고야

새러 시먼스 지음 · 김석희 옮김

Art & Ideas

한길아트

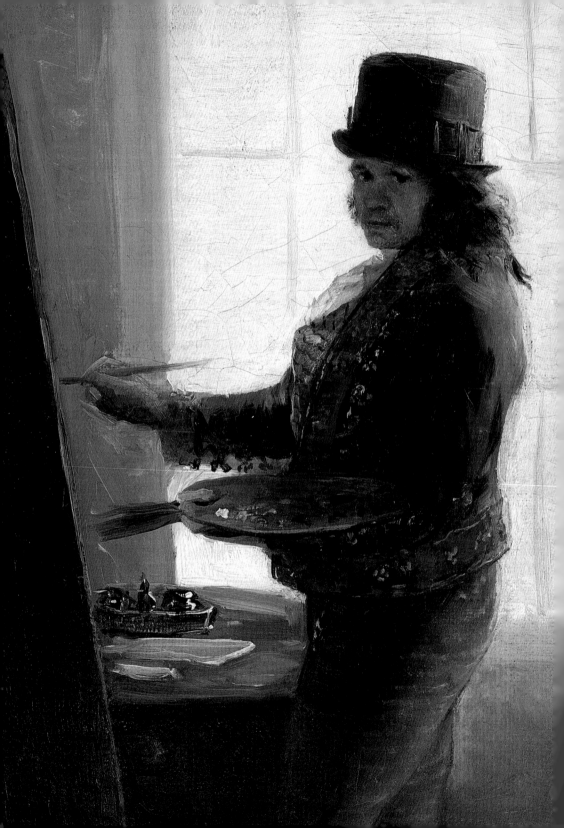

고야

머리말 • 4

1 **불확실한 출발** 아라곤과 마드리드, 로마에서의 수업 시절 • 9

2 **궁정생활과 궁정예술** 부르봉 왕실의 후원과 태피스트리 밑그림 • 35

3 **오만하고 까다로운 사내** 예술적 영감과 교회의 비난 • 65

4 **숭고한 초상화가** 개인 후원자와 그들의 초상화 • 93

5 **질병과 광기와 마녀** 『변덕』으로 가는 길 • 137

6 **사면초가에 빠진 군주제** 정치적 불안과 예술적 승리 • 185

7 **전쟁의 참화** 증인으로서의 화가 • 231

8 **여파** 평화와 예술적 후퇴 • 271

9 **후세의 찬사** 고야의 유산과 에스파냐의 전통 • 305

& 용어해설 • 334

　주요 인물 소개 • 335

　주요 연표 • 338

　지도 • 342

　권장도서 • 344

　찾아보기 • 346 / 고야의 작품목록 • 348

　감사의 말 • 350

　옮긴이의 말 • 350

앞쪽
「화실의 자화상」
(그림82의 세부)

프란시스코 고야(1746~1828)의 예술은 동시대인의 예술과 비교할 때 당혹스러울 만큼 사실적이고, 때로는 야비해 보이기까지 한다. 그는 에스파냐가 배출한 최고 화가의 한 사람으로서, 이제는 세계의 거장들과 같은 반열에 올라 있다. 그러나 동시대의 다른 화가들과 비교해볼 때 그의 작품은, 감상자를 매력으로 끌어당기는 동시에 섬뜩함으로 떠미는 야릇한 느낌을 자아낸다. 그의 영감의 어두운 측면은 그가 살았던 환경을 살펴보면 쉽게 이해된다.

재능은 있지만 촌뜨기에 불과했던 고야는 놀랄 만큼 다양한 분야의 작품——프레스코화, 태피스트리 밑그림, 초상화, 풍속화, 판화——으로 에스파냐의 수석 궁정화가로 출세했다. 그는 42세 때 중병에 걸려 청력을 잃고 귀머거리가 되었다. 아름다운 형상을 창조하던 야심만만하고 낙천적인 화가가 질병 때문에 고독과 고뇌에 빠져 불온한 환상을 묘사하는 화가로 변모했다는 투의, 어떤 계기의 '전과 후'를 단순 비교하는 신화적 서술은 매력적으로 들릴 수도 있지만, 그러나 고야의 생애와 작품의 실상은 그보다 훨씬 복잡해 보인다.

그의 작품을 면밀히 연구해보면 주제나 스타일, 개인적인 시각에 급격한 변화는 거의 나타나지 않는다. 그는 평생 동안 성적이고 섬뜩한 광경을 묘사하는 데 열중했지만, 이런 성향은 초기 작품에 이미 드러나 있으며, 또한 이 성향은 인간 행위에 대한 격렬하고 사실적인 시각을 전달하는 데 가장 적합한 방법을 찾으려는 노력과 결합했다. 이런 화가를 이해하려고 들 때 어려운 점은 어떻게 하면 신화를 버리고 그의 생애와 작품에 나타난 모순을 양립시킬 수 있는가 하는 점이다. 실제로 이런 모순들은 마치 소설 같은 특징——가난과 부, 섬세한 아름다움과 극도의 공포, 도저한 출세욕과 신랄한 풍자정신——을 지니고 있다.

이 연구서는 작품과 증거 자료를 토대로 추론할 수 있는 고야의 인간성에 대해 탐구할 예정이다. 이 책은 고야의 예술을 그가 살았던 에스파냐의 배경 속에 집어넣고, 정치적 · 경제적 · 사회적 문제가 그의 관점을 얼

마나 침해했는지 또는 벼리었는지를 설명할 것이다. 또한 화가의 개인적 성향과 계몽된 후원자들의 관심 사이에 이루어진 상호작용이 어떻게 강력한 창의력을 꽃피웠고, 에스파냐의 종교적·세속적 예술 전통이 설정한 경계를 뛰어넘을 수 있게 해주었는지를 보여줄 것이다.

고야의 예술에 표현되어 있는 에스파냐는 전쟁으로 찢기고 경제불황에 시달리고 있었지만, 그럼에도 세계 강대국으로서 막강한 영향력을 발휘했던 과거를 뒤돌아볼 수 있는 나라였다. 에스파냐 왕국은 합스부르크 왕가의 펠리페 2세(1556~98년 재위) 치하에서 최고의 영화를 누렸지만, 해전과 군사원정에 쏟아부은 막대한 비용으로 경제가 소모되어 국력이 쇠퇴하기 시작한 것도 펠리페 2세 시절이었다. 이렇게 쇠약해진 에스파냐는 17세기 내내 유럽의 이웃나라들, 특히 프랑스와 자주 전쟁을 치렀다. 후계자를 낳지 못한 카를로스 2세(1665~1700년 재위)는 왕통의 존속과 전쟁 종식을 위해 부르봉 왕가의 앙주 공작 필리프(프랑스 왕 루이 14세의 손자)를 에스파냐 왕위계승자로 지명했다. 그 결과 에스파냐는——고야가 태어나기 40년쯤 전에——이 나라 역사상 가장 길고도 참혹한 전쟁의 하나인 에스파냐 계승전쟁(1701~14)에 휘말리게 되었다. 프랑스의 지원을 받아 즉위한 필리프(펠리페 5세, 1700~46년 재위)에게 오스트리아·영국·네덜란드의 지원을 받은 합스부르크 왕가의 카를 대공이 도전장을 던진 것이다. 이 전쟁에서 에스파냐는 이탈리아와 네덜란드에 영유하고 있던 땅을 빼앗기고, 경제력도 크게 약해졌다. 이 전쟁은 결국 1714년에 펠리페의 승리로 끝났지만, 나라는 이미 국제적 영향력을 상실하고 돌이킬 수 없는 쇠락의 길을 걷고 있었다.

전쟁은 에스파냐 사회의 모든 계층에 영향을 미쳤고, 그 파급은 18세기 내내 지속되었다. 펠리페 5세는 긴축과 복구의 시대를 선도했고, 이 기간에 에스파냐는 지난 몇 세기 동안의 제국주의적 야심을 버리고 주로 국내 문제에 관심을 쏟았다. 이런 변화는 새로운 경제성장과 번영을 촉진하는 성과를 낳았고, 고야의 어린 시절에는 농업과 상업에서부터 교육에 이르기까지 광범위한 분야에서 많은 개선이 이루어졌다. 하지만 18세기 에스파냐의 진보적 정치 발전은 모순과 불안정의 복잡한 연속으로 해석된다. 고야가 사망한 1828년 무렵, 에스파냐는 이미 외세의 침략과 혁명과 내전으로 갈기갈기 찢겨 있었다. 고야는 궁정화가답게 에스파냐의 근

대화 과정을 회화와 판화로 묘사했지만, 상황이 악화되자(특히 1808년에 프랑스의 침공을 받은 뒤) 사회의 어두운 면을 더 많이 기록했다. 대작 「5월 2일」과 판화집 『변덕』·『전쟁의 참화』·『어리석음』(그림1) 등은 조국의 경제난과 불우계층의 고통, 범죄 증가, 공개 처형의 폭력성, 교회의 타락, 전쟁의 참상 등을 묘사했다.

18세기 에스파냐에 대한 외국인들의 논평은 계몽사상의 세례를 받은 에스파냐 작가들의 견해와 마찬가지였다. 그들이 보기에 에스파냐는 고압적인 교회와 무자비한 전제군주와 나태한 귀족계급이 지배하는 폐쇄 사회였다. 고야 시대에 에스파냐를 여행한 이들의 기록에는 에스파냐인의 이질적이고 미개한 생활상과 에스파냐 특유의 풍습이 생생하게 묘사되어 있다. 에스파냐는 흔히 구제할 수 없을 만큼 야만적인 나라로 여겨졌지만, 외국인들은 시골을 돌아보고 톨레도 성당이나 세비야 성당 같은 아름다운 건축물을 보고 싶은 욕망과 호기심에 이끌려 에스파냐를 찾아왔다.

18세기 에스파냐 국내에서는 교회에 대한 민중의 이반과 국가의 압제가 중요한 논쟁거리였다. 장 자크 루소나 볼테르 같은 프랑스와 영국의 계몽사상가들의 저술은 에스파냐에서 금서가 되어 있었지만, 진보적 정치개혁가들은 이들의 책에서 용기를 얻었다. 이성을 강조하고 지적·개인적 자유를 강조하는 계몽사상은 에스파냐에서도 생활의 모든 측면에 침투하기 시작했다. 이런 변화는 조직화된 종교의 힘을 약화시킬 수밖에 없었고, 격렬한 교권 반대 시위가 일어났다.

고야는 프랑스 혁명과 나폴레옹의 에스파냐 침공 및 1808~14년의 반도전쟁(에스파냐인들은 이 전쟁을 독립전쟁이라고 부른다)으로 절정에 이른 유럽의 격동기를 살았기 때문에, 궁정생활의 즐거움과 에스파냐 여인들의 우아한 자태만이 아니라 조국의 참상과 정치적 격변도 예술에 반영하게 되었다. 고야의 과격한 묘사에는 사회의 수많은 변화가 충실히 반영되어 있기 때문에, 고야가 화가로서 당시의 정치적 논쟁에 강한 관심을 가지고 있었다고 단정하기 쉽다. 하지만 고야가 강한 정치의식을 지니고 있었다는 견해를 뒷받침해주는 증거는 거의 없다. 원숙기에 고야는 에스파냐의 수석 궁정화가로서 거의 독보적인 지위를 차지했고, 개인적으로는 전제정치가 일반 민중에게 미치는 영향을 묘사하는 경향이 있었지만,

1
「공포의 어리석음」,
1817~20년경,
『어리석음』,
1816~23년경,
동판화,
24,5×35,7cm

그는 평생 동안 교회와 국가의 후원을 통해 많은 편익을 누렸다. 그가 에스파냐 지식인과 귀족 및 군주에게 인기를 얻었다는 사실은 아무리 절망적인 상황에서도 끄떡없이 살아남는 예술적 기민함을 지니고 있었다는 증거다. 본질적으로 그의 정치의식은 화가로서 출세하는 일과 예술적 표현의 자유에 최고의 의미를 부여하는 데 집중되어 있었다. 원숙기의 작품에는 그의 강한 개성과 개인적 관심사가 뚜렷이 새겨져 있다. 그가 성공한 비결은 바로 이 복잡한 내면 세계와 외부 세계의 상호작용에 있다고 하겠다.

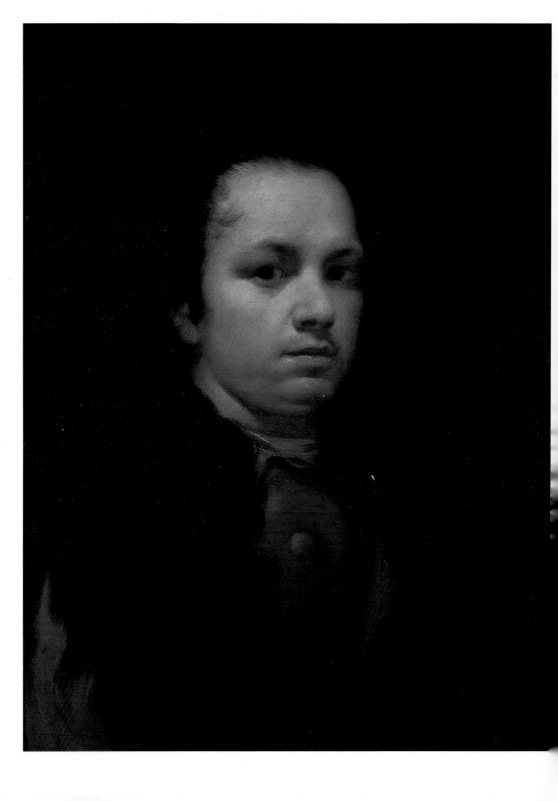

프란시스코 고야는 1746년에 아라곤 지방의 벽촌인 푸엔데토도스 마을(그림3)에서 태어났다. 에스파냐 동북부에 위치한 아라곤 지방은 황량한 평원으로 이루어져 있으며, 북쪽은 피레네 산맥, 동쪽은 카탈루냐 지방과 발렌시아 주, 서쪽은 카스티야 지방과 나바라 주에 접해 있다. 일찍이 독립왕국이었던 아라곤은 에스파냐 계승전쟁 때 합스부르크 왕가를 편들었기 때문에, 전쟁이 끝난 뒤에 큰 고통을 겪었다. 고야가 태어나기 전부터 이 지방은 강한 독립적 민족의식을 간직하고 있었다.

고야는 18세기 에스파냐에서 그처럼 보잘것없는 배경을 타고난 사람이라면 감히 꿈도 꿀 수 없는 성공을 이룩했으며, 성공에 대한 그의 굳은 의지는 유난히 억세고 끈질겼던 조상들로부터 물려받은 정신적 유산이었다. '고야'라는 성씨는 에스파냐 동북부의 바스크 지방에서 유래했는데, 그의 조상들은 아마 바스크에서 일거리를 찾아 아라곤으로 이주했을 것이다. 고야의 아버지는 도금공이었다. 고도로 숙련된 기술이 요구되는 직업이지만 보수는 형편이 없었고, 1781년에 세상을 떠났을 때는 남긴 재산이 하나도 없었다. 그러나 고야의 아버지는 비록 사회적 지위는 낮았어도 긍지가 대단했고, 그래서 지방 '이달고'(hidalgo : 몰락한 하급귀족)의 딸인 그라시아 루시엔테스와 결혼할 수 있었다. 이들 사이에 여섯 자녀가 태어났지만, 기록에 남아 있는 것은 화가인 프란시스코와 성직자가 된 남동생 카밀로뿐이다. 이 두 가지 직업——예술가와 성직자——은 계급제도가 굳건한 에스파냐 사회에서 신분을 뛰어넘어 출세할 수 있는 지름길이었다.

18세기 아라곤에서는 많은 사회적 변화가 일어났다. 다른 지방들과 마찬가지로 이곳에서도 완고한 전통주의자와 좀더 관대하고 근대적인 사고를 가진 사람들이 계몽시대의 에스파냐 정치를 좌지우지했다. 고야에게 그나마 버젓한 교육을 받도록 부추긴 것은 지방 교회와 귀족계급이었다. 어린 시절에 사라고사(아라곤의 주도)로 이사한 고야는 자신이 선택한 직업에서의 변화만이 아니라 사회적 변화도 그곳에서 처음으로 체험했을

2
「자화상」,
1771~75년경,
캔버스에 유채,
58×44cm,
개인 소장

것이다.

사라고사의 수많은 교단이 갖고 있는 부와 영향력은 전설적이었다. 아라곤을 방문한 영국인 찰스 본의 기록에 따르면, "사라고사 주민들은 이 도시가 기분을 우울하게 만들 뿐이라고 말하곤 했다. 주민들은 대중 오락을 별로 좋아하는 것 같지 않았다. 극장이 문을 여는 일은 아주 드물었고, 그들의 깊은 신앙심은 그곳 풍속에 어두운 그늘을 드리웠다고 한다." 1806~20년에 에스파냐의 명승지를 소개하는 안내서가 프랑스에서 여러 권 출간되었는데, 그 중 하나에 '엘 필라르'(기둥)의 성모 마리아 대성당 탑들이 어두운 그림자를 던지고 있는 사라고사 시내 풍경(그림4)이 실려 있다. 프랑스인의 눈에 비친 이 지방의 무기력한 분위기에서는 사라고

3
푸엔데토도스
마을에 있는
고야의 생가

사가 산업혁명이나 근대성에 익숙한 지역의 주도였다는 징후를 찾아보기 힘들다.

고야가 풋내기 화가였던 시절, 그의 생활을 지배한 것은 가톨릭 교회였다. 일반에 공개된 그의 첫 작품은 푸엔데토도스 교회의 성유물함(에스파냐 내전 때인 1936년에 파괴되었다)에 그린 종교화였는데, 이는 그가 교회의 후원을 받았다는 사실을 말해준다. 이 그림을 그렸을 때 고야는 고작해야 16세나 17세였을 것이다. 오늘날 남아 있는 사진을 보면 이 작품이 성 프란체스코와 성 야곱의 생애를 묘사한 별개의 패널화로 이루어져 있고, 문짝에는 '기둥의 성모 마리아'가 그려져 있었다는 것을 알 수

있다. 전설에 따르면 성 야곱은 에스파냐 전역을 돌아다니며 선교활동을 할 때 성모 마리아를 만났다고 한다. 성모 마리아는 제 모습이 새겨진 기둥 모양의 벽옥을 주면서, 이 성물을 보관할 교회를 세우라고 지시했다. 이 벽옥 기둥은 성인이 환상을 본 자리에 세워진 사라고사 대성당 성유물함에 지금도 보관되어 있다고 한다. 수도회가 다양한 사회적 기능을 맡고 자선활동을 벌인 이 지역에서 이 기적적인 사건은 종교활동의 요체가 되었다. 고야는 수도원이 운영하는 학교에서 초등교육을 받은 뒤, 사라고사의 종교재판소에서 미술 검열관으로 활동한 종교화가 호세 루산 이 마르티네스(1710~85)의 화실에 문하생으로 들어갔다. 성유물함 그림이나 이 무렵에 그린 것으로 추정되는 다른 그림들을 보면, 그가 독자적인

4
사라고사의
엘 필라르
대성당 스케치,
알렉상드르 드
라보르드의
『회화적 · 역사적
에스파냐 여행』
(1806~20)에
수록

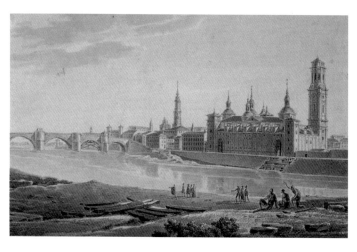

스타일을 계발하는 데 지방 종교화의 제약이 걸림돌이 되었음을 알 수 있다. 고야의 초기작들은 대부분 평면적이고 파생적이다.

고야가 아라곤에서 받은 미술 교육은 아마 도제살이 전통에 바탕을 두고 있었을 것이다. 호세 루산의 교수법은 독특하고도 엄격했다. 제자들에게 우선 판화를 정확히 모사하도록 가르쳤고, 이 단계를 거쳐야 모델이나 석고 데생으로 들어갈 수 있었다. 1715~30년에 에스파냐에서 활동한 프랑스 화가 미셸 앙주 우아스(1680~1730)는 1725년경에 미술학원의 풍경을 묘사했는데(그림5), 학생들은 모델을 에워싸고 있고, 그들 뒤에는 고전시대(고대 그리스 · 로마 시대)의 조각을 복제한 석고상들이 서

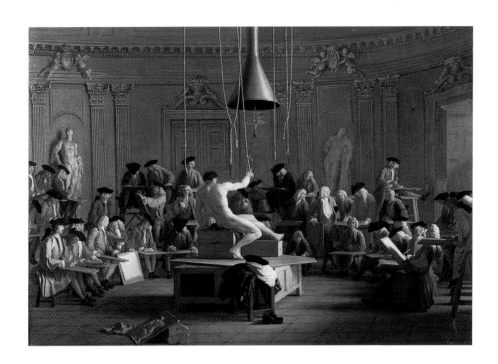

5
미셸 앙주 우아스,
「미술학원」,
1725년경,
캔버스에 유채,
52×72.5cm,
마드리드 왕궁

있다(안쪽 벽 앞에 있는 것은 「파르네세 궁전의 헤라클레스」이다). 고야
와 동시대 화가인 호세 델 카스티요(1735~93)는 그보다 훨씬 나중에
어느 시골 화가의 화실을 묘사했는데(그림6), 세 명의 어린 학생이 고양
이와 장난치고 있다. 그 중 한 아이는 벽에 걸린 복제 누드화를 모사하고
있고, 오른쪽에는 고전 양식의 흉상이 놓여 있다.

고야는 노년에 젊은 시절을 회고하는 짧은 글을 썼는데, 루산의 문하에
서 4년을 보내면서 "그분의 소장품 가운데 최고의 판화를 모사하는 방법
으로 데생의 원리를 배웠다"고 말했다. 그렇다면 고야가 판화에 대한 열
정을 처음 깨달은 것도 루산의 화실에서 배울 때였는지 모른다. 루산의
문하에서 수련을 마친 고야가 화가로서 출세하겠다는 야망을 추구하기
시작한 것은 아라곤 화가들의 지위가 막 올라가고 있을 때였다.

18세기 에스파냐에서 지방 미술학교가 성장한 것은 정치 분야에서 지
방분권이 이루어졌음을 보여주는 하나의 징표였다. 17세기에는 예술가들
이 일거리를 찾아 대도시로 이주했지만, 고야 시대에는 화가들이 지방에
서도 충분히 생계를 유지할 수 있었다. 사라고사에서는 교회의 후원이 워
낙 다양하고 광범위하게 이루어졌기 때문에, 시골 교회의 신자들도 성모

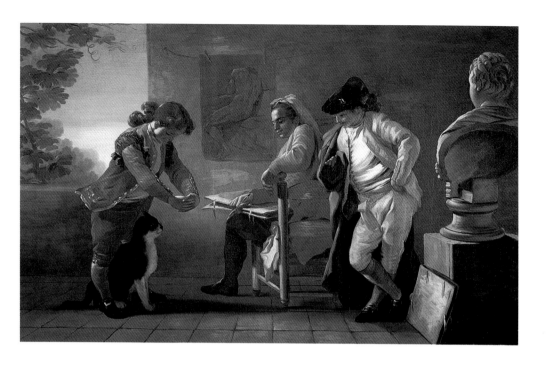

6
호세 델 카스티요,
「어느 화가의
화실」,
1780,
캔버스에 유채,
10.5×16cm,
마드리드,
왕립극장

마리아와 현지에서 추앙하는 성인의 성상이나 화려한 성물 장식에 욕심을 갖게 되었다. 그래서 웬만큼 재능있는 젊은이라면 고향에서도 화가로 출세하여 넉넉한 생활을 영위할 수 있게 된 것이다. 1747년에 페르난도 6세(1746~59년 재위)가 사라고사의 미술학원에 정규 학교의 지위를 부여하기를 거부한 뒤(사라고사는 1778년에야 왕의 승인을 얻어 정규 미술학교를 설립할 수 있었다) 아라곤의 예술계 인사들은 아직도 상심해 있었지만, 이런 좌절에도 불구하고 사라고사의 예술활동은 활발했다.

고야가 루산의 화실에서 도제살이를 하는 동안, 지방 귀족 가문의 재능있는 바예우 삼형제——프란시스코(1734~95), 마누엘(1740~1809), 라몬(1746~93)——가 루산의 문하에 들어왔다. 이들도 고야와 마찬가지로 지방의 미술 선생들한테 기초 교육을 받았고, 젊은 시절의 작품은 역시 종교를 주제로 다루었다. 맏이인 프란시스코는 널리 존경을 받았다. 그가 지방 교회의 주문을 받아 그린 작품은 고야의 초기 작품과는 달리 우아하고 장식적이다. 엘 필라르 대성당 건립에 영감을 제공한 성 야곱의 전설을 형상화한 작품(그림7)은 프란시스코 바예우의 유연한 색채 구사와 인물들의 우아한 몸짓을 보여준다. 1758년에 그는 고향 밖에서도 인

정을 받게 되었다. 마드리드의 산 페르난도 왕립 아카데미에서 장학금을 받아 역사화를 공부하게 된 것이다.

에스파냐 최초의 왕립 아카데미인 산 페르난도 아카데미는 1752년에 페르난도 6세의 설립인가를 받았고, 이 아카데미 덕분에 마드리드는 에스파냐 예술활동의 이론적 중심지로서 확고한 자리를 굳혔으며, 또한 왕립 아카데미는 예술 분야에서 점점 강해지고 있는 민족의식을 대표했다. 17세기 말부터 에스파냐 궁정예술은 프랑스와 이탈리아 및 북유럽에서 온 화가들이 지배하고 있었다. 아카데미 설립은 강한 민족적 주체성을 가

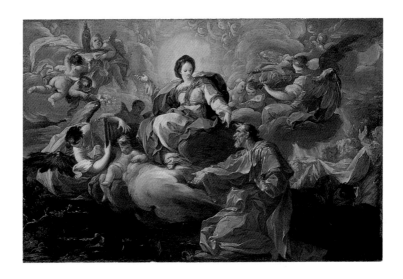

진 토박이 거장들을 배출하는 결과를 낳았다.

아카데미는 학생들에게 엄격한 수련 과정을 요구했고, 각계각층의 재능있는 학생들에게는 장학금을 주어 화가로서의 성공을 부추기고 프랑스나 이탈리아로 유학하도록 장려했다. 또한 학계와 정계 및 궁정의 저명인사들을 초청하여 강연회를 열고, 아카데미의 명예회원이 되어줄 것을 요청했다. 지방 도시에 더 많은 미술학교가 설립된 것도 젊은 화가들의 지위와 성취를 높이기 위해서였다. 그러나 아카데미 회원들의 고상한 기준에 맞지 않거나 운영위원회의 유력한 비전문가 위원에게 거부감을 주는 작품을 그린 화가는 직업적으로 파멸할 수도 있었다.

고야보다 한 세대 위의 젊은 화가들 중에서 가장 유망했던 루이스 멜렌데스(1716~80)는 부친이 아카데미 육성위원회와 언쟁을 벌인 뒤 오랫

동안 직업적으로 불이익을 당했다. 1746년 작품인 「자화상」(그림8)에서 멜렌데스는 자신의 데생 실력을 과시하기 위해, 아카데미 경연대회 입상 작인 인체 데생을 들고 있다. 그러나 1750년대의 가혹한 정치 풍토에서는 그런 과시도 전혀 도움이 안되었다.

산 페르난도 왕립 아카데미의 작업실을 묘사한 스케치(그림9)는 야심 찬 미술학도들을 위한 으리으리하고 질서정연한 환경을 보여준다. 창문

7
프란시스코
바예우,
「기둥의 성모
형상으로
성 야곱을 찾아온
성모 마리아」,
1760,
캔버스에 유채,
53×84cm,
런던,
국립미술관

8
루이스 멜렌데스,
「자화상」,
1746,
캔버스에 유채,
99.5×82cm,
파리,
루브르 미술관

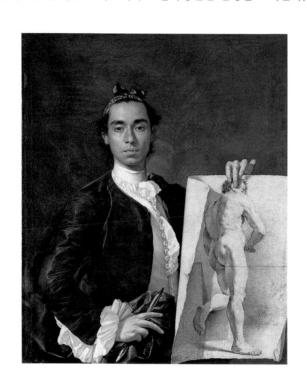

은 하나도 없고, 중앙의 샹들리에는 인공 조명을 발하고 있고, 고전시대의 조각상을 복제한 수많은 석고상이 즐비하게 늘어서 있다. 교과 과정은 루이 14세가 1648년에 설립한 프랑스 아카데미를 본받았으나, 1760년 대에는 상당한 개혁이 이루어져, 원래 본보기로 삼았던 17세기의 프랑스 아카데미와는 사뭇 달라져 있었다. 이런 변화에 중요한 영향력을 행사한 인물은 보헤미아 출신의 화가인 안톤 라파엘 멩스(1728~79, 그림10)였다. 멩스는 신고전주의 양식을 확립한 화가로 이탈리아에서 명성을 얻은 뒤, 1761년에 카를로스 3세(1759~88년 재위)의 초빙을 받아 마드리드로 왔다. 에스파냐 궁정화가로 두 차례(1761~69, 1773~76) 재임하는

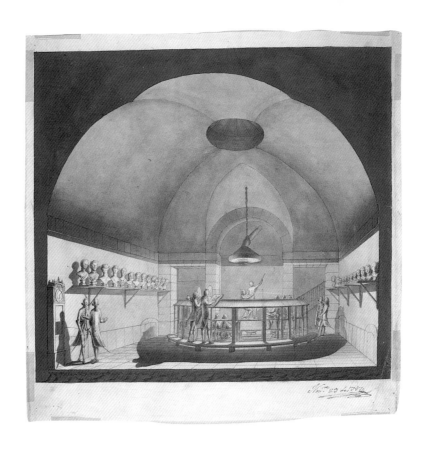

동안 그는 아카데미의 교육체제를 개혁하고 에스파냐 회화의 흐름을 바
꾸어, 고전주의적 형태와 원칙에 바탕을 둔 비종교적 회화를 강조했다.
아카데미는 학생들을 위해 도서관(그림11)을 지었는데, 멩스의 영향력으
로 이 도서관에는 고전시대 문헌과 고전시대 건축물을 묘사한 판화 및 조
각을 복제한 조상들이 가득 차게 되었다. 이런 변화는 역시 1760년대에
에스파냐 대학들에서 이루어진 비슷한 개혁과 궤를 같이한다. 모든 계층
이 교육을 받을 수 있도록 교육제도를 고쳐야 한다는 요구가 유럽 전역에
서 높아지고 있었지만, 전통적으로 수도회나 교단이 공교육을 지배해온
에스파냐에서는 그런 요구가 특히 강했다. 산 페르난도 왕립 아카데미 같
은 비종교적 교육기관은 더욱 엄격한 교수법으로 그 가치를 입증할 필요
가 있었다.

　학생들은 전문기술 훈련만이 아니라 폭넓은 인문 교육도 받았으며, 주
제나 스타일과 관련하여 고전 문헌을 공부하고 일반교양을 가르치는 교

9
고메스 데
나비아,
「마드리드의 산
페르난도 왕립
아카데미에 있는
미술 작업실」,
1781,
펜 · 초크 ·
엷은 회색 수채,
41.1×41.6cm,
마드리드,
산 페르난도
왕립 아카데미

과과정에 따르도록 권장되었다. 18세기 말에는 교과목이 더욱 확대되어, 역사만이 아니라 수학과 기하학까지 교과과정에 포함되었다.

산 페르난도 왕립 아카데미가 설립인가를 받았을 때, 화가 · 조각가 · 건축가 · 판화가는 엄격한 심사를 통해 공인자격증을 얻어야만 회원이 될 수 있다는 합의가 이루어져 있었다. 아카데미 회원이 되는 것은 예술가로서 출세하는 데 매우 중요한 요소였다. 아카데미 회원은 귀족과 같은 행세를 할 수 있었고, 대규모 공공건물의 건축이나 장식을 감독할 수 있었다. 이런 지위를 얻기 위한 첫걸음은 학생들끼리의 경쟁에서 수위를 차지하는 것이었다. 프란시스코 바예우는 1758년에 에스파냐 역사의 한 장면을 묘사한 작품으로 성공을 거두었다.

18세기에는 역사화가 가장 권위있는 장르였고, 아카데미의 역사화 경연대회는 매년 열리는 다양한 경연대회 가운데 가장 높이 평가되고 입상하기도 어려운 대회였다. 참가자들은 두 차례의 데생 시험을 거쳐야 했다. 고전이나 에스파냐 역사, 또는 성서에서 주제를 택한 과제작을 미리 제작하여 심사위원단에 제출한 다음, 외부와 차단된 화실에 갇힌 채 비슷한 주제의 즉석화를 두어 시간 안에 그려내야 한다. 아카데미 교수진으로 구성된 심사위원단은 투표로 수상작을 선정했는데, 가장 많이 득표한 학생이 일등상과 함께 장학금을 받았고, 차점자에게도 그에 상응한 혜택이 주어졌다.

1760년대 초에 교육체제가 개혁되면서 경연대회의 심사기준이 더욱 엄격해졌다. 학생들에게는 고전작품을 모사하라는 요구가 주어졌고, 멩스가 마드리드에 온 뒤 아카데미에 도입된 형식적인 훈련 때문에 젊은 화가들은 필요한 자격을 얻기가 더욱 어려워졌다. 고야가 지방 미술학도로서 쌓은 경험은 그런 아카데미 체제의 전문적 요구에 대비하기에는 아직 미흡했지만, 그는 17세 때인 1763년에 마드리드로 가서 처음으로 경연대회에 참가했다. 이때 그가 마드리드에 얼마나 오래 머물렀는지는 알수 없지만, 유망한 신예 화가로서 기반을 굳히고 있던 프란시스코 바예우의 하숙에서 함께 지냈을지도 모른다. 실망스럽게도 고야는 낙선의 고배를 마셨고, 3년 뒤에 또다시 경연대회에 참가했지만 이때도 결과는 마찬가지였다.

1763년도 경연대회에서는 프란시스코 바예우의 동생인 라몬 바예우

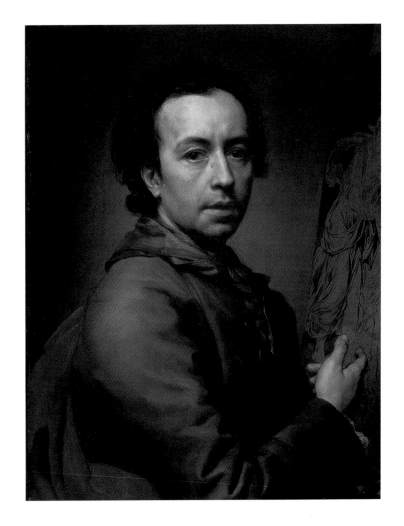

와 마드리드 토박이인 루이스 파레트 이 알카사르(1746~99)가 상을 받았는데, 아카데미가 요구하는 고전적 데생에 능숙한 이들 두 사람은 훗날 에스파냐의 주요 화가가 되었다. 역사화 부문에서 루이스 파레트에게 차석상을 안겨준 작품──고대 로마 역사에서 주제를 따온 「헤라클레스 신전에 제물을 바치는 한니발」(그림12)──은 현란하고 정교한 데생 솜씨를 보여준다. 고대 갑옷 차림의 인물들은 놀랄 만큼 활기차 보인다. 당시의 역사 연구 성과를 바탕으로 모든 세부를 상세히 검토하여 고고학적으로 정확하게 재현되어 있다. 이 작품은 왕립 아카데미에서 호평을 받은 신고전주의 데생을 보여주는 가장 초기의 사례로서, 당시 신고전주의 미술이 갖고 있던 정치적 중요성을 대표한다.

　한니발이라는 주제는 에스파냐에서 특별한 의미를 갖고 있었다. 이 위대한 카르타고의 장군은 기원전 3세기에 로마 침공을 감행하기 전에 에스파냐에 살면서 이곳을 정복했기 때문이다. 그 결과 한니발은 에스파냐 역사와 결부되어, 부르봉 왕조의 군사적 위업에 필적하는 군사적 능력을 가진 영웅으로 여겨지게 되었다. 특히 18세기에 한니발은 고대 세계를 바라보는 에스파냐인들의 역사관에 가장 중요한 역사적 인물로 평가받았다. 한니발은 호라티우스나 브루투스, 로물루스, 스키피오, 킨키나투스 같은 로마의 영웅들과 마찬가지로 인간 행위의 본보기로 여겨지는 고전적 미덕의 개념을 제공했으며, 유럽에서 열리는 역사화 전시회를 지배하게 되었다.

　18세기에 고대 그리스 · 로마 문명이 새롭게 인식됨에 따라 미술과 건축 분야에서 신고전주의 운동이 일어났다. 이를 제창한 사람은 멩스의 친구인 독일 미술사가 요한 요아힘 빙켈만이었으나, 그것은 순전히 이론적인 것일 뿐 지적인 현상은 아니었다. 이탈리아에서 서기 79년에 베수비우스 화산의 분화로 파괴된 고대 로마의 두 도시──헤르쿨라네움과 폼페이──가 고고학적 발굴로 발견된 것은 유럽 전역에 엄청난 흥분을 불러일으켰다. 아득히 먼 문명과 문화의 실체가 현대인들에게 가까이 다가오는 듯했고, 고대에 대한 열정과 더불어 가구와 실내장식의 고전적 디자인이 새롭게 인기를 끌었다. 고전시대 철학의 이상도 유럽 사회의 문화 및 정치 발전에 중요한 역할을 했고, 18세기 후반에 일어난 두 차례의 대혁명──미국 독립전쟁(1775~83)과 프랑스 혁명(1789)──도 고전시대에

서 표상과 사상을 얻었다. 조지 워싱턴은 종종 고대 로마의 덕장인 킨키나투스의 모습으로 묘사되었고, 프랑스 혁명가들은 화가들을 고용하여 고대의 장식과 의상을 갖춘 정치적 축제를 연출했다. 1791년에는 철학자 볼테르의 주검이 고대 로마의 석관을 본뜬 관대에 실려 파리의 팡테옹——자크 제르맹 수플로(1713~80)가 일종의 세속 성당으로 설계한 신

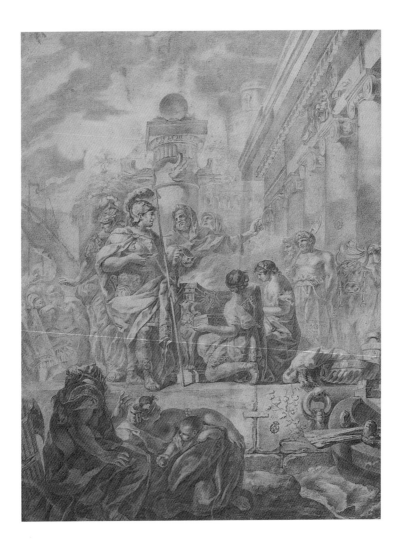

고전주의 양식의 거대한 건축물——에 안장되었다. 에스파냐에서는 대학과 아카데미에서 가르치는 교과목과 당시의 문학 발전을 통해 고대에 대한 열정이 드러났을 뿐 아니라, 부르봉 왕조의 위엄과 업적을 과시하기 위해 그에 상응하는 유사한 역사적 사건을 이용하거나 새로운 건축물을

설계할 때도 그 열정이 표출되었다.

특히 마드리드의 새 왕궁(그림13)은 에스파냐 부르봉 왕조의 권세와 위업과 취향을 기념하기 위해 설계되었다. 펠리페 5세는 에스파냐 계승 전쟁에서 초반에 승리를 거둔 뒤, 둘째아들 카를로스의 도움을 얻어 1734년에 양(兩)시칠리아 왕국을 탈환하고 카를로스를 왕위에 앉혔다. 같은 해, 마드리드에 있는 왕궁들 가운데 가장 유서깊은 알카사르 궁전이 화재로 파괴되었다. 그러자 당장에 '피에드라 데 콜메나르'라고 불리는 에스파냐산 하얀 대리석으로 문틀과 창틀을 장식한 호화로운 화강암 건물이 착공되었다. 필리포 유바라(1678~1736)가 설계하고 조반니 바티스타 사체티(1690~1764)가 1738~64년에 세운 이 건물은 바로크와 로코코 및 고전적 건축양식이 뒤섞여 있어서, 지금까지 에스파냐에 세워진 궁전들 가운데 가장 개성적이다. 이 건물은 프랑스군이 쳐들어오기 직전인 1808년에야 완공되었는데, 18세기 부르봉 왕조가 마드리드에 지은 건축물 가운데 최고라는 평가를 받았다. 베네치아의 잠바티스타 티에폴로(1696~1770)와 로마의 멩스 같은 이름난 외국 화가들이 마드리드로 초빙되어 왕궁의 장식을 감독했다. 알현실 장식화 가운데 가장 뛰어난 것은 「세계가 에스파냐에 경의를 표하다」(그림14)라는 티에폴로의 프레스코 천장화였다.

절제된 색채와 고매한 사상, 고대 조각에 근거한 인물상을 특징으로 하는 멩스의 장엄한 신고전주의 작품은 특히 근엄한 취향을 가진 18세기 중엽의 마드리드 사람들에게 인기를 얻었다. 아라곤에서 시골 교회의 제단화를 그린 경력밖에 없는 고야는 1760년대에 수도 마드리드에서 확립된 지적이고 국제적인 신고전주의 양식에 대해서는 대비가 되어 있지 않았지만, 프란시스코 바예우는 멩스의 부름을 받고 마드리드로 가서 왕궁의 광범위한 내부장식을 거들게 되었다. 이런 명예와 함께 바예우는 에스파냐에서 가장 유망한 신예 화가로 기반을 굳혔고, 아라곤의 예술계는 거기에 상당한 자극을 받았다.

반면에 고야는 20세 때 왕립 아카데미의 경연대회에서 두번째로 낙선의 고배를 마셨고, 그럼에도 아라곤으로 돌아와 계속 그림을 그렸다. 사라고사의 소브라디엘 궁전에는 그의 벽화 연작이 남아 있는데, 1767~70년에 고야가 주문받은 중요한 일거리는 이것뿐이었다. 이 무렵 고야는

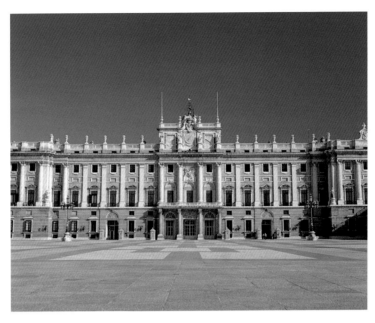

무명 화가에 지나지 않았고, 그가 지방 귀족과 교회의 후원을 받는 정도
의 평범한 화가로 시골에서 조용히 살 생각이었는지 어떤지는 정확한 증
거 자료가 없기 때문에 알 수 없다. 상황이야 어떻든, 아카데미에 들어가
는 것과 고대 문화와 거장들에 대해 좀더 폭넓은 지식을 얻는 것은 화가
에게 요구되는 필수조건이었다. 그래서 고야는 1770년에 이탈리아로 여
행을 떠났다.

고야의 이탈리아 방문에 관한 기록은 별로 남아 있지 않지만, 어쨌든
그가 이탈리아로 여행을 떠난 사실은 그의 예술적 견해에 중대한 변화가
일어났으며, 그의 독립심과 결의가 대단했다는 것을 보여준다. 당시 로
마는 유럽 제일의 도시였고, 미술학도들에게는 메카나 마찬가지였다. 그
들은 도시 곳곳에 소장되어 있는 고전 및 르네상스 걸작과 고대 건축 유
적을 노련하게 모사하여 화가로서의 자격을 증명하려고 애썼다.

명성을 추구하는 18세기 화가들에게 로마는 가장 중요한 곳이었다. 고
야는 정부 장학금을 받지 않았기 때문에 다른 유학생들보다 한결 자유로
웠을 것이다. 정해진 프로그램에 얽매임이 없이 마음대로 자신의 취향을
추구할 수 있었고, 아카데미의 요구에 맞게 진보하고 있다는 것을 입증하
기 위해 본국으로 작품을 보내야 할 의무도 없었다. 로마는 촌스러운 사

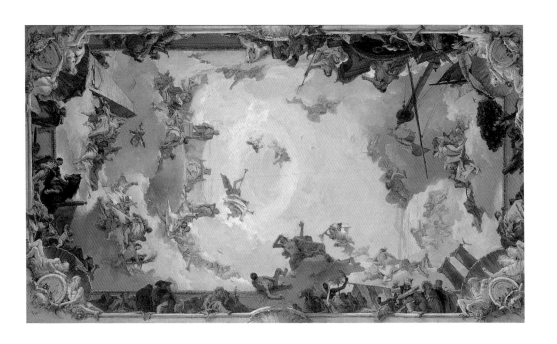

라고사보다 훨씬 넓은 예술적·사회적 전망을 제공했고, 18세기에 로마를 찾은 외국인 유학생들은 흥분과 재미로 가득 찬 생활을 즐길 수 있었다. 1756~61년에 로마에 유학한 프랑스 화가 장 오노레 프라고나르(1732~1806)는 아카데미 교수들에게 반항하여, 걸작을 모사하는 대신 로마 주변의 시골 풍경을 묘사했다. 외국인 유학생들은 방종한 생활을 하고, 다방에서 싸움질을 일삼고, 미술품 감정가의 관심을 끌기 위해 치열한 경쟁을 벌였다. 로마에는 부유한 미술품 수집가도 많았고, 현대와 고대의 미술품을 취급하는 미술상도 많이 살고 있었다.

고야는 이탈리아에 머무는 동안 폴란드 화가인 타데우슈 쿤체(1733~93)와 함께 하숙한 것으로 보이지만, 미술학도들과는 별로 어울리지 않은 듯하다. 그가 로마에서 그린 작품은 별로 남아 있지 않지만, 최근(1993년)에 마드리드의 프라도 미술관이 입수하여 공개한 『이탈리아 화첩』은 고야 연구자들에게 획기적인 자료를 제공해준다. 흥미로운 데생이 많이 들어 있는 이 화첩은 수첩과 스케치북과 일기장으로 사용된 것 같고, 고야는 이 화첩을 에스파냐로 돌아온 뒤에도 몇 해 동안 계속 사용했다.

18세기의 미술학도들이 대부분 그랬듯이, 고야도 이탈리아 르네상스

전성기의 작품과 고대 조각품을 모사했다. 예를 들면 1740년대에 우아스가 묘사한 화실(그림5 참조)에 서 있는 석고상의 원형인 「파르네세 궁전의 헤라클레스」(그림15)를 소묘한 데생 네 점이 남아 있는데, 고대의 인물상 가운데 가장 유명한 이 조각상은 그리스의 조각가 리시포스(기원전 4세기에 활동)의 작품으로 여겨지지만, 로마의 글리콘이 복제한 뒤에 자신의 이름을 서명했다. 고야가 데생한 고대 그리스 · 로마 시대의 중요한 조각상은 헬레니즘 시대의 작품인 「벨베데레의 토르소」(그림16~18)이다. 이런 유명한 조각작품은 우람한 근육과 극적인 포즈가 깊은 정서적 특성을 암시하기 때문에 18세기에 특히 인기를 끌었다. 고야는 고대 조각의 이런 스타일에 저항할 수 없는 매력을 느낀 것이 분명하다. 훗날 고야는 반도전쟁 기간에 전쟁의 참상을 판화로 묘사할 때, 오래 전에 스케치한 고대 조각상을 기억해내고는 벌거벗은 시체의 모델로 그것을 이용하게 된다(그림154 참조). 고야는 소년 시절에 모사했던 평면적인 판화와는 완전히 대조적인 고대 조각의 양감에 매료되어 있었다. 그는 조각상을 다양한 각도에서 스케치하여 그 뒷모습과 옆모습과 앞모습을 보여준다.

　고야가 고대 미술을 공부한 것은 후기 작품의 발달에 중요한 역할을 했다. 그가 경제적 도움도 없이 혼자서 이탈리아에 가려고 그렇게 애쓴 것은 마드리드의 예술계를 지배하고 있는 새로운 스타일을 일찍부터 의식하고 있었다는 증거다. 그의 화첩에는 그가 이탈리아 여행 중에 거쳐간 도시들——로마 · 베네치아 · 볼로냐 · 시에나 · 나폴리 등——이 나열되어 있지만, 그가 가장 값진 소득을 얻은 곳은 북이탈리아의 파르마였다. 그는 1771년에 파르마 미술 아카데미가 주최한 역사화 경연대회에 참가했는데, 응모작은 고대의 영웅 한니발을 묘사한 작품이었다. 고야가 1771년 4월 20일 로마에서 파르마로 보낸 이 유화——「알프스에서 처음으로 이탈리아를 내려다보는 정복자 한니발」(그림19)——는 최근에야 재발견되었는데, 5년 전 루이스 파레트가 마드리드의 아카데미 경연대회에 응모한 한니발 스케치(그림12 참조)만큼 숙달된 작품은 아니다. 이탈리아를 처음으로 바라보는 위대한 정복자라는 주제는 1730년대의 유명한 정치적 그림——나중에 에스파냐 왕 카를로스 3세(1759~88년 재위)가 된 카를로스(당시에는 돈 카를로스 왕자)가 전쟁의 신 마르스와 팔라스 아

15
「파르네세
궁전의
헤라클레스」,
『이탈리아 화첩』
67쪽,
1770~85년경,
검정 초크,
19.5×13.5cm,
마드리드,
프라도 미술관

테나 여신에게 이끌려 이탈리아로 들어가는 장면을 그린 작품(그림 20)──과 미묘한 관계를 갖고 있다. 베네치아 화가인 자코포 아미고니 (1685~1752)가 그린 이 작품은 돈 카를로스 왕자의 모친인 엘리자베트 파르네세 왕비를 위해 그려졌고, 1734년에 이탈리아에서 나폴리-시칠리아 왕국을 탈환하는 데 성공한 카를로스에게 바치는 찬사였다.

고야의 한니발은 아미고니의 마르스와 아주 비슷하다. 이탈리아를 정복하려는 젊은이라는 주제가 지니는 상징적 의미는 한니발과 카를로스를 역사적 여행길에 오른 영웅으로 변형시킨다. 고야는 날개 달린 용──고대 로마의 군사적 유물에서 얻은 모티프──으로 장식된 투구를 한니발에게 씌워서 이 개념을 더욱 강조하고 있다. 게다가 역시 인기있는 고대 조각품인 「벨베데레의 아폴론」도 동원하고, 근경에 소의 머리를 가진 우의

적인 신을 끼워넣었다. 이 신은 이탈리아의 포 강을 상징한다. 한니발의
모습은 『이탈리아 화첩』에 스케치된 것을 이용했고, 유채물감으로 그린
초벌 스케치에서 전체 구도를 습작했다.

　고야는 일등상을 따지는 못했지만, 파르마 아카데미의 심사위원 가운
데 여섯 명이 그의 작품에 표를 던졌다. 그것은 아마 푸른색과 분홍색의
부드러운 색조(아미고니의 색조와 아주 비슷하다)와 면밀하게 조사한 원
자료가 이탈리아적 정취를 만들어냈기 때문일 것이다. 여기서 얻은 여섯
표 덕분에 고야는 아카데미의 기록에 '선외 가작'으로 등재될 자격을 얻
었다. 이탈리아의 경연대회 규정은 마드리드 아카데미의 규정만큼 엄격
하지 않았던 모양이지만, 이 명예는 아카데미가 그의 예술적 재능을 정식
으로 인정한다는 표시였다. 이것이야말로 고야에게는 무엇보다 필요한
보증서였다.

　고야가 파르마 아카데미의 경연대회에 참가할 때, 사라고사의 종교화
가인 호세 루산의 제자로서가 아니라 이제는 카를로스 3세의 궁정에서
호세 루산보다 훨씬 유명해진 프란시스코 바예우의 제자로서 출품한 것

은 시사적이다. 고야는 자신이 뚫고 들어가고 싶은 미술계에서 바예우가 출세할 가능성이 훨씬 높다고 생각했기 때문에 그의 제자를 자처했는지도 모른다. 실제로 고야에게 이탈리아 여행을 권유한 것도 바예우였을 가능성이 높다.

고야가 이탈리아에서 그린 작품 가운데 「알프스에서 처음으로 이탈리아를 내려다보는 정복자 한니발」은 이제 약간의 역사적 중요성밖에 갖고 있지 않지만, 고대 미술의 복잡성을 받아들이기로 결심한 고야는 다른 유형의 주제에 관심을 기울이게 되었다. 고대의 영웅적 행위를 포기하고, 고대와 기독교의 도상학을 더욱 열심히 연구하기 시작한 것이다. 그는 고대 조각품을 분석할 때 극적인 각도를 채택했을 뿐 아니라, 격정과 폭력을 묘사하는 데 집착하는 태도를 드러낸다. 그는 고대의 제사의식을 거행하고 있는 여인들을 색정적으로 묘사한 수상쩍은 그림까지 그렸다. 이것은 당시 유럽의 미술품 수집가와 미술상의 취향에 걸맞은 주제였다.

이교도가 제물을 바치거나 기독교도가 종교의식을 거행하는 장면은 이탈리아와 프랑스 화가들에게 인기있는 소재였고, 이것은 17세기 말과

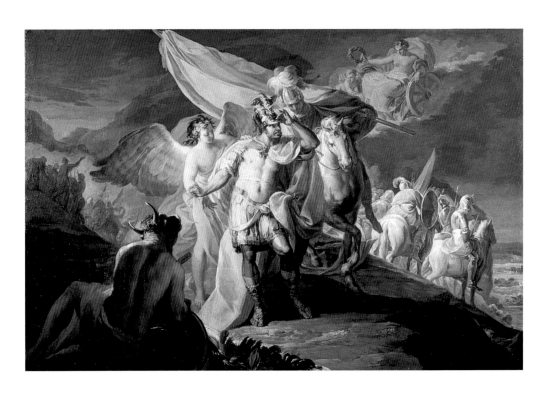

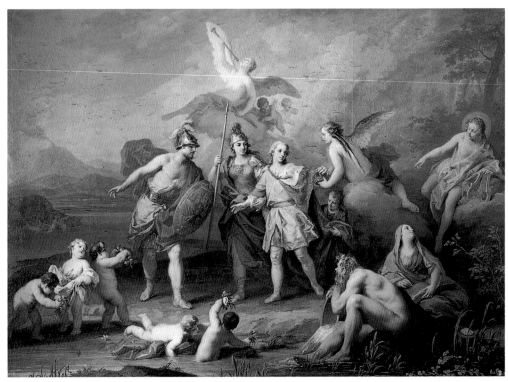

18세기 초에 유럽에서 특히 인기를 얻은 로코코 양식의 장식적이고 외설적인 작품으로 발전했다. 18세기 후반에 이르자, 로코코 양식의 지나치게 현란한 색조와 둥그런 형태와 성적인 주제——프랑수아 부셰(1703~70)의 작품은 이것을 대담하게 드러낸 경우다——를 비난하는 목소리가 나오기 시작했다. 장 자크 루소는 1750년에 디종 아카데미의 현상공모에서 당선한 평론을 통해, 그리고 철학자이자 평론가인 드니 디드로는 1760년대에 파리의 살롱전에 대한 논평에서 로코코 양식을 비판했다. 프라고나르와 장 밥티스트 그뢰즈(1725~1805)의 작품은 그보다 절도가 있고 어느 정도는 고전적이지만, 종교의식을 거행하는 장면에서는 여전히 관능적 표현에 대한 애착을 드러냈다. 에스파냐에서는 교회가 역시 로코코 미술에 비판적이었고, 1766년에 유명한 정치가인 파블로 올라비데는 자택에 음란한 그림을 갖고 있었다는 이유로 종교재판소에 고발되었다. 고야도 나중에 종교재판소의 검열에 시달리게 되지만, 이 초기 단계에서도 감정에 호소하는 극적인 고대 조각품과 종교적 형상의 예술적 잠재력에 매료되기 시작했다. 아담과 이브 이야기나 카인의 아벨 살해 같은 주제를 다룬 종교화가 그의 화첩에 모사되어 있는 것은, 그가 고대 조각품이 지니고 있는 정서적 특성을 탐구했듯이 인물들의 신체적 특성에도 깊은 관심을 갖고 있었음을 보여준다.

급격히 향상된 고야의 기량은 아카데미 예술과 고대 역사의 도전에 충분히 대처할 수 있었고, 이탈리아 체류가 끝날 무렵에는 특히 아카데미 예술의 전통적 소재를 독자적으로 각색하고 변형시킬 수 있었다는 점에서 미래의 가능성을 보여준다. 고야는 옛 거장들의 작품을 스케치했듯이, 로마 거리에서 본 사람들의 생활상과 동시대 거장들의 작품에도 매혹되었다. 『이탈리아 화첩』에는 벌써 그의 독특한 주제로 여겨지는 스케치가 다수 포함되어 있다. 머리에 광주리를 이고 가는 여자와 고양이(그림21), 폭력과 절망의 장면들, 그로테스크한 가면, 고통스러운 모습의 클로즈업(그림22) 등이 그것이다. 『이탈리아 화첩』을 보면 고야는 언제나 고대와 르네상스 미술의 가르침보다 자신의 독자적인 해석을 우위에 놓았다는 것을 알 수 있다.

고야가 1771년에 귀국하면서 갖고 온 것은 외국 아카데미의 인정을 받은 화가라는 새로운 지위와 함께 새로운 대담성과 자신감이었다. 그는

19
「알프스에서 처음으로 이탈리아를 내려다보는 정복자 한니발」, 1771, 캔버스에 유채, 88.5×133.2cm, 쿠디예로, 셀가스-파갈다 재단

20
자코포 아미고니, 「팔라스 아테나와 마르스에게 이끌려 이탈리아로 들어가는 어린 돈 카를로스」, 1734년경, 캔버스에 유채, 177×246cm, 세고비아 왕궁

이 자신감을 바탕으로 에스파냐 미술의 여러 분야 가운데 그토록 오랫동
안 손아귀에 잡히지 않았던 분야들을 내부로부터 변화시킬 수 있게 되었
다. 이탈리아 여행은 시골뜨기의 굴레를 벗겨준 값진 경험이었다. 나중
에 고야는 이 경험을 인생의 전환점으로 여기게 되었다. 1779년에 에스
파냐 궁정에 일자리를 지원했을 때 그는 "고향 사라고사에서 수련을 쌓
은 뒤 로마에서 자비로 그림을 공부했다"고 지원서에 기록했다. 노인이
된 1820년대에도 그는 여전히 이탈리아 여행의 중요성을 되새기면서,
"로마에 갔을 때쯤에는 이미 독창적인 그림을 그리기 시작했고, 로마와
에스파냐에서 유명한 화가와 그림들을 직접 관찰한 데에서 가장 큰 소득
을 얻었으며, 그 경험이 나의 유일한 스승이었다"고 말했다.

　고야는 마치 개선장군처럼 사라고사로 돌아왔다. 1771년에 마드리드
출신의 중견 화가인 안토니오 곤살레스 벨라스케스(1723~94)와 경쟁하
여 엘 필라르 대성당의 천장화 작업을 따냈기 때문이다. 바예우 가족과의
우정은 그가 프란시스코의 누이인 호세파 바예우와 결혼했을 때 절정에
이르렀다. 『이탈리아 화첩』에는 "1773년 7월 25일 결혼"이라고 적혀 있
다. 그가 돌아온 에스파냐는 개혁의 도가니에 빠져 있었다. 사회의 온갖

측면을 근대화로 내모는 개혁운동이 가차없이 추진되면서, 도시와 농촌을 불문하고 대학과 수도원까지도 근대화 물결에 휩쓸려 있었다. 농업개혁은 별로 효과를 발휘하지 못해서, 지주의 탐욕과 소작농의 빈곤은 여전히 에스파냐의 시골생활을 짓누르는 특징이었다. 야심만만한 젊은 화가라면 누구나 촌스러운 아라곤을 떠나 대도시에서 출세하고픈 욕구를 느꼈을 것이다. 대도시에서 성공하면 명예와 부를 한꺼번에 얻을 수 있다는 것은 매력적인 전망이었을 것이다. 그리고 고야의 억누를 수 없는 야망을 상징하는 이탈리아 여행은 그의 개인적·직업적 변화를 알려주는 기준점이 되었다. 사라고사로 돌아온 뒤에도 인생의 중요한 변화——결혼, 자녀들의 출생, 마드리드로의 이사——는 모두 로마에서 사용하던 화첩에 기록되었다.

자서전에 대한 의식이 생겨난 것은 유익하기도 했다. 그는 결혼할 무렵 최초의 원숙한 작품인 「자화상」(그림2 참조)을 그렸는데, 마침내 운이 트이기 시작한 젊은이한테서 기대할 수 있는 넘치는 정열은 거의 없고, 골똘히 생각에 잠겨 있는 그늘진 모습이다. 고야는 초상화에서 인간의 허약함을 표현하는 데 가장 뛰어난 솜씨를 보이게 되었는데, 이 자화상은 바

21
「머리에 바구니를
인 아낙과
고양이」,
『이탈리아 화첩』
3쪽,
잉크와 초크

22
「괴물의 고전적인
가면」,
『이탈리아 화첩』
45쪽,
잉크와 검정 및
빨강 초크

로 그 스타일을 미리 보여준다. 긴 머리는 뒤로 빗어 넘겼고, 얼굴은 통통하게 살이 쪘고, 눈은 움푹 들어가 있고, 시선은 무언가를 응시하듯 한 곳에 고정되어 있다. 멜렌데스의 「자화상」(그림8 참조)과는 달리, 고야의 성격은 내성적인 듯하다. 고야의 생애에서 최초의 진정한 걸작인 이 자화상은 그의 그림 속에 스며든 사실주의에서 힘을 얻고 있으며, 그 사실주의는 부분적으로는 고대 미술을 공부한 데에서 비롯했다.

궁정생활과 궁정예술 부르봉 왕실의 후원과 태피스트리 밑그림

2

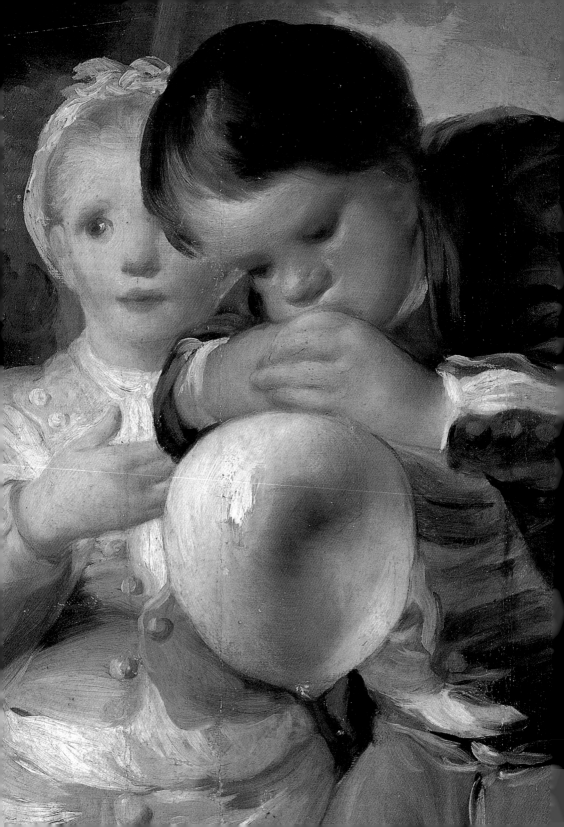

고야는 가톨릭 교회에서 초기의 교육과 후원을 받았지만, 특히 에스파냐 궁정을 위해 일하기 시작한 뒤에는 비종교적인 그림에서 자신의 진정한 소명을 찾아냈다. 고야의 마드리드 이주는 그의 생애에서 이탈리아 체류에 버금가는 중요한 여행이었다. 『이탈리아 화첩』에다 그는 "1775년 1월 3일, 우리는 사라고사를 떠나 마드리드로 갔다"고 장식적인 서체로 써놓았다. 일주일 만에 수도에 도착한 젊은 화가는 성공적인 궁정생활의 첫걸음을 내디뎠다. 비교적 짧은 기간에 경쟁자들을 따돌리고, 젊은 세대를 대표하는 화가로 등장한 것이다. 하지만 궁정생활은 예측할 수 없는 방식으로 화가의 인생을 좌우할 수 있었고, 그의 출세도 부분적으로는 그런 불확실성에서 비롯된 좌절과 비극을 잔뜩 내포하고 있었다.

정치적 긴장과 고난, 카를로스 3세의 치세를 특징짓는 에스파냐 예술 양식의 변화에 적응하려 애쓰면서 어떻게든 경쟁에서 이기려는 동료 화가들의 술책은 예술과 관련된 왕실의 요구에 영향을 미쳤다. 에스파냐 왕위에 오른 카를로스는 새로운 예술 정책을 채택하고, 국가의 경제적·문화적 개혁에 박차를 가했다. 1759년에 이복형 페르난도 5세가 자식을 얻지 못한 채 세상을 떠나자, 카를로스는 나폴리 왕위를 포기하고 에스파냐 왕위에 올랐다. 그는 1759년 10월 6일 자신의 새 왕국을 향해 출발했고, 수많은 화가들이 그의 도착을 그림으로 기념했다. 이탈리아의 안토니오 졸리(1700~71)는 카를로스가 13척의 전함과 2척의 쾌속범선으로 구성된 선단을 이끌고 나폴리 항구에 늘어선 군중의 환송을 받으며 에스파냐로 떠나는 인상적인 장면을 묘사했는데(그림24), 여기에는 동시대 사건에 대한 새로운 관심이 나타나 있다. 상류층과 하류층의 생활을 하나의 작품에 통합하는 취향을 반영한 이런 작품은 웅장하고 화려한 왕실 행사가 묘사된 작품을 대중화시켰고, 누구나 쉽게 접근하여 즐길 수 있게 해주었다.

계몽된 전제군주인 카를로스는 에스파냐인의 생활을 개선시키려는 열정에 불타 있었고, 이 열정은 거의 모든 분야에 영향을 미쳤다. 어떤 이

들은 그를 에스파냐 역사상 처음이자 유일한 계몽군주라고 찬양했다. 그의 선정 치하에서 역사화와 종교화가 꽃을 피웠다. 1760년에 에스파냐를 방문한 이탈리아인 주세페 바레티는 "폐하께서는 예술 발전에 관심이 많으며, 왕립 미술 아카데미를 많이 격려해주고 있다"고 기록했다. 그러나 왕립 아카데미에 대한 후원은 카를로스의 야심이 배출되는 수많은 출구 가운데 하나에 불과했다. 부르봉 왕조를 기념하는 수많은 건축물이 세워졌고, 마드리드는 그림처럼 아름다운 도시로 변모했다. 1774년에는 이국적인 식물원이 건설되었고, 새 왕궁의 정원들은 중세 에스파냐 왕들의 조상으로 가득 채워졌다. 군사력도 되살아났고, 역사와 과학 연구가 꽃을 피웠다. 그리고 이 모든 치적이 가시적인 형태로 기념되었다. 1776년에 세워진 해양부 건물과 1771년에 세워진 국립역사박물관은 카를로스의 치세를 기리는 가장 중요한 기념물이었다. 새 왕궁의 장식을 비롯하여 마드리드에서 이루어진 웅장한 건축 프로젝트는 지방의 경제발전에 대한 광범위한 지원과 상상력 넘치는 계획으로 균형을 이루었다. 지방을 연결하는 도로와 운하가 건설되었고, 학교와 병원들이 새로 세워졌다. 카디스·바르셀로나·세고비아·톨레도 같은 지방 도시들이 발달하고 아

25
슈로스트 형제,
예술과 과학의
후원자로서
카를로스 3세를
찬양하는 우의적
모티프로 장식된
시계,
1771,
금도금한 놋쇠,
높이 56cm,
마드리드,
국가유산보관소

름답게 꾸며졌으며, 각 지방의 토착 산업도 장려되었다.

　이런 대규모 사업은 진보에 대한 사회적·정치적·철학적 열망과 카를로스의 치세를 연결시킨다. 진보를 향한 열망은 유럽 계몽주의라는 광범위한 현상의 특징이었다. 예술과 과학의 후원자로서 카를로스 왕의 권위는 프랑스의 시계제작자 슈로스트 형제가 1771년에 만든 정교한 시계 같은 창작물로 형상화되었다(그림25). 이 시계는 숙련된 기술과 멋진 디자인과 최신 기계학의 결합물이다. 근엄하고 독실한 군주인 카를로스는 여러 언어를 구사하는 지성인이었다. 수많은 화가가 수도에 정착하자, 왕은 수많은 초상화의 주인공이 되었다. 그는 보기 드문 추남이었지만, 특이한 이목구비와 검소한 생활태도 덕분에, 비교적 평범했던 18세기 에스파냐 부르봉 왕조의 군주들 가운데 유난히 개성적인 인물이 되었고, 동시대 예술가들에게 새로운 위엄과 사실주의를 장려했다. 그가 특히 좋아한 초상화는 멩스가 에스파냐에 도착한 직후인 1761년에 그린 대형 초상화였다(그림26). 멩스의 명쾌하고 고전적인 화풍은 초상화에 활기를 불어넣고 있다. 왕의 현란한 몸짓과 웅장한 갑옷이 인상적인 용모──커다란 매부리코, 쪽 빠진 하관, 적갈색 얼굴빛──와 균형을 이루고 있다.

증언에 따르면 이 초상은 매우 여실하다. 동시대의 한 연대기작가는 이렇게 기록했다.

그는 중키에 보통 체격이었다. 어깨는 좁았지만 운동선수처럼 건장한 체격을 갖고 있었다. 원래 희었던 안색은 하루도 거르지 않는 운동 덕분에 갈색으로 그을었고, 햇볕에 노출된 부위는 타고난 색깔을 유지

26
안톤 라파엘
멩스,
「카를로스
3세의 초상」,
1761,
캔버스에 유채,
154×110cm,
마드리드,
프라도 미술관

27
루이스 파레트
이 알카사르,
「식사중인
카를로스 3세」,
1770년경,
캔버스에 유채,
50×64cm,
마드리드,
프라도 미술관

하고 있는 부위와 뚜렷한 대조를 이루었다. 얼굴에서 뚜렷한 특징은 두드러진 코와 튀어나온 눈썹이었고, 이목구비는 나이가 들면서 더욱 보기 싫게 균형을 잃었다.

이 초상화에서 멩스는 국왕의 건장한 체격과 못생긴 용모를 일부러 강조했고, 추한 외모를 그대로 드러낸 정확성은 멩스가 마드리드를 떠난 뒤에도 에스파냐 초상화의 전형적인 특징이 되었다. 고야도 이런 명쾌한 화풍을 지지하여, 에스파냐 왕족의 초상화를 그릴 때 전혀 타협하지 않고

철저하게 실물 그대로 묘사했다. 왕은 멩스가 그린 초상화를 다른 어떤 초상화보다도 좋아했다. 그 복제화는 국가 공문서에 사용되었고, 유럽의 다른 군주들의 소장품에 포함되도록 모사화가 외국으로 보내졌다. 그보다 더 실험적인 카를로스 3세의 초상화도 등장했다. 파레트가 1770년경에 그린 초상화(그림27)는 왕이 식사를 하면서 외국 대사와 청원자 및 손님들을 접견하는 장면을 보여준다.

기본적인 일상 의식을 이처럼 공개적으로 수행하는 것은 17~18세기에 많은 유럽 왕가들이 지킨 관례였다. 외국 대사들은 에스파냐 궁정의 전통적인 의무를 지루하게 생각했지만, 왕들은 그 의무를 어김없이 수행했다. 파레트의 그림이 여실하다는 것은 이번에도 역시 동시대인의 서술을 통해 입증된다.

왕족들은 저마다 다른 방에서 공개적으로 식사를 한다. 그들이 식사하는 동안 그 방들을 일일이 방문하는 것이 예의다. 손님에게는 이것처

럼 피곤한 임무도 없다. 마지막 차례는 생김새도 옷차림도 야릇하기 짝이 없는 왕이다. 왕은 짙은 갈색의 안색에 작은 몸집을 갖고 있다. 왕은 지난 30년 동안 한번도 코트를 새로 맞춘 적이 없기 때문에, 코트가 몸에 맞지 않아서 마치 저고리 같다. 조끼와 반바지는 가죽이고, 다리에는 헝겊으로 만든 승마용 각반을 차고 있다. 식사를 할 때는 시동들이 갖가지 요리를 가져와서 시종에게 건네주고, 그러면 시종이 그것을 받아서 왕의 식탁 위에 놓는다. 또 다른 귀족은 왕 곁에 시립해 있다가, 왕이 포도주나 물을 찾으면 무릎을 꿇고 건네준다. 대주교는 기도를 드리기 위해 참석한다. 종교재판소장도 한쪽에 멀찌감치 서 있고, 그 맞은편에는 근위대장이 근위병을 거느리고 서 있다. 대사들은 식탁 주위에 모여 서 있고, 왕은 잠깐씩 그들과 대화를 나눈다.

왕의 식사 장면을 기록한 이 보고서는 바레티보다 14년 뒤에 마드리드 궁정을 방문한 영국인 윌리엄 댈림플 소령이 쓴 것이다. 그는 특히 왕을 시중드는 수많은 관리들과 추기경과 종교재판소장을 언급하고 있는데, 이들이 그 자리에 참석한 것은 이 가톨릭 군주에게 인생의 무상함을 일깨워주기 위해서였다.

18세기 에스파냐에서는 인간의 야망과 고귀한 신분의 영광을 묘사하는 전통 회화가 보다 미묘하고 근대적인 상징주의로 대치되었다. 일상생활의 자잘한 측면을 재현하는 미술에 대한 취향이 웅장한 역사적 사건을 묘사하는 데 침투하여, 평범한 것의 회화적 형상을 대중화했다. 고야가 마드리드에 도착하기 직전에 파레트 같은 젊은 화가들은 당대의 풍경화를 원하는 새로운 구매자층이 생겨난 것을 알아차렸다. 카를로스의 나폴리 출항을 묘사한 졸리의 작품(그림24 참조)은 상류층 환송객들의 의상과 장식을 꼼꼼하게 묘사하고, 그것을 하늘과 바다의 푸른색과 초록색, 저 멀리 보이는 베수비우스 화산과 그 산정에서 피어오르는 연기와 대비시키고 있다. 마드리드의 골동품 가게를 묘사한 파레트의 그림(그림28)은 에스파냐 사회의 계층적 현실을 암시하기 위해 신중하게 끼워넣은 물품이나 의복의 세부 묘사와 대비를 통해 에스파냐 특유의 세련된 스타일이 출현한 것을 알려주었다. 마드리드의 새 왕궁에 있는 알현실과 접견실을 장식한 그림이나 국왕 초상화는 계몽주의 시대를 맞은 에스파냐의 번영과 부르봉 왕

28
루이스 파레트
이 알카사르,
「마드리드의
골동품 가게」,
1772,
패널에 유채,
50×58cm,
마드리드,
라사로 갈디아노
미술관

조의 위세를 예찬하고 있을지 모르나, 궁정과 귀족들은 그보다 덜 노골적인 선전을 위해 좀더 대중적인 초상화도 주문했다. 초상화와 프레스코화, 태피스트리는 부르봉 왕조 치하에서 사회 개장 작업의 일부가 되었지만, 궁정생활 자체도 새롭게 객관적으로 예술에 반영되었다.

카를로스 3세 시대에 멩스의 예술적 영향은 고대의 신성한 역사를 보여주는 공식화에 깊이 배어들어 있었지만, 그 영향은 당대를 찬양하는 작품에도 확대되었다. 그 결과, 젊은 화가들은 하류층 생활을 소재로 다룬 경우에도 새로운 명쾌함과 사실주의를 채택할 수 있게 되었다. 멩스가 날카로운 통찰력으로 재능있는 학생들을 알아보고 격려해준 것은 그의 가장 중요한 역할이었다. 멩스는 이미 파레트를 유망한 신예로 발탁했고, 마드리드 왕궁을 장식할 때는 프란시스코 바예우를 고용하여 용기를 북돋워주었다. 멩스는 바예우 형제를 후원하다가 고야에게 주목하게 되었다. 실제로 멩스는 수많은 에스파냐 젊은이들의 출세를 도왔고, 이들은 마드리드 궁정에서 차세대의 주요 화가가 되었다.

고야와 그의 처남인 라몬 바예우가 1775년 1월 마드리드에 도착하자마자 산타바르바라의 왕립 태피스트리 공장에서 일거리를 제공받은 것은 멩스가 추천해준 덕택이었다. 멩스가 궁정에서 맡고 있는 임무 중에는 그 공장에 대한 감독권도 포함되어 있었기 때문이다. 이 공장은 1721년에 카를로스의 아버지인 펠리페 5세가 프랑스의 고블랭 태피스트리 공장을 흉내내어 세운 것이었다. 부르봉 왕조 시대에 이루어진 에스파냐 사회의 근대화에는 순수미술과 응용미술의 발전도 포함되어 있었다. 카를로스가 에스파냐에 고급 도자기를 생산하는 종합시설을 세우기 위해 나폴리에서 카포디몬테 작업장을 들여왔듯이, 아버지가 세운 태피스트리 공장을 진흥한 것은 또 하나의 토착 산업과 상류사회의 미적 열정이 되살아나리라는 것을 알려주었다.

마드리드의 새 왕궁에는 16~17세기에 에스파냐 왕들이 구입하거나 주문해서 수집해둔 훌륭한 플랑드르 태피스트리 컬렉션이 소장되어 있다. 카를로스의 식사 장면을 묘사한 파레트의 그림(그림27)은 태피스트리가 하나의 장식예술로 찬미되었으며, 거기에 대한 당시의 취향도 대단했다는 것을 보여준다. 거대한 식당 벽을 가득 꾸미고 있는 대형 태피스트리들은 인물들을 왜소해 보이게 하고, 위대한 예술품의 지속적인 가치와 인생의 무상함을 대비시키는 구실을 하고 있다. 하지만 왕궁 밖에서는 태피스트리가 에스파냐인의 생활에서 특히 상징적인 역할을 했을 뿐만 아니라 실용적인 실내장식이 되기도 했다. 귀족들에게는 태피스트리가 사회적 지위와 부를 과시하는 수단이었고, 하층계급도 태피스트리를 짜는 솜씨를 자랑으로 여겼다. 카를로스 3세의 대관식이나 국왕의 순행 같은 특별한 공식행사가 열리면, 집집마다 발코니에 내건 태피스트리가 마드리드 거리를 장식했다(그림29). 새로운 스타일의 왕궁 장식에서는 직공들의 솜씨도 눈에 띄게 되었다.

파레트의 그림을 보면, 카를로스 3세의 식당에 걸려 있는 태피스트리는 신화에 나오는 성적 주제를 묘사하고 있다. 그러나 왕립 아카데미의 취향 변화와 멩스의 영향으로 고상한 고전적 주제를 다룬 단순하고 웅장한 작품이 선호되었고, 취향이 계몽된 18세기 말의 도덕적 풍토 속에서는 응용미술조차도 미적인 순화 대상이 되었다. 초기 바로크와 로코코 양식의 화려한 태피스트리 도안과 그 성적인 주제는 부활과 개량과 미덕

이라는 개념을 차분하고 단순한 주제로 표현한 상징적인 표상으로 대치
되었다. 초상화의 새로운 사실주의, 동시대를 다룬 미술에 대한 취향, 그
리고 무엇보다도 계몽주의가 에스파냐 전역의 공적 생활에 미친 영향이
그런 새로운 주제를 당대 태피스트리의 중요한 구성요소로 만든 요인이
었다. 플랑드르와 네덜란드의 초기 태피스트리에 묘사된 회화적 이미지
는 농사와 소박한 생활을 강조했다. 에스파냐의 태피스트리 직공들은 그
것을 뒤돌아보면서 그런 유형의 주제를 좀더 새롭게 한 디자인을 고안해
냈다.

　파레트가 묘사한 것과 같은 왕궁 식당에서 자유롭게 돌아다니는 유일

한 생물은 왕의 사냥개다. 사냥은 카를로스 3세가 자신에게 허용한 유일
한 오락이었고, 그는 자식보다 개를 더 사랑했다고 한다. "비가 오나 바
람이 부나 그는 하루도 빠짐없이 사냥을 나간다. 마드리드에 있을 때는
하루에 한 번 오후에만 나가지만, 시골에 있을 때는 아침과 저녁에 하루
두 번씩 나간다. 별궁 주위의 넓은 땅은 왕의 사냥을 위해 울타리로 둘러
싸여 있다"고 댈림플은 기록했다. 에스파냐 왕들에게는 결코 이례적인
일이 아니었다. 울타리를 둘러친 정원 안에서 사냥하는 것은 신성로마제
국 황제인 카를 5세(에스파냐 왕으로는 카를로스 1세)가 그 관습을 에스
파냐에 처음 도입한 이래 전통이 되어 있었다. 1630년대에 벨라스케스

는 그의 작품 가운데 가장 인기있는 「멧돼지를 사냥하는 펠리페 4세」(그림30)를 그렸다. 이 작품은 마드리드 교외의 엘 파르도 근처에 있는 왕실 사냥터에서 사냥을 즐기는 합스부르크 군주를 묘사하고 있다. 16세기 초에 카를 5세는 엘 파르도에 사냥 막사를 지었는데, 이 막사는 고야가 마드리드로 가기 직전인 1770년대 초에 궁전으로 확장되었다. 고야와 라몬 바예우도 처음에는 왕립 태피스트리 공장에 고용되어, 엘 파르도로 보낼 태피스트리의 밑그림 작업을 맡았다. 젊은 화가들이 다루어야 할 주제는 미리 정해져 있었다. 그 주제는 아마 멩스나 고야의 큰처남인 프란시

스코 바예우가 정했을 것이다. 사냥 장면도 주제에 포함되어 있었다. 에스파냐 왕들의 이같은 전통적 취미를 고려하면, 이 시기의 태피스트리 도안에 시골생활과 사냥과 농사가 그렇게 많이 등장하는 것은 그리 놀라운 일도 아니다.

고야가 처음 그린 아홉 점의 밑그림은 사냥을 주제로 한 태피스트리 연작의 일부가 되었다. 이것은 고야가 화가로서 인기있는 스포츠에 대한 반응을 표현한 최초의 작품이다. 그는 밑그림 디자이너로 궁정생활을 시작

했기 때문에 일상적인 주제를 묘사하는 데 몰두할 수밖에 없었고, 이것은 장차 그의 창조적 상상력이 나아갈 방향에 큰 영향을 미치게 되었다. 그가 처음 그린 대형 밑그림은 멧돼지 사냥을 묘사한 것으로(그림31), 바예우 형제와 공동제작한 이 그림은 같은 주제를 좀더 우아하고 고상하게 묘사한 벨라스케스의 작품에 도전하는 현장감과 약동감을 갖고 있다. 「멧돼지 사냥」은 인간과 짐승간의 격렬한 싸움에 관심을 집중한다. 이런 도안에서는 동물이 그림의 구도에서 인간 못지않은 중요성을 지니게 된다. 전원적 세팅은 배경막이나 다름없고, 인간과 동물은 시골 풍경 속에 고립된다. 어색할 만큼 길쭉한 밑그림에서도 사냥개들과 함께 그날의 사냥을 떠나는 사냥꾼이나 낚시꾼의 도안은 자연의 야성에 동화된 것처럼 보인다. 사냥꾼을 묘사한 고야의 데생(그림32)은 능숙한 전문가처럼 주제를 느긋하게 다루는 여유와 훨씬 숙달된 기법을 보여준다. 인물을 묘사하기 위해 고야는 실제 모델을 이용했을 것이다. 사냥을 떠나는 소년들의 모습조차 각자 개성을 지닌 별개의 육체라는 느낌을 강하게 표현하고 있다. 장대 위에 앉아 있는 올빼미의 세부 묘사도 전통적 주제를 흥미로운 상징으로 가득 찬 새로운 유형의 구도로 변화시킨다.

이런 사냥 장면들이 고야의 작품에서 가장 독창적인 것은 아니지만, 고야는 이 일에 종사하다 보면 언젠가는 주어진 형식 안에서 독자적인 주제를 마음대로 궁리할 수 있으리라고 믿은 것이 분명하다. 이 초기 그림들에는 정력적으로 몰입하는 느낌이 나타나 있기 때문이다. 공장에서 일하기 시작한 지 1년쯤 지난 1776년에 그는 엘 파르도 궁전 식당을 장식할 태피스트리 밑그림을 주문받았다. 엘 파르도 궁전은 왕세자인 아스투리아스 공작(카를로스 3세의 후계자로, 훗날 고야의 든든한 후원자가 되었다)의 처소로 지어졌다. 파레트가 묘사한 왕궁 식당과는 달리, 이 식당에는 대중적인 시골 풍경과 오락을 묘사한 태피스트리가 걸릴 예정이었다.

고야의 밑그림들은 춤추고, 술 마시고, 싸우고, 소풍을 즐기고, 카드놀이를 하고, 연을 날리고, 연애놀이를 하는 인물들로 가득 차 있다. 「양산」(그림33)은 '마호'(Majo : 남자 멋쟁이)와 '마하'(Maja : 여자 멋쟁이)라는 인물을 도입했다. 옷차림과 행동거지로 분명히 분간할 수 있는 이런 유형의 남녀는 '영웅적인 장인'이라고 말할 수 있고, 마드리드의 하층계급에 특별한 정치적 의미를 갖고 있었다. 그들은 대개 하인이나 종복, 또

32
「두 사냥꾼」,
1775,
검정 초크,
33.8×43cm,
보스턴 미술관

는 영세업자로 일했지만, 그들의 활동은 정직한 노력과 범죄의 경계선을 넘나드는 경우도 있었다. '마호'와 '마하'는 당시의 뮤직홀과 극장에서 불멸의 존재가 되었다. 그들에게 감탄한 귀족들은 그들의 이국적인 옷차림과 자유분방한 행동을 흉내냈고, 새로 제작된 왕실용 태피스트리 도안에 그들이 등장한 것은 소박한 시골생활을 이상화하고 당시의 대중과 밀착된 동시대성을 표현하는 쪽으로 취향이 바뀐 것을 반영했다. '마호'와 '마하' 이외에 그들의 아이들도 시골생활의 즐거움이 얼마나 천진난만한가를 표현하여 민중의 상징을 도덕적으로 설명했다. 고야가 묘사한 소년들은 영양 상태가 좋아서 토실토실 살이 찌고 활동적인 개구쟁이들이다. 그들은 시골에서 재미나게 놀거나, 돼지 오줌통에 바람을 불어넣거나(그림34), 금단의 과일을 찾아 나무에 오른다. 이런 주제는 젊음과 행복의 덧없음을 표현하는 전통적 상징을 포함하고 있지만, 고야는 놀고 있는 아이들 틈에 어른도 그려넣는다. 다른 어른들은 사랑과 명예를 얻기 위한 음모에 가담하지만, 이 '마호'와 '마하'들은 아이들 틈에서 연날리기에 열중하고 있다. 고야는 인간 행동을 특히 예리하게 관찰하고, 자기 작품에 대해 청구서를 제출할 때 처음으로 '나 자신의 고안'에 따라 그림을 그렸다고 기록하게 되었다.

　　고야의 주제는 여전히 전통에 충실했지만, 개성을 주장하는 이 대담한 몸짓은 예술적으로 독립하고자 하는 그의 열망을 드러낸다. 라몬 바예우는 18세기 에스파냐의 가정생활과 어린이들과 농사를 묘사한 밑그림을 그렸다. 「부엌의 크리스마스 이브」(그림35)는 연작을 이루고 있는 작은 밑그림들 가운데 하나다. 아이들은 크리스마스 캐럴을 부르며 놀고 있다. 한 아이는 풍선 모양의 백파이프를 불고 있고, 또 한 아이는 팬파이프를 연주하고 있고, 또 다른 아이는 야릇하게 생긴 고풍스러운 현악기를 들고 있다. 이 그림은 에스파냐 서민층 생활을 기념하기 위해 그린 것으로 보이지만, 평화와 번영의 아늑한 느낌도 동시에 발산하고 있다. 고상한 전통의식에 천진난만하게 참여하고 있는 아이들의 모습은 순박한 생활의 순수함을 표현한다. 고야의 인물들은 처남들이 그린 인물들보다 원기왕성하다. 시골의 소풍 장면을 묘사한 그의 그림은 탁 트인 풍경 속에서 술 마시며 즐기는 억세고 시끄러운 에스파냐인들을 보여준다(그림 36). 몇 년 뒤에 프란시스코 바예우가 그린 소풍 장면은 좀더 세련되어

33
「양산」,
1777,
캔버스에 유채,
104×152cm,
마드리드,
프라도 미술관

34
「돼지 오줌통을
불고 있는
아이들」,
1778,
캔버스에 유채,
116×124cm,
마드리드,
프라도 미술관

35
라몬 바예우,
「부엌의
크리스마스 이브」,
1786,
캔버스에 유채,
19.3×15cm,
마드리드,
프라도 미술관

있다(그림37). 행락객들은 거추장스러운 옷에 짓눌려 있고, 술병과 빵덩어리와 파이 주위에 둘러앉은 모습은 의식적으로 그림 같은 풍경을 연출하고 있는 듯이 보인다.

가난에 시달리는 에스파냐 농민들의 고단한 삶을 이루고 있는 것은 날마다 되풀이되는 고되고 단조로운 노동이었다. 고야의 초기 밑그림들은 거기에서 고대 아르카디아(목동과 처녀들이 순결하고 근심걱정 없는 삶을 꾸려 나가는 이상향)의 목가적 전원시 같은 풍경을 끌어냈지만, 그후 그는 거기에서 점점 멀어지게 된다. 사전 계획에 따라 제작된 이런 궁전 장식용 태피스트리 밑그림은 소박함을 좋아하는 당시의 취향을 반영한다. 고야는 그 자신이 이런 유형의 주제에 숙달되어 있다는 것을 보여주고 싶어했다. 하지만 고야는 기쁨과 쾌락과 아름다움을 묘사하라는 직업적 요구를 충족시키면서도, 초기 그림과 『이탈리아 화첩』에 이미 나타난 예술적 관점을 억제하지 못했다. 그러나 이런 시각은 별로 호감을 사지 못했다.

마드리드에 온 뒤 처음 몇 년은 경제적 불안정이 생활에 그림자를 드리운 힘든 시절이었다. 고야가 에스파냐 시골생활의 즐거움과 행복한 아이들을 그리고 있을 때 그의 어린 자식들이 연달아 죽은 것은 얄궂은 운명이었다. 고야는 『이탈리아 화첩』에 자식들의 이름과 생년월일을 적었지만, 아이들의 죽음은 기록하지 않았다. 고야의 자식 가운데 일곱 명이 요절한 것으로 밝혀졌다. 맏이인 안토니오 후안 라몬은 1774년 8월 29일 사라고사에서 태어났다. 이어서 고야 부부가 마드리드에 정착한 뒤 1년이 지난 1775년 12월에 에우세비오 라몬이 태어났다. 이때 고야는 첫번째 밑그림을 완성한 뒤였다. 셋째아들 비센테 아나스타시오는 1777년 1월에 태어났다. 그후 고야의 아내인 호세파는 또 아이를 가졌지만, 임신 6개월 만에 유산했다. 맏딸인 마리아 델 필라르 디오니시아는 1779년 10월에 마드리드에서 세례를 받았고, 프란시스코 데 파울라 안토니오는 1780년 8월에, 둘째딸 에르메네힐다는 1782년 4월에 세례를 받았다. 그러나 이 아이들은 하나같이 요절하고, 1784년 12월에 태어난 막내아들 하비에르만이 어른으로 성장했다. 인생의 즐거움을 그리라는 주문과 함께 자식들의 잇따른 죽음을 견뎌야 했던 정신적 부담이 젊은 고야에게 무엇인가 다른 일을 해보고 싶은 충동을 불러일으켰을지도 모른다. 실제

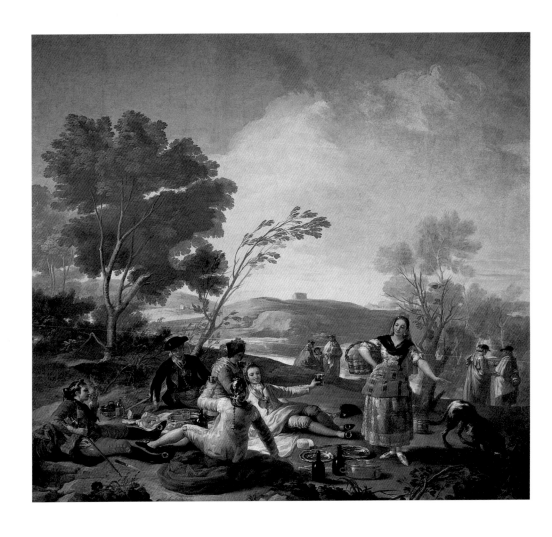

36
「소풍」,
1776,
캔버스에 유채,
272×295cm,
마드리드,
프라도 미술관

로 그가 1770년대 말과 1780년대에 그린 작품에는 대부분 비타협적인 스타일이 나타나 있다.

1778년에 고야의 밑그림 중에서 가장 크고 야심적이며 독창적인 작품이 완성되었다. 「눈먼 기타 연주자」(그림38)는 고야가 사회에서 버림받은 걸인들에게 느낀 매력을 처음으로 표현한 작품으로, 머리를 뒤로 젖힌 눈먼 거지의 모습은 뒤틀린 이목구비의 융합체를 이루고 있다(그림 39). 태피스트리 공장은 그림에 인물이 너무 많고 색조가 너무 다양하다는 이유로 이 밑그림을 거부했다. 고야는 작품을 수정해서 공장으로

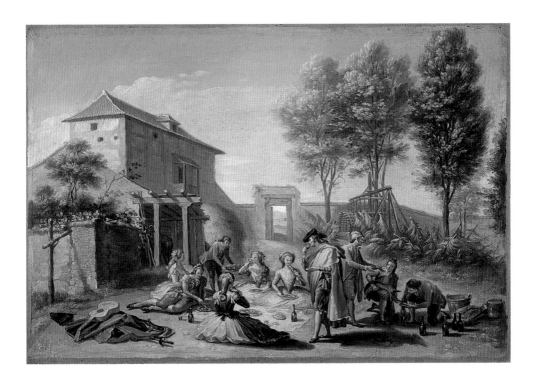

돌려보냈지만, 기타 연주자의 얼굴은 고치지 않았다. 그리고 수정을 요구받은 것이 비위에 거슬렸는지, 원래 그림의 일부를 나중에 제작한 동판화에 그대로 옮겨놓았다.

관행에서 벗어난 이 그림은 고야의 예술이 동시대인의 예술과 완전히 달라지기 시작한 순간을 나타낸다. 눈먼 기타 연주자의 괴상한 생김새는 같은 주제를 다룬 다른 태피스트리 밑그림과 이 작품을 구별해주는 무자비하고 풍자적인 특징을 갖고 있다. 가수와 악사와 유랑 연예인, 그리고

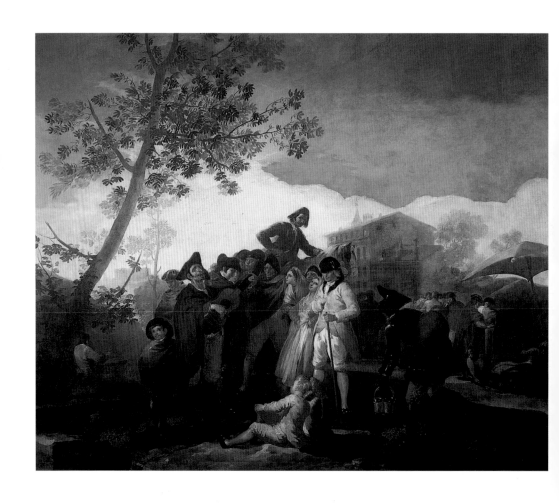

38
「눈먼 기타
연주자」,
1778,
캔버스에 유채,
260×311cm,
마드리드,
프라도 미술관

39
그림38의 세부

시골 농부와 신사들이 서로 어깨를 맞대고 연주에 귀기울이는 광경을 묘사한 회화와 판화 및 태피스트리 밑그림은 17~18세기 유럽의 대중미술에서 가장 폭넓게 사랑받는 주제를 이루었다. 1740년대에 에스파냐를 방문한 프랑스 화가 루이 미셸 반 로(1707~71)는 잘 차려입은 음악가들의 연주회장에 모인 에스파냐 왕족을 묘사했고, 고야의 동시대 선배 궁정화가들은 태피스트리와 도자기와 판화의 밑그림으로 하층계급의 악사와 유랑 연예인들을 묘사했을 뿐 아니라 상류층 집안에서 열리는 우아한 음악회도 묘사했다. 1761년에 부친과 함께 베네치아에서 에스파냐로 온 잔도메니코 티에폴로(1727~1804)의 「사기꾼」(그림40)은 어릿광대나 아름다운 가면을 쓴 매춘부나 엄숙한 종교행렬에 참가한 사람들보다 더 많은 관심을 끄는 거리의 연예인 겸 장사꾼을 보여준다. 고야는 티에폴로가 젊은 시절에 베네치아에서 그린 거리의 악사들에게 감탄한 것이 분명하지만, 그 자신도 마드리드 길거리에서 구걸하는 눈먼 악사들을 보았을 테고, 별난 기인과 사회에서 소외당한 부랑자와 불구자에 대한 그의 직관적 통찰력은 풍자적 표현에 대한 취향으로 발전했다. 이리하여 그의 밑그림은 에스파냐에서 가장 독창적인 작품이 되었고, 왕실도 그를 주목하게 되었다.

1779년 1월, 고야는 카를로스 3세와 왕세자(나중에 카를로스 4세) 부처에게 네 점의 대형 밑그림을 보여드리는 기회를 얻었고, 왕과 왕세자 부처는 이 작품들을 공개적으로 칭찬했다. 고야는 이때의 감격을 이렇게 말했다. "나는 세 분의 손에 입을 맞추었다. 이제껏 경험한 적이 없는 행복이다. 그분들이 내 작품을 보고 보여주신 기쁨과 칭찬의 말씀, 그리고 모든 귀족으로부터 받은 축하의 인사──더 이상 무엇을 바랄 수 있겠는가."

왕족이 그렇게 감탄한 네 점의 밑그림 가운데 하나인 「마드리드의 장터」(그림41)는 멋쟁이 귀족에게 그림을 사라고 설득하는 골동품 행상인을 묘사하고 있다. 남들 앞에서 가면을 쓰고 딴사람인 척하는 인물들은 고야의 후기 작품──예컨대 1788년에 출간된 판화집 『변덕』(제5장 참조)──에 다시 등장하는 풍자적 주제다. 왕족의 칭찬은 그에게 자신의 관점을 계속 추구하도록 용기를 북돋워주었고, 고야는 여기에 힘입어 그후 성공을 거두었지만, 루이스 파레트는 완전히 다른 운명을 겪었다. 파레

40
잔도메니코
티에폴로,
「사기꾼」,
1756,
캔버스에 유채,
바르셀로나,
카탈루냐 미술관

41
「마드리드의
장터」,
1778,
캔버스에 유채,
258×218cm,
마드리드,
프라도 미술관

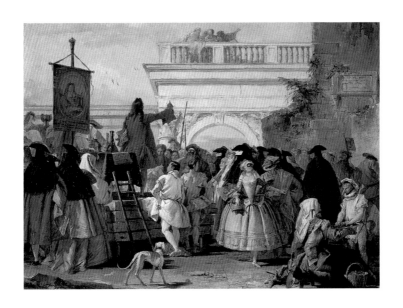

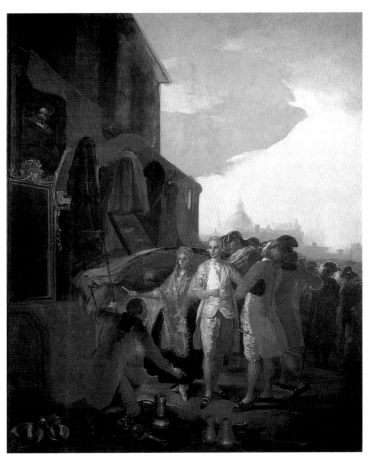

트도 몇 년 전에 역시 부르봉 왕가의 주목을 받았지만, 그 때문에 오히려 수난을 겪었다.

궁정과 아카데미에서 가장 인기있는 화가였던 파레트는 당대의 현실을 묘사한 장면에 도덕적 진지함을 도입하여 명성을 얻었다. 국왕의 동생인 돈 루이스 왕자의 후원을 받을 만큼 그의 명성은 대단했다. 그러나 이 호의가 오히려 그의 몰락을 초래했다. 돈 루이스 왕자는 관례에 따라 성직자가 되어야 했다. 1774년에 세비야와 톨레도의 대주교 추기경이 된 왕자는 궁정에서도 인기가 높았다. 윌리엄 댈림플 소령은 이렇게 기록했다. "국왕의 동생 돈 루이스는 지위가 가장 낮다. 그는 이제껏 세상에 태어난 모든 인간 가운데 가장 괴상하게 생겼고, 옷차림도 별나지만 풍채만큼 특이하지는 않다. 그는 자비로운 기질을 가졌고, 누구나 그를 존경한다." 그러나 이듬해에 돈 루이스와 관련된 추문이 일어나는 바람에 파레트의 인생도 루이스 멜렌데스(부친의 분별없는 행동 때문에 궁정에서 쫓겨난 정물화가)만큼 철저히 망가졌다. 파레트 자신은 지극히 신중한 사람이었지만, 1775년에 그의 후원자인 돈 루이스 왕자가 하인들이 몰래 데려온 여자들과 수없이 밀통한 사실이 밝혀졌다. 돈 루이스는 성직을 떠나, 많은 재산을 물려받았지만 신분이 낮은 여자와 결혼할 수밖에 없었다. 그러나 왕자 부부는 궁정에 받아들여지지 못하고, 아빌라 근처의 아레나스 데 산 페드로에 있는 영지로 보내졌다. 추문을 감추기 위해 왕자의 하인들도 추방되었다. 파레트도 뚜쟁이 노릇을 했을지 모른다는 의심을 받았다. 도덕적으로 엄격한 분위기가 지배하던 1770년대에 이런 의혹은 그의 궁정생활을 끝장내기에 충분했다. 1775년 가을, 궁정은 푸에르토리코 섬에서 얼마 동안 유배생활을 하도록 서둘러 그를 쫓아냈다.

당시 가장 유망했던 젊은 대가가 사라지자, 마드리드 궁정의 문은 고야에게 더욱 활짝 열렸다. 고야의 초기 경력은 파레트보다 훨씬 덜 유망했지만, 앞으로의 전망은 경쟁자를 멀찌감치 따돌리고 한참 앞서 나가게 되었다. 태피스트리 밑그림에서 농부들의 모습을 재평가하고, 덜 장식적인 궁정 스타일의 가능성을 조사하고, 엄격한 도덕을 현실 문제에 주입하는 것이 갑자기 성장한 고야의 재능이 가진 주요 특징이 되었다. 추방당한 파레트의 처지는 암담했다. 왕실의 호의를 잃는 것은 고향에서 살 권리와 친구들을 잃는 것만큼 비참했다. 고야가 태피스트리 공장을 위해 최초의

소풍 장면(그림36 참조)을 완성한 1776년에 파레트는 푸에르토리코에서 최초의 자화상을 그렸다. 여기서 그는 사나운 날씨 속에 벌채용 칼을 들고 홀로 서 있는 모습을 묘사하고 있다. 찢어지게 가난한 신세로 전락한 그는 거친 황무지에서 어떻게든 살아가려고 발버둥치는 맨발의 농부 차림을 하고 있다. 파괴된 고대 건물 파편에는 그의 이름과 나이가 새겨져 있다. 인생과 재능의 덧없음을 상기시키는 이 그림은 하나의 환상이다. 파레트는 땅을 갈아야 할 필요는 없었고, 실제로는 초상화가로 생계를 꾸려 나가고 있었다. 그런데도 그는 이 자화상을 일종의 탄원서로 왕에게 보냈고, 이듬해에 그의 형벌은 완화되어 에스파냐 북부로 유배지가 바뀌었다.

고야도 예술가의 출세가 덧없다는 것과 동료들의 시샘을 잘 알고 있었다. 1779년에 멩스가 죽자 궁정화가 자리가 하나 비게 되었다. 고야는 그 자리에 지원했지만, 다음과 같은 이유로 거절당했다.

그는 크게 진보할 가능성을 보이고 있다. 급히 서두를 필요는 없고, 지금은 궁정이 요구하는 작품을 그릴 화가가 부족하지도 않으니까. 지원자는 계속 태피스트리 공장을 위해 밑그림을 그려야 하고 장차 폐하가 어떤 결정을 내리느냐에 따라 이 문제가 고려되기 위해서는 태피스트리 밑그림으로 자신의 진보와 기량을 입증해야 할 것이다.

1년 뒤 에스파냐는 영국과 전쟁을 치렀고, 그로 인한 경제적 어려움으로 공공사업을 줄였다. 태피스트리 공장도 임시 폐쇄되었다.

공장이 문을 닫기 전에 고야는 "어린 황소와 놀고 있는 네 젊은이"(그림42)를 묘사한 작품이라고 스스로 설명한 새 밑그림을 제작했다. 고개를 감상자 쪽으로 돌린 인물은 한눈에 식별되는 얼굴을 갖고 있다. 흔히 고야의 자화상으로 여겨지는 이 젊은 아마추어 투우사는 개인적 의미를 갖고 있을지도 모른다. 고야와 그의 세 처남은 모두 열렬한 투우 팬이었기 때문이다. 그림 속의 젊은 아마추어들은 인생의 절정기에 있다. 최고 속도로 움직이고 있는 순간이 포착된 가운데 인물은 얼굴이 햇빛을 받도록 위로 쳐들고 있다. 이 작품은 엘 파르도 궁전의 침실과 대기실에 걸릴 예정이었던 수많은 태피스트리 가운데 하나였다. 고야는 두 가지의 대조

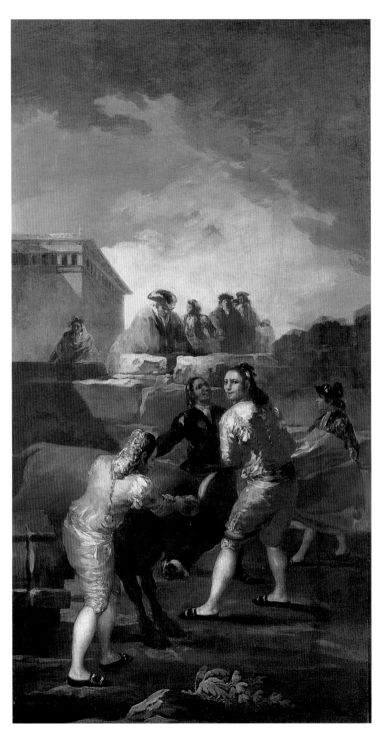

42
「아마추어
투우사」,
1780,
캔버스에 유채,
259 × 136cm,
마드리드,
프라도 미술관

43
「밀회」,
1780,
캔버스에 유채,
100 × 151cm,
마드리드,
프라도 미술관

적인 연작을 고안했다. 하나는 성적 행동에 탐닉하고 있는 미녀와 호남들을 등장시켜 젊음을 찬미하는 연작이고, 또 하나는 젊은 아마추어 투우사 이외에 군인·세탁부·의사·나무꾼 등이 등장하는 연작이다. 「눈먼 기타 연주자」와, 전체적인 분위기를 통해 실연의 낙담을 묘사한 「밀회」(그림43)라는 작품도 여기에 포함된다. 한 여자가 애인을 헛되이 기다리고 있다. 가장 좋은 나들이옷을 입은 그녀의 풍만한 몸은 돌무더기를 뒤덮은 푸른 헝겊 위에 축 늘어져 있다. 고야 자신이 작품 일람표에 요약해놓은 설명에는 그녀의 친구들이 "그녀의 슬픔을 지켜보고 있다"고 적혀 있다.

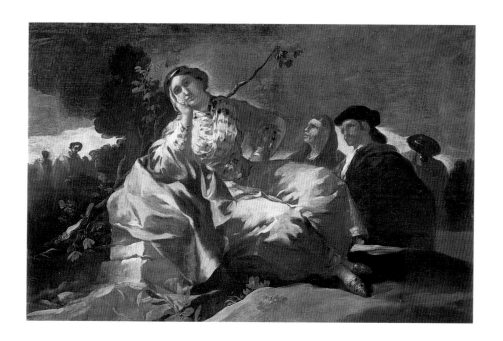

여기서 정절과 쾌락의 순수함은 결국 인간의 행복이란 얼마나 덧없는 것인가를 보여줄 뿐이다. 시골 투우장에서 솜씨를 시험해보고 있는 시골 젊은이는 바나나를 수확하는 농부로 묘사된 파레트의 비참한 자화상만큼 암담한 상태에 빠져 있지는 않지만, 고야의 예술에서 목가적 풍경이 사라지기 시작한 것은 틀림없다.

마드리드에 온 뒤 처음 몇 년 동안의 피나는 노력과 인상적인 초기 태피스트리 밑그림은 고야의 잠재적 위대성을 여실히 보여주었다. 1780년에는 이미 화려한 옷과 보석을 구입하고 사냥에 몰두하면서, 유복한 화가

로 성공적인 인생을 기대할 수 있게 되었다. 고야는 자신의 주요 후원자를 묘사한 「사냥복 차림의 카를로스 3세」(그림44)에서 맹스가 그린 왕의 얼굴을 참고한 것 같지만, 여기서는 왕이 탁 트인 풍경 속에 서 있는 사냥꾼으로 묘사되어 있다. 이 초상화는 고야가 초기의 사냥 장면에서 벗어나, 후원자의 취미를 그림에 반영하는 진정한 궁정 초상화가의 작품을 창조하는 방향으로 나아가기 시작한 출발점을 나타낸다. 하지만 그는 또 한편으로는 신중하고 내성적이고 회의적인 사람이 되어, 자신이 속해 있는 사회의 고귀한 계층과 비천한 계층을 양쪽 다 냉철하고 비판적인 눈으로 바라보게 되었다. 사실 그후 몇 년 동안 고야는 굴욕과 실패, 고난과 질병에 직면하게 되었다. 1780년대 초에도 벌써 불길한 조짐이 나타났다. 공식적으로 주문받은 작품이 너무 혼란스럽고 신랄해서 고야는 고향 사람들과 사이가 틀어졌고, 대중에게 엇갈리는 평판을 얻었을 뿐 아니라, 그의 가족 내부에도 심각한 갈등이 일어났다.

44
「사냥복 차림의
카를로스 3세」,
1786~88년경,
캔버스에 유채,
206×130cm,
개인 소장

자식들의 비극적인 죽음과 직업적 야망을 성취하려는 노력이 작품에 영향을 미치기 시작하면서 고야는 계속 사실주의 쪽으로 기울어졌다. 사실주의를 선호한 것은 비단 그 혼자만이 아니었다. 사냥의 멋과 어린이 놀이의 감상성과 함께 멩스가 에스파냐에 도입한 신고전주의적 소박함은 좀더 어두운 시각으로 대체되었다. 마드리드에서는 학자들 사이에 에스파냐 예술의 본질에 관한 토론이 벌어졌는데, 일부에서는 사실적이고 잔인한 주제야말로 에스파냐 예술의 전통이라고 생각했다. 『이탈리아 화첩』에서 고야는 옛 거장들이 폭력성과 추악함을 걸작으로 변형시킨 방법을 시험적으로 탐구했었다. 아내와 함께 마드리드로 이주한 뒤에는 좀더 자신있게 독자적인 작품에 몰두하게 되었고, 자신의 지위에 대해서도 좀더 적극적인 의식을 갖게 되었다. 마드리드로 이주하기 전에도 그의 처남은 그를 '노상 일만 하는 사람'으로 평했지만, 마드리드에 온 고야는 진지하고 비극적인 주제에서 영감을 얻은 수많은 작품을 프리랜서로 그리기 시작했다.

45
「마드리드의
수호성인
성 이시드로」,
1778~82년경,
동판화,
23×16.8cm

태피스트리 디자이너라는 공적 임무는 생활비를 보장해주었고, 유화와 데생과 판화의 기량을 향상시키는 데에도 도움이 되었다. 그러나 태피스트리 도안가의 봉급은 쥐꼬리만했고, 궁정 밖에서는 그의 작품을 볼 수 없었다. 성공하기 위해서는 보다 대중적인 매체가 필요했다. 그가 언제 어디서 동판화 기법을 배웠는지에 대한 기록은 없지만, 판화는 고야가 즐겨 사용한 매체가 되었다. 유소년 시절을 지방에서 보낸 화가에게 대도시 생활은 도시 자체를 소재로 다루고 싶은 충동을 불러일으켰는지도 모른다. 태피스트리 밑그림에서 그는 이따금 '마드릴레뇨'(madrileño : 마드리드 주민)와 '마호'와 '마하'가 등장하는 장면을 묘사했고, 그 장면들은 채색된 도시 풍경을 배경으로 하고 있었다. 마드리드는 계속 고야를 매혹시켰다. 초기 동판화에서 고야는 마드리드의 수호성인인 '농사꾼 성 이시드로'를 묘사했다(그림45).

땅을 빼앗기고 쫓겨난 이들이 숭배하는 이 12세기의 농부는 1622년에

성인으로 시성되었다. 마드리드 주민들은 축제와 종교행진 때 이 가난한 성인을 초상으로 받들어 찬양했다. 특히 마드리드의 빈민과 결부되는 성 이시드로는 고야의 예술에서 이 도시가 지니는 중요성을 상징한다. 고야의 걸작 중에는 마드리드를 형상화한 경우가 많은데, 마드리드는 전쟁에 시달리고 평시에는 번화한 도시, 세련되고 부유한 사람들이 사는 도시, 하지만 범죄자와 매춘부, 무식하고 핍박받는 사람들, 평범한 노동자들(장돌뱅이와 시골에서 올라온 순진한 사람들을 포함)도 우글거리는 도시였다. 로마는 회화에서 무엇을 성취할 수 있는가를 그에게 인식시켜주었을지 모르나, 위기와 변화가 끊임없이 거듭되는 시대에 인간의 모순되는 행동 유형의 전형을 그에게 제공해준 것은 마드리드였다.

공적 야심과는 별도로, 고야의 작품은 대체로 범죄와 폭력에 대한 병적인 흥미를 드러낸다. 1770년대와 1780년대 초에는 후원자들의 인간적인 관심과 도덕적 풍토가 그의 이런 흥미를 부추겼을지 모른다. 범죄와 처형 및 사회적 불공정과 관련된 장면들은 태피스트리 밑그림의 목가적인 전원 풍경과 대조를 이루었다. 19세기 초에 조제프 보나파르트(호세 1세)가 즉위할 때까지 전국적인 경찰력이 없었던 에스파냐의 형벌제도와 끊임없는 범죄의 위협은 파레트가 묘사한 골동품 가게나 졸리가 묘사한 카를로스 3세의 나폴리 출항보다 훨씬 시사적인 주제를 제공해주었다. 18세기 에스파냐 화가들 중에서 고야가 처음으로 삶의 어두운 측면을 천착한 것은 부인할 수 없는 사실이다. 1778년경에 그는 또 하나의 외로운 인물상—「교수형 당한 남자」—을 동판화로 제작했는데, 우선 갈색 잉크를 종횡으로 교차시켜 밑그림을 데생한 뒤(그림46), 그것을 동판에 옮겼다(그림47).

쇠고리 교수형이라는 끔찍한 의식은 고야의 동료 궁정화가들이 그린 화려한 의식의 어두운 측면이다. 에스파냐에서는 총살대도 이용되었지만, 쇠고리 교수형이 주로 범죄자를 처형하는 수단이었다. 사형수는 마차에 실린 채 처형장으로 끌려와 교수대에 앉혀지고, 머리와 목은 쇠로 만든 목줄로 수직 기둥에 고정된다. 원래는 밧줄을 사형수의 목에 감고, 사형집행인이 목줄 뒤에서 지레를 돌리거나 막대기로 밧줄을 비틀었다. 이런 행사에서는 언제나 성직자들이 임무를 수행했다. "사형수는 땅바닥에 단단히 고정된 기둥에 붙어 있는 작은 나무의자로 끌려갔다. 그 의자

에 앉혀진 뒤, 두 팔을 한데 결박지은 밧줄로 몸과 기둥이 둘둘 감겼다. 늙은 카푸친회 수도사가 십자가를 사형수의 입술에 눌러댔다.” 영국 외교관인 찰스 본이 에스파냐에서 목격한 총살형 장면인데, 그가 특히 혐오감을 느낀 것은 종교적 열정의 과시였다. 성모 마리아상과 그리스도상(“내가 이제껏 본 것 가운데 가장 역겨운 것”이라고 본은 기록했다)이 사형수 옆으로 운반되었고, 그밖에도 수많은 성직자들이 사형수를 둘러쌌다.

유럽의 다른 지역에서는 공개처형 장면을 시각적으로 기록한 판화가 멜로드라마를 원하는 광범위한 욕구를 충족시켰지만, 이런 시각적 연대기 편자들과는 달리 고야는 사형이 집행된 직후의 사형수를 묘사하고 있다. 시체는 을씨년스러운 감방 안에 앉혀져 있다. 불빛의 작용과 단단히 맞잡은 사형수의 두 손은 그가 범죄자가 아니라 순교자임을 암시한다. 고야는 공개처형에 참여하는 모든 사람을 사실대로 정확하게 기록하지 않고, 어디인지 분명치 않은 실내에 교수형 당한 사람을 혼자 배치하는 쪽을 택했다. 기다란 양초에서 깜박거리는 불꽃과 죽은 자의 얼굴 표정을 묘사하고 있는 선묘의 섬세함 속에는 숭고한 영성(靈性)이 희미하게 나타나 있다(그림48). 쭉 뻗은 맨발과 겉옷의 위풍당당함은 고야가 이탈리아에서 고대 그리스·로마의 조각상과 순교자들의 죽음을 습작한 과거의 그림에서 유래한 것이다.

그는 왕실에 소장되어 있는 거장들──특히 벨라스케스──의 작품도 연구했고, 1778~79년에는 벨라스케스의 명화들을 수없이 데생했다. 벨라스케스가 그토록 잘 나타낸 인체의 물리적 존재감은 감정과 직접적인 시각의 순수함을 새롭게 모색하고 싶은 마음을 고야에게 불러일으킨 것이 분명하다. 고야는 18세기 에스파냐 화가들 가운데 최초로 벨라스케스의 스타일을 세심히 분석하여 그 주요 원칙을 자신의 작품 속에 받아들인 화가로서, 17세기에 에스파냐 궁정예술을 지배한 세비야의 천재 화가를 직업적으로 존경했다. 일상생활의 영웅적 자질에서 영감을 얻어 에스파냐 예술을 향상시키겠다는 그의 야심은 벨라스케스의 본보기를 통해 정당성이 입증되었다. 18세기 전기작가들이 벨라스케스를 묘사한 방식에는 고야 자신의 예술적 열정이 그대로 되풀이되어 있다.

위대한 에스파냐 화가들의 전기가 처음 나온 것은 1724년이었다. 최

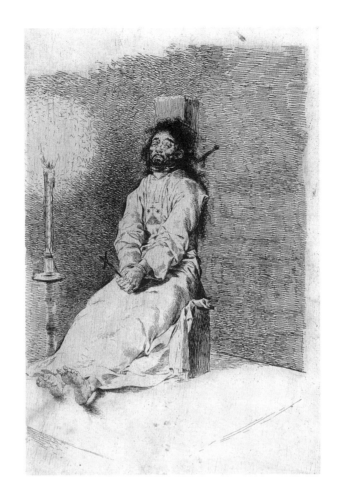

46
「교수형 당한
남자」의 드로잉,
1778년경,
연필 데생 위에
세피아 잉크칠,
26.4×20cm,
런던,
영국박물관

47
「교수형 당한
남자」,
1778~80년경,
동판화,
33×21.5cm

48
그림47의 세부

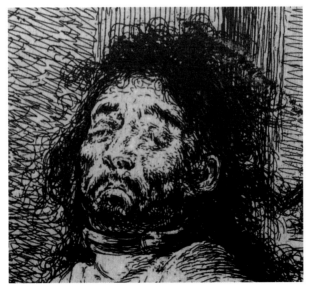

초의 에스파냐 미술사가이자 화가인 안토니오 팔로미노(1655~1726)가 쓴 전기에서 벨라스케스는 고결한 인물로 묘사되어 있다. 그의 도덕적 주제에 특별한 힘을 부여한 것은 하층계급을 묘사한 그의 용기였다고 팔로미노는 말했다.

그는 풍부한 창조력을 적절히 이용했고, 전원생활이라는 주제를 무모할 만큼 용기있게 이례적인 명암과 색채로 다루었다. 어떤 이들은 그가 좀더 진지한 주제를 섬세하고 아름답게 다루면 라파엘로와 우열을 다툴 수도 있을 텐데 그렇지 않은 것을 질책했지만, 벨라스케스는 "섬세함에서 2인자가 되기보다 그런 종류의 거친 그림에서 1인자가 되고 싶다"고 정중하게 대답했다.

팔로미노는 고대 그리스 화가들의 정신에서도 그런 대담성을 발견했다. "이런 종류의 그림에 뛰어나고 완벽한 심미안을 보여준 사람들은 유명해졌다. 그렇게 평범하고 초라한 주제에서 얻은 영감을 추구한 것은 벨라스케스만이 아니다. 이런 취향과 그 개념의 독특성에 매혹된 사람은 그밖에도 수없이 많았다."

벨라스케스가 일상적인 주제를 다룬 작품에서 보여준 소박한 사실주의는 그가 그린 공식 초상화의 자연주의에도 뚜렷이 드러나 있었다. 고야는 1778년 7월에 벨라스케스의 유화를 판화로 모사한 연작을 처음으로 발표했다. 9점의 동판화는 주로 펠리페 3세와 4세의 초상화로 이루어져 있지만, 이사벨 왕비와 발타사르 카를로스 왕세자도 등장한다. 고야가 벨라스케스의 초상화에 관심을 가진 것은 그가 공식 초상화에 전념하게 되리라는 것을 내다보았다는 증거다. 그가 모사한 동판화는 벨라스케스의 작품을 그대로 복제한 것이 아니라 나름대로 개작한 것이었다. 그는 또한 농부 철학자 이솝과 궁정의 난쟁이 어릿광대(그림49)를 묘사한 벨라스케스의 초상화도 동판화로 제작했다.

벨라스케스의 최고 걸작은 1656년 작품인 「궁정 시녀들」(그림50)이다. 왕궁의 어둑한 방에서 시녀들이 어린 공주——펠리페 4세의 딸——를 보살피고 있는 이 유화에는 화가 자신이 궁정신하로서 예복 차림의 멋진 모습으로 등장해 있다. 그는 현장을 둘러보면서 캔버스를 손질할 준

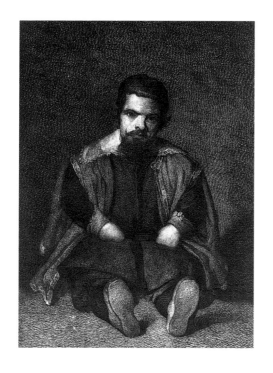

비를 하고 있다. 이 걸작은 18세기에 티치아노(1485~1576), 라파엘로(1483~1520), 엘 그레코(1541~1614), 피테르 브뢰헬(1525~69) 등의 작품이 포함된 에스파냐 왕실 컬렉션 중에서도 가장 높은 평가를 받게 되었다. 부르봉 왕조의 군주들과 아카데미 행정관들이 이 초상화를 높이 평가한 것은 기법상의 기교가 뛰어날 뿐 아니라 내용이 지적이기 때문이었다. 고야는 이 작품을 모사한 동판화(그림51)에서 일부러 구도를 변형하여 의도적으로 자신의 해석을 보여주었지만, 판화를 간행하지는 않았다.

고야가 원래 계획한 판화 연작의 규모는 이보다 훨씬 컸다. 고야는 이 연작을 끝내 마무리하지 못했지만, 벨라스케스의 초상화를 모사한 9점의 동판화 연작을 7월에 판매하기 위해 정부의 기관지인 『가세타 데 마드리드』(마드리드 관보)에 광고하는 것으로 충분히 만족했다. 12월에 그는 벨라스케스의 작품을 모사한 동판화 두 점을 더 내놓았다. 그는 밀도와 명암을 묘사하기 위해 비정통적인 에칭 기법을 개발했는데, 그것은 선과 선 사이의 간격을 고립시키고, 종이의 흰색을 바탕의 일부로 포함시키고, 활기가 넘치는 생생한 느낌을 최종 작품에 전달하는 대담한 방법이었

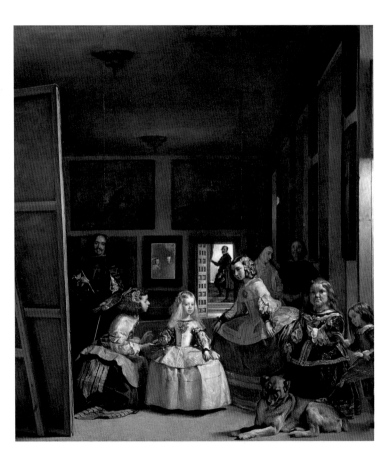

50
디에고
벨라스케스,
「궁정 시녀들」,
1656,
캔버스에 유채,
318×276cm,
마드리드,
프라도 미술관

51
「궁정 시녀들」,
벨라스케스를
모사한 동판화,
40.5×32.5cm

다. 고야는 「궁정 시녀들」을 판화로 개작한 1779년에는 이미 새로운 동판화 기법인 애쿼틴트 판화를 실험하고 있었다. 내산성(耐酸性) 바니시를 이용하여 수채물감이나 초크를 연상시키는 부드러운 점묘와 그림자를 창조하는 애쿼틴트 판화는 약 20년 뒤 고야가 『변덕』을 제작할 때 대단히 중요한 기법이 되었다(제5장 참조).

고야의 동판화는 에스파냐를 방문한 외국 사절들과 동료 화가 및 학자들의 찬사를 받았다. 덕분에 그에 대한 세상의 평판도 좋아졌고, 벨라스케스에 대한 열광이 되살아나, 벨라스케스의 사실주의는 멩스나 티에폴로의 외국 스타일과 인기를 다투기 시작했다. 멩스 자신도 젊은 화가들에게 벨라스케스를 공부하라고 권하기까지 했다. 민족주의가 점점 강해지는 상황에서 에스파냐인들은 자국의 예술적 전통을 뒤돌아보았고, 고야는 당대적 취향의 선구자로 여겨졌다. 이리하여 고야는 유력한 친구들을 사귀게 되었다. 그 중에서도 특히 시인이자 법률가이며 에스파냐 계몽운동의 지도자인 가스파르 멜초르 데 호베야노스는 그후 20년이 넘도록 고야의 재능을 키워준 좋은 친구였다.

1781년에 호베야노스는 왕립 아카데미 강연에서 이미 고인이 된 멩스의 고전적인 외국 스타일을 칭찬했지만, 벨라스케스와 호세 데 리베라 (1591~1652), 프란시스코 데 수르바란(1598~1664), 바르톨로메 에스테반 무리요(1617/18~82) 등 에스파냐 예술의 가치를 세상에 전한 17세기의 거장들에게 더 많은 시간을 할애했다. 사실적이고 감성적인 이 거장들의 그림은 자연의 아름다움만이 아니라 인생의 어두운 측면도 묘사했다. 늙은이, 불구자, 병자, 죽어가는 사람들…… 에스파냐 화가에게 이제는 다루지 못할 소재가 없었다. 호베야노스의 강연을 들었든 아니든, 고야도 그런 생각을 공유했을 것이다. 아름다움과 우아함만이 아니라 힘찬 사실주의와 거침없는 세상 분석에 몰두한 그의 예술은 차츰 내향적이고 자기분석적인 경향이 강해지고 있던 사회적 분위기를 포착했다.

1768년에 창설된 런던의 왕립 아카데미가 영국 화가들에게 민족적 스타일과 사상을 진흥하는 구심점이 되었듯이, 마드리드의 왕립 아카데미는 에스파냐 민족 예술의 부활을 위한 구심점이 되었다. 1780년에 고야는 마침내 아카데미 회원의 지위를 얻었다. 그가 경연대회에 제출한 작품

은 당시 널리 퍼져 있던 유행과 정치적 방편에 그가 얼마나 민감했는지를 다시 한번 보여준다.

풋내기 시절의 고야에게 많은 도움을 준 멩스는 지난해에 세상을 떠났다. 매끄럽게 채색된 남자 누드화 「십자가에 매달린 그리스도」(그림52)는 멩스에게 바치는 감사와 존경의 표시였다. 이 대작은 극적일 만큼 전통에 따르고 있지만, 「교수형 당한 남자」(그림46~48 참조)의 거룩한 고독을 상기시키는 인간적이고 실제적인 육체성에 물들어 있다. 훗날 고야는 그에 못지않게 섬뜩하지만 세속적인 대상——처형을 앞두고 있는 죄수들, 고독 속에서 음울한 환상과 사악한 힘에 사로잡힌 허약하고 거부당한 사람들——을 묘사할 때 이 주제를 이용했다. 그의 동판화 「성 이시드로」(그림45 참조)가 신에게 기원하는 고독한 성인의 모습을 보여주듯, 죄수나 사형수, 사회에서 격리된 화가처럼 고통받고 박해당한 자들의 모습은 1778~80년에 고야의 작품 속에 들어와 그의 삶이 끝날 때까지 남아 있었다.

산업에서부터 교육에 이르기까지 에스파냐 사회의 모든 부문을 근대화하려는 카를로스 3세의 노력은 지배 엘리트층의 기득권 유지만이 아니라 교회에도 영향을 미쳤다. 18세기에는 여러 가지 점에서 서민층의 생활이 향상되었고 이것은 인구증가에 반영되었지만, 그에 따라 범죄와 실업도 늘어났다. 에스파냐에서는 귀족의 세력이 막강해서 사회가 유동성을 얻을 기회를 억제하고 있었지만, 유럽 전역에서 새로운 사상과 정치 운동이 가속화하자 가장 유력한 귀족 가문조차도 그들의 정치적·사회적 지배력이 미치는 영역이 차츰 침범당하는 것을 피할 수 없었다. 이것이 가장 두드러진 분야는 가톨릭 교회였다. 18세기에 에스파냐 가톨릭 교회의 지위는 많은 논란의 대상이 되었다.

교회의 역할은 지역에 따라 달랐고, 일반인의 삶에 대한 지배력도 지역마다 달랐다. 어떤 곳에서는 종교화에 대해 엄격한 기준이 적용되었지만, 다른 곳에서는 변화가 허용되었다. 지방과 대도시의 교회를 장식하는 종교화의 차이는 격렬한 논쟁거리가 되었다. 예를 들어 세련된 미술품 감정가들은 지방에서 성모 마리아와 현지의 유명한 성인을 지나치게 장식적이고 판에 박은 듯한 양식에 따라 예쁘게만 묘사하는 데 진저리를 냈다. 에스파냐의 가톨릭 교회가 위기의식을 느낄 때, 특히 지방에 있는 교

회 화가들의 지위는 거기에 영향을 받기 쉬웠다.

고야는 마드리드에서 해야 할 일이 많았지만, 사라고사와의 관계도 계속 유지했다. 엘 필라르 대성당(그림53)의 부와 현지 신자들의 열성 덕분에 사라고사는 종교예술의 주요 중심지가 되어 있었다. 엘 필라르 성당에서 거행되는 종교의식은 에스파냐에서 가장 화려한 행사로 꼽혔다고 한다. 외국인 방문객들은 누구나 성당 내부의 호화로움에 대해 한마디씩 했다. 성모 마리아상은 은과 보석으로 만든 드레스에 덮여 있고, 예배용 성구(聖具)들은 순은으로 만들어졌고, 사제복은 금과 보석으로 장식되어 있어서 깜짝 놀랄 만큼 호화로웠다. 성당 건물과 장식은 아직도 미완성이어서, 아라곤 안팎의 화가와 건축가와 설계사들이 일감을 따내기 위해 사라고사로 몰려들었다. 일찍이 이 성당에서 일한 경험이 있는 고야도 고향에서 명성을 넓힐 좋은 기회라고 생각한 것이 분명하다.

'기둥의 성모' 예배당은 이 성당에서 특히 중요하고 사랑받는 곳이었다. 아라곤의 건축가들 가운데 가장 창의적인 벤투라 로드리게스(1717~85)가 완성한 이 예배당에는 그보다 작은 규모의 부속 예배당들이 딸려 있었다. 이 복합 건축물을 장식하는 일은 그야말로 명성을 드높일 수 있는 방대한 작업이었다. 고야는 이 사업을 따낼 목적으로 이미 무료 봉사를 제의한 바 있었다.

하지만 성당의 공사위원회는 이 예배당을 새롭게 장식할 계획을 세우면서, 고야의 처남인 프란시스코 바예우에게 그 일을 의뢰했다. 당시 사라고사에서는 마드리드에서 뛰어난 평판을 얻은 바예우가 고야보다 한결 중요하고 잘 알려진 화가였을 것이다.

바예우는 3년 가까이 확답을 미룬 채 교회의 공사 책임자와 서신 왕래만 계속하다가 1780년에야 마침내 그 일을 맡기로 동의했지만, 친동생 라몬과 매제인 고야도 조수로 채용해야 한다는 조건을 내걸었다. 교회 당국은 두 젊은이가 바예우의 지시에 따라 일한다면 조수로 채용해도 좋다고 동의했다. 1780년 5월에 바예우는 교회 당국이 라몬과 고야에게 돈은 쥐꼬리만하게 주면서 일은 너무 많이 시킨다고 불평했다. 라몬은 그해에 병이 났고, 작업은 예정보다 늦어지고 있었다. 바예우는 "내 동생이 전보다는 건강이 나아졌지만, 충분히 회복되기를 하느님과 '기둥의 성모'에게 기원하고 있다"고 편지에서 말했다. 고야는 아내가 넷째아들을

52
「십자가에 매달린 그리스도」,
1780,
캔버스에 유채,
255×153cm,
마드리드,
프라도 미술관

낳은 8월에 이미 밑그림을 그리고 있었을 것이다. 프란시스코 바예우의 말에 따르면, 교회 당국은 필요한 그림의 수를 늘렸지만 가욋돈은 한푼도 주지 않았다. "나는 하고 싶지 않지만, 그들이 원하는 대로 될 것이다"고 바예우는 말했다. 여기서 '그들'이란 고야와 라몬을 가리킨다. 라몬과 고야는 아카데미 회원증을 갖고 있었고, 특히 고야는 벨라스케스의 작품을 모사한 동판화와 태피스트리 밑그림으로 이미 성공을 거두었지만, 그보다 더 중요한 교회 일거리를 얻고 싶어했다.

고야와 바예우가 맡은 일은 예배당의 둥근 천장에다 프레스코화를 그리는 것으로, 이들 그림에는 성모 마리아가 성인들의 여왕, 천사들의 여왕, 순교자들의 여왕으로 묘사될 예정이었다. 그런데 1780년 크리스마스 무렵, 그동안 안으로 곪아온 문제가 터져 나와 계획 전체가 혼란에 빠져들었고, 서로 비난하는 사태가 벌어졌다.

1780년 12월 14일, 성당 공사위원회는 임시 총회를 소집했다.

공사 담당 책임자는 궁정화가인 프란시스코 바예우 씨가 찾아와 프란시스코 고야 씨와 마찰이 생긴 자초지종을 설명했다고 보고했다. 자신이 원하는 종합적인 효과를 얻기 위해서는 고야 씨의 작품을 수정하여 다른 그림들과 조화를 이루게 하고 싶은데, 고야 씨가 이를 허락하

지 않는다는 것이다. 그래서 바예우 씨는 공사위원회에 이 사실을 알리고, 고야를 책임에서 면제시켜 달라고 요구했다.

프란시스코 바예우는 오늘날 아는 사람이 드물지만 1780년대에는 중요하고 영향력있는 대가였기 때문에, 벼락출세한 고야가 건방지게 고집부리는 것을 보고 배신감을 느꼈을 것이다. 더구나 고야는 미천한 집안에서 태어나 화가가 되었지만 처음에는 그저 평범한 화가였고, 프란시스코의 누이와 결혼했지만 수입이 형편없어서 프란시스코의 도움과 추천과 보증 덕분에 근근이 생계를 유지했다.

하지만 고야가 아카데미 회원이 되어 지위가 높아지자 화가로서의 전망이 갑자기 바뀌었다. 「교수형 당한 남자」(그림46~48 참조)의 대담한 사실주의, 「눈먼 기타 연주자」(그림38~39 참조)와 「마드리드의 장터」(그림41)처럼 사람들에게 공감을 주는 태피스트리 밑그림은 고야의 개성적 재능이 결실을 맺어가고 있음을 보여준다. 사라고사의 대성당에 천장화를 그릴 때는 처남의 승인과 감독을 받아야 한다는 것이 계약조건이었지만, 고야가 처남의 지시에 따를 마음이 내키지 않았으리라는 것은 충분히 이해할 수 있다. 그런데 그동안 고야의 활동을 물심양면으로 후원해준 바예우가 1780년 12월 성당 공사위원회에 가서 고야의 해임을 요구한 까닭은 무엇 때문일까?

고야는 그동안 전통적인 에스파냐 회화의 사실주의에 열중해왔기 때문에 지방 교회의 장식을 맡기에는 적합하지 않다는 의미였는지도 모른다. 그러나 바예우의 불평과 문제 제기는 두 사람의 관계를 파탄시킨 불화의 시작이었다. 공사위원회도 처음에는 말썽을 피하고 싶었던 모양이다. 위원회 의사록은 한동안 그들에 대해 아무런 언급도 하지 않다가, 1781년 2월에 가서야 프란시스코 바예우가 성모 예배당과 성 안나 예배당 사이의 천장에 그림을 다 그렸으며, 고야도 그가 맡은 천장에 「순교자들의 여왕, 성모 마리아」를 마무리해가는 중이라고 보고했다.

바예우가 「성인들의 여왕, 성모 마리아」를 위해 그린 밑그림(그림54)은 그의 특징인 따뜻하고 우아한 색조와 섬세한 명암을 보여준다. 반면에 고야가 「순교자들의 여왕, 성모 마리아」를 위해 그린 밑그림(그림55)은 색채 구사가 좀더 힘차고, 그의 태피스트리 밑그림 스타일을 특징짓는 대

담한 필법을 보여준다. 금색과 푸른색 천으로 몸을 감싼 풍만한 금발 여인—「밀회」(그림43 참조)의 여자와 많이 닮았다—이 오른쪽 구름 위에 관능적인 자세로 엎드려 있고, 로마 황제 디오클레티아누스의 기독교 박해 때 사라고사에서 순교한 성녀 엔크라티스도 같은 색깔의 옷을 입고 있다. 엔크라티스는 그녀의 순교를 상징하는 망치와 못을 들고 화면 오른쪽에 서 있는데, 박해자들은 서기 304년에 그녀를 고문하고 가슴을 갈라 간을 꺼냈으며, 이 간은 성유물로 사라고사에 보존되어 있었다고 한다. 천장화에서 성녀들을 풍만한 모습으로 묘사한 것도 프란시스코 바예우는 물론 교회 당국과 일반 신자들에게 충격을 주었지만, 그 직후에 제작한 펜덴티브(둥근 천장 네 귀퉁이의 세모꼴 부분) 장식용 밑그림은 마침내 성당 참사회의 반감을 사고 말았다.

2월에 열린 회의에서 공사위원회는 고야에게 작품을 제출하여 대주교의 최종 승인을 받도록 하기로 결정했다. 한 달 뒤에 고야는 공사위원회 회의에 참석하여, 펜덴티브를 장식할 4점의 '미덕의 여인상' 밑그림을 제출했다. 그러나 회의석상에서 고야는 공개적으로 망신을 당하고 말았다.

1781년 3월 10일자 공사위원회 의사록에는 이렇게 기록되어 있다.

프란시스코 고야 씨는 대성당 참사회 회장(會場) 안에 있는 성 요한 예배당 천장의 펜덴티브를 장식하기 위한 4점의 밑그림을 제출했다. 각 그림의 주제는 신앙·인내·자애·절제로서, 이 주제들은 천장화인 '순교자들의 여왕'과 대응한다. 밑그림을 본 위원들은 몇 가지 결함을 발견했기 때문에 승인하지 않았다. 특히 자애의 여인상은 그에 걸맞은 기품을 지니고 있지 않았다. 다른 그림들도 배경의 세부 묘사가 부족해 보일 뿐 아니라 색채가 너무 어둡고 스타일도 적절치 않다. 위원회는 일반 대중이 천장화에 불만이 많다는 것을 알고 있고, 고야의 다른 작품과 마찬가지로 여기서도 신중함과 분별을 거의 찾아볼 수 없었기 때문에, 이 문제를 프란시스코 바예우 씨의 감독에 맡기기로 한다. 그러므로 바예우 씨는 수고스럽더라도 이 밑그림들을 직접 검토하여, 이 그림들이 대중의 비난을 걱정하지 않고 공개할 수 있도록 그려지고 있는지의 여부에 대한 위원회의 판단이 옳은지 그른지를

알려주기 바란다.

200년 넘은 세월이 지난 오늘날에는 위원회의 결정이 옳았는지 어떤지를 알기 어렵다. 그들의 지적대로 '순교자들의 여왕'을 묘사한 고야의 천장화가 대중의 불평을 샀다면 그들에게는 선택의 여지가 없었겠지만, 완성된 프레스코화가 당시에는 어떠했는지를 정확히 알기는 어렵다. 예배당 그림들은 나중에 복원되었지만, 원상태로 남아 있는 부분들은 고야의 활기찬 프레스코 화법을 보여줄 만큼 충분히 잘 보존되어 있다. 하지만 위원회가 그렇게 싫어한 원래의 펜덴티브 밑그림은 끝내 빛을 보지 못했다.

벨라스케스를 모사한 고야의 동판화는 전문적인 판화가들에게는 비정통적 기법이라고 여겨졌을지도 모른다. 그와 마찬가지로 그의 종교화가 보여주는 관능적이고 극적인 스타일도 1780년대 에스파냐의 시골에서는 너무나 경박하게 보였을 것이 분명하다. 사라고사 사람들은 정교하고 화려한 의상을 좋아했고, 성상과 성물을 금은보석으로 장식하기를 좋아했지만, 한편으로는 전반적인 품위를 요구하여, 이 두 가지가 균형을 이

55
「순교자들의 여왕,
성모 마리아」를
위한 밑그림,
1780,
캔버스에 유채,
85×165cm,
사라고사,
엘 필라르 대성당
미술관

루고 있었다. 고야의 예술적 개성은 거룩한 성자들을 살아 있는 현실의 인간으로 만들었고, 고통받는 인간을 사실적으로 묘사하는 데 초점을 맞추었다.

일주일 뒤인 3월 17일, 고야는 공사위원회 앞으로 장문의 편지를 보내어 분노와 당혹감을 나타냈다. 자신을 삼인칭으로 지칭한 이 편지에서 고야는 그동안 온갖 험담과 비난, '악의적인 편견'의 집중 포화를 받았다고 말한 다음, 이 모든 것이 프란시스코 바예우의 보복적인 배신에서 비롯되었다고 주장한다. 그에게 쏟아진 공격 가운데 그의 작품에 대한 정당한 비판과 조금이라도 관계가 있는 것은 하나도 없다는 것이 고야의 의견이었다. 하지만 화가로서 그의 명예가 공격을 받았다. "내 생활 전체가 화가로서의 평판에 달려 있습니다. 그 평판이 조금이라도 손상되면, 내 인생은 끝장입니다."

이어서 그는 마드리드의 왕립 아카데미 회원이기 때문에 타인의 평가와 관계없이 일할 수 있는 법적 권리를 갖고 있다고 말한다. 이것은 사실이었다. 왕립 아카데미에 주어진 왕의 칙허는, 화가가 일단 아카데미 회원이 되면 자동적으로 신분이 높아져서 귀족의 특권을 누릴 수 있다고 규정했다. 또한 고야는, 마드리드에 있을 때 바예우에게 예비 밑그림을 보여주고 승인을 받은 것은 사실이지만, 그것은 예의상 그랬을 뿐이라고 주장했다. 그후 바예우는 고야가 일을 계속 추진하여 성모 마리아의 프레스코화를 그리는 데 아무런 이의도 제기하지 않았다. 그런데 왜 12월에 와서야 뒷전에서 고야를 비난하고 위원회에 불평을 늘어놓았을까? 대답은 분명하다고 고야는 잘라 말한다. 바예우는 고야가 공개적으로 실수를 저질러 이미 얻은 명성과 평판을 잃어버리기를 고대하고 있다는 것이다.

처남에 대한 고야의 반격은 사태를 악화시켰을 뿐이다. 이 사태는 사라고사의 화젯거리가 되었다. 몇 해 전에 고야는 사라고사 근교의 아울라데이 수도원 부속 교회당에 벽화를 그린 적이 있었다. 카르투지오 수도회에 소속된 이 수도원은 프란시스코 바예우의 동생인 마누엘이 수도서원을 한 곳이었다. 고야가 그린 벽화는 좋은 평판을 얻었고, 더구나 이 수도원의 부원장은 고야의 어릴 적 후견인이었던 살세도 수도사였다. 그가 마침내 중재에 나서, 고야에게 편지를 보내 바예우와 교회 당국의 감정을 해치지 말고 신중하게 처신하라고 충고했다.

자네가 성당 참사회를 상대로 싸움을 걸면 다들 안 좋게 생각할 것일세…… 자네가 중요한 일을 맡은 것은 이번이 처음인데, 문제가 법정 다툼으로 번져서 그 일을 그만두게 된다면 너무나 안타까울 것이네. 설사 소송에서 이긴다 해도, 자네는 자만심이 강하고 까다로운 사람이라는 평판을 얻게 될 테니까. 참사회원들이 보기에 프란시스코 바예우는 머지 않아 수석 궁정화가가 될 당대 최고의 화가인 반면, 자네는—바예우보다 재능이 뛰어나지만—아직 확고한 명성을 얻지 못한 신출내기에 불과하다네.

이때 이미 고야가 바예우보다 더 재능있고 유망한 화가로 여겨지고 있었다는 사실은 중요한 의미를 갖는다. 어쩌면 이것이 애당초 불화를 일으킨 원인이었는지도 모른다. 고야가 정말로 성당을 상대로 소송을 제기할 생각이었는지는 알 수 없지만, 그는 이 충고에 따르려고 애썼다. 4월에는 위원회에 고분고분한 편지를 보내 바예우의 지시에 따라 작품을 고치기로 동의했다. 그러나 불쾌감을 억지로 억누른 평화는 오래가지 못했다. 한 달 뒤인 5월에 고야는 공사위원회 담당관을 찾아가, 사라고사에 머물러봤자 시간만 낭비할 뿐이고 평판만 떨어질 뿐이니까 당장 마드리드로 돌아가게 해달라고 요구했다. 위원회도 비교적 빨리 조치를 강구하여, 고야가 일을 마무리하고 조용히 떠나기로 동의한다면 지금까지 한 일에 대한 보수에 보너스까지 얹어서 주겠다고 약속했다. 그러나 고야는 6월도 되기 전에 마드리드로 돌아가버렸다. 이 소동은 마드리드에도 금세 알려지게 되었다.

마누엘 바예우는 1781년 8월에 이런 글을 썼다. "폐하께서도 사라고사에서 일어난 사건을 보고받은 것이 분명하다. 화가들은 동료 회원을 보호하기 위해 동맹을 결성하는 데 큰 관심을 보였다." 왕립 아카데미가 고야의 곤경과 바예우의 좌절을 동정하여 단결했을 가능성은 충분하다. 고야와 바예우에게는 마드리드의 큰 교회인 산 프란시스코 엘 그란데 성당의 제단화를 그리라는 왕명이 떨어졌다. 바예우 일가는 고야를 반대하고 나섰다. 마누엘 바예우는 이런 글을 썼다. "나는 고야를 깊이 사랑한다. 하지만 진실과 이성, 그리고 혈육들의 이익을 무시하면서까지 고야를 사랑하지는 않는다." 사라고사 소동은 고야가 감정에 사로잡힌 나머지 지

나친 반응을 보인 것으로 여겨지게 되었고, 사건은 흐지부지되었다. 고야는 엘 필라르 성당을 위해서는 두번 다시 어떤 그림도 그리지 않았지만, 발렌시아와 세비야 및 톨레도의 대성당과 에스파냐 전역의 수많은 교회에 그림을 그리는 일은 계속했다.

공사위원회에 갈 때까지만 해도 바예우와 고야의 경쟁은 우호적이었다. 그러나 사라고사 사건 이후, 직업에서 우위를 차지하기 위한 싸움은 격렬하고 무자비해졌다. 고야는 학창시절 친구이자 아라곤의 부유한 지주인 마르틴 사파테르에게 보낸 편지에서 "사라고사와 그 그림을 생각하면 피가 끓어오른다"고 말했다. 그는 평판이 더럽혀진 것을 결코 잊지 않았다. 마드리드로 돌아온 그는 광적인 자기선전과 활발한 작품활동으로 에스파냐에서 가장 강력하고 저명한 화가의 지위를 확립했다.

교회가 좀더 조직적인 개혁 대상이 된 18세기 후반에는 유럽의 대부분 지역에서 교회 예술이 과거의 웅장함을 잃어버렸다. 16세기에는 엘 그레코가, 17세기에는 무리요와 수르바란이 유럽의 어느 나라도 따라올 수 없는 독창적인 종교화파를 창시한 에스파냐에서도 토착 종교화는 주의깊고 신중해졌다. 이 편협하고 완고한 주제에 근대적인 해결책을 제공한 것은 고야의 대담한 혁신뿐이었다.

사라고사의 엘 필라르 성당의 공사위원회가 고야의 스타일을 경박하다고 비난한 지 7년 뒤인 1788년, 고야는 이전까지 그의 예술에서 암시만 해왔던 괴물들에게 처음으로 자유를 주었다. 이 예술적 해방은 다른 성당에서 일어났다.

고야가 가장 최근에 얻은 유력한 후원자 겸 고객인 오수나 공작 부부가 발렌시아 성당에 있는 가족 예배당을 장식할 그림 두 점을 주문했다. 이 그림에는 그들의 조상으로 예수회 수도사였던 성 프란시스코 데 보르하의 생애와 공덕이 묘사될 예정이었다. 아라곤에서 가장 고귀한 집안에서 태어난 프란시스코 데 보르하는 16세기 초에 이사벨라 여왕과 함께 에스파냐의 정치적 패권을 확립한 페르난도 5세의 손자였다. 결혼하면서 카탈루냐 총독에 임명된 프란시스코는 아내가 죽은 뒤 출가하여 예수회에 귀의했고, 1551년에는 신분과 재산과 권력 등 모든 특권을 포기하고 사제로 임명되었다.

고야는 이 행적을 첫번째 그림의 주제로 삼았다. 이 그림에는 성 프란

시스코가 성직의 임무를 수행하기 위해 가족에게 작별을 고하는 장면이 묘사되어 있다. 감동적인 설교로 유명한 성 프란시스코는 에스파냐 전역을 돌아다녔고 포르투갈까지 들어갔다. 전기에는 터무니없는 찬사와 상상으로 지어낸 일화가 수없이 들어 있는데, 극적인 두번째 그림——「회개하지 않고 죽어가는 환자를 임종하고 있는 성 프란시스코 데 보르하」(그림56)——의 주제는 이렇게 꾸며낸 이야기에서 나온 것이다. 성인은 아무 장식도 없는 휑뎅그렇한 방에서 눈물을 글썽거리며 십자가를 쳐들고 있다. 좁은 침대에 누워 있는 젊은이는 죽음이 다가오자 심한 경련을 일으키며 뻣뻣하게 굳어 있다. 침대 뒤의 어둠 속에는 악마들이 서 있다. 1803년 2월에 발렌시아 성당을 방문한 찰스 본은 이 그림에 주목했다.

성당 옆통로에는 지붕을 떠받치는 기둥들 사이의 공간을 채우고 있는 개방형 예배당들이 늘어서 있다. 예배당들은 그림으로 장식되어 있는데, 그 중 하나가 그 주제 때문에 내 관심을 끌었다. 그것은 성직자가 들고 있는 십자가에 입맞추기를 거부한 채 엄청난 고통 속에서 죽어가는 자를 묘사한 그림이었다. 주위에는 악마들이 서 있다. 그들은 영혼이 육체에서 분리되기를 초조하게 기다리고 있다.

성인과 마귀들의 격렬한 상호작용은 고야의 밑그림(그림57)에서 더욱 힘차게 묘사되었다. 고야는 종교적 주제가 제공하는 드라마와 고통과 인간의 감정에 지속적으로 경의를 표했고, 이것은 좀더 세련된 고객들의 마음을 사로잡았다. 교회와 궁정은 고야에게 큰 성공을 가져다주었을지 모르나, 그 성공에는 뼈아픈 좌절도 섞여 있었다. 반면에 개인 고객들은 고야가 마음속에서 무르익은 어두운 환상의 억누를 수 없는 에너지를 마음껏 표현할 수 있게 해주었다.

성 프란시스코 데 보르하의 주제는 중요한 의미도 갖고 있다. 1767년에 카를로스 3세는 에스파냐에서 교황청의 권력을 제한하기 위해 예수회를 이탈리아로 추방했다. 고야는 유명한 예수회 성인의 삶을 묘사한 그림에서 정신적 성취를 위해 현실적 지위를 포기한 강력한 통치자라는 주제를 채택했다. 1788년 12월 카를로스 3세가 사망했다. 파리 시민들이 바스티유를 습격하여 프랑스 혁명의 시작을 알리기 일곱 달 전이었다. 폭도

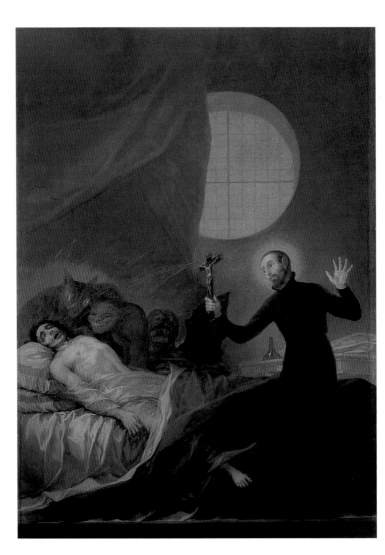

56
「회개하지 않고
죽어가는 환자를
임종하고 있는
성 프란시스코
데 보르하」,
1788,
캔버스에 유채,
350×300cm,
발렌시아 대성당

57
「회개하지 않고
죽어가는 환자를
임종하고 있는
성 프란시스코 데
보르하」를 위한
스케치,
1788,
캔버스에 유채,
38×29.3cm,
개인 소장

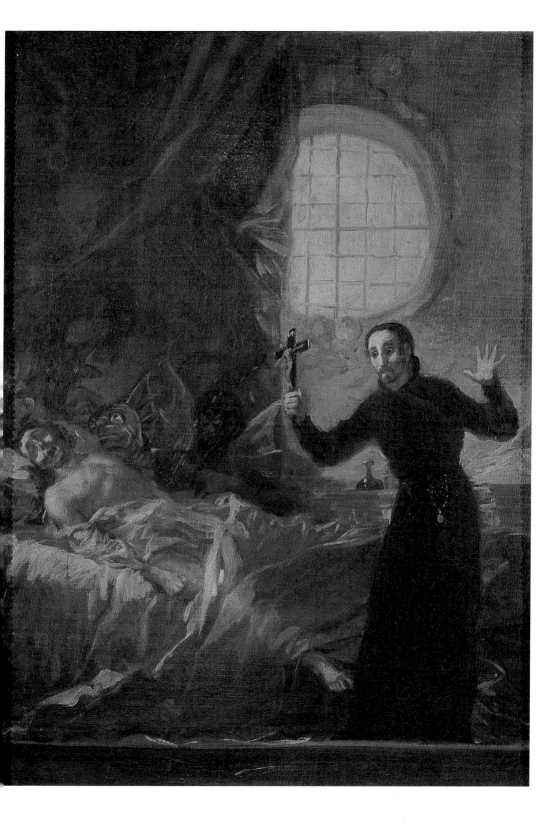

들의 야만적인 에너지와 죄수들의 곤경이라는 대조적인 주제는 고야의
작품을 발달시키는 데 중요한 주제였지만, 권력자들의 압제는 독립을 추
구하는 그에게 가장 관계 깊은 최대 관심사였다.

4

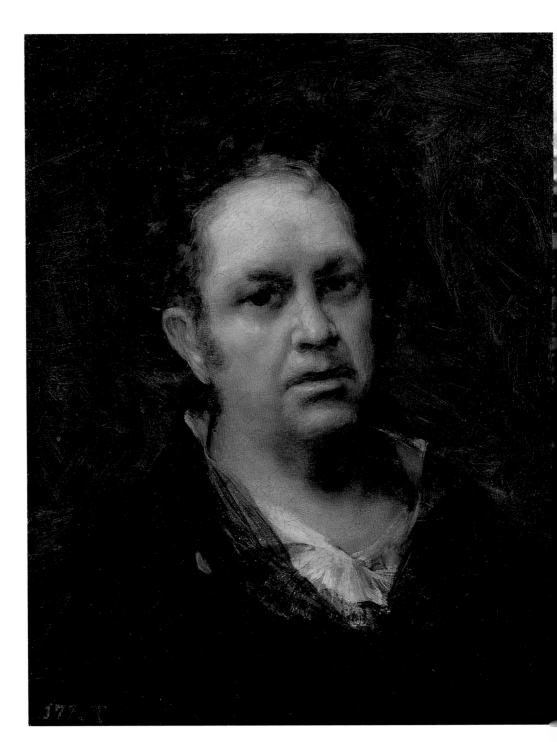

권세가와 미인, 철학자, 시인, 동료 화가, 배우, 투우사——이들은 고야 시대의 에스파냐에서 화려한 집단을 이룬 유명인사들이다. 표정이 풍부한 고야의 초상화들은 당시의 국제적 유행도 반영하고 있으며, 다른 유럽 국가의 초상화가들한테 받은 영향도 보여준다. 고야는 초상화를 통해 에스파냐의 개화된 엘리트들과 보다 친밀한 관계를 맺게 되었고, 이들은 고야에게 예술적 표현의 자유를 궁정이나 교회보다 더 많이 허용한 경우가 많았다. 고야의 생전이나 사후에 그를 존경한 이들은 초상화야말로 가장 오래 살아남을 그의 위업이라고 생각했다.

예술적·이념적 변화의 한 징후로서, 18세기 초상화는 독특한 역사적 현상이다. 당시의 주요 화가들 중에 초상화를 그리지 않은 화가는 거의 없었고, 초상화는 유럽과 미국의 전시회에서 가장 인기있는 예술형식이 되었다. 계몽주의 시대의 초상화는 예술과 관련된 특별한 토론 매체를 이루었다. 지위와 부와 권세를 찬양하는 것은 미덕과 지성, 불우 계층에 대한 자비를 묘사하는 것보다 못하게 여겨졌다. 특히 모델들은 보기에 아름답지 않더라도 자신과 꼭 닮은 초상화를 기대했다. 문인과 정치가, 이름난 여자들과 배우들이 당시의 유행에 가장 걸맞은 초상화의 모델들이다. 영국에서는 조슈아 레이놀즈(1723~92)가 단순한 반신상의 표현력을 놀랄 만한 수준까지 끌어올렸고, 제임스 배리(1741~1806)는 런던의 왕립 아카데미를 위해 그린 「인류 문명의 진보」라는 거대한 철학적 벽화에 당시의 유명한 문인들의 초상화를 포함시켰으며, 미국의 필라델피아 철학 협회는 자체 미술관을 건립하고 회원들의 초상화를 과거의 위대한 철학자들과 나란히 전시했다. 프랑스에서는 자크 루이 다비드(1748~1825)가 혁명가와 프랑스 부르주아지, 나폴레옹 궁정의 고관들을 묘사할 때 조각 같은 명쾌함을 초상화에 추가했다.

16세기와 17세기의 에스파냐는 특히 풍부한 초상화를 유산으로 남겼고, 고야는 언제나 조국의 전통에 깊은 존경심을 품고 있었다. 에스파냐 궁정에서 지위가 높아지자, 고야는 놀랄 만한 독창성을 무기로 근대적 초

58
「자화상」,
1815년경,
캔버스에 유채,
46×35cm,
마드리드,
프라도 미술관

상화 작업과 씨름하게 되었다. 고야는 17세기 에스파냐 초상화와 렘브란트 반 레인(1606~69)의 미술 및 로마에서 본 르네상스 걸작들에 열중했지만, 그의 독특한 초상화 기법이 성숙하는 데에는 시간이 걸렸고, 그가 중요한 초상화를 처음으로 주문받은 것은 1783년에 이르러서였다. 주문자는 정계 실력자인 플로리다블랑카 백작(그림59)으로, 초상화를 그릴 당시에는 카를로스 3세의 내무장관이었지만, 곧 재상이 되었다.

고야가 그린 초상화는 그 자신의 자화상을 작품 속에 포함시키는 대담한 실험 때문에 오늘날 아낌없는 찬탄의 대상이 되고 있다. 이 대담한 시도는 「궁정 시녀들」(그림50 참조)에 자화상을 그려넣은 벨라스케스에 대한 도전이었다.

플로리다블랑카의 초상은 고야가 정식으로 그린 전신 초상화 가운데 가장 초기의 작품이자 가장 어두운 작품이기도 하다. 또한 이 초상화는 비슷한 형식의 원숙기 작품에 하나의 본보기를 제시한다. 창문도 없이 어수선한 실내는 권력과 계몽운동과 감식만을 암시하는 소품들이 어지럽게 뒤섞인 복잡한 공간을 이루고 있다. 화려한 진홍빛 복장의 주인공은 꿰뚫어보는 듯한 푸른 눈으로 감상자를 응시하고 있고, 다른 두 인물이 어둠 속에서 떠오르고 있는데, 하나는 카를로스 3세의 초상화 밑에 서 있는 궁정 건축가이고, 또 하나는 왼쪽에서 실내로 방금 들어온 고야 자신이다. 초기 자화상(그림2 참조)에 묘사된 장발의 젊은이 모습이 아직도 남아 있긴 하지만, 이때쯤에는 벌써 37세의 장년이었을 것이다. 키가 훤칠한 백작에 비하면 고야는 마치 난쟁이처럼 왜소해 보인다(이것은 실제 묘사이기보다 백작의 지위에 바치는 경의의 표시다). 화가는 초상화의 밑그림을 들고 주문자의 승인을 청하고 있다. 최근에 개발된 쾌종시계는 열시 반을 가리키고 있는데, 이는 백작이 밤늦게까지 국사에 전념하고 있다는 것, 그리고 그렇게 바쁜 와중에도 화가에게 기꺼이 시간을 내주었다는 것을 보여준다.

이 초상화는 전위적 취향과 근대성 및 사회개혁에 대한 찬양을 의미한다. 바닥에는 안토니오 팔로미노의 『회화론』이 서표가 끼워진 채 놓여 있는데, 이는 교양있는 상류층 인사인 백작이 그런 책을 소유하고 있을 뿐 아니라 실제로 그 책을 읽고 있다는 것을 암시한다. 탁자 옆에 세워져 있는 것은 아라곤 지방에 건설중인 제국운하의 청사진이다. 아라곤 출신인 고야는 그 청사진을 눈에 잘 띄는 위치에 놓으려고 각별히 애썼을 것이다. 플로리다블랑카는 이 토목공사를 후원한 것을 자신의 중요한 업적으로 여겼다.

고야가 당시의 사건과 관심사를 그림에 포함시킨 것은 플로리다블랑카를 완벽한 후원자로 보이게 하기 위한 공작이다. 고야는 한 편지에서 이렇게 말했다. "장관은 나에게 늘 많은 관심을 보여주신다. 어떤 날은 나

와 함께 두 시간을 보내기도 한다. 그는 나를 위해 할 수 있는 일이라면 무엇이든 해주겠다고 말한다." 공직자로서의 이력과 재산이나 신분을 나타내는 신변용품을 가진 이런 사람들은 고야의 가장 뛰어난 초상화에 원료를 제공했다.

특히 고야의 1790년대 초상화 양식은 최고의 완성도를 보였고, 그의 생전에도 부르봉 왕조 시대에 이루어진 위대한 에스파냐의 부활을 상징하는 미술품으로 유명했다. 비교적 신분이 낮은 궁정 도금공인 돈 안드레스 델 페랄의 반신상(그림60)이 왕립 아카데미 전시회에 출품된 1798년, 『디아리오 데 마드리드』(마드리드 일보)에 기고한 익명의 미술평론가는 고야의 재능을 격찬하면서, 그 재능을 에스파냐 국가 전체의 정신적·문화적 르네상스에 비견했다. 이 작품에 나타난 것과 비슷한 수준의 기량은 역시 1798년 작품인 카를로스 4세의 법무장관 가스파르 멜초르 데 호베야노스의 초상화(그림61)에도 나타나 있다. 모델이 책상 앞에 앉아 있는 구도는 18세기의 기준으로 보면 평범하고 진부한 것이지만, 그 모델을 생생하게 변형시킨 솜씨는 시대를 앞서 있다.

호베야노스는 유럽 계몽운동의 주류에 서서히 끼어들고 있는 에스파냐의 정신을 상징했다. 그의 글은 에스파냐 사회의 많은 측면을 비판하는 경우가 많았고, 그는 특히 편견과 미신을 증오했다. 그는 정치적으로 관대하고 진보적인 성향을 갖고 있었지만, 도덕적으로 고결하고 애국심이 강한 인물로 여겨지고 있었다. 장관으로 임명된 호베야노스는 손으로 머리를 떠받치고 시름에 잠겨 있는 우울한 사색가로 묘사되어 있다(그림62). 고야는 에스파냐 시인인 후안 멜렌데스 발데스의 초상화(그림63)도 그렸는데, 발데스는 권력에 대한 호베야노스의 태도를 이렇게 예찬했다. "그는 슬프고 낙담해 있다…… 내 눈에는 그가 어느 때보다도 위대해 보였다…… 미덕의 눈물이 뺨을 타고 흘러내렸다." 호베야노스는 두 발을 불안정하게 놓고 다소 멍한 표정으로 포즈를 취하고 있다. 책상 위에는 서류가 펼쳐지지 않은 채 놓여 있다.

플로리다블랑카의 초상화 값으로 고야가 얼마를 받았는지는 알 수 없지만, 기록에는 오랫동안 돈을 받지 못한 것으로 남아 있다. 하지만 호베야노스는 자신의 초상화 값으로 고야에게 4천 레알(당시의 금 1온스 값이 320레알이었다)을 지불했고, 이때쯤에는 고야도 상당한 부자가 되어

60
「돈 안드레스
델 페랄」,
1797~98년경,
패널에 유채,
95×65.7cm,
런던,
국립미술관

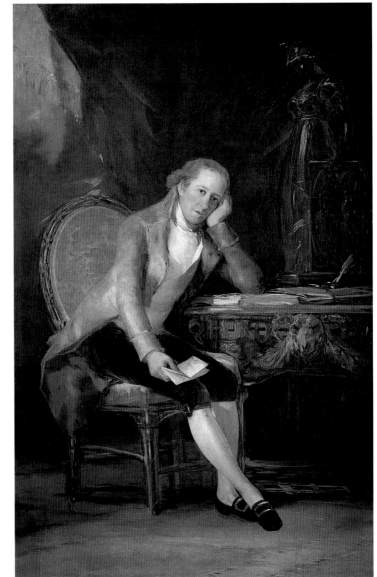

61
「가스파르
멜초르 데
호베야노스의
초상」,
1798,
캔버스에 유채,
205×133cm,
마드리드,
프라도 미술관

62
그림61의 세부

있었다. 4천 레알이라면 고야와 비슷한 지위를 가진 다른 나라의 화가들이 청구하는 그림값에 비하면 별로 많아 보이지 않는다. 영국의 조슈아 레이놀즈는 초상화로만 1년에 6천 파운드(60만 레알) 이상을 벌어들였고, 프랑스의 자크 루이 다비드는 당시의 기준으로 보면 백만장자가 될 수 있었을 것이다.

호베야노스, 1792년에 재상이 된 마누엘 고도이(그림64), 에스파냐에 최초의 국립은행을 설립한 프란시스코 카바루스(그림65), 그리고 플로리다블랑카 백작은 성당 참사회나 태피스트리 공장보다 초상화가에게 자유로운 표현의 기회를 더 많이 제공했다. 막강한 정치가, 군인, 행정관들을 묘사한 고야의 초상화는 에스파냐 사회의 발전에 영향을 미친 역사적 인물들에 대한 기록이 되었고, 실패한 개혁과 변화하는 이데올로기의 여파 속에서 사라져간 내막들도 고야의 초상화 목록에 포함되어 있었다.

고야가 그린 초상화는 또한 인간의 노력과 세속적 권력의 덧없음을 보여주는 전형적인 증거들이다. 어린 시절에 가톨릭 교육을 받았고, 이탈리아와 에스파냐에서 위대한 가톨릭 예술을 탐구했고, 빈정대는 냉소적 요소를 좋아한 고야는 조국의 실력자들을 사실적으로 묘사하면서, 효과적인 세부를 이용하여 그 모델들을 표하게도 나약한 존재로 보이게 하는 경우가 많았다. 예컨대 플로리다블랑카의 사무실이 너무 어두운 것, 시름에 잠긴 호베야노스의 표정이 너무 무겁고 우울한 것이 그렇다. 특히 고도이의 경우, 그의 살찐 몸집은 1801년 포르투갈과의 오렌지 전쟁에서 승리한 총사령관의 당당한 포즈를 약화시키고 있다. 폭군과 기회주의자, 책략가인 이들은 화가의 손을 통해 나약한 인간의 모습으로 영원히 남아 있다. 저명인사를 자처하는 그들의 거드름과 어울리는 것은 조국의 파국적인 쇠퇴와 그것을 바로잡지 못하는 그들의 무능뿐이다.

고야는 1808~14년의 반도전쟁 기간에 에스파냐의 공공생활이 무너지는 과정을 회화와 데생에 상세히 기록한 화가로서, 미묘한 인간 본성의 회복을 묘사하는 데 몰두했다. 이것은 기억할 필요도 없는 평범한 모델들이 주는 지루함을 완화시켰다. 고야는 플로리다블랑카 백작을 그린 해에 또 다른 고위층 인사의 후원을 받게 되었는데, 그 후원자는 바로 국왕의 동생 돈 루이스 왕자였다. 돈 루이스는 신분이 낮은 여자와 결혼하는 바람에 마드리드 궁정의 엄격한 서열에서 밀려났지만, 예술에 대한 진보적

63
「후안 멜렌데스 발데스의 초상」, 1797, 캔버스에 유채, 73.3×57.1cm, 더럼 주, 바너드캐슬, 보우스 미술관

64
「마누엘 고도이의 초상」, 1801, 캔버스에 유채, 180×267cm, 마드리드, 산 페르난도 왕립 아카데미

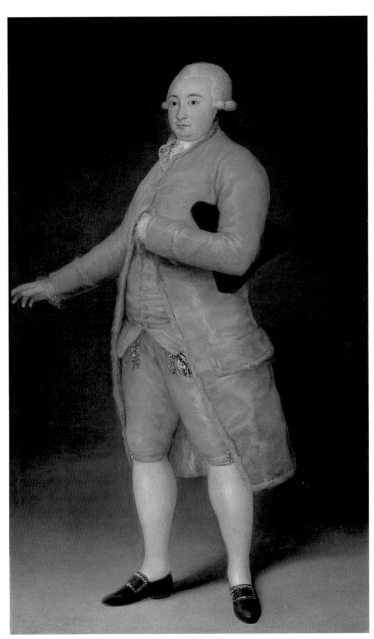

65
「프란시스코
카바루스의 초상」,
1788,
캔버스에 유채
210×127cm,
마드리드,
에스파냐 은행

66
「돈 루이스 데
부르봉 왕자의
가족」,
1783,
캔버스에 유채,
248×330cm,
파르마,
마냐니－로카 재단

취향으로도 유명했다. 그는 엄청나게 많은 그림을 소장하고 있었고, 당대의 화가들을 고용하여 새로운 양식에 대한 열의를 보여주었다. 루이스 파레트가 인생을 망친 것은 돈 루이스의 후원을 받은 탓이었지만, 돈 루이스는 파레트가 비참한 유배생활을 하고 있을 때에도 여전히 그를 후원했다. 돈 루이스는 뛰어난 예술적 안목을 갖고 있다는 평판 덕분에 뜨내기 화가와 음악가들에게 매력적인 존재가 되었다. 그들은 돈 루이스 왕자의 후원을 기대하며 1780년대에 그의 궁전으로 모여들었다. 고야는 한

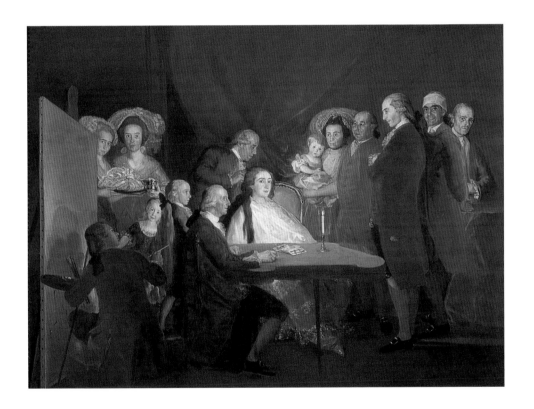

편지에서 돈 루이스 왕자가 화가들을 허물없이 대하는 친절한 사람이라고 칭찬했다. 돈 루이스는 고야의 아내에게 선물을 주고, 고야를 영지로 초대하여 함께 사냥을 하기도 했다.

고야는 돈 루이스의 가족과 시종들의 초상화를 몇 점 그렸는데, 그 중에서 가장 인상적인 작품은 잠자기 전에 모여 있는 가족과 하인과 가신들을 묘사한 대형 집단 초상화다(그림66).

등신대의 인물들이 한데 모여 있는 이 그림은 고야가 시도한 초상화 가운데 가장 기묘한 작품으로 꼽힌다. 돈 루이스 왕자는 카드놀이를 하고 있고, 그의 아내는 잠자리에 들기 전에 전속 미용사에게 머리손질을 받고 있다. 고야는 왕자비 마리아 테레사 데 바야브리가의 대형 초상화를 그리고 있는 자신의 모습을 이 집단 초상화에 포함시켰는데, 아라곤 출신의 왕자비도 동향 출신 화가인 고야를 성원해준 후원자였다. 안주인의 머리손질에 몰두하고 있는 미용사와 마찬가지로 고야도 그림 작업에만 열중하는 미술계의 거장으로 묘사되어 있다. 신하들과 시녀들, 궁정 작곡가인 루이지 보케리니, 어린 세 자녀가 나이든 왕자 주위에 모여 있다. 허무감이 짙게 배어 있는 이 장면에서는 예술적 영감의 무상함과 인간의 무

67
미셸 앙주 우아스,
「이발소」,
1725년경,
캔버스에 유채,
52×63cm,
마드리드,
국가유산보관소

상함이 서로 균형을 이루고, 희미한 불빛이 이 야간 장면에 등장하는 사람들을 비추고 있다. 화가는 궁전의 일원으로서 제 임무를 수행하고 있는 미용사와는 달리, 이 작은 폐쇄 사회의 변두리를 맴도는 사람으로 자신을 자리매김하고 있다.

에스파냐에서는 전통적으로 미용사와 이발사가 높은 사회적 지위를 누렸다. 벨라스케스가 펠리페 4세의 궁정에서 일할 때 처음으로 얻은 명예는 1628년에 급료가 인상되어 궁정 이발사와 같은 봉급을 받게 된 것이었다. 18세기에 직업 미용사의 기술은 상류사회 초상화에서 특히 두드러졌다. 펠리페 5세의 궁정에서 일한 프랑스 화가 미셸 앙주 우아스는 고객

들의 머리를 손질하고 있는 이발사들을 묘사했는데(그림67), 차례를 기다리고 있는 한 고객은 금테로 장식된 거울에 제 모습을 비춰보고 있고, 다른 이들은 잡담을 나누고 있다. 이는 이발소가 인기있는 사교장임을 보여준다. 카를로스 3세 시대에도 미용사들은 그와 비슷한 존경을 받았고, 고야가 초상화가로서 절정기에 접어들고 있던 1780년대에는 영국과 프랑스에서 한창 유행했던 가발과 분가루 뿌린 머리가 에스파냐까지 퍼져 있었다.

플로리다블랑카, 호베야노스, 돈 루이스 왕자의 초상화는 과거의 초상화 양식에 책과 소품들을 화면에 포함시켜, 세련된 아마추어 예술가인 모델들의 교양을 강조했다. 근대적인 가구와 의상과 머리모양은 그림이나 책이나 조상과 마찬가지로 계몽된 초상화의 뚜렷한 특징을 이루었다는 데 중요한 의미가 있다. 고야의 초상화에서는 인물의 천박한 측면과 진지한 측면이 놀라운 힘으로 결합되어 있지만, 특히 복장과 머리모양이 중요하게 다루어져 있는 것은 고야 예술의 또 다른 일면을 보여주었다.

18세기 말의 에스파냐 사회에서 복장은 특별한 정치적 의미를 지니고 있었다. 외국에서 들어온 유행은 모델들의 근대적 취향을 나타내고 상류층의 미적 상징을 강조할지 모르나, 에스파냐의 고유의상은 민족적 가치관의 표현이 되었다. 플로리다블랑카와 호베야노스와 카바루스는 외국—주로 프랑스—에서 유행하는 옷을 입고 있다. 반바지와 공단 저고리와 버클 달린 구두는 그들의 세련된 취향을 나타낸다. 반면에 총사령관 고도이는 높은 신분과 빛나는 군사적 명예를 나타내는 에스파냐 고유의 군복을 입고 있다.

상류층 여인들의 의상은 그보다 훨씬 다양해서, 프랑스나 영국에서 유행하는 옷을 입을 수도 있었고, 하층계급의 '마하'들처럼 이국적인 드레스에 커다란 스카프를 두르고 길거리를 다닐 수도 있었다. 이런 풍습이 너무 유행하자, 신분을 구별할 수 없는 옷차림을 금지하는 법률이 제정될 정도였다. 유복한 계층은 그런 풍부한 패션을 마음대로 즐길 수 있었고, 덕분에 고야는 초상화를 다양하게 변화시킬 수 있는 수단을 얻었다. 특히 같은 인물이나 같은 가족 구성원을 묘사할 때는 의상을 바꾸는 방법으로 초상화에 다양성을 부여했다.

오수나 공작 부부는 고야를 가장 강력하게 후원해준 고객이었다. 오수

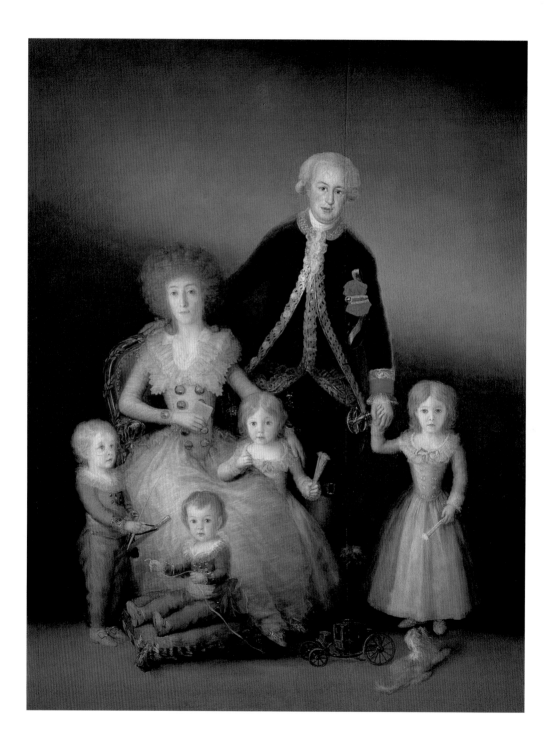

나 공작은 고야가 발렌시아 대성당에 있는 그들의 가족 예배당을 장식한 1788년에 작위를 물려받았는데, 고야는 그들의 새로운 신분을 기념하는 가족 초상화를 그렸다(그림68). 오수나 공작부인은 신분이 격상되기 전에도 이미 베나벤테 공작부인으로서(그림69) 유행의 선도자가 되어 있었

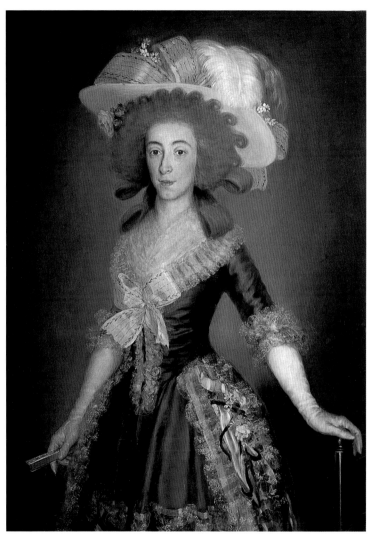

68
「오수나 공작의 가족」,
1788,
캔버스에 유채,
225×174cm,
마드리드,
프라도 미술관

69
「베나벤테 공작부인의 초상」,
1785,
캔버스에 유채,
104×80cm,
개인 소장

다. 얼굴은 못생겼지만 지성과 세련된 취미와 높은 신분으로 유명한 공작부인은 지성의 상징으로 눈길을 끄는 것이 아니라, 첨단을 걷는 최신 유행으로 관심을 사로잡는다. 왕자비가 일류 미용사를 전속으로 고용한 것

때문에 여전히 관심의 초점이 되는 것과 마찬가지다(그림66 참조). 공작부인은 감색 비단으로 지은 '영국옷'을 등뒤에서 단추를 채워 몸에 꽉 끼게 입고 있다. 앞에서 고정시키도록 되어 있는 조끼는 가슴에 달린 장밋빛 리본으로 장식되어 있고, 그 위에 얇은 망사 스카프나 네커치프를 두르고 있다.

1780년대에는 스커트를 조끼 속으로 집어넣고 코르셋에 달린 히프 패드(엉덩이가 풍만해 보이도록 덧대는 것)를 덮을 만큼 조끼를 길게 입는 경우가 많았는데(그림70), 오수나 공작부인은 엉덩이 주위의 패드를 장미와 하얀 비단 리본으로 장식했다. 하지만 이 초상화에서 가장 볼 만한 것은 그녀의 머리다. 공작부인은 옷에 달린 리본과 비슷한 분홍색 리본과 타조깃털로 장식된 밀짚모자를 쓰고 있다. 복잡하게 꾸민 머리 위에 살짝 얹은 이 모자를 통해 공작부인은 최신 유행에 대한 취향을 과시하고 있다. 모자 밑의 머리카락이 동글동글하게 말린 것은 파리의 패션 잡지인 『카비네 데 모드』에 삽화로 실린 최신 유행이었다.

'폴로네즈'라는 드레스가 도입되어 에스파냐 상류층 여인들의 옷차림을 바꾸어놓은 1780년대에 프랑스 패션은 멋의 기준이었다. 폴로네즈라는 이름은 풍성한 스커트에 꼭 끼는 조끼를 받쳐입고 그 위에 고리로 묶은 겉치마를 덧입는 폴란드 패션에서 유래했다. 고야는 폰테호스 후작부인의 결혼을 기념하여 그린 초상화에서 그런 드레스를 처음으로 묘사했다(그림71). 은회색과 장미색이 멋진 조화를 이루고 있는 이 그림은 겉보기에는 아주 단순해서, 처음에는 프랑스의 장 마르크 나티에 (1685~1766)나 영국의 토머스 게인즈버러(1727~88) 같은 18세기 초상화가들을 모방하여 전원을 배경으로 미덕과 순결을 상징하는 젊은 귀부인을 묘사한 것처럼 보인다. 「폰테호스 후작부인의 초상」은 모델의 전체 모습이 탄탄하고 윤곽선이 분명하다는 점에서 멩스의 영향도 많이 받았지만, 레이스와 얇은 망사 같은 섬세한 천에 대한 고야의 감수성에 필적할 수 있는 사람은 게인즈버러뿐이었다.

그러나 고야의 초상화에 나타난 두드러진 차이는 주위 풍경이다. 그의 풍경에서는 나무와 바위의 그림자가 험악한 기세로 침범해 들어오는 어둠을 이루고 있다. 게인즈버러 같은 섬세한 화가나 강건한 육체 묘사의 대가인 멩스 같은 화가는 절대로 그런 색채를 쓰지 않았을 것이다. 1790

70
여성복,
1770년대~
1780년대경,
높이 80cm,
바르셀로나,
섬유의복박물관

71
「폰테호스
후작부인의
초상」,
1786년경,
캔버스에 유채,
210×126cm,
워싱턴 DC,
국립미술관

년대에 에스파냐 귀족들 사이에서 초상화의 대가로 공인받은 고야는 같은 형식을 훨씬 대담하게 발전시키게 되었다. 고야가 가장 좋아한 여자 모델인 알바 공작부인(그림72)은 사나운 날씨 속에서 황량하고 메마른 풍경을 배경으로 포즈를 취하고 있다. 고야는 이 초상화에도 개를 등장시키지만, 공작부인의 손은 카네이션을 거머쥐지 않고 도발적으로 손가락질을 하고 있다. 세련된 하얀 드레스와 빨간 장식조차도 내면의 긴장으로 뻣뻣해진 것처럼 보인다.

18세기 후반의 초상화에서 멩스의 스타일이 특히 두드러지는 것은 상류층 여인들의 초상화다. 멩스는 1750년대에 로마에서 의상을 정밀하게 묘사하는 것으로 명성을 얻었고, 당대의 가장 인기있는 초상화가 된 「야노 후작부인의 초상」(그림73)을 통해 에스파냐에 가장무도회 초상화를 도입했다. 초상화 기법을 탐구하여 인물 묘사에서 멩스를 능가하게 된 고야는 새로운 문제에 도전하여, 합리적이고 교양있는 남자의 초상화만이 아니라 유행의 첨단을 걷는 여성의 초상화도 좋은 실험 수단이 될 수 있다는 것을 보여주었다. 하지만 남자들도 이국적인 옷차림을 과시하고 싶은 욕망을 충족시켰다.

프랑스의 '엘레강'(élégant), 영국의 '마카로니'(macaronis), 에스파냐의 '페티메트레'(petimetre)는 모두 '유행을 좇는 멋쟁이 남자'를 뜻하는데, 이들은 의상과 머리모양이 여성보다 더 복잡할 수 있는 화려하고 장식적인 남자 초상화를 탄생시켰다. 삼중 칼라가 달린 오버코트와 모슬린 넥타이 같은 정교한 패션으로 잔뜩 멋을 부린 이 모델들은 복잡한 초상화에 대한 열광을 불러일으켰다. 1780년대와 1790년대 에스파냐 사회의 근엄함도 이런 열광을 억누르지는 못했다.

고야는 비공식적인 초상화에서도 친구들의 외모를 아름답게 꾸미는 것을 결코 꺼리지 않았다. 카디스 출신의 부유한 사업가인 세바스티안 마르티네스(그림74)는 고야 자신과 마찬가지로 시골에서 미천한 신분으로 태어나 입신출세한 사람이었다. 에스파냐 중북부의 시골 출신인 마르티네스는 포도주 장사로 재산을 모았는데, 그의 미술품 컬렉션은 특히 화려했다. 티치아노와 페테르 파울 루벤스(1577~1640)의 작품도 갖고 있었고, 판화 컬렉션은 방대한 규모에 이르렀다. 하지만 세련된 취미를 가진 플로리다블랑카 백작이나 돈 루이스 왕자와는 달리, 마르티네스의 모습

72
「알바 공작부인의 초상」,
1795,
캔버스에 유채,
194×130cm,
마드리드,
알바 컬렉션

73
**안톤 라파엘
멩스**,
「야노
후작부인의
초상」,
1774,
캔버스에 유채,
218×153cm,
마드리드,
산 페르난도
왕립 아카데미

74
「돈 세바스티안
마르티네스」,
1792,
캔버스에 유채,
92.9×67.6cm,
뉴욕,
메트로폴리탄
미술관

에서는 이론적인 감식안을 찾아볼 수 없다. 여기서 고야는 오로지 특이한 복장에만 주의를 집중한다. 마르티네스는 뒷부분이 좁고 길쭉하며 허리가 잘록하고 소맷부리가 꼭 끼고 커다란 단추가 두 줄로 달려 있는 코트를 입고 있다. 옷감은 푸른색과 금색과 초록색 줄무늬(1770년대 프랑스의 '엘레강'들이 좋아한 모티프)로 장식된 실크일 것이다. 여기에다 몸에 꼭 맞는 금색 반바지를 입은 마르티네스의 옷차림은 다소 시대에 뒤떨어진 화려함을 지니고 있다. 하얀 넥타이와 노란 반바지는 1770년대와 1780년대에 민감하고 예술적인 북유럽 젊은이들의 초상화에 영향을 미친 영국 신사들의 감상적인 모습과 일치한다. 도르르 말린 옆머리와 돼지꼬리 같은 뒷머리는 1780년대에 분가루 뿌린 가발을 대신하기 시작한 본래의 머리카락일 것이다. 마르티네스의 옷차림이 마르틴 사파테르(그림75)나 돈 안드레스 델 페랄(그림60 참조)처럼 신분이 낮은 모델들의 일상복과 전혀 다르듯이, 머리도 공식행사에 갈 때처럼 한껏 멋지게 손질되어 있다.

75
「마르틴
사파테르의 초상」,
1790,
캔버스에 유채,
83×65cm,
개인 소장

1788년에 영국에서 출판된 알렉산더 스튜어트의 『이발기술 또는 신사의 안내자』는 분가루를 뿌린 마르티네스의 곱슬머리처럼 외견상 단순해 보이는 머리모양을 만들기가 얼마나 어려운지를 상세히 설명하고 있다. 격식을 차린 마르티네스의 차림새는 그가 왼손에 쥐고 있는 종이에 적힌 글귀의 친밀함과 대조를 이룬다. 거기에는 'Don Sebastian / Martinez / Por su Amigo / Goya / 1792'(친구 고야가 그린 돈 세바스티안 마르티네스)라고 적혀 있다. 'Amigo'(친구)라는 낱말의 첫글자가 대문자로 되어 있는 것은 그들의 관계가 그만큼 친밀하다는 것을 암시한다.

반신상 초상화는 분명 비공식적인 차원에서 제작되고, 모델이 그림의 표면 가까이 자리잡고 있어서 감상자가 자세히 들여다볼 수 있기 때문에 더욱 친밀감을 준다. 마르티네스의 초상은 그런 반신상의 또 다른 절정기를 이룬다. 반신상은 모델을 좀더 깊이 분석할 수 있는 기회를 제공했고, 존슨 박사와 올리버 골드스미스, 에드먼드 버크 같은 영국 작가와 사상가들에 대한 조슈아 레이놀즈의 예리한 관찰에 어울리는 초상화 양식이다. 모델과 화가의 화합은 이런 초상화에 생생한 직접성을 불어넣는다.

고야의 모델들은 대부분 고야와 절친한 친구가 되거나 열성적인 후원자가 되었다. 호베야노스와 돈 루이스 왕자, 알바 공작부인과 오수나 공

작 부부가 그 예다. 세바스티안 마르티네스는 고야가 중병을 앓은 1790
년대에 가장 깊은 우정과 도움을 준 친구였다. 고야의 모델들은 18세기
에스파냐 상류사회의 완벽한 단면을 이룰 만큼 광범위하다. 고야가
1786년에 마침내 궁정화가에 임명된 것은 점점 늘어나는 초상화 고객들
덕분이었는지도 모른다.

　새로운 의미의 경제적 안정을 얻은 고야는 자가용 마차를 구입하고, 개
인 고객의 주문량을 늘렸다. 재산이 늘어나자, 경제에 관심이 많은 고야
는 에스파냐 최초의 국립은행과 직업적 관계를 갖게 되었다. 산 카를로스
은행(현재의 에스파냐 은행)은 금융업자 프란시스코 카바루스(그림65 참
조)의 노력으로 창설되었는데, 카바루스가 플로리다블랑카를 설득하여
1782년에 이 사업에 대한 지원을 얻어낸 것이다. 고야는 이 은행에 출자
하여 15주의 지분을 갖는 한편 은행에 예금도 했다. 그는 또한 은행 창립

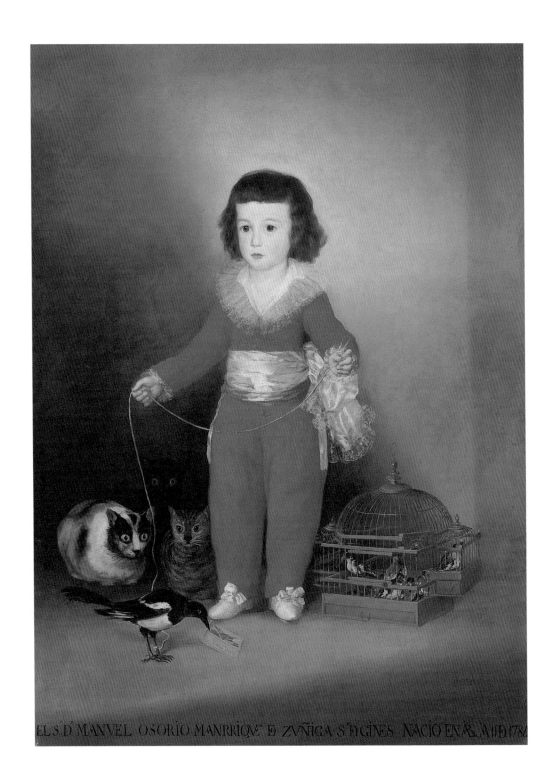

EL S.^D D. MANVEL OSORIO MANRRIQ^E DE ZVÑIGA S^E D GINES NACIO EN R_o A 1 D 1784

이사들의 초상화도 주문을 받았는데, 이는 아마 플로리다블랑카와의 연줄을 통해서였을 것이다. 이 초상화들은 지금도 마드리드 은행 본점 위층의 자체 미술관에 걸려 있다. 예술작품에 대한 투자는 그후 에스파냐 은행들의 전통이 되었다. 이 초상화들 가운데 최고 걸작은 아마 카바루스의 초상화일 것이다. 카바루스는 1790년에 왕의 신임을 잃고 투옥되었지만, 그의 초상화는 여전히 그의 왕성한 정력을 입증하는 증거로 남아 있다. 은행의 선임이사인 알타미라 공작은 자신의 초상화에 감동하여, 고야에게 자기 가족을 모두 그려달라고 주문했다.

1784년에 고야의 아내가 하비에르를 낳았다. 하비에르는 고야의 자식들 가운데 어른이 될 때까지 살아남은 유일한 자식이다. 알타미라 공작의 다섯 살배기 아들인 마누엘 오소리오의 초상화(그림76)는 또 하나의 대담한 혁신이지만, 마누엘 오소리오는 하비에르와 나이가 비슷했으니까 고야가 그 아이에게 개인적인 관심을 가졌을 가능성도 있다. 이 작품에서 고야는 또다시 국제적 선례를 출발점으로 삼았다. 영국과 프랑스에서는 애완동물과 함께 있는 어린이 초상화가 언제나 인기를 얻었고, 에스파냐에서는 과거에 왕자와 공주들을 난쟁이 어릿광대와 함께 묘사했듯이 왕의 자식들을 애완견이나 새와 함께 묘사했다. 이 초상화에서 고야는 과거의 그림들을 상기시킨다. 커다란 고양이들 옆에 서 있는 마누엘 오소리오의 작은 몸은 마치 벨라스케스의 난쟁이처럼 보인다. 마누엘 오소리오의 아버지도 난쟁이 같은 체격을 갖고 있었다. 고야는 그 아들의 커다란 머리와 작은 몸과 손을 보고 벨라스케스의 난쟁이를 모사한 자신의 동판화(그림49 참조)를 기억했는지도 모른다.

하지만 이 초상화에 기괴함을 부여하는 원천은 아이만이 아니다. 새를 노려보고 있는 고양이들은 고야가 1년 전 발렌시아 성당을 위해 그린 유화(그림56 참조)에 삽입한 초자연적인 괴물들을 연상시킨다. 까치는 고야의 이름이 적힌 명함을 부리에 물고 있다. 아이가 입고 있는 멋진 빨간색 옷은 플로리다블랑카 백작의 옷만큼 눈길을 사로잡는다. 이 옷은 비단으로 만든 '내리닫이'로서, 기저귀를 차고도 입을 수 있도록 엉덩이 주위를 부풀리고 몸통은 꼭 맞도록 되어 있다. 현대의 '베이비그로'처럼 아이의 몸을 완전히 감싼 이 옷은 주로 신분이 높은 아이들을 위한 옷이었다.

정교한 묘사와 세부의 왜곡은 고야의 초상화에서 늘 중요한 역할을 했

다. 고야는 가장 친한 친구인 마르틴 사파테르에게 보낸 편지에서 세월과 함께 변화하는 용모가 얼마나 매혹적인가를 열정적으로 설명한다.

자네가 우아하고 위엄이 있는지, 아니면 단정치 못한지, 자네가 턱수염을 길렀는지, 치아를 모두 갖추고 있는지, 코는 좀 자랐는지, 안경을 쓰는지, 구부정하게 걸어다니는지, 어딘가에 흰머리가 났는지, 자네한테도 시간이 나만큼 빨리 지나갔는지 궁금하네. 나는 이제 쭈글쭈글한 늙은이가 되었다네. 사자코와 움푹 들어간 눈이 없다면 자네는 나를 알아보지 못할 걸세…… 부인할 수 없는 사실은 내가 마흔한 살이라는 나이를 강하게 의식하고 있다는 점일세. 자네는 아마 호아킨 신부의 학교에 다닐 때만큼 젊어 보이겠지.

이 편지를 쓴 1787년은 고야가 힘든 일에 쫓기고 있던 시기였고, 유명한 사파테르의 초상화(그림75)를 그리기 전이다. 격식을 벗어난 이 초상화의 위풍당당함과 내면의 진솔함은 위대한 인물이 또 다른 위대한 인물에게 바치는 경의의 표시다. 사파테르는 마르티네스와 마찬가지로 고야의 우정을 보여주는 종이 한 장을 들고, 고야한테 받은 수많은 편지를 특별히 언급하고 있다. 그 쪽지에는 'Mi Amigo Martin / Zapater, Con el / mayor trabajo / te a hecho el / Retrato / Goya / 1790' (나의 벗 마르틴 사파테르, 나는 온 정성을 다해서 자네 초상화를 그렸다네, 1790년)이라는 글귀가 적혀 있다. 1790년대에는 고야가 그린 가장 섬세한 초상화에도 이와 비슷한 개인적인 구절이 등장하여 모델의 개성에 또 다른 일면을 추가한다. 고야는 모델을 고객이라기보다 친구로서 친밀하게 묘사하고 있기 때문이다. 1790년이라는 연대와 서명이 적혀 있는 이 반신 초상화는 군주나 궁정신하들의 공식 초상화와 대조를 이룬다. 그해에 고야는 10월부터 11월까지 한 달 동안 궁정의 압박감에서 벗어나 사라고사로 돌아가 있었고, 사파테르의 초상화를 그린 것도 그 무렵이었다.

18세기의 마지막 20년 동안 고야는 에스파냐 최고의 화가가 되었다. 1788년은 카를로스 3세가 죽고 카를로스 4세가 왕위에 오른 해였다. 1789년에 대관식이 끝난 뒤 고야는 봉급 인상과 함께 궁정화가의 지위를 얻었고, 국왕 부처의 초상화(그림77, 78) 제작을 주문받았다. 새로운

체제의 덕을 본 화가는 고야만이 아니었다. 루이스 파레트 이 알카사르는 옛 후원자인 돈 루이스 왕자가 1785년에 죽은 뒤, 1787년에 고향 마드리드로 돌아와도 좋다는 허락을 받았다. 그는 아스투리아스 왕자(나중에 페르난도 7세)가 1789년 9월에 마드리드의 산 헤로니모 엘 레알 교회에서 부왕에게 충성을 맹세하는 의식을 기록한 그림을 1791년에 완성했고(그림79), 카를로스 4세는 이 그림을 승인했다고 한다. 그의 그림에 담겨 있는 조심스러운 풍자는 고야의 강렬한 사실주의와 평행선을 이루었지만, 루이스 파레트는 고야와 같은 성공을 끝내 누리지 못했다. 하지만 고야도 공식 초상화를 그릴 때는 루이스 파레트처럼 부와 권력의 화려함과 우아함을 묘사하는 데 몰두했다.

대관식을 올린 카를로스 4세 부처를 묘사한 고야의 초상화는 공식행사와 공공건물에 전시되었다. 그의 공식 초상화가 대부분 그렇듯이 여기서도 고야는 의상과 훈장을 특별한 볼거리로 만들었다. 카를로스 4세는 플로리다블랑카나 마누엘 오소리오의 의상보다는 조금 부드러운 색조의 진홍색 옷을 입고 있다. 카를로스 4세는 제 아버지만큼이나 못생겼고 더 뚱뚱하고 풍채가 당당하지만, 아버지만큼 눈길을 끄는 인상적인 존재는 아니었다. 옷 색깔은 화려하지만, 공식 초상화에 묘사된 조상들보다는 훨씬 간소한 복장이다. 마리아 루이사 왕비의 차림새도 수수하다. 정교한 모자와 옆으로 넓게 퍼진 머리모양(프랑스의 유행에 따라)만이 그녀의 차분한 모습에 약간 경박한 느낌을 줄 뿐이다.

18세기 유럽 왕비들의 초상화는 왕들의 초상화만큼 독창적이지 않았을 것이다. 영국의 하노버 왕조나 에스파냐와 이탈리아의 부르봉 왕조의 왕비 초상화들은 대개 화실에서 제작되었다. 그러나 혁명 이전에 프랑스 궁정에서 일한 엘리자베트 루이즈 비제 르브룅(1755~1842)이 그린 마리 앙투아네트의 초상화는 좀더 인상적이었다. 그녀는 여성 모델들을 좀더 세련되고 단순한 스타일로 묘사하고 싶었기 때문에 진한 화장을 지우도록 모델을 설득하곤 했다.

이런 비제 르브룅과는 달리 고야는 그런 편견을 전혀 보이지 않는다. 그는 유행에 따른 옷차림을 좋아했듯이, 화장도 일종의 도전으로 삼아 즐긴 것 같다. 그가 그린 마리아 루이사 왕비의 공식 초상화에는 검게 칠한 눈썹만이 아니라 화장용으로 붙인 검은 점도 포함되어 있다. 마리아 루이

77
「카를로스
4세의 초상」,
1789,
캔버스에 유채,
137×110cm,
마드리드,
담배공사

78
「마리아
루이사의 초상」,
1789,
캔버스에 유채,
137×110cm,
마드리드,
담배공사

79
루이스 파레트
이 알카사르,
「1789년
부왕에게 충성을
맹세하는
아스투리아스
왕자」,
1791,
캔버스에 유채,
237×159cm,
마드리드,
프라도 미술관

사가 비교적 나이들었을 때의 후기 초상화들은 고야가 여성 화장의 인공
성에 열중한 것을 보여준다. 알바 공작부인도 눈썹을 그렸고, 눈꺼풀에
칠하는 분가루와 입술 연지를 사용했다. 고야의 후기 초상화들은 분과 연
지를 바르고 있는 모델들을 보여준다.

　에스파냐의 귀부인들과 고야의 허물없는 관계는 상류층 여인들이 아랫
사람이나 친구들에게 보여줄 수 있었던 사회적 독립성을 반영한다. 에스
파냐 궁정을 방문한 영국인들은 명문 태생의 여자들이 엄격한 예법을 지
키지 않는 데 놀라는 경우가 많았다. 에스파냐에서는 일찍부터 여성의 지
위를 향상시키려는 노력이 이루어진 덕분에, 유부녀와 과부들은 미혼여
성이 누릴 수 없는 사회적 독립성을 어느 정도 가질 수 있었다. 알바 공
작부인은 매력과 강한 의지로 특히 유명했다. 고야는 사파테르에게 보낸
편지에서 그녀의 얼굴에 화장을 해준 사연을 토로한다. "자네가 여기 와
서 내가 알바 부인을 그리는 걸 도와주면 좋으련만. 자네도 행복할 걸세.
그 여자는 어제 화실로 나를 찾아와서는 얼굴을 화장해 달라고 졸라댔다

네. 도저히 거절할 수가 없더군. 하기야 나로서도 캔버스에 그림을 그리는 것보다 그게 더 즐거워. 그리고 나는 그 여자의 전신 초상화도 그려야 한다네." 고야가 그린 알바 공작부인(그림119 참조)과 왕비의 초상화에는 비제 르브룅을 당혹스럽게 만든 귀부인 모델들의 화장이 뚜렷이 나타나 있다. 특히 그들이 '마하'의 의상을 입고 있는 초상화에서는 짙은 화장이 더욱 두드러진다. 이국적인 의상에 그처럼 열정적으로 몰두하는 것은 비정통적인 작풍이고, 그 점에서 에스파냐 여성 초상화는 유럽 여성 초상화의 일반적 규범에서 벗어나 있다.

고야는 1790년대에 수석 궁정화가가 되었을 뿐만 아니라 왕립 아카데미의 회화부장까지 되었지만, 예술적으로 가장 많은 결실을 얻은 시기는 아직 오지 않았다. 하지만 나이가 들면서 죽음을 피할 수 없는 인간의 운명을 의식하게 되자 좀더 실험적인 작품을 그리고 싶은 충동을 느꼈는지도 모른다. 친구에게 보낸 편지에서 그는 "사람들이 나를 혼자 내버려두면 얼마나 좋을까. 내가 해야 할 일을 하고, 남은 시간은 내가 하고 싶은 일에 바치면서 조용히 살게 해주면 좋겠다"고 말했다. 에스파냐는 경제 불황 속으로 점점 빠져들고 있었고, 해외의 정치상황도 더욱 나빠졌지만, 고야는 그런 문제보다 새로 얻은 지위가 갖고 있는 문제에 사로잡힌 듯하다. 그는 편지에서 이렇게 말했다. "나는 많은 정력과 시간을 소비하고 있다. 내 지위가 그것을 요구하고 있고, 어쨌든 나는 그것을 좋아하니까."

고야의 자화상을 보면, 그가 예술적 지위와 개인의 자유에 대한 거의 철학적인 생각을 해명하는 데 매료된 것을 알 수 있다. 18세기에는 화가들이 자신을 묘사하는 방식에 많은 변화가 일어났고, 에스파냐에는 자화상의 유산이 특히 풍부했다. 벨라스케스의 「궁정 시녀들」(그림50 참조)을 연구한 고야가 그 작품에 감탄한 이유 중의 하나는 궁정화가가 기예만이 아니라 명예도 과시하는 신사로 묘사되어 있기 때문이 아닌가 싶다. 그런 화가는 회화를 교양과목의 지위로까지 끌어올린 공로자지만, 18세기에 자화상으로 유명해진 17세기의 에스파냐 화가는 벨라스케스만이 아니었다.

세비야의 거장인 바르톨로메 에스테반 무리요의 유명한 「자화상」(그림80)이 1729년에 영국으로 건너갔다. 이 작품은 1740년에 영국 왕세자

Bart. Murillo seipsum depin
gens pro filiorum votis acpreci
bus explendis

80
**바르톨로메
에스테반 무리요,**
「자화상」,
1670~73년경,
캔버스에 유채,
122×107cm,
런던,
국립미술관

81
윌리엄 호가스,
「화가와 애완견」,
1745,
캔버스에 유채,
90×69.9cm,
런던,
테이트 미술관

가 구입한 뒤 영국 화가들에게 큰 참고가 되었다. 그림 속의 그림으로 고안된 이 반신 초상화는 화가가 가족을 위해 그린 사적인 작품으로 여겨진다. 몇 년 뒤 윌리엄 호가스(1697~1764)는 무리요의 구도에서 영감을 얻어 자신의 자화상(그림81)을 그렸는데, 이 자화상은 언뜻 보기에 작업복 차림의 한 남자를 묘사한 것 같지만, 거기에는 진지한 화가가 품고 있는 지적 열망이 요약되어 있다. 애완견과 팔레트, 그리고 그림 속 그림의 받침대 구실을 하고 있는 셰익스피어와 스위프트와 밀턴의 책들이 있는 공간은 표면상 현실세계처럼 보인다. 그는 초상화 속의 늘어진 옷이 현실세계로 넘쳐나오도록 처리하는 수법으로, 감상자의 예상을 이용하여 익살을 부리기까지 한다. 호가스의 자화상은 그림의 지적 요구를 고상하게 표현하는 수단이다. 호가스의 팔레트는 그의 머리나 어깨보다 밑에 놓여 있다. 그는 팔레트에 새겨진 물결모양의 선 옆에 '아름다움과 우아함의 선, WH 1745'라는 구절을 적어놓았다. 이 구불구불한 선은 완벽한 아름다움에 대한 호가스의 정의를 나타낸다. 자연과 예술의 모든 아름다움은 이 기본형태에서 유래한다. 나중에 그는 『미의 분석』(1753)이라는 책에서 여기에 대해 논하게 되었다.

물감과 크레용, 펜과 잉크로 캔버스나 종이나 동판에 놀랄 만한 환상을 창조하는 화가들의 불가사의한 재능은 18세기 철학자들이 자주 토론한 주제였다. 1765년에 비평가이자 철학자인 드니 디드로는 고전적 주제를 다룬 프라고나르의 작품들을 비평하면서 진심에서 우러나온 외침을 터뜨린다. "이것은 극단적인 기쁨, 광적인 방탕, 상상조차 할 수 없는 만취와 분노의 장면이다. 아아! 내가 화가라면 얼마나 좋을까." 위대한 화가들이 작가나 철학자보다 훨씬 생생하게 현실을 환기시킬 수 있다는 생각은 화가와 그 숭배자들에게는 매력적이었다. 호가스가 1745년에 그린 자화상에서 미학적 문제를 복잡하게 언급한 것은 자화상 자체가 어떻게 화가의 복잡한 심리를 탐구하는 수단이 되었는가를 보여준다.

호가스가 죽었을 때 18세였던 고야는 기지(既知)의 것과 실제적인 것을 미지의 것과 지적이고 환상적인 것과 균형을 이루게 하는 이 18세기 초의 전통을 받아들였다. 그의 회화적 실험 가운데 가장 놀라운 것은 유럽의 옛 거장들의 본보기를 따른 것처럼 보일 때가 많다. 예를 들어 호가스와 그의 동시대 영국 화가들은 인간 존재의 현실과 미의 의미를 적극적

으로 탐구했다. 프랑스에서는 프라고나르와 다비드 같은 화가들이 철학과 문학에 개입했다. 미학적 게임이 벌어진 18세기의 예술계에서는 화가들이 철학자와 연예인이 되었고, 그림 한 점 속에 무한한 의미와 줄거리와 주장이 담길 수도 있었다. 그리고 그 세계를 대표하는 가장 뛰어난 인물이 바로 고야였다.

고야의 매력적인 작품 「화실의 자화상」(그림82)은 이르면 1775~80년, 늦어도 1795년에 그려진 작품이다. 느슨한 구도와 독특한 색조는 고야의 1790년대 작품의 전형적 특징이지만, 활기찬 포즈를 보면 화가가 1792~93년에 중병에 시달린 뒤의 작품일 가능성은 별로 없어 보인다. 결국 1791~92년의 작품으로 보는 것이 타당할 듯싶다. 이 작품은 그보다 훨씬 전에 그려진 호가스의 그림을 시각적으로 교묘하게 조작한 것이다. 고야는 자신의 지위에 관심이 많아서 최근의 모습을 담은 새로운 자화상──최신판 자화상──을 구상하게 되었고, 여기서 그는 수놓은 저고리를 입고 가슴에 정교한 주름장식을 달고 짧은 챙이 달린 커다란 모자를 쓴 땅딸막한 인물로 자신을 묘사하고 있다. 모자테는 밤에 작업할 때 양초를 꽂아서 어둠을 밝힐 수 있도록 만들어진 금속 촛대로 장식되어 있다. 창문을 통해 햇빛이 화실로 쏟아져 들어와, 화가가 작업하고 있는 이젤의 그림에 부딪친다. 이젤을 제외하면 화실 안에 있는 물건은 탁자와 은제 잉크스탠드와 종이뿐이다.

화실로 들어온 햇빛은 종이와 잉크를 비추고, 화가의 실루엣을 어둡게 하고, 그의 얼굴을 약간 그늘지게 하고, 그림을 그리는 오른손 집게손가락에 낀 반지를 돋보이게 한다. 그의 모자는 감상자 쪽으로 멋지게 기울어져 있고, 스타킹을 신은 장딴지의 우아한 포즈는 그의 허영심을 여실히 보여준다. 하지만 그는 결코 느긋하기만 한 인물은 아니다. 그는 내면의 영감 세계에서 잠시 빠져나온 탓아, 좀더 정확히 말하면 반항적인 인물이다. 제삼자는 이젤에 세워져 있는 미완성 작품에 대해 아무것도 모르듯이, 그의 내면세계도 거의 이해하지 못한다. 창틀은 비스듬히 기울어져 있기 때문에 맞은편 벽의 방향을 비틀어놓는다. 그림 속의 고야가 이 초상화 자체를 그리고 있을 리는 없다. 실제 자화상의 크기는 이젤에 세워져 있는 대형 캔버스보다 훨씬 작은 소품(42×28cm)이기 때문이다.

크기와 공간 및 빛과의 미묘한 시각적 게임은 고야의 작품 중에서 비교

82
「화실의 자화상」, 1791~92년경, 캔버스에 유채, 42×28cm, 마드리드, 산 페르난도 왕립 아카데미

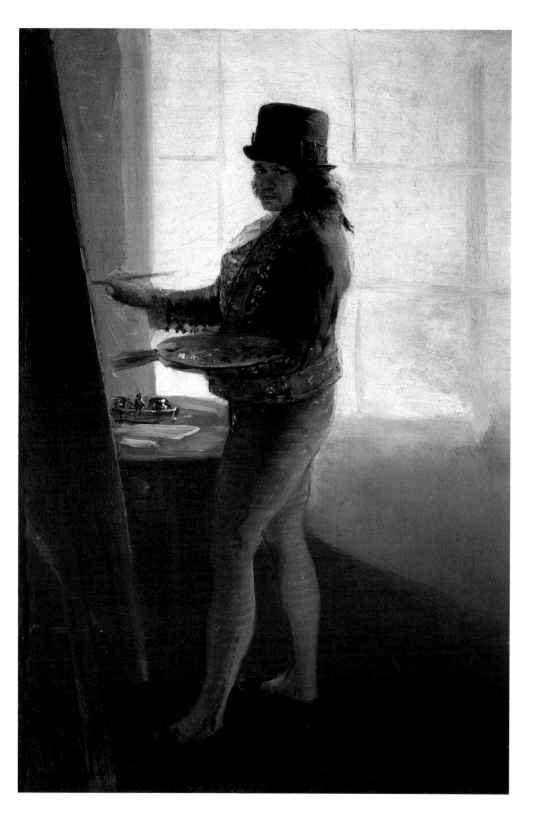

적 비공식적이고 사적인 그림에 없어서는 안될 필수적인 요소다. 「화실의 자화상」을 그릴 때 그는 50세—18세기의 기준으로는 사실상 노인—가 되어가고 있었고, 사파테르에게 보낸 편지에 외모와 나이를 걱정하는 말이 적혀 있는 것은 그의 약점을 드러낸다. 그것은 그가 가장 유력한 모델들의 초상화에 죽음을 면할 수 없는 인간의 운명을 암시하는 단서들을 삽입한 것과 비슷하다. 화실을 가득 채운 햇빛은 화가가 영감을 끌어내는 상상의 세계를 암시하고, 이 자화상은 더 어둡고 기발한 영감의 원천에 몰두하는 열광적인 활동기가 도래한 것을 알려준다.

　1828년에 고야가 타계한 뒤, 하비에르는 아버지에 대한 회고록을 쓰게 되었다. 여기서 하비에르는 고야가 렘브란트의 작품에 특히 찬탄했다고 말했다. 이 네덜란드 화가는 에스파냐의 거장에게 특별한 기준점을 이루었고, 렘브란트도 분석적인 자화상을 많이 그렸기 때문에 그의 작품은 비교대상이 될 수 있다. 고야의 자화상은 수적으로 렘브란트의 절반도 안 되지만, 그의 풍모는 자기성찰의 모든 부분을 감상자가 탐구해야 할 수수께끼로 만들어버리는 통찰과 분위기를 드러낸다는 점에서 렘브란트의 자화상과 비슷한 특징을 갖고 있다. 고야는 어쩌면 호가스가 무리요한테서 발견한 것과 비슷한 것—무어라 형언할 수 없는 예술적 상상력을 표현하는 방법—을 렘브란트한테서 발견했는지도 모른다. 이 능력은 18세기 후반에 낭만주의 작가들이 '천재성'이나 '숭고함' 같은 개념과 결부지으면서 숭배와 예찬의 대상이 되었다. 그 능력은 자연력에 비견할 만한 것으로 여겨졌고, 예술적 에너지의 주요 원천으로 중시되었다.

　고야의 「화실의 자화상」은 18세기의 자화상으로는 드물게 화가의 전모를 보여준다. 화실에서 미완성 작품 앞에 서 있는 화가의 전모를 묘사한 자화상 가운데 가장 유명한 것은 1629년에 네덜란드에서 렘브란트의 손으로 제작되었다. 「화실의 화가」(그림83)는 이제 더 이상 자화상으로 여겨지지 않고, 자신의 기예를 완성하는 외로운 작업에 몰두해 있는 예술가를 일반적으로 탐구한 작품으로 여겨지고 있다. 이 그림은 18세기에 널리 알려져, 시각에 대한 회화적 우화로 해석되었다. 화가는 현실을 보지만, 또 다른 상상 속의 세계들도 보고 있다. 미술과 관련하여 시각을 우화화하는 것은 전통적인 주제였지만, 호가스 같은 화가들이 예술적 지각의 우월성에 대한 자신의 생각을 공공연히 밝힌 18세기에는 이 주제가

83
렘브란트
반 레인,
「화실의 화가」,
1629,
캔버스에 유채,
24.8×31.7cm,
보스턴 미술관

널리 탐구되었다. 그후 레이놀즈도 런던의 왕립 아카데미에서 가진 강연을 통해 과거의 아름다운 그림들을 관찰하는 법을 배우는 것이 젊은 화가들에게 얼마나 중요한가를 지적하여 눈을 훈련시킬 필요성을 강조했다. 고야는 교양있는 실업가의 초상화를 그리면서 모델의 교양이나 능력이나 통찰력을 찬양하는 세부로 그림을 가득 채웠고, 1791~92년에 그린 자화상에도 비슷한 생각이 담겨 있다.

　고야가 그린 플로리다블랑카 백작의 초상화(그림59 참조)에서 가장 두드러진 특징은 안경이다. 플로리다블랑카는 계몽된 감각과 지성의 상징으로 안경을 내밀고 있다. 그것은 모델의 이성적 지각에 바치는 찬사다. 18세기 초상화에서는 안경이 지성을 나타내는 소품으로 활용되었다. 이런 식으로 묘사된 인물 가운데 가장 유명한 사람은 '이성'의 광신자인 로베스피에르였다. 안경렌즈가 매처럼 날카로운 용모를 돋보이게 하는 초상화가 그려진 것은 그가 실각하여 단두대의 이슬로 사라지기 직전인 1794년이었다. 근시를 지성의 징표로 탈바꿈시킨 유명한 그림은 레이놀즈의 「주세페 바레티의 초상」(그림84)이다. 이 초상화를 원작으로 한 판화는 1780년에 출간되었다. 바레티는 1760년에 『에스파냐 · 포르투갈 · 프랑스 기행』을 출판했는데, 아일랜드 화가인 제임스 배리가 그린 또 다른 초상화에서 바레티는 안경을 얼굴에 바싹 들이댄 채 책을 읽고 있다.

미국 정치인이자 과학자인 벤저민 프랭클린도 안경을 쓰지 않은 모습으로 묘사된 경우는 드물었다.

고야가 그린 플로리다블랑카, 카바루스, 멜렌데스 발데스, 호베야노스, 고도이의 초상화는 초상화를 역사화로 바꾸어놓았다. 미술적 주제의 서열에서 전통적으로 가장 높은 자리를 차지한 것은 역사화였다. 역사화는 위대한 승리의 순간이나 비극에 참여하고 있는 인간을 보여주었기 때문이다. 초상화는 전통적으로 역사화보다 서열이 낮은 주제로 여겨졌지만, 18세기의 계몽된 초상화는 모델의 지성적 또는 도덕적 우월함과 고결한 행동에 주의를 집중하는 경우가 많았기 때문에, 사실상 그 자체로 역사가 되었다. 레이놀즈의 뛰어난 초상화들은 흔히 역사라고 불렸고, 고야의 초상화들이 지니고 있는 독창성은 모델로 하여금 자신의 됨됨이를 깨닫도록 교묘히 도와주었기 때문에 단순한 초상화를 넘어서는 작품으로 여겨지게 되었다.

84
조슈아
레이놀즈,
「주세페
바레티의 초상」,
1774,
캔버스에 유채,
73,7×62,2cm,
개인 소장

18세기 후반에 자신의 영감을 이루는 요소들을 탐구하는 데 관심을 쏟은 프랑스, 영국, 에스파냐의 화가들은 뛰어난 자화상을 많이 제작했다. 레이놀즈는 자신을 안경쓴 노인으로 묘사하여(그림85), 뛰어난 화가일 뿐 아니라 박식한 학자이기도 하다는 찬사를 자신에게 바쳤다. 프랑스 화가인 장 밥티스트 시메옹 샤르댕(1699~1779, 그림86)과 고야(그림87)도 마찬가지였다. 안경은 독서에 몰두하는 지적 능력을 상징하고, 시각을 확대하여 지각과 이성의 힘까지 나타내게 해준다. 이런 안경을 초상화에 포함시키는 것은 정신작용——그 중에서도 특히 상상——처럼 실체가 없는 무형의 활동을 표현하는 데 도움이 되었다. 안경을 쓴 고야의 「자화상」은 시각 자체를 그림의 주제로 만든다.

고야는 나이가 들수록 자신의 얼굴과 머리를 더 깊이 탐구하게 되었다. 한 스케치(그림88)에서는 야성적 천재성과 잠재된 창조적 상상력에 대한 낭만적 감각을 느낄 수 있다. 그 잠재된 창조성과 천재적 야성은 뚫어지게 응시하는 눈과 인상적인 고수머리로 표현되어 있다. 이때까지도 고야는 역시 헝클어진 고수머리의 효과를 탐구한 렘브란트의 자화상(그림89)을 검토하고 있었을지 모르나, 예술가의 야성적 기질의 역할에 마음이 끌린 것은 분명하다.

거드름을 피우며 그의 화실을 지배했던 멋쟁이(그림82 참조)는 좀더

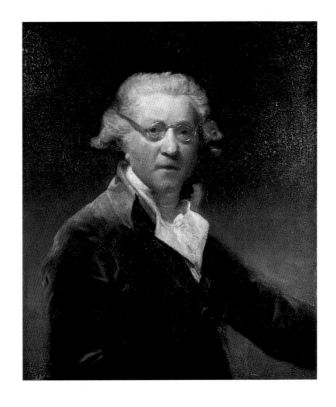

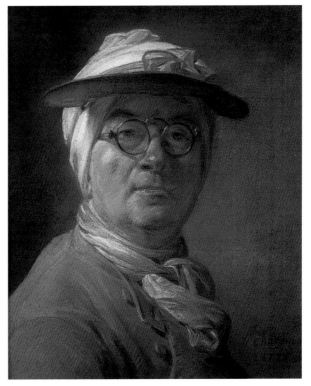

85
조슈아 레이놀즈,
「자화상」,
1789,
패널에 유채,
75.2×63.2cm,
런던,
왕실 컬렉션

86
장 밥티스트
시메옹 샤르댕,
「차양을 쓴
자화상」,
1775,
파스텔화,
46.1×38cm,
파리,
루브르 미술관

87
「자화상」,
1797~1800년경,
캔버스에 유채,
63×49cm,
카스트르,
고야 미술관

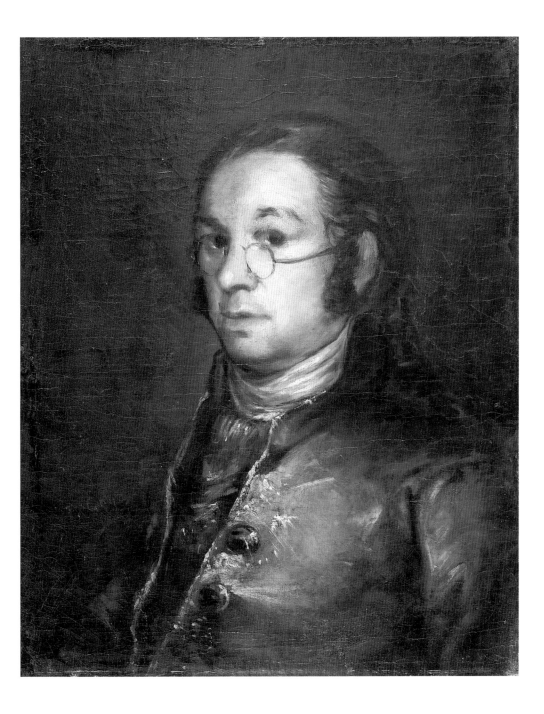

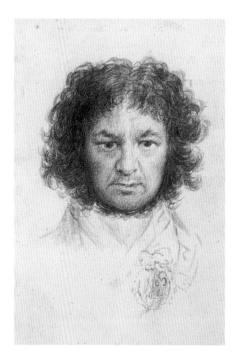

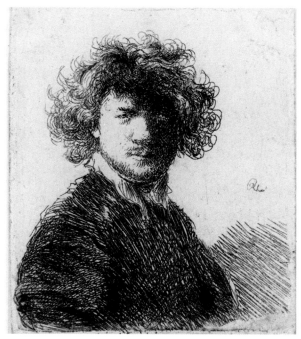

우울한 분위기를 표현하는 인물로 바뀌었다. 훨씬 뒤에 그린 자화상들은
그림 그리는 행위를 육체활동이 아니라 무형의 정신작용으로 바꾸어놓는
다. 1815년경에 그린 등신대의 자화상(그림58 참조)에서 고야는 헝클어
진 더벅머리 밑에 얼굴을 비스듬히 배치하여 악의적인 기쁨을 표현하는
것처럼 보인다. 그의 엄격한 이목구비가 격렬한 필치로 칠해진 검은 공간
속에서 떠오를 수 있는 것은 바로 이런 구도 덕분이다. 자신의 창작 과정
을 설명할 수 없는 화가는 규칙과 제약의 경계선을 무너뜨리는 천재의 상
징이 되었다.

88
「자화상」,
1798~1800,
종이에 수묵,
15.2×9.1cm,
뉴욕,
메트로폴리탄
미술관

89
렘브란트
반 레인,
「고수머리의
자화상」,
1630,
동판화,
6.2×6.9cm

5

Fran.co Goya y Lucientes,
Pintor.

고야는 공적인 경력에서 정상의 위치에 올라섰지만, 그와 더불어 작품 활동에 못지않은 무거운 부담을 짊어지게 되었다. 1780년대에 그는 "내가 하고 싶은 일을 하고 싶다"는 소망을 피력했었고, 공식 초상화를 그려야 하는 부담에 짓눌려 있던 1780년대 말부터 그의 예술은 인생의 측면들을 좀더 사실적으로 철저하게 탐구하기 시작했다.

1790년대에 이르자 사회 현실에 대한 지적 이해와 궁정화가로서의 공적 의무가 충돌했고, 그의 주제는 전보다 훨씬 뚜렷하게 변하기 시작했다. 인구 증가와 그에 따른 실업 사태는 18세기 말의 에스파냐를 소요가 계속되는 불안정한 나라로 바꾸어버렸다. 1781년에 카를로스 3세는 "살인과 강간을 일삼고 강도와 밀수로 살아가는 범죄자 일당"을 소탕하기 위해 군대를 출동시킬 수밖에 없었다. 1802년에 카를로스 4세는 군사령관들에게 "엄청난 수의 범죄자와 산적과 밀수꾼"을 체포하는 데 진력하라고 명령했다. 외국인 방문객들은 강도와 도적들이 벌건 대낮에도 보란 듯이 날뛰는 데 경악했다. 18세기 후반에 고야의 고향인 아라곤을 비롯한 일부 지역은 자체적으로 지방경찰을 창설했다. 이것이 고야가 범죄적인 행동과 에스파냐의 법집행과 사법 담당자들의 변덕스러운(대개는 억압적인) 태도에 차츰 관심을 갖게 된 배경이었다.

1787년에 오수나 공작 부부는 별장을 장식하기 위해 시골을 소재로 한 연작을 주문했다. 이 연작에서 고야는 변함없는 인기를 누리고 있는 에스파냐의 시골생활——잘생긴 총각과 처녀들, 목가적인 전원풍경, 천진난만하게 뛰놀고 있는 아이들——과, 공사장에서 다친 인부와 역마차 승객을 습격하는 산적 같은 무거운 주제 사이를 오락가락했다. 이 시기에 고야는 사계절이라는 전통적 주제를 이용하여 에스파냐의 시골생활을 묘사한 태피스트리 밑그림을 제작했는데, 이 새로운 연작의 평온한 질서도 비슷한 변화로 어지럽혀졌다.

고야의 밑그림인 「여름」(일명 「수확」, 그림91)은 사계절 연작의 하나였다. 에스파냐가 심한 기근에 시달리고 있을 때 고야는 별난 세부로 그

90
「프란시스코 고야이 루시엔테스, 화가」,
『변덕』 제1번,
1797~98,
동판화,
21.9×15.2cm

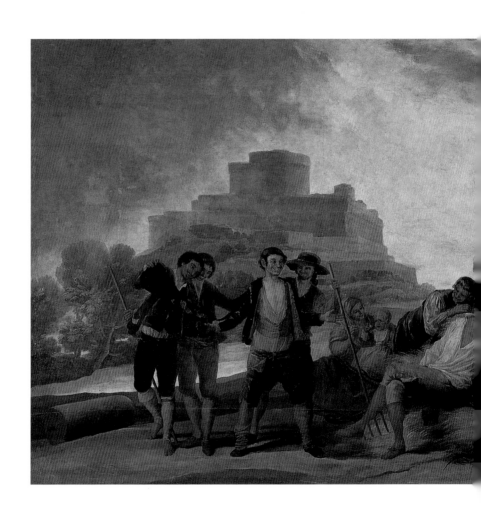

91
「여름」 또는
「수확」,
1786~87,
캔버스에 유채,
276×641cm,
마드리드,
프라도 미술관

림을 채웠다. 불안정하게 쌓인 건초더미들은 그 밑에서 놀고 있는 아이들을 금방이라도 덮칠 듯 위태로워 보인다. 수확하는 농부들은 거의 사악해 보이고, 한 남자는 썩은 이를 보란 듯이 드러내며 심술궂게 웃고 있다. 사계절 연작의 마지막 작품인 「겨울」(일명 「눈보라」, 그림92)은 고야의 작품 중에서 눈을 묘사한 유일한 그림이다.

이 후기 밑그림들에서 고야는 주제마다 새로운 착상을 얻으려고 애썼지만, 그것은 태피스트리 직공들이 요구하는 기법이나 영상──예를 들면 윤곽이 뚜렷한 덩치큰 인물, 넓은 면적의 밝고 화려한 색조, 단순하고 알아보기 쉬운 주제──과는 반대되는 경우가 많았다. 태피스트리 공장이 거부한 「성 이시드로의 목장」(그림93)은 고야의 주제 중에서 가장 인상적인 것으로 꼽힌다. 5월의 성 이시드로 축제 때 만사나레스 강변의 떠들썩하고 들뜬 분위기와 수많은 등장인물을 묘사하는 것은 벅찬 도전이었다. 고야의 구도에서는 초여름 햇살이 잘 차려입은 인물들을 흠뻑 적시고 있고, 그 배경에는 마드리드 풍경이 파노라마처럼 펼쳐져 있다. 화면 중앙에는 산 프란시스코 엘 그란데 성당──고야는 이 성당에 제단화를 봉헌한 바 있다──과 왕궁──이것은 고야가 부르봉 왕가의 취향과 권력에 바치는 기념물이다──이 뚜렷이 눈에 띈다. 오수나 공작이 사들인 이 그림은 고야가 마드리드를 우아하면서도 경박한 도시로 묘사한 마지막 작품이다.

1780년대 말과 1790년대 초에도 고야는 여전히 궁정에서 행정업무를 수행해야 했다. 1788년에 카를로스 4세가 즉위한 뒤, 고야는 조수 및 문하생들과 함께 화실을 운영하는 한편, 왕립 아카데미의 회화부 차장(프란시스코 바예우가 죽은 뒤 1795년에 회화부장이 되었다)으로서 가욋일도 해야 했다. 1789년에 고야의 걱정은 유일하게 살아남은 자식인 하비에르의 건강에 쏠려 있었다. "네 살배기 아들놈이 중병에 걸려서, 요즘에는 내 생활이 전혀 없었다네. 다행히 아들놈은 이제 좀 나아졌네" 하고 그는 편지에서 말했다.

외견상으로 보면 고야는 천재적 재능과 상당한 재산을 가진 화가로서 화려한 성공을 이룩했고, 찬탄과 선망의 대상으로 에스파냐 사회에서 높은 지위를 차지하고 있었다. 그러나 개인적으로는 출세를 위해 그토록 오랜 세월을 바친 것을 차츰 회의하게 만드는 의심과 두려움에 사로잡히게

93
「성 이시드로의
목장」,
1788,
캔버스에 유채,
44×94cm,
마드리드,
프라도 미술관

되었다. 가장 지체 높은 이들과 함께 있을 때도 그는 불안과 의심에 시달린 듯하다. 1791년에 그는 이렇게 적었다. "나는 오늘 폐하를 만나러 갔다. 폐하께서는 나를 아주 반갑게 맞아주면서, 어린 파코[파코는 하비에르의 애칭이고, 수두에 걸려 있었다]의 안부를 물으셨다. 내가 그렇다고 [즉 아이가 병에 걸렸다고] 말하자, 폐하께서는 내 손을 부여잡은 다음 바이올린을 켜기 시작했다." 카를로스 4세가 그의 손을 잡아준 것은 각별한 호의의 표시였을 것이다. 당시 영국과 프랑스에서는 왕이 만져주면 연주창이 낫는다는 속설에 따라 연주창 환자를 만져주는 관습이 있었는데, 카를로스 4세의 행동도 그와 비슷한 것이었을지 모른다. 또한 그것은 질병을 두려워하지 않는 군주의 용기와 평민의 미신적인 무지를 구별해주는 행동이기도 했다.

하지만 국왕의 그러한 호의는 고야에게 자신의 지위가 얼마나 취약한가를 더욱 강하게 인식시켰을 뿐이다. "내가 더 이상 폐하를 위해 일하고 싶어하지 않는다고 [국왕에게] 모함한 동료가 있었기 때문에 나는 몹시 걱정이 되었다." 거듭되는 이 강박관념은 훗날 남의 험담이나 늘어놓는 비열한 자들을 묘사한 스케치에 적극적으로 표현되었다. 고야는 사파테르에게 보낸 편지에서 자신의 불안을 털어놓고, 공적 업무 때문에 심신이 피곤하다고 말한다. 그의 불안과 피로는 궁정인들도 알게 되었을 것이다. 그것은 궁정과 아카데미에서 과중한 부담을 지고 있는 사람의 신경증을 드러낸다.

1789년에 에스파냐의 많은 도시에서는 카를로스 4세의 즉위를 축하하는 공식행사가 연말까지 계속되었다. 얄궂게도 그 행사와 때를 같이하여 프랑스에서는 혁명의 열기가 고조되고 있었다. 에스파냐 왕과 왕비의 공식 초상화가 비교적 검소한 것은 취향의 변화를 반영했을지도 모른다. 새 왕과 왕비는 불안정하고 가난해진 나라를 둘러보았기 때문이다. 프랑스 혁명은 결국 에스파냐에 파국적인 영향을 미쳐, 경제성장을 억제하고 계몽시대의 새로운 자유를 위축시키는 결과를 낳았다.

에스파냐의 계몽운동은 북유럽에서 들어온 계몽사상의 영향으로 꽃을 피웠고, 미술 아카데미들은 프랑스와의 긴밀한 직업적 유대로 이익을 얻었다. 미술학도들에게 장학금을 주어 파리에 유학보내는 것이 정례화되었고, 프랑스 회화를 모방한 판화와 서책은 유행하는 복장과 머리모양만

큼 규칙적으로 에스파냐에 수입되었다. 뿐만 아니라 부르봉 왕가가 계승전쟁에서 승리한 뒤 두 나라가 맺은 정치적 동맹관계도 한결 긴밀해졌다. 프랑스와 에스파냐는 서로 협력하여 영국과 맞섰다. 카를로스 4세는 프랑스 왕 루이 16세(1774~92년 재위)의 재종숙이었다.

그러나 새로 즉위한 카를로스 4세는 프랑스 혁명정부의 비위를 맞추려고 반혁명적인 플로리다블랑카를 장관직에서 해임했고, 한동안 에스파냐는 프랑스와 비교적 우호적인 관계를 유지했다. 불안한 평화는 오래가지 않았지만, 이 시기는 고야가 최후의 태피스트리 밑그림 연작을 제작한 시기와 일치한다. 왕은 에스코리알 궁전의 집무실을 장식하기 위해 '촌스러운' 소재를 익살스럽게 묘사한 장면을 원했다. 고야는 이 일을 거절했지만, 결국은 맡을 수밖에 없었다. 1791~92에 제작된 이 밑그림들은 장식적으로 보이지만, 놀이와 오락에 열중해 있는 사람들—죽마 타는 남자들, 섬뜩할 만큼 추한 신랑과 못된 하객들이 등장하는 시골 결혼식, 지푸라기 인형을 담요 위에 올려놓고 공중으로 튀겨 올리며 웃는 여인들—에 대한 해석에는 호감이 가지 않는 표현상의 특징들도 드러나 있다. 역시 시골 개구쟁이들이라는 천진난만한 소재를 다룬 「작은 거인들」(그림94)은 과거의 목가적인 장면을 연상시키지만, 밑에서 무동을 태운 아이는 위에서 무동탄 아이의 두 다리에 목이 졸려 있다. 이 구도에서는 고야가 젊은 시절에 제작한 「교수형 당한 남자」(그림47 참조)라는 판화의 흔적을 엿볼 수 있다.

1789년 7월에 프랑스 파리에서 바스티유 감옥이 습격당했다는 소식은 에스파냐에도 강렬한 흥분을 불러일으켰고, 반대자들과 지지자들은 그 사건의 정치적 의미를 공개적으로 토론했다. 전단과 대중가요, 기사와 논설은 프랑스를 자유의 진원지로 찬양했다. 영국에서는 주요 사건들을 묘사한 스케치와 시사만화가 등장했다. 예를 들면 바스티유가 점령된 지 불과 보름 뒤에 영국의 데생화가이자 풍자화가인 제임스 길레이(1756~1815)는 「프랑스는 자유, 영국은 예속」(그림 95)이라는 친혁명적 판화를 제작했는데, 이 판화는 바스티유가 함락되기 며칠 전에 루이 16세에게 파면당한 자크 네케르 재무장관의 의기양양한 복귀와 영국 왕관을 짓밟고 있는 윌리엄 피트 총리의 권위주의적 소비세법을 비판적으로 대비시키고 있다.

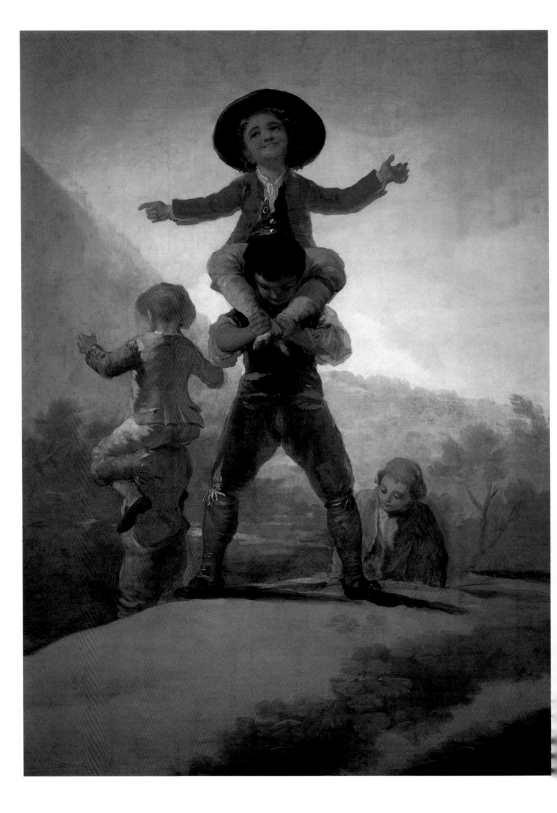

프랑스를 자유의 진원지로 찬양하는 태도 때문에 이 판화는 유럽에서 큰 인기를 얻었다. 왼쪽 화면에서는 민중이 네케르를 가마에 태우고 행진 하고 있다. 이런 장면은 유럽에 전파되고 있던 새로운 정치적 표현방식의 한 예다. 고야가 이 판화를 알고 있었는지는 모르지만,「작은 거인들」에 서 두 팔을 치켜든 아이의 모습은 길레이의 판화에 나오는 네케르의 판박 이다. 길레이와 토머스 롤런드슨(1756~1827) 같은 영국 화가들의 시사 풍자만화에서는 미래에 대한 전망이 지나치게 단순화되어 있는 것을 발 견할 수 있다. 고야가 이와 비슷한 전망에 관심을 갖게 되면서, 이 인기 있는 판화——노골적인 정치 풍자화——는 차츰 고야에게 영감의 원천이

94
「작은 거인들」,
1791~92,
캔버스에 유채,
137×104cm,
마드리드,
프라도 미술관

95
제임스 길레이,
「프랑스는 자유,
영국은 예속」,
1789,
채색 동판화,
27.5×46cm

되었다.

생애에서 가장 무거운 부담에 짓눌렸던 이 시기에도 고야는 좀더 독립 적인 화풍의 작품을 구상하고 있었던 것이 분명하다. 질병으로 귀머거리 가 되기 직전에 고야는 "회화에는 규칙이 없다"고 공개적으로 선언했다. 이 예술적 신성모독은 친구들과의 사적인 모임이 아니라 1792년 10월 마드리드의 왕립 아카데미에서 행한 연설을 통해 이루어졌다. 그의 동료 화가들 가운데 일부는 큰 충격을 받았다. 아카데미가 1760년대에 멩스 의 지도로 그토록 고심하여 발전시킨 규칙은 학생들을 가르치는 토대를 이루었고, 기하학과 수학 및 고전문학은 어용화가들의 추진력이 되었기

때문이다. 그런데 이 대담한 발언으로 고야는 그런 예술적 도그마의 토대를 무너뜨린 것이다.

미학적 해방자인 고야는 비정통적이었다. 그의 직계 문하생은 거의 없었고, 주목할 만한 제자는 하나도 없었다. 하지만 18세기의 계몽시대에서 19세기 초의 나폴레옹 전쟁시대로 넘어가는 과도기에 그는 마침내 공식 예술의 굴레에서 벗어나 독창적이고 대담한 인물로 자신을 드러내게 되었다. 왕립 아카데미에 도전했을 때 그의 발언은 권위와 진지함을 갖추고 있었다. 1792년 당시 그는 아카데미 회화부장이자 수석 궁정화가로서, 에스파냐 예술계의 막강하고 독보적인 존재였다. 그 때문에 에스파냐의 질서정연한 미술교육체제에 대한 그의 혁명적 주장은 더욱 도발적으로 들렸을 게 분명하다. 하지만 미술교육의 규칙 완화를 주장하는 그의 열정적 연설은 모든 예술가에게 표현의 자유를 주어야 한다는 주장이기도 했다.

왕립 아카데미에서 연설을 한 뒤 고야는 휴가를 받았다. 처남인 라몬 바예우는 오랫동안 병에 시달리다가 1793년에 세상을 떠났고, 고야 자신도 피로가 쌓여 건강이 좋지 않았다. 그는 가족을 마드리드에 남겨두고 세비야로 갔다가 다시 카디스로 갔다. 세바스티안 마르티네스는 1793년 3월 19일 카디스에서 마드리드 궁정으로 이런 편지를 보냈다.

저의 친구 돈 프란시스코 데 고야는 아시다시피 이 도시[카디스]와 도중에 있는 다른 도시들을 둘러보면서 두 달의 휴가를 보낼 작정으로 궁정을 떠났습니다. 하지만 불행히도 세비야에서 병에 걸리고 말았습니다. 고야는 이곳에 오면 더 나은 보살핌을 받을 수 있으리라 믿고 친구 한 명과 함께 이곳에 오기로 결심했습니다. 고야는 비참한 상태로 저의 집에 도착했고, 집 밖에 나갈 수가 없었기 때문에 지금까지 제 집에 머물러 있습니다. 우리는 시간이 얼마나 걸리든, 비용이 얼마가 들든 고야의 회복을 도와주어야 하지만, 아무래도 시간이 오래 걸릴 것 같습니다. 따라서 휴가를 연장받을 수 있도록 고야가 의사의 진단서를 보내도 되는지 알고 싶어서 이런 외람된 편지를 보내는 바입니다. 휴가를 연장해줄 수 없다면 폐하께서 원하시는 조치를 취해주십시오. 이 친구[고야]는 폐하께 입은 은덕을 잘 알고 있습니다. 그래서 폐하께 직접

장문의 편지를 쓰고 싶어했지만, 병의 원인인 그의 머리에 해롭다는 것을 알고 제가 말렸습니다.

며칠 뒤, 마르티네스는 사라고사의 마르틴 사파테르에게 편지를 썼다.

오늘은 편지를 쓰기에 적당한 날이 아니지만, 자네의 [3월] 19일자 편지에 답장을 쓰지 않을 수가 없네. 우리의 친구 고야는 서서히 나아지고 있지만, 건강이 약간 좋아졌을 뿐이라네. 나는 광천에 기대를 걸고 있네. 고야가 트리요에서 광천수를 마시면 건강을 회복하게 될 거라고 확신하네. 그의 두뇌 속에서 들리는 귀울림과 환청은 여전하지만, 시력은 훨씬 좋아졌고, 전에 균형감각을 잃었을 때만큼 심한 착란상태에 빠져 있지는 않네. 이제는 층계도 잘 오르내릴 수 있고, 전에는 불가능했던 일들도 마침내 해낼 수 있게 되었다네. 마드리드에 있는 사람들이 고야의 아내가 성 요셉의 날 병에 걸렸다는 소식을 전해왔는데, 그녀는 고야가 이곳에 나와 함께 있다는 것을 알고 있지만, 남편에 대한 걱정이 병의 주요 원인이었다는군. 4월까지는 고야의 상태를 지켜보고, 5월 초에도 낫지 않으면 어떻게 해야 할지 신중하게 생각해야 할 것일세.

에스파냐의 대서양 연안 남단에 자리잡은 카디스는 서인도제도나 중동과의 교역로로 알려진 번화한 항구도시였다. 19세기에 카디스는 영국인 관광객들에게 아름다운 휴양지이자 해수욕장으로 유명해졌다. 트리요는 마드리드에서 그리 멀지 않은 타호 강 연안의 유황온천장이었다. 탕치요법에 대한 믿음은 18세기에 특히 강해서, 독일의 바트엠스와 영국의 배스, 벨기에의 리에주 근처에 있는 스파 같은 이름난 온천휴양지들은 유럽의 군주와 귀족만이 아니라 중산층도 자주 찾는 곳이었다. 고야 자신도 이 요법의 열렬한 신봉자였다. 노년에는 프랑스의 온천장인 플롱비에르에서 광천수를 마시기 위해 궁정에서 휴가를 얻었다.

오늘날의 연구자들은 고야가 무슨 병에 걸렸는지를 확인하려고 애써왔다. 1920년대에 한 의학자는 고야가 어렸을 때 홍역에 걸린 뒤 동맥경화에 시달렸고 그 때문에 귀가 먹었을지도 모른다고 주장했다. 1930년대

에는 고야가 매독에 걸렸다는 주장이 제기되었지만, 그후 진단 전문의들은 이 억측을 무시하고 고야의 건강에 대한 새로운 가설을 몇 가지 제시했다. 그 중 하나는 고야가 정신분열증 환자였다는 것이고, 또 하나는 그가 청력과 균형감각에 영향을 미치는 메니에르 병에 걸렸다는 것이다. 납이 섞인 유채물감을 가까이한 데 따른 만성적 납중독과 임상적 우울증도 고야를 덮친 불행의 원인으로 제시되었다. 하지만 고야의 증세와 치료에 대한 기록이 별로 명확하지 않아서 확실한 진단은 내릴 수 없다. 역사적 증거를 토대로 추측할 수 있는 것은, 18세기에는 이른바 '병적' 상태에 있는 사람들, 즉 신경계 질환만이 아니라 류머티즘성 열병이나 우울증 같은 정신질환에 걸린 사람들까지도 대개 탕치를 받았다는 것뿐이다.

고야가 마드리드를 떠나 있는 동안 프랑스 상황은 더욱 악화되었다. 1791년에 루이 16세 일가족이 체포되어 감옥에 갇힌 것은 프랑스와 에스파냐의 전쟁이 불가피하다는 것을 의미했다. 고야가 1793년에 카디스에서 병으로 고통받고 있을 때 파리에서는 루이 16세가 처형당했다. 1793년 1월 17일 국민공회에서 사형선고를 받은 루이 16세는 나흘 뒤 혁명광장에 설치된 단두대에서 공개 처형되었다. 그를 죽이는 데 찬성표를 던진 사람들 중에는 프랑스의 일급 화가인 자크 루이 다비드도 포함되어 있었다. 프랑스 최고의 어용화가인 다비드의 정치적 권세와 수입은 에스파냐에서 고야가 누리는 것을 훨씬 능가했다.

시각적 기록은 프랑스 혁명에서 상당히 중요한 역할을 했고, 프랑스의 정치적 폭력에 대한 유럽 전역의 예술적 반응도 그에 못지않게 재빨랐다. 회화와 데생, 익명의 판화에서부터 불운한 왕의 초상을 새긴 컵과 손수건과 메달에 이르기까지 프랑스 혁명을 기념하는 온갖 표상들이 새로운 물결을 이루어 유럽 전역에 넘쳐흘렀다. 브라운슈바이크의 대공이 프랑스 왕족을 석방하지 않으면 파리를 파괴하겠다고 위협한 뒤, 1792년 9월에 귀족과 성직자들이 대량 학살당한 사건도 묘사되었다. 에스파냐의 카를로스 4세는 국경 검열을 철저히 하여 선동적인 정치분자가 국내로 들어오는 것을 막으라고 종교재판소에 경고했다. 프랑스에 대한 반감이 널리 퍼졌다.

고야는 병고에 시달리느라 일시적으로 정치적 혼란의 중심지에서 벗어나 있었지만, 거기에 함축되어 있는 의미는 알고 있었을 것이다. 에스파

냐의 신문과 계몽적인 잡지들은 발행이 금지되었고, 친프랑스적 혐의를 받은 고야의 후원자와 친구들은 위협을 받았고, 종교재판소는 억압적인 역할을 수행하면서 권력이 점점 강해졌다. 카를로스 3세가 개화시키려고 애썼던 나라를 카를로스 4세는 억압된 사회로 바꾸어놓았다. 프랑스 부르봉 왕조의 몰락은 가뜩이나 허약한 에스파냐 왕실을 신경과민에 빠뜨렸다.

고야는 장기간의 회복기를 견뎌내고 1793년 7월 마드리드로 돌아왔지만, 귀머거리가 되었기 때문에 아직은 공적 업무를 수행할 수 있는 상태가 아니었다. 그는 결국 1797년에 왕립 아카데미 회화부장을 사임할 수밖에 없었다. 그동안 그는 프리랜서로서, 아카데미 회원들이 사적으로 마련한 전시회에 출품할 그림을 그렸다. 1794년 1월에 고야는 아카데미 부원장에게 그림과 함께 보낸 편지에서 이렇게 말했다.

병에 시달리는 내 상상력을 채우는 동시에 병치료 때문에 지출한 돈을 보충하기 위해 사실용(私室用) 그림을 그리는 데 전념했습니다. 이 작품들 속에서 나는 주문받은 그림을 그릴 때는 보통 허용되지 않는 관찰을 실현했고, 변덕과 창의력을 마음껏 발휘할 수 있었습니다.

지출에 대한 언급은 특히 중요하다. 1780년대에는 직업적 지위가 올라갈수록 책임도 늘어났다. 그는 아내와 어린 아들을 부양했을 뿐 아니라, 가난한 친척들도 돕고 있었다. 마르틴 사파테르를 통해 형 토마스에게 돈을 보냈고, 과부가 된 어머니와 누나인 리타도 경제적 도움이 필요한 처지였다. 뿐만 아니라 고야는 호화로운 생활을 좋아했다. 자가용 마차와 말, 영국에서 수입한 값비싼 장화, 프랑스어 교습, 집안 족보에 대한 관심, 경칭인 '데'(de)를 채택한 것—그래서 그는 그냥 '고야'가 아니라 '데 고야'가 되었다—은 그가 이미 차지한 지위에 만족하지 않고 그보다 훨씬 높은 지위로 출세하는 데 많은 관심을 기울인 것을 보여준다. 그는 이 새로운 유형의 예술을 경제적 투자로 생각했는지도 모른다. 어쨌든 그는 이 '사실용 그림'들을 판매할 작정이었다.

18세기의 '사실용 그림'은 대개 서재나 내실, 거실처럼 사적인 장소를 장식하는 작품이었다. 따라서 '사실용 그림'은 선정적이거나 음란한 춘

화인 경우도 있었다. 당시에는 소형 그림과 판화가 인기였고, 유럽의 부유한 수집가들은 엄청난 양의 춘화를 얼마든지 입수할 수 있었다. 고야가 1794년에 그린 '사실용 그림'은 이런 부류에 들어가지 않지만, 원래의 연작에 어떤 그림들이 포함되어 있었는지는 확인하기 어렵다. 이때의 작품으로 확인된 것들은 모두 18세기 에스파냐에서는 신선했을 것으로 여겨지는 인상적인 소재──투우 장면, 화재 현장, 난파선, 정신병자 수용소──를 다루고 있다. 이 그림들은 대충 비슷한 크기의 네모꼴로 자른 양철조각에 그려져 있다. 우선 갈색 물감을 두껍게 밑칠하여 바탕을 거칠게 만들었고, 거침없이 쏟아져 내리는 햇살 아래서 인물들은 연약한 인형처럼 떨고 있다. 연작의 마지막 작품인 「정신병자 수용소」(그림96)에서는 두 사람이 벌거숭이로 맞붙어 싸우고 있고, 간수가 그들을 채찍으로 때리고 있다. 싸우는 인물들은 「난파선」과 「밤의 화재」도 지배하고 있다. 희미하고 애처롭게 그려진 형상들은 세부를 규정하는 촘촘한 붓놀림을 통해 어둠 속에서 떠오른다.

이런 소재들 가운데 일부는 에스파냐에서는 생소한 것이지만, 유럽 예술의 전반적인 맥락에서는 인기있는 소재와 선이 닿아 있었다. 자극적이거나 섬뜩한 사건을 묘사한 재난 그림에는 절망 때문에 몸부림치는 사람들이 등장하는데, 이런 그림들은 프랑스에서 특히 인기를 모았다. 해마다 살롱전에 전시되는 작품, 즉 국가가 인정한 그림에서도 난파선과 가족의 위기, 전투 장면과 장렬한 영웅적 행위가 주된 요소를 이루었다. 영국에서는 호가스가 암흑가의 인물들을 묘사했는데, 18세기 런던은 당시의 마드리드만큼 사회에서 버림받은 부랑자와 괴짜들로 들끓었다. 호가스의 그림에서 사회 변두리로 밀려난 사람들──방탕자, 매춘부, 뚜쟁이, 도둑, 주정뱅이, 성병이나 정신병에 걸린 사람들──의 모습은 고야가 1790년대에 마드리드의 빈민굴에서 낚아올려 시각예술로 영원히 남긴 사람들 못지않게 고약했다.

감옥과 정신병원은 호가스의 회화와 판화에도 고야의 작품만큼 자주 등장한다. 호가스의 「방탕자의 진보」는 런던의 베들램(정신병자 수용소)을 배경으로 삼고 있다. 고야가 양철조각에 그린 그림 중에는 사라고사 정신병원만이 아니라 감옥도 포함되어 있었는데, 고야는 편지에서 그곳을 직접 보았다고 말했다. 회복기의 심란한 막간에 그려진 이 걸작들은

96
「정신병자 수용소」,
1793~94,
양철판에 유채,
43.5×32.4cm,
댈러스,
메도스 미술관

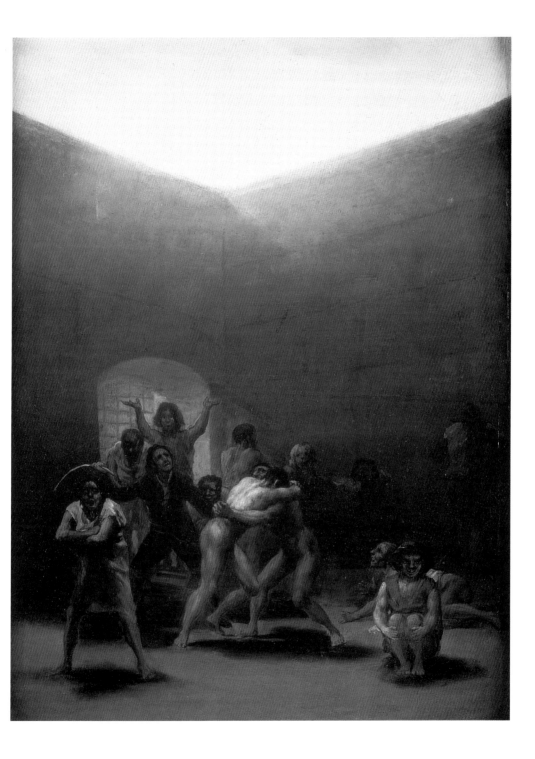

기존의 규칙을 넘어서는 그림이 화가의 능력을 향상시킬 수 있다는 확신을 보여준다.

고야가 태피스트리 밑그림의 경박한 영상이나 「교수형 당한 남자」(그림46~48 참조) 같은 초기의 사적인 그림이나 벨라스케스의 모사화(그림 49, 51 참조)에서 벗어나 앞으로 나아간 것은 에스파냐 예술에 진지한 스타일을 도입하고 싶다는 욕망이 지속된 것을 암시한다. 병을 앓고 나서 사적인 그림을 그리고 싶은 욕망을 갖고 있던 이 시기에는 개인 후원자와의 관계가 특히 중요해졌다. 예측할 수 없는 정치 상황과 바닥난 국고 덕분에 이 10년은 고야의 생애에서 가장 실험적이고 자유로운 시기가 되었다. 오수나 공작 내외, 호베야노스, 학자이자 미술사가인 후안 아우구스틴 세안 베르무데스, 시인인 후안 멜렌데스 발데스, 극작가인 레안드로 페르난데스 데 모라틴 등과의 관계는 고야에게 독립적인 거장으로서 작품을 제작하도록 용기를 북돋워주었다. 그리고 특별한 후원자인 알바 공작부인은 그가 시각을 완전히 바꾸도록 도와주었을 것이다.

제13대 알바 공작부인——정식 이름은 마리아 델 필라르 테레사 카예타나 데 실바 이 알바레스 데 톨레도——은 남편 덕분에 공작부인이 된 것이 아니라 태어나면서부터 공작부인의 특권을 지닌 명문 귀족으로, 에스파냐에서는 왕비 다음으로 지위가 높은 여자였다. 고야는 마드리드에 있는 그녀의 저택을 찾아가 최초의 전신 초상화를 그린 데 이어, 수많은 작품에서 그녀를 묘사했다.

고야는 그녀의 남편이 타계한 뒤인 1796년에 카디스 근처의 산루카르 데 바라메다에 있는 그녀의 영지에서 여름 한 철을 보내기도 했다. 이렇게 공작부인을 방문하고 우정을 나누는 동안, 고야는 물감과 잉크와 초크로 공작부인과 그녀의 생활, 하인과 종자들을 자세히 묘사했다. 이 일련의 그림들은 아름답고 세련되고 부유한 이 여성에 대한 독특한 시각적 기록이다. 동시대 시인인 마누엘 킨타나도 공작부인의 환대를 받고 그녀의 미모를 시편에 영원히 남겼다. 고야의 첫번째 주요 화첩인 『산루카르 화첩』은 알바 공작부인의 영지에 머물고 있을 때의 작품이다. 여기서 그는 알바 공작부인만이 아니라 실제 인물이나 상상 속의 인물들도 생생하고 단편적으로 스케치했다.

붓과 수묵으로 그려진 이 스케치의 대다수는 젊은 여성들에 대한 성적

97-98
「산루카르 화첩」,
1796~97,
수묵,
17×9.7cm,
마드리드,
국립도서관
왼쪽
「알바 공작부인」
오른쪽
그림97의 뒷면,
치마를 걷어올린
여자의 데생

환상이고, 일부는 공작부인임을 알아볼 수 있는 단정한 초상화다. 공작부인은 멋진 옷차림의 우아한 여성(그림97)으로 묘사되기도 하고, 화가나거나 좌절감에 빠져 머리를 쥐어뜯는 여성으로 묘사되기도 하고, 아이를 낳지 못해 흑백 혼혈아를 딸로 입양하여 키우는 여자로 묘사되기도 한다. 도발적이지만 유쾌한 이런 작품의 어두운 측면은 일부러 자신을 드러내는 또 다른 여인의 모습에서 찾아볼 수 있다. 우아한 공작부인의 초상화 뒷면에 그려진 데생(그림 98)에서 그 여인은 치마를 걷어올리고 어깨너머로 음탕한 미소를 던지고 있다. 코는 길쭉하고 짙은 그늘이 드리워져 있다. 또 다른 데생에서는 히죽히죽 웃고 있는 두 남자 앞에 발가벗고 앉아서 자위행위를 하거나 침대에서 함께 놀고 있는 두 여자 가운데 하나로 등장한다.

　우아한 공작부인은 범접하기 어려운 품위를 지니고 있는 반면, 도깨비처럼 공작부인의 뒤를 따라다니는 음탕한 창녀는 누구나 쉽게 손에 넣을 수 있다. 이렇게 정반대인 여인들의 성적인 포즈를 감각적으로 표현한 것은 고야가 성적 묘사에 관심을 갖고 있었을 뿐 아니라 대립과 역전에도

매혹되어 있었다는 것을 드러낸다. 그가 속한 사회의 억압적 성격, 그가 병들었을 때 경험한 무력감, 그를 불구로 만든 청력 상실과 노화는 그에게 새로운 해방감을 주기에 충분했다. 이 화첩에서 그는 앞으로 다룰 주제의 경계선을 설정했다.

고야의 예술이 세련된 신고전주의에서 난폭하게 이탈할수록 도덕적 문제에 대한 그의 인식은 점점 강해지는 듯하다. 그는 호베야노스, 마르티네스, 고도이 같은 이들과 사귀면서 많은 것을 배웠다. 유력한 정치인과 교양있는 개혁가와 돈많은 자선가들과 어울리면서 고야는 그가 몸담고 있는 예술의 힘에 대해 새로운 통찰을 얻었다. 오수나 가족과 알바 공작부인, 정부 고관과 재능있는 작가들의 후원으로 주문이 끊이지 않은 덕분에 고야는 폭력적이고 때로는 잔악한 환상을 표현할 수 있었다. 이 개화된 후원자들은 고야가 외국의 유행을 알 수 있게 해주었고, 고야가 독자적인 스타일을 개발하는 데 점점 대담해진 것은 그들의 영향 때문이었는지도 모른다. 세바스티안 마르티네스의 컬렉션에는 다양한 외국 판화가 포함되어 있었고, 호베야노스는 수많은 외국 서적을 소장하고 있었다. 1757년에 처음 출간되어 19세기 초에 에스파냐어로 번역된 에드먼드 버크의 『숭고(崇高)와 미(美)의 개념의 기원에 대한 철학적 고찰』도 그의 장서에 포함되어 있었다.

이 책은 2세기의 그리스 작가인 디오니시우스 롱기누스의 『숭고론』에 도전했고, 미적 자극에 대한 신체적 · 감정적 반응을 분류한 최초의 논저 가운데 하나였다. 비정상적인 두려움과 광대함, 헤아릴 수 없는 무량함과 무수함과 관련된 장면을 보면, '숭고/장엄함'을 분명히 확인할 수 있는 야릇한 전율이 일어난다. 18세기 말에 '숭고'라는 개념이 널리 보급되자, 화가들은 차분하고 이성적인 고전적 주제에 대한 취향과는 반대되는 주제를 시도해볼 수 있게 되었다. 신비와 폭력, 초자연적인 것, 폭풍우 · 지진 · 화산 · 산사태 같은 극단적 자연 현상과 관련된 경험들이 18세기 말의 문학을 지배하는 새로운 유행이 되었고, 이것은 낭만주의의 표상이 도래한 것을 알려준다.

미술에서도 영국에서 활동한 스위스 화가 헨리 푸젤리(1741~1825)의 작품, 디드로가 격찬한 프랑스 화가 조제프 베르네(1714~89)의 폭풍우 그림, 영국의 풍경화가 J M W 터너(1775~1851)의 초기 작품들,

조지프 라이트(1734~97)의 베수비우스 화산 그림, 독일 화가 카스파어 다비트 프리드리히(1774~1840)의 시정이 넘치는 풍경화 등에 '숭고함'이 등장한다. 기법상으로 볼 때 고야 자신은 유럽 낭만주의와 동떨어져 있었고, 그런 만큼 그를 '숭고'의 화가로 분류할 수 없을지 모르나, 그는 폭력과 환상──그는 이것을 '변덕과 창의력'이라고 불렀다──을 즐겨 묘사했으며, 이런 경향은 18세기 말에 널리 유행하면서 수많은 비평가와 관람객을 화랑으로 끌어들인 생의 불확실성에 대한 당시의 취향과 일치한다.

1798년 6월에 고야는 '마녀를 주제로 한 그림 여섯 점'에 대한 청구서를 오수나 공작에게 보냈다. 그는 이 소품 한 점당 1천 레알을 받았다. 마법을 묘사한 그림은 초자연적인 것에 대한 취향의 일부로서, 18세기 말 유럽에서 '숭고'의 표상으로 인기를 모았다. 에스파냐의 계몽된 자유주의자들은 일반에 널리 퍼져 있는 미신을 거부했지만, 그런 미신이 얼마나 오랜 역사를 가지고 있으며 무고한 이들한테 얼마나 잔인한 고통을 주었는가를 잘 알고 있었다. 이단자와 마녀, 악마숭배자로 알려진 자들에 대한 종교재판소의 박해는 흔히 권력 남용으로 여겨졌다. 이런 권력 남용은 고야 생전에도 여전히 자행되었지만, 18세기에 이단으로 고발당한 자들의 처형이나 투옥, 재산몰수가 종교적인 이유에서 행해졌는지 비종교적인 이유에서 행해졌는지는 확인하기 어려울 때가 많다. 고야에게 마법은 그의 새로운 화풍에 매우 중요한 주제가 되었다.

여섯 점의 마녀 그림은 시골 별장에 있는 오수나 공작부인의 내실을 꾸미기 위한 것이었다. 전체적으로 보면 소재는 비교적 경박하다. 두 점은 대중의 미신을 풍자하는 18세기의 희곡에서 소재를 얻었다. 하지만 이 장면들이 모두 유쾌하게 다루어진 것은 아니다. 「마녀들의 안식일」(그림99)도 문학작품에서 소재를 얻었지만, 그 세부는 감상자를 당혹케 한다. 한밤중에 마녀들이 아기들을 숫염소──이 동물은 전통적으로 사탄의 화신이다──에게 제물로 바치고 있다. 근경에는 베일을 뒤집어쓴 여인이 고야가 18년 전에 그린 「순교자들의 여왕, 성모 마리아」(그림55 참조)의 밑그림에 등장하는 성녀와 비슷한 자세로 비스듬히 누워 있다.

이 그림에 담겨 있는 비유는 문학적·사회적 풍자일 뿐 아니라 정치적 풍자로 보일 수도 있다. 부유하고 교양있는 자들은 마법을 경멸했을지 모

르나, 극심한 빈곤과 높은 유아사망률을 견디며 살고 있는 시골에는 그런 미신이 끈질기게 남아 있었다. 보는 사람을 당혹케 하는 이런 장면을 즐겨 묘사하는 취향은 고야의 데생에도 뚜렷이 드러나 있다. 그의 『마드리드 화첩』은 당대의 현실에서 얻은 주제, 특히 여성들이 처한 곤경을 묘사한 스케치들로 이루어져 있는데, 이런 그림들은 단순한 스케치가 아니라 극적인 줄거리를 갖고 있다. 이를테면 '마하'(여자 멋쟁이)라는 주제가 등장한다. 치렁치렁한 머리카락에 풍만한 가슴과 미끈한 다리를 가진 그녀는 성폭행을 당하고, 상대 남자를 칼로 찌르고, 공포에 떨고, 감옥에 갇힌다. 행복한 장면이 나오기도 한다. 그네 타는 장면, 파티에서 즐겁게 노는 장면, 친구들과 야외를 산책하는 장면, '마호'(남자 멋쟁이)들과 시시덕거리는 장면 등이 그것이다. 때로는 알몸으로 묘사되기도 하지만, 대개는 마하의 유행복——주름 치마에 레이스 스카프를 두른——차림이다.

이런 데생에 등장하는 주변인물들 중에는 사냥꾼과 시내를 어슬렁거리는 마호들, 남장한 마하들도 포함되어 있다. 역시 에스파냐 전통 문학에서 빌려온 셀레스티나라는 이름의 늙은 마녀도 등장하는데, 이 마녀는 나중에 고야의 예술에서 특별한 상징이 되었다.

셀레스티나는 16세기 에스파냐 희곡에 뚜쟁이 노파이자 마녀로 처음 등장했다. 그녀는 아름다운 소녀 멜리베아의 유모다. 멜리베아는 셀레스티나의 주선과 도움으로 연애를 하지만, 이 불운한 연애는 결국 연인들의 죽음으로 끝난다. 희극적이면서도 가슴아픈 이 이야기는 17세기에 여러 나라 언어로 번역되면서 유럽에서 널리 인기를 얻게 되었다. 18세기에는 희곡이 재상연되었고, 셀레스티나라는 등장인물에 대한 관심도 되살아났다.

루이스 파레트의 정교한 데생은 이 노파를 인상적인 인물로 묘사하고 있는데, 허름한 방에서 염주를 굴리며 기도하고 있는 노파를 두 연인이 방해하는 장면이다(그림100). 현란하고 장식적인 이 데생은 1784년 작품이니까 고야가 셀레스티나를 묘사하기 전이지만, 고야가 파레트의 구상을 알았을 가능성은 거의 없다. 그런데도 두 화가는 비슷한 흥미를 갖고 있었다. 파레트는 마법의 요소(뒷벽에 마늘과 박쥐날개가 걸려 있다)를 그림에 도입했고, 그가 묘사한 셀레스티나는 한 손에 개화된 지식인을

나타내는 안경을 들고 있다. 고야도 안경을 쓴 마녀를 그렸고, 후기 작품
에서는 셀레스티나가 전보다 더욱 위풍당당해졌다. 고야는 한구석에 숨
어 있는 셀레스티나를 묘사하여, 젊고 아름다운 이들에게 그 젊음과 미
모도 언젠가는 시들어 사라질 수밖에 없다는 것을 상기시킨다. 대개 불
길한 징조인 셀레스티나는 이제 젊은이들을 타락시키는 기괴한 존재가
되지만, 때로는 지혜의 대리인 구실도 할 수 있다. 이 시기의 고야 작품
에서 셀레스티나는 유령부대──가면을 쓴 사람들, 망령, 추하게 변형된
타락한 성직자들, 죽음과 파괴의 선도자들──의 일원으로 등장한다. 『마
드리드 화첩』에서 셀레스티나는 아름다운 마하에게 구걸하는 노파 역할
을 맡거나, 창녀인 또 다른 마하와 함께 아치 밑에 숨어서 고객을 기다린
다(그림101).

　특히 불길한 몇몇 데생은 그렇게 섬뜩하지는 않지만, 당시의 악폐에 바
탕을 둔 잔인한 사실주의를 반영한다. 「그들은 얼마나 실을 잘 잣는가!」
(그림102)에는 이 연작에 포함된 대다수 데생과 마찬가지로 고야의 해설
이 적혀 있다. 머리를 박박 밀어버린 세 여자가 앉아서 실을 잣고 있다.
하단에 적힌 'Sn Fernando'라는 낱말은 그들이 마드리드의 부랑자 수
용소에 끌려온 거지임을 나타낸다. 귀걸이를 단 왼쪽 인물은 다른 두 여

101-102
『마드리드 화첩』,
1796~97,
수묵,
23,6×14,7cm
왼쪽
아치 밑에서
고객을 기다리는
마하와
셀레스티나,
함부르크 미술관
오른쪽
「그들은 얼마나
실을 잘 잣는가!」,
개인 소장

자보다 나이가 많아 보이고, 이들 두 여자는 길거리에서 잡혀와 재활 기술을 배우는 미성년 창녀들처럼 보인다. 하지만 실을 잣는 모습은 인간의 운명과 관련된 더 깊은 의미를 갖고 있다. 창녀는 셀레스티나와 마찬가지로 사회적 불행을 의인화하고 있다. 현실과 환상을 이처럼 긴밀하게 연관시키는 것은 고야의 새로운 시각의 창조적 원천을 이룬다.

이 데생 연작은 1799년에 출간된 판화집 『변덕』(Los Caprichos)으로 이어진다. 80점의 판화로 이루어진 『변덕』은 고야가 처음으로 내놓은 독립적이고 원숙한 걸작이 되었다. 여기에 실린 장면들은 때로는 연극의 일부나 비정상적인 인물들의 행진처럼 보인다. 하지만 대개는 염세적이고 냉소적이다. 에스파냐는 온갖 악덕──위선, 거짓, 잔혹, 도덕적 타락──으로 가득 찬 단테의 『지옥편』의 중세적 풍경과 비슷해 보인다. 직업화가로 살아온 30년 동안 그에게 영향을 미친 것들이 모두 검토 대상이 된다. 교회, 국가, 궁정, 법률, 의술, 예술과 과학, 마드리드 거리, 시골생활, 동시대의 시와 철학, 빈민과 부자, 환자, 젊은이와 늙은이에 대한 이론

들…… 악습과 부도덕과 허영심이 뒤죽박죽된 혼란 상태가 하나의 거대한 테두리 안에 통합된다.

『변덕』에 실린 첫 작품은 옆에서 본 자화상(그림90 참조)이다. 이 작품은 고야가 『변덕』에 자신의 개성을 어떤 식으로 각인시켰는가를 보여주는 증거다. 화실에서 이성의 빛으로 캔버스를 비추는 모습의 자화상(그림82 참조)이나 안경을 쓴 반신상(그림87 참조)과는 달리 이 초상화는 최신 유행을 따르고 있다. 그는 특히 실크해트를 쓰고 있는데, 이 최신식 모자는 자수성가한 남자의 출세의 표상이다. 이 장면 하나로 고야는 자신과 현대성을 다시 한번 동일시하고 있다. 또한 예비 데생(그림103)에서는 정면을 똑바로 바라본 채 감상자를 외면하고 있지만, 완성된 판화에서는 눈길이 비스듬히 옆을 향하고 있다.

『변덕』에서 고야가 사용한 기법은 복잡하고 최신식이었다. 전통적인 에칭 기법이 기본을 이루었지만, 고야는 이 기법을 비교적 최근에 개발된 애쿼틴트 기법과 결합시켰다. 작은 금속판 표면을 산으로 부식시켜 생겨난 선을 수채물감처럼 엷은 색조가 보완하고 있다. 그 색조는 수지 입자를 금속판에 뿌려서 생긴 작은 점들로 이루어져 있다. 그런 부분은 『변덕』의 첫번째 판화에 묘사된 그의 옆모습 뒤에 어렴풋이 나타나 있고, 그의 코트에 풍부한 그늘을 준다. 『변덕』에서 그에 못지않게 중요한 것은 날카로운 도구로 금속판 표면에 직선으로 새긴 가느다란 홈이었다. 그런 드라이포인트 요판법(凹版法)은 이런 에칭에는 특히 중요한 기법이고, 배경의 검은색이나 눈과 손 주위의 부드러운 그늘과 깊은 선 같은 부분은 회화에서 정감을 자아내는 성긴 붓놀림에 해당하는 것이었다.

작품들은 마치 인물화처럼 구체적인 상황을 묘사하고 있다. 제2번 작품은 그야말로 데생의 걸작이다(그림104). 고야의 스케치에 자주 등장한 젊은 여자가 여기서는 결혼식을 올리고 있다. 고야 자신이 붙인 제목은 「그들은 첫번째 구혼자에게 얼른 손을 주어버린다」이다. 여자의 눈을 가린 안대는 결혼을 결정할 때 분별력이 부족한 것을 표현한다. 여자는 결혼한 뒤 상류층 여성에게 주어지는 지위와 자유를 얻고 싶어서 손을 내민다. 사악한 얼굴에 눈꺼풀이 반쯤 내려와 눈이 거슴츠레한 남자가 그녀를 앞으로 이끌고 있다. 여자의 뒤통수에는 섬뜩한 가면이 묶여 있다. 고야는 『이탈리아 화첩』에서도 이와 비슷한 가면들을 도안했는데(그림105),

103
『변덕』 속표지를 위한 드로잉, 1797~98, 빨강 초크, 20×14.3cm, 뉴욕, 메트로폴리탄 미술관

El si pronuncian y la mano alargan
Al primero que llega.

이것은 가장 초기에 그를 사로잡은 회화적 강박관념 가운데 하나였다. 여기서 가면은 중요한 관심의 초점이다. 여자를 뒤따르고 있는 남자──아마도 미래의 신랑──가 그 가면을 빤히 바라보고 있다. 그의 흉칙한 얼굴은 그도 역시 가면을 쓰고 있음을 보여준다. 그들 뒤편에서는 셀레스티나가 기도하듯 두 손을 모으고 있고, 막대기를 휘두르는 인물이 추악한 무리를 이끌고 있다.

불길한 결혼은 당시의 문학작품에서도 비슷한 예를 찾아볼 수 있고, 풍자작가와 도덕 개혁가들에게는 거듭 제기되는 문제였다. 에스파냐에는

104
「그들은 첫번째 구혼자에게 얼른 손을 주어버린다」, 「변덕」 제2번, 1797~98, 동판화, 21.7×15.2cm

105
가면들의 도안, 「이탈리아 화첩」 11쪽, 잉크 · 초크

불행한 부부의 곤경을 묘사한 희곡과 시와 노래가 많았다. 고야는 당대적 상징으로 이루어진 새로운 언어에 의존했는데, 여기서는 가면과 양성구유자, 병자와 기형의 불구자가 동시대의 도덕적 문제를 상징하는 은유가 되었다.

다음에 나오는 장면들은 다양한 형태의 속임수를 묘사하고 있다. 아니면서도 긴 척하는 사람들, 서로 속이는 사람들, 약한 젊은이들을 괴롭히고 있는 어른들…… 남자만이 아니라 여자들도 여기에 가세한다. 제6번

작품인 「아무도 자신을 모른다」(그림106)에는 다시 가면이 등장하여, 상대를 명확히 알 수 없고 믿을 수 없는 상태가 인간관계를 해치는 세계를 창조한다. 앞쪽의 남녀는 대조적인 검은색과 흰색의 가면을 쓰고 있다. 그들 뒤에 있는 것은 사육제용 모자와 탈로 이루어진 밤의 산물이다. 땅은 쭈그려 앉은 인물 쪽으로 물러가고, 전세계가 하나의 환상으로 변형되었기 때문에 땅이 어디로 이어져 있는지는 알기 어렵다.

이런 구도는 『마드리드 화첩』에 기록된 현실 관찰에서 유래했다. 양산을 쓴 남녀를 묘사한 수묵 데생(그림107)은 우연한 만남을 스케치하고 있다. 이 주제는 고야의 초기 태피스트리 밑그림(그림33 참조)을 상기시키지만, 이 후기 데생은 남녀의 처지에 더 초점을 맞추고 있다. 이 구도를 바탕으로 한 후속 작업에서 고야는 두 인물의 친밀한 반응에 주의를 집중시키기 위해 양산을 제거했고, 최종 작품(그림108)에서는 고야가 즐겨 사용하는 소품인 안경을 추가했다. 이 작품의 우의는 이제 명백하다. 남자가 아무리 여자를 면밀히 조사해도, 여자의 정체는 알 수 없다는 것이다.

고야는 마드리드의 상류층 사회에서 밑바닥 사회로 내려간다. 밤중에 강도들이 교수대 모양의 죽은 나무——이것은 다가오는 재난을 상징한다——옆에서 담배를 피우며 희생자를 기다리는 장면이다. 에스파냐의 도시와 시골에서 범죄와 범죄집단이 늘어난 것은 고야 시대의 중요한 사회악이 되었고, 이것이 도적과 매춘부를 새롭게 묘사하려는 고야의 열정을 자극했다.

그는 또한 20년 전 「교수형 당한 남자」(그림47 참조)에서 흥미를 가졌던 공개 처형이라는 소재로 되돌아갔다. 한밤중에 교수형 당한 시체 옆으로 다가온 여자는 잔뜩 겁을 먹고 있으면서도 태연하다(그림109). 그녀는 마법의 약을 만들기 위해 죽은 자의 입에서 이를 뽑고 있다. 당시 유럽에는 처형당한 시체를 만지면 병을 고칠 수 있다는 미신이 널리 퍼져 있었다. 1786년에 런던에서는 뉴게이트 감옥의 공개 처형에 참석한 군중이 처형대 위로 올라가 목매달린 남자의 손을 만졌다. 1799년에는 유방암에 걸린 여자가 교수형 당한 범죄자의 손을 제 가슴에 대기 위해 젖가슴을 활짝 드러냈다. 그렇게 하면 병이 낫는다고 생각했기 때문이다. 이 기묘한 행동은 19세기에 접어든 뒤에도 오랫동안 계속되었다. 공개

106
「아무도 자신을 모른다」,
「변덕」제6번,
1797~98,
동판화,
21.8×15.3cm

107
양산을 쓴 남녀,
「마드리드 화첩」,
1796~97,
수묵,
22.1×13.5cm,
함부르크 미술관

처형에 흥미가 끌렸던 고야는 이 관습을 알고 있었을 것이다. 그는 판화에서 살이 썩는 악취를 막기 위해 얼굴에 헝겊을 대고 가슴을 내민 여자를 묘사했다.

『변덕』에서는 여성들이 특히 중요한 역할을 맡고 있다. 셀레스티나와 창녀는 많은 작품에 등장하고, 때로는 부도덕한 거래 대신 악마적이거나 초자연적인 활동을 한다. 젊은 여자와 늙은 여자들은 세력을 확대하여 인간사에 개입하는 사악한 운명론자가 된다. 덫으로 새를 잡는 전통적인 사냥 장면을 패러디한 작품에서는 두 젊은 여자와 쭈그렁 할멈이 죽은 나무로 사람을 잡기 위한 덫을 만들어놓고, 노상강도처럼 희생자가 덫에 걸려들기를 기다린다. 덫에 걸리는 것은 새가 아니라 이제 부주의한 연인이다. 일단 걸려들면 그들은 금품을 강탈당하고 꼬챙이에 꿰이게 된다. 고야의 해설은 「모두 죽을 것이다」로 되어 있다. 덫에 걸린 사람들 사이에는 고야 자신의 얼굴을 묘사한 캐리커처가 떠 있다.

그밖에도 약하고 무력한 자와 냉혹하고 강한 자의 대결을 묘사한 작품

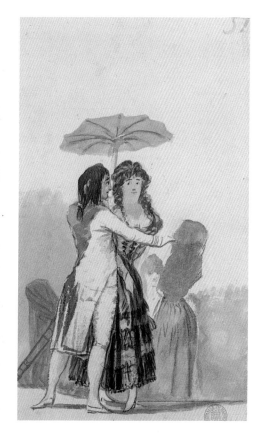

Ni asi la distingue.

108
「이렇게 해도
그녀가 누군지
알 수 없다」,
『변덕』 제7번,
1797~98,
동판화,
19.6×14.9cm

109
「이빨 도둑」,
『변덕』 제12번,
1797~98,
동판화,
21.6×15.1cm

중에는 종교재판소 장면이 두 점 포함되어 있는데, 이 소재는 고야 시대
에 특별한 시사적 중요성을 갖고 있었지만, 고야는 역사적 과거——아마
종교재판소의 권력이 절정에 이르렀던 16세기——를 시대 배경으로 삼는
쪽을 택했다. 고야 생전에 이루어진 이교도 박해는 아직도 에스파냐 역사
에서 불분명한 대목으로 남아 있지만, 새로운 증거자료에 따르면 18세기
에는 화형이 거의 없었던 것으로 밝혀졌다. 에스파냐의 종교재판소도 숱
한 잔학행위를 저질렀지만 다른 서유럽 국가들만큼 야만적이고 엄격하지
는 않았다. 1646년에 영국의 여행작가인 존 이블린은 에스파냐의 종교
재판소를 모두 합친 것보다 밀라노 한 곳의 종교재판소가 더 두렵다고 기
록했다. 그런데도 유럽의 강대국이었던 에스파냐가 17세기와 18세기에
쇠퇴하면서, 에스파냐 종교재판소의 잔학행위에 대한 전설은 민간에서
훨씬 큰 신뢰성을 얻게 되었다.

　고야 시대의 평론가와 종교개혁가들은 종교재판소가 에스파냐 전제정

A caza de dientes.

치의 주요 도구임을 폭로하는 새로운 풍문과 대개는 입증할 수 없는 통계자료를 퍼뜨리는 데 열심이었다. 프랑스 혁명 시절에 에스파냐 종교재판소가 부여받은 권력, 에스파냐의 근대화를 위해 애쓴 계몽된 정치가들에 대한 재판, 그리고 계몽주의 문학의 금지는 종교재판소가 사회 진보를 좌절시키는 데 골몰하는 기관이라는 결론으로 이어졌다. 1814년에 반도전쟁이 끝날 무렵에는 종교재판소가 에스파냐의 경제적·정치적 쇠퇴를 초래한 주요 원인으로 여겨지게 되었다.

　종교재판소를 묘사한 고야의 작품은 계몽된 후원자들의 의견을 반영하고 있다. 특히 종교재판소의 권력에 희생된 자들에 대한 동정심이 강하게 반영되어 있다. 한 작품에서는 참회복 차림에 고깔모자를 쓴 여자가 무대 위에 앉아 있다. 거슴츠레한 눈과 넓적한 입을 가진 성직자들에게 재판관이 판결문을 낭독하는 동안 방청객들은 조용히 귀를 기울인다. 이 장면은 「교수형 당한 남자」(그림46~48 참조)와 「십자가에 매달린 그리스도」(그림52 참조)를 연상시킬 뿐 아니라, 고야가 톨레도 성당을 위해 그린 「붙잡힌 그리스도」(1798년 완성)의 도상학도 상기시킨다. 종교재판소에서 재판을 받은 여자는 그후 반라의 몸으로 당나귀를 타고 처형장으로 끌려가게 된다(그림110). 목과 팔에 채워진 차꼬는 그녀가 드러난 젖가슴을 가리지 못하도록 행동을 제약하고 있다.

　범죄와 형벌, 박해라는 주제를 추구하고 있는 또 다른 작품은 어두운 지하감방에 갇혀 있는 다른 여인을 보여준다(그림111). 이 소재는 당시 애인과 함께 남편을 죽인 여자의 재판에서 유래했다. 여자와 애인은 그후 재판을 받고 둘 다 처형되었다. 『변덕』에는 그밖에도 범죄자와 타락을 다룬 작품이 포함되어 있지만, 이것들은 범위가 더 넓은 사회악의 범주에 들어가 있다. 미용사, 주정뱅이, 돌팔이 의사, 버릇없는 아이들이 모두 사악한 역할을 부여받고, 종교재판소나 죄수의 처지, 영원한 창녀 같은 진지한 문제들과 긴밀하게 연결되어 있다. 초상화도 예외가 아니다. 고야가 돈 루이스 왕자 가족의 초상화를 그릴 때(그림66 참조), 이 지체 높은 후원자는 그를 농담조로 '그림 그리는 원숭이'(pintamona)라고 불렀다고 한다. 원숭이가 재판관의 가발을 쓴 당나귀 초상화를 그리는 장면을 구상했을 때, 고야는 아마 돈 루이스 왕자의 농담을 기억했을지 모른다. 밑그림 데생(그림112)에는 「굶어 죽지는 않겠군」이라는 해설이 붙어

110
「구원은 없다」,
『변덕』 제24번,
1797~98,
동판화,
21.7×15.2cm

111
「다정다감했기 때문에」,
『변덕』 제32번,
1797~98,
동판화,
21.8×15.2cm

있지만, 완성된 판화에는 「그 이상도 그 이하도 아니다」(그림113)라는 제목이 적혀 있다. 이것은 모델의 허영심과 초상화가의 간사함을 빗댄 신랄한 비평이다.

이 작품은 80점의 판화 가운데 가장 중요한 제43번 작품——「이성의 잠은 괴물을 낳는다」(그림114)——으로 이어진다. 작품은 책상 위에 엎드려 자고 있는 한 화가의 모습을 보여준다. 그는 그림을 그리거나 글을 쓰고 있었다. 그를 둘러싼 컴컴한 공간에는 네 종류의 동물——스라소니, 고

Nohubo remedio.

Por que fue sensible.

양이, 박쥐떼, 올빼미 일곱 마리——이 있다. 맨 왼쪽의 올빼미는 날카로운 펜으로 잠자는 화가의 팔을 찌르고 있다. 이 작품을 위한 데생을 보면 고야는 이 인상적인 작품을 판화집의 속표지로 삼을 작정이었던 모양이다. 데생에는 더 긴 해설이 붙어 있는데, 이것은 결국 『마드리드 일보』에 실린 『변덕』 광고 기사의 일부가 되었다. 여기서 고야는 자신을 '저자'라고 부르고 있지만, 그는 몽상가이기도 하다. 꿈은 에스파냐만이 아니라

No morias
de ambre

다른 유럽 국가들의 화가와 작가들도 전통적으로 환상적이거나 철학적이거나 모호한 성격을 가진 소재를 도입하기 위해 사용한 장치였다. 이 판화집을 처음 구상했을 때 고야는 제목을 『변덕』이 아니라 『꿈』이라고 부를 생각이었다. 고야가 데생 해설에 쓴 대로 "이성이 족쇄를 풀어준 상상력"의 기괴한 변덕은 여기서 궁정화가의 화려한 물질세계를 밑동부터 도려낸다.

112
『굶어 죽지는
않겠군』,
1797~98,
빨강 초크,
마드리드,
프라도 미술관

113
『그 이상도
그 이하도
아니다』,
『변덕』 제41번,
1797~98,
동판화,
20×15cm

『변덕』의 도덕적·철학적 요소에는 고야의 동시대 그림에 자주 등장하는 주제와 개념이 포함되어 있다. 『변덕』이 출판된 1799년 2월에 루이스 파레트가 사망했다. 파레트는 전도유망한 젊은 시절에 약속받았던 빛나는 성공을 끝내 되찾지 못하고 가난하게 살다가 죽었다. 파레트는 1780년에 철학적 주제를 다룬 「디오게네스의 분별」(그림115)을 제출하여 마드리드의 왕립 아카데미 회원이 되었다. 어른거리는 화롯불이 밤의 어둠

을 밝히고, 이국적인 옷차림의 기묘한 인물들이 등장하는 이 작품은 복잡한 주제를 갖고 있다. 스토리는 중세와 르네상스 시대에 많이 다루어진 '성 안토니우스의 유혹'이라는 주제와 비슷하지만, 여기서는 주인공이 그리스 철학자인 디오게네스다. 디오게네스는 수학과 철학과 기하학 서적을 검토하고 있다. 그는 오른쪽에 앉아서, 인류를 괴롭히는 악덕과 어리석음과 위험을 의인화한 기묘한 형상들에게 등을 돌리고 있다. 허영, 탐욕, 미신, 거짓, 야망, 아첨, 죽음은 적절한 상징과 함께 다양하게 묘사되어 있다.

가장 극적인 인물은 팔에 뱀을 감고, 꼭대기에 올빼미가 앉아 있는 장대와 화로를 들고 있는 마법사다. 마법사는 고야가 『변덕』에서 자주 언급한 에스파냐의 대중적 약점인 '미신'을 상징한다. 파레트는 이 그림을 1780년에 왕립 아카데미로 보냈고, 지금도 거기에 걸려 있다. 따라서 고야는 이 그림의 별난 회화적 형상과 주제를 잘 알고 있었을 것이다. 어리석음과 허영심과 해로운 망상으로 가득 찬 환상적이고 어둡고 불합리한 세계를 거부하는 철학자는 고야의 판화에서 덧없는 밤의 산물들에 포위된 채 꿈꾸는 화가로 다시 등장한다.

『변덕』의 마지막 부분은 어둠의 세력과 초자연적 현상으로 가득 찬 황량하고 위협적인 세계를 묘사한다. 마녀와 마법사, 내면의 타락을 반영하는 흉칙한 기형의 존재들이 신랄할 만큼 풍자적인 이야기를 멋지게 해낸다. 파레트의 형상들은 분명 인간으로 묘사되어 있으며, 각자 자신을 상징하는 이미지를 가지고 연극적일 만큼 우아하게 자신의 역할을 해내지만, 파레트와는 달리 고야는 형상 자체의 구성요소 안에 의미를 새겨넣는다. 팔다리, 눈, 머리, 손과 발을 옷처럼 재단하여, 그것이 상징하는 기능의 본질을 표현하는 것이다. 예를 들면 『마드리드 화첩』에서 고야는 어린 창녀들을 실 잣는 여자들로 묘사했다(그림102 참조). 영국의 시인이자 화가인 윌리엄 블레이크는 어린 창녀가 18세기 런던의 사회적 병폐를 상징하는 존재라고 생각했다.

> 하지만 나는 한밤중의 길거리에서 듣는다
> 어린 창녀의 욕설이
> 갓난아기의 눈물을 저주하고

114
「이성의 잠은
괴물을 낳는다」,
『변덕』제43번,
1797~98,
동판화,
21.6×15.2cm

결혼식 영구차를 재앙으로 망쳐버리는 것을.

　이 「런던」이라는 시──1794년 출판된 『경험의 노래』에 실려 있다──
에는 도시의 빈곤과 타락이 묘사되어 있고, 블레이크가 직접 제작한 판화
는 고야의 판화와는 전혀 다르지만 비슷한 개념──순결과 쾌락에 대비되
는 매춘과 타락──을 다루고 있다. 고야의 창녀들은 블레이크의 창녀들
과 마찬가지로 쾌락을 상징하는 경우가 거의 없다. 『변덕』에서 고야는 인
간 운명의 실을 잣는 존재와 창녀들을 결부시켜, 상징적이고 가혹한 보편
성을 그들에게 부여한다. 『변덕』의 제44번 작품에도 실을 잣는 여자들이
마녀로 변형되어 등장한다(그림116). 앞쪽에는 키가 크고 깡마른 마녀가
실패를 들고 앉아 있고, 왼쪽에는 두 마녀가 빗자루를 들고 쭈그려 앉아
있다. 뒤쪽 어둠 속에는 「마녀들의 안식일」(그림99 참조)에서 마녀의 장
대에 매달린 아이들처럼 죽은 아기들이 매달려 있다.
　마녀와 아기는 계속 등장한다. 어른에게 살해되거나 망가진 죄없는 아

이들이다. 이제 깡마른 마녀는 주걱턱에 남자 같은 몸통과 딱 바라진 어깨와 작은 손을 가진 양성구유자가 된다(그림117). 이 작품에서는 양성구유자인 남자들이 아이들을 학대한다. 한 남자는 아기의 고추를 빨고 있고, 공중에 떠 있는 남자는 두 아기를 어루만지고 있다. 마녀가 아이의 방귀로 놋쇠 화로에 불을 붙이는 중앙의 모티프는 작품 전체에 소용돌이치는 무늬를 만들어낸다.

　이런 세부는 충격적인 솔직함을 갖고 있지만, 좀더 넓은 맥락에서 작품 전체를 살펴보면 정치적 예술, 특히 프랑스 혁명 이후에 제작된 프랑스와 영국의 논쟁적 판화에도 이와 비슷한 모티프가 등장한다. 길레이는 루이 16세가 처형되고 공포정치가 시작된 뒤 갑자기 프랑스 반대파로 돌아서서, '상퀼로트'(과격파 공화주의자)들이 희생자를 잡아먹는 장면이나 갓난아기를 불 위에서 요리하는 장면 같은 잔인한 풍자화를 내놓았다. 정치적 이미지의 표현수단과 시각적 강조는 이때 근본적으로 변화하여, 극적일 만큼 거칠고 힘차게 인물의 개성을 표현하는 것이 구식 캐리커처를 대

신하게 되었다. 폭력과 똥오줌을 '숭고한' 것으로 찬미하는 새로운 취향이 풍자적인 전단의 어휘에 포함되었다. 에스파냐에서는 프랑스 혁명 자체를 '숭고한' 혁명으로 보는 사람도 있었다.

사람들은 고야의 『변덕』도 비슷한 관점에서 보았을지 모른다. 오수나 집안은 이 판화집을 네 권이나 구입했고, 그들의 시골 별장에서는 왕과 왕비와 마누엘 고도이가 고야의 판화에 등장하는 인물을 연기하는 제스처 게임이 은밀하게 벌어졌다고 한다. 『변덕』이 정치적 풍자로 읽혔다는 증거는 프랑스와 전쟁을 벌인 1808~14년에 에스파냐의 다른 판화가가 『변덕』을 이용한 방식에서도 찾아볼 수 있다(그림118). 하지만 고야 자신이 설명했듯이 『변덕』은 특정한 개인의 캐리커처나 당시의 사회 문제에 대한 정치적 비판으로 제작된 것이 아니라, 실험적인 시각언어의 일부였다. 1799년 2월 6일 고야는 『마드리드 일보』에 광고를 실었다. 그가 쓴 짧은 기사는 신문 1면에 게재되었다.

돈 프란시스코 고야가 고안하고 제작한 변덕스러운 주제의 동판화 모음집. 인간의 과오와 악덕에 대한 비판은 주로 수사학과 시의 기능에 속하는 것이지만, 회화의 주제도 될 수 있다고 확신하고, 그래서 저자는 모든 시민사회에 공통되는 다양한 어리석음과 잘못, 그리고 관습이나 무지나 이기심 때문에 묵과되고 있는 거짓말과 속임수 중에서 그의 작품에 적절한 소재, 조롱거리와 영상을 제공하기에 적절하다고 여겨지는 소재를 선택했다.

이어서 그는 자신의 작품이 다른 화가의 영향을 전혀 받지 않았고, 캐리커처가 요구하는 조건에도 전혀 얽매이지 않았다고 주장한다.

『변덕』이 캐리커처가 아니라고 강조한 데에는 고발을 피하려는 의도가 숨어 있었을지 모르나, 『변덕』을 칭찬한 동시대인들 중에는 오수나 공작 내외와 마찬가지로 이 판화가 왕과 왕비, 그들의 총애를 받는 신하들, 마누엘 고도이, 호베야노스, 알바 공작부인, 그러니까 고야의 가장 확고한 후원자들을 풍자했다고 믿은 사람이 적지 않았다. 그러나 고야의 말대로 판화에 묘사된 영상들은 미술사에서 비교적 새로운 것이었고, 환상과 현실이 결합된 그것은 고야의 풍부한 상상력을 입증해주었다. 그가 자신을

117
「방귀」,
『변덕』 제69번,
1797~98,
동판화,
21.3×14.8cm

계속 '저자'라고 부른 것은 풋내기 시절에 태피스트리 공장에 보낸 밑그림 목록에 '나의 독창적인 디자인'이라고 쓴 것과 마찬가지로 주제를 선택하고 구도를 구상할 때의 독창성이 그가 얼마나 소중히 여겼는가를 보여준다.

고야의 판화집이 처음 나온 뒤 2세기 동안 학자들은 그가 받은 수많은 이론적·예술적 영향을 지적했지만, 고야 자신은——호베야노스 같은 유명한 시인들의 작품에서 몇 줄을 인용했고, 그의 친구인 모라틴의 희곡에 비슷한 구절이 있는데도——이 주목할 만한 판화들을 창안하는 데 다른 사람이나 작품이 한몫 거들었다는 것을 결코 인정하고 싶어하지 않았을 것이다.

동시대인의 반응은 대부분 고야의 표현법이 아니라 소재에 초점을 맞추었다. 마드리드의 왕립 아카데미에서 판화를 가르친 페드로 곤살레스 데 세풀베다는 일기에 이렇게 적었다. "고야가 간행한 마녀와 풍자의 책을 보았다. 마음에 들지 않았다. 너무 외설적이다." 세풀베다는 판화가로서 고야의 혁신적 기법에 가장 많은 관심을 보였어야 마땅하다. 하지만 다른 사람들이 그 충격적인 소재에 매혹되었듯이, 그는 거기에 혐오감을 느낀 것이 분명하다.

『변덕』을 칭찬한 사람들 중에는 이 판화집을 도덕성 훈련으로 생각하고, 거기에 묘사된 영상들이 너무나 유별나기 때문에 미술학도에게 모사시켜야 한다고 주장한 이도 있었다. 실제로 1830년대에는 파리의 미술학도들이 렘브란트나 알브레히트 뒤러의 판화집과 함께 고야의 『변덕』을 가방에 넣고 다녔다는 기록이 남아 있다. 오늘날에도 『변덕』은 섬뜩한 느낌을 주기도 하고 흥미를 자아내기도 한다. 그 잔인성, 수수께끼 같은 의미, 인간성에 대한 통찰은 자신의 재능에 사로잡혀 있는 화가의 특징이다. 고야는 아카데미에서 공적 임무를 수행하는 동시에 공인된 교육체계에서 예술적으로 벗어나겠다고 선언할 수 있었듯이, 어디에도 얽매이지 않은 천재로서 자유롭게 창안한 가장 사적인 영상을 대중에게 제공할 권리가 있다고 주장했다.

1799년 2월, 판화집 『변덕』이 광고와 함께 발매되었다. 판매소는 고야네 집 맞은편에 있는, 향수와 주류 같은 사치품을 파는 가게였다. 한 권에 금 1온스 값인 320레알을 받고 팔았는데, 다소 비싼 편이긴 하지만,

118
작가미상,
「에스파냐와 러시아에 의한 패배의 악몽을 꾸고 있는 나폴레옹과 그 곁에서 탄식하는 마누엘 고도이」,
1812년경,
채색 판화,
17.4×20.7cm,
마드리드,
시립미술관

단가를 계산하면 판화 한 점당 4레알씩이니까 대중적인 판화 값으로는
보통이었다. 그런데 고야는 불과 열흘 남짓 만에 판화집을 회수해버렸
다. 그 사이에 팔린 부수는 27권, 나머지 240부는 고야의 손에 재고로
남게 되었다. 1803년에 그는 이것을 원판과 함께 왕립인쇄소에 기증하
고, 그 대가로 아들 하비에르의 연금을 확보했다. 고야는 나중에 주장하
기를, 『변덕』을 서둘러 회수한 것은 종교재판소가 두려웠기 때문이라고
말했다. 일부 작품의 폭력성, 노골적인 성적 장면, 술취한 수도사와 성직
자들의 캐리커처를 고려하면, 종교재판소가 그를 소환할 가능성도 있었
을지 모른다. 하지만 교회가 판화집 판매를 방해했다는 기록은 남아 있
지 않다. 그리고 『변덕』의 밑바탕을 이루고 있는 것은 궁극적으로 가톨
릭 교리에서 유래하는 선악의 판단 기준과 도덕적 엄격함이다. 이 판화
집의 교훈적인 묘사에는 에스파냐 회화의 전통적 주제인 인간 욕망의 덧
없음이 압축되어 있다.

　　고야는 주위 세계를 관찰하면서 자기 예술에 강한 도덕적 힘을 불어넣
었다. 상징과 풍자, 창의적인 사실주의, 기발한 주제 선택은 쇠퇴하는 사
회를 보여주면서 원숙한 작품의 힘을 발전시키는 수단이 되었다. 범죄
자·죄수·사기꾼·창녀·게으름뱅이·주정뱅이·학대자는 고야가 생

각하는 새로운 회화의 주인공──주인공답지 않은 주인공──이 되었다. 이리하여 『변덕』은 강대국이 파국으로 치닫는 과정을 기록한 유례없는 시각적 연대기로 남아 있다.

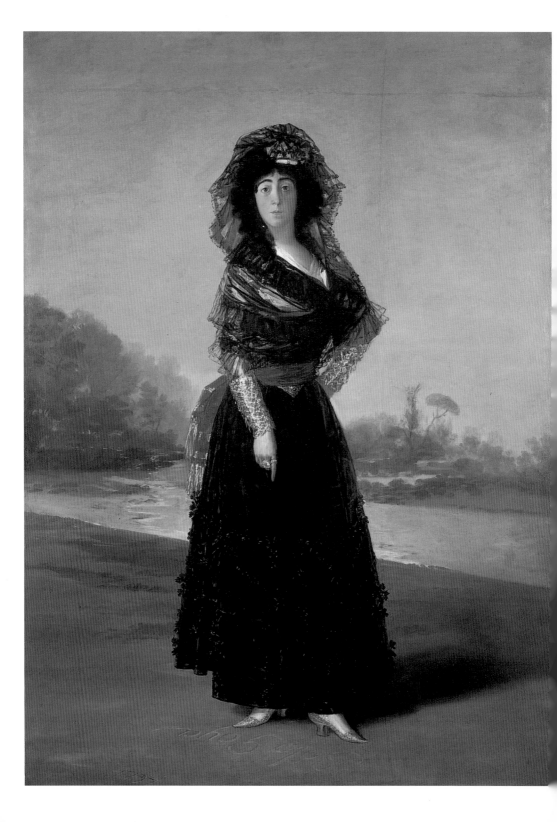

1797년부터 1808년까지 11년 동안 에스파냐의 정세는 폭발 직전이었고, 이 시기는 결국 참혹한 전쟁과 경제 파탄으로 이어졌다. 카를로스 4세와 마리아 루이사 왕비의 후원은 새로운 궁전 장식과 궁정화가 임명에 고무적인 역할을 했지만, 날로 악화되는 경제사정 때문에 결과적으로는 비교적 소수의 화가만이 궁정화가로 임명되었다. 에스파냐에서 한때 가장 유망하고 유력한 화가였던 고야의 큰처남 프란시스코 바예우는 1790년에 수석 궁정화가의 지위를 노렸다가 뜻을 이루지 못했지만, 1795년에 죽을 때까지 5만 레알의 연봉을 받았다.

몇 가지 점에서 정부의 후원은 선왕 카를로스 3세가 세운 선례를 따랐고, 카를로스 4세 시대에는 사택과 교회를 짓고 장식하는 일이 주요 사업이었다. 고야의 동료인 궁정화가들이 맡아 그린 벽화나 천장화들은 대부분 여전히 에스파냐의 정치적 우월성을 나타내는 우의화나 당대적 소재에 집중되어 있었다. 경제난으로 인한 소요가 점점 심해지는 나라에서 이런 예술적 과시는 사회 불안을 덮어 가리는 가면이었다. 일상생활을 익살스럽거나 기괴하게 묘사한 풍자화나 특정한 우의화에는 에스파냐 사회의 불확실성이 반영된 경우도 있다. 하지만 화가들이 점점 줄어드는 주문을 따내기 위해 치열한 경쟁을 벌이면서 높은 지위를 갈망한 것도 분명히 확인할 수 있다.

고야는 중병을 앓고 그 후유증으로 귀머거리가 되었지만 궁정화가의 지위를 유지하고 있었다. 1798년에 그는 그동안 밀린 봉급을 요구하는 청원서를 궁정에 제출했다. "6년 전에 제 건강이 완전히 망가졌습니다. 특히 청력이 손상되어, 손짓발짓이 없으면 남의 말을 알아듣지 못할 정도가 되었습니다. 따라서 그동안은 도저히 일을 할 수가 없었습니다." 그의 지지자인 호베야노스는 늙어가는 고야가 주문을 받을 수 있도록 영향력을 행사했고, 청원서를 제출한 지 불과 두어 달 뒤에 고야는 마드리드 외곽에 새로 지은 산 안토니오 데 라 플로리다 교회의 거대한 프레스코 천장화를 주문받았다.

119
「알바 공작부인의 초상」,
1797,
캔버스에 유채,
210.2×149.3cm,
뉴욕,
미국 에스파냐 협회

18세기 유럽에서는 취향이 변하고 후원의 성격도 바뀌면서 종교화와 비종교화 사이에 뚜렷한 구별이 생겨났고, 세속적인 소재가 전면에 나서게 되었다. 그러나 독일 남부와 이탈리아와 에스파냐처럼 가톨릭이 지배적인 지역에서는 여전히 교회 건축과 장식에 열중해 있었다. 1789년 이후 프랑스에서는 혁명으로 교회 예술이 사실상 중단되었고, 영국에서는 대부분의 화가들이 부유한 개인 고객에게 초상화와 풍경화를 공급하는 데 몰두했다. 심지어는 로마에서도 고대에 열광하는 신고전주의가 확산되면서 종교적 주제보다는 세속적 주제가 대중의 관심을 끌었다. 에스파냐로 가기 전에 로마에서 알바니 추기경을 위해 일한 멩스 같은 화가들은 이런 신고전주의적 열광의 본보기가 되었다.

그러나 에스파냐에서는 여전히 교회 예술이 도시와 지방을 불문하고 화가들의 주된 일거리였다. 스타일과 내용이 놀랄 만큼 다양한 고야의 종교화는 그의 세속적인 작품만큼 잘 알려져 있지는 않지만, 산 안토니오 데 라 플로리다 교회의 천장화는 그의 생애에서 가장 독자적인 프로젝트 가운데 하나였다. 교회 당국은 성상과 관련하여 그의 자유를 구속하는 어떤 주문도 강요하지 않았다. 그는 놀랄 만큼 독창적인 프레스코화를 엄청나게 빠른 속도로 그려냈고, 이리하여 표현상의 참신함이 돋보이는 걸작이 탄생하게 되었다.

만사나레스 강변에 위치한 산 안토니오 데 라 플로리다 교회는 원래 세관 관리와 세탁부들이 애용하는 시골 교회였다. 고야의 초기 태피스트리 밑그림에는 여름날 그들이 그곳에서 한가로운 시간을 보내는 아름다운 광경이 등장한다. 에스파냐어에서 '만사나'라는 낱말은 '사과'를 뜻한다. 오늘날에도 그곳에서는 비옥한 강변에서 나는 사과로 사과술을 만든다. 에스파냐 궁정사람들은 이 아름다운 지역에 땅을 갖게 되자, 길을 넓히기 위해 낡은 교회를 헐어버렸다. 알바 공작부인, 카를로스 4세, 마리아 루이사 왕비, 마누엘 고도이 등이 그 일대를 사들였고, 1790년대에는 이 지역이 특권층의 주거지가 되었다. 고야가 1788년에 그린 「성 이시드로의 목장」(그림93 참조)에서는 강 너머로 이 지역의 일부를 살짝 엿볼 수 있다. 궁정 건축가인 펠리페 폰타나가 1792년에 설계한 이 신고전주의 양식의 교회(그림120)는 짧은 양팔과 후진(後陣)을 갖춘 그리스 십자가 형태를 하고 있었다. 내부를 지배하는 것은 작은 반구형 천장이다. 고

야는 이 반구형 천장과 후진의 아치형 천장에 프레스코화를 그렸다(그림 121).

고야는 1780~81년에 사라고사의 엘 필라르 성당에서 쓰라린 좌절을 겪었지만, 그 실패를 딛고 공공건물과 교회를 장식하는 데 특히 뛰어난 재능을 가진 화가로 부상했다. 고야가 노년에 자택을 대형 벽화로 장식한 것을 보면(제8장 참조), 그는 실내장식이라는 어려운 작업에 매혹되어 있었던 것이 분명하다. 회화와 건축이 서로 보완하는 실내 환경을 창조하려면 르네상스 전성기와 바로크 시대의 거장들 못지않은 고도의 기술이 필요했다.

중요한 관심사는 여전히 예배당의 종교적 기능이었지만, 1798년 7월에 카를로스 4세는 이 작은 교회를 왕실 근위대 신부가 주재하는 독립교구로 만들라는 교황 피우스 6세의 칙서를 받았다. 이는 교회를 사실상 왕실에 부속시키는 조치였다. 이리하여 교회 건물은 궁정 고관들의 예배소로 탈바꿈했고, 고야의 역동적이고 혁신적인 천장화에 어울리는 독립성을 갖게 되었다. 1798년 6월에 이미 고야는 옅고 짙은 황토색 물감, 주색 안료, 적색토, 베네치아 갈색 안료, 흑색토와 초록색 점토를 대량 주문했다. 6월 말에는 적색토와 황토색 물감이 추가로 공급되었고, 7월에는 큰 붓 5다스와 작은 붓 1다스, 그밖에 다양한 크기의 붓과 아교 2킬로그램이 공급되었으며, 7월 말에는 황토색 물감과 심홍색 안료, 적색토, 종이, 황색 안료, 붓과 수많은 스펀지를 추가로 보내달라는 주문이 들어왔다. 8월에 고야는 상아를 태워서 만든 검은색 안료를 요청했고, 조수가 물감을 갤 때 사용할 단지와 대야, 그리고 더 짙은 색깔의 안료──쪽빛, 몰리나 블루, 런던 카민(붉은색 계통의 물감 중에서는 이것이 가장 비쌌던 것 같다)──를 요청했다. 다음에는 검은색 안료의 원료인 검댕과 홍색 안료와 함께 오소리 털로 만든 붓을 요구했다. 이런 물품들은 상인이 궁정에 보낸 청구서에 항목별로 열거되어 있다. 고야는 교회를 오갈 때 타고 다닌 마차삯도 왕에게 청구했다.

1798년 여름에 고야가 쓴 비용의 명세서가 마드리드 왕궁의 문서보관소에 보존되어 있는데, 이것을 보면 그림 작업 자체 외에도 그런 임무를 해내는 데 얼마나 많은 노력이 필요한지를 알 수 있다. 산 안토니오 데라 플로리다 교회의 반구형 천장은 지름이 5.5미터에 불과하지만, 귀가

120-121
산 안토니오
데 라 플로리다
교회,
마드리드
위
교회 외부
오른쪽
「파도바의 성
안토니오의
기적」
천장화를
보여주는 내부

전혀 들리지 않는 52세의 늙은이가 한 명의 조수만 데리고 그런 작품을 완성하는 것은 엄청난 수고가 요구되는 작업일 것이다. 상인의 청구서에는 비계가 언급되어 있지 않지만, 고야가 천장까지 올라가려면 비계와 발판이 필요했을 테고, 게다가 그 설비는 무척이나 튼튼했을 게 분명하다. 이 천장화는 정력적으로 제작되었고, 기법을 면밀히 검토해보면 고야의 방식이 비정통적이고 극단적으로 힘이 넘친다는 사실을 알 수 있기 때문이다.

바닥에서 9미터 높이의 천장에 그림을 그리는 일은 힘들 뿐 아니라 위험하기까지 했다. 미켈란젤로(1475~1564)의 유명한 소네트는 로마의 시스티나 성당의 천장화를 그릴 때 겪은 고초를 열거하고 있다. 고야가 산 안토니오 데 라 플로리다 교회의 작은 천장에 그린 그림은 저 유명한 시스티나 성당 천장화와는 비교도 안되지만, 여기서도 르네상스 전성기의 화가인 미켈란젤로의 정력과 독립성과 몰입을 어느 정도 느낄 수 있다. 그것은 또한 18세기의 기준으로는 시대착오적인 방식이 되어가고 있던 화법에 더없이 대담하게 접근한 그림이기도 했다.

프레스코화는 대개 한 팀을 이룬 대가와 조수들의 협동작업을 필요로 했고, 모든 작업은 미리 준비된 스케치와 밑그림을 토대로 이루어졌다. 18세기의 가장 이름난 프레스코 화가는 베네치아 출신인 잠바티스타 티에폴로였다. 그는 이탈리아 북부와 독일 남부 전역에서 개인주택과 공공건물을 장식하다가 새 왕궁의 알현실을 장식하기 위해 마드리드로 왔다(그림14 참조). 고야는 티에폴로의 작품을 보고 경탄했고, 이 이탈리아 거장의 스케치를 수집하기까지 했다. 미술학도 시절인 1760년대에 아카데미 경연대회에 참가하기 위해 마드리드를 방문했을 때, 그는 당시 많은 미술학도들이 그랬듯이 티에폴로가 일하는 모습을 직접 보기 위해 왕궁에 설치된 비계에 올라가보았을 가능성이 크다. 하지만 고야가 언제 프레스코화 기법을 배웠는지는 알려져 있지 않고, 그가 사라고사에서 그린 최초의 프레스코화는 많은 결점을 드러내고 있다. 그가 판화 기법을 정식으로 배웠다는 증거가 전혀 없듯이, 프레스코화 기법도 경험을 통해 얻은 듯하다.

산 안토니오 데 라 플로리다 교회의 천장화 작업이 너무 힘든 나머지, 고야는 조수 한 명을 더 고용해 달라고 왕에게 요청했다. 당시 고야의 조

수이자 제자는 베네치아 출신의 아센시오 훌리아(1767~1830)였다. 아센시오는 어부의 아들이었기 때문에 '꼬마 어부'라는 별명으로 불렸다. 고야는 이 무명화가의 초상화도 그렸는데, 아센시오는 발목까지 내려오는 화가용 작업복 차림으로 작업 현장에 서 있다. 거대한 비계와 발판 때문에 난쟁이처럼 왜소해 보이고, 발치에는 물감 사발과 붓, 널빤지가 흩어져 있다(그림122). 고야는 이 초상화를 통해 프레스코 화가가 힘겨운 일에 직면해 있는 느낌을 전달하고 있다.

고야는 난간처럼 보이는 것 주위에 인물들을 모아놓는 전통적인 수법을 채택하고, 그 위에 푸른 하늘을 그려서, 둥근 천장 자체가 뚫려 있는 듯한 착각을 불러일으켰다. 이것은 르네상스 시대에 북이탈리아 화가들이 창안한 수법이다. 고야의 프레스코화에서 볼 수 있는 풍부한 색채와 이국적인 초상들은 베네치아 장식예술에서 많은 영향을 받았지만, 스타일은 그보다 훨씬 발전했다. 따뜻하고 밝은 색조는 인물들의 활기를 높여주고, (대부분의 프레스코화가 미리 계획된 구도를 채택하는 것과는 달리) 고야는 젖은 회반죽에 즉흥적으로 그림을 그렸다. 이런 비정통적인 고야의 그림은 따로따로 떨어져 있는 굵은 필치와 색조의 혼합으로 이루어졌다. 따로 분리된 색깔들은 멀리서 보면 서로 혼합되어 비단이나 공단, 옷감이나 살갗 같은 느낌을 자아낸다.

고야의 프레스코화에서 볼 수 있는 힘찬 점찍기와 살짝 칠하기와 줄긋기는 참으로 놀랄 만하다. 그는 대부분의 르네상스 화가들이 그랬듯이 마른 회반죽에 물감을 칠하는 것으로 그림을 마무리했고, 전원적인 배경에서부터 옷과 이목구비의 세부에 이르기까지 모든 소재는 현장의 요구에 맞도록 힘차고 정교하게 마무리했다. 1790년대에 고야는 많은 인물이 등장하는 구도를 고안하는 데 각별한 창조적 열정을 쏟게 되었다. 「정신병자 수용소」(그림96 참조)와 「화재」, 「감옥 광경」처럼 양철판 조각에 그린 그림에도 많은 인물이 등장한다. 고야의 종교화 가운데 가장 뛰어난 작품에도 군중이 등장한다. 1799년에 톨레도 대성당의 성물 안치소에 봉헌한 「붙잡힌 그리스도」가 좋은 예다. 고야가 산 안토니오 데 라 플로리다 교회 천장화에서 다룬 소재는 파도바의 성 안토니오의 기적으로, 그는 마법사 같은 설교로 군중을 끌어모은, 가톨릭 성인들 가운데 가장 인기있는 인물로 꼽힌다.

이 13세기의 프란체스코회 수도사는 포르투갈을 떠나 이탈리아로 가서, 극적인 야외 설교로 명성을 얻었다. 그의 설교는 너무 인기가 있어서, 전설에 따르면 그가 설교하는 곳에서는 상점이 문을 닫고 사무실이 업무를 중단했으며, 끔찍한 범죄자들조차 참회의 눈물을 흘렸다고 한다. 그는 독특한 숭배의 대상으로서 거지나 가난한 농부들과 결부되었고, 특히 소외 계층이나 죄많은 사람들, 비정상적인 도착자를 위한 중재자로 존경을 받았다. 뛰어난 설교사들의 마력은 에스파냐 문학에서도 인기있는 주제였지만, 성 안토니오의 생애에서 고야를 특히 매혹시킨 것은 바로 이런 측면인 것 같다.

죽어가는 사람을 구원하려고 애쓴 성 프란시스코 데 보르하와 마찬가지로(그림56, 57 참조) 파도바의 성 안토니오의 이야기도 죽음의 존재를 중심으로 하고 있지만, 여기서는 부활한 시체가 주역을 맡고 있다. 성 안토니오는 많은 기적을 일으킨 것으로 알려져 있지만, 이 일화는 인기있는 종교소설에 바탕을 두고 있다. 성 안토니오는 아버지가 억울하게 살인범으로 고발당한 것을 알고, 공중을 날아서 이탈리아에서 고국 포르투갈로 돌아갔다고 한다. 이 이야기의 클라이맥스는 리스본의 법정에서 벌어진다. 성인은 누가 진짜 살인범인지를 판사와 증인들 앞에서 증언할 수 있도록 살해된 사람을 살려낸다. 그러나 고야는 이 극적인 부활의 순간을 그리되, 무대를 바꾸었다. 기적은 13세기의 포르투갈 법정이 아니라 어느 산골에서 일어나고, 자연의 아름다움과는 대조적으로 떼지어 모여 있는 목격자들은 잡다한 군중을 이룬다. 눈부신 햇살은 그들의 신체적 결함과 약점을 더욱 강조한다. 일부는 당시의 옷차림을 하고 있지만, 다른 사람들──특히 여자들──은 주름이 곱게 잡힌 선명한 색깔의 이국적인 동양풍 옷차림에 보석으로 치장하고 있다. 인물들은 대부분 추하게 생겼다. 얼굴은 둥글넓적하고, 눈은 작은 점으로 되어 있거나 그늘져 있고, 표정은 험상궂다. 한 남자는 뻐드렁니를 드러내고 있고, 또 한 남자는 더부룩한 백발이다. 다른 인물들은 거의 인간처럼 보이지도 않는다. 주위 사람들이 시체를 일으킨다. 수척해진 시체의 황록색 피부, 커다란 귀와 짧은 머리는 호기심에 찬 아이들의 육체적 특징을 재현한다. 발육이 정지된 아이들의 머리와 몸도 그 시체와 비슷한 특징을 갖고 있다. 그밖에 약탈을 일삼는 남자들, 유혹적인 여자들, 부랑자들, 지팡이를 든 장님 거지

122
「아센시오 홀리아의 초상」, 1798년경, 캔버스에 유채, 54.5×41cm, 마드리드, 티센-보르네미사 재단

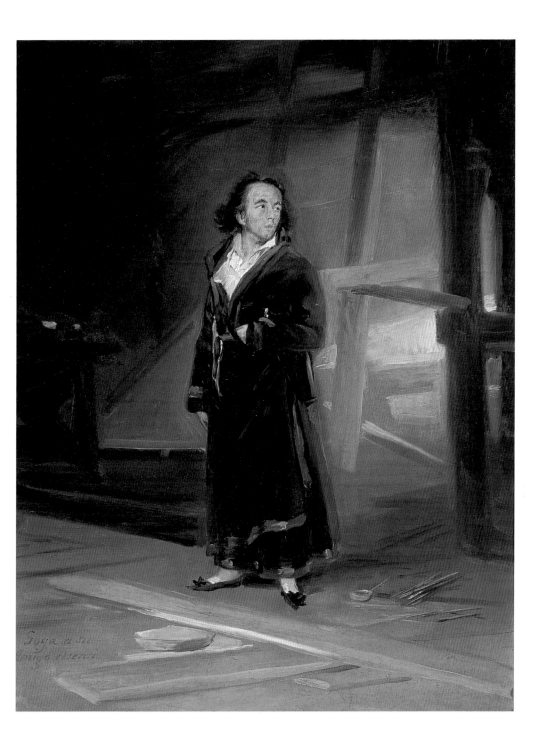

가 이 가공의 산골 주민들이다.

고야는 펜덴티브(둥근 천장과 기둥 사이의 세모꼴 부분)와 아치형 천장에는 기뻐하는 천사들을 잔뜩 그려놓았다. 이 부분은 별개의 두 세계—천상과 속세—의 차이를 뚜렷이 나타내는 구실을 하지만, 천사들은 둥근 천장 아래쪽에 배치되어 있고, 결과적으로 현실세계에 더 가까이 자리잡고 있다. 성 안토니오는 차분한 젊은이다. 그를 둘러싼 후광은 그의 정신적 숭고함과 이성적 우월함을 전달하지만, 너무 많은 목격자가 무뚝뚝하게 기적을 무시하는 것은 원래의 이야기에서 완전히 벗어나 있다.

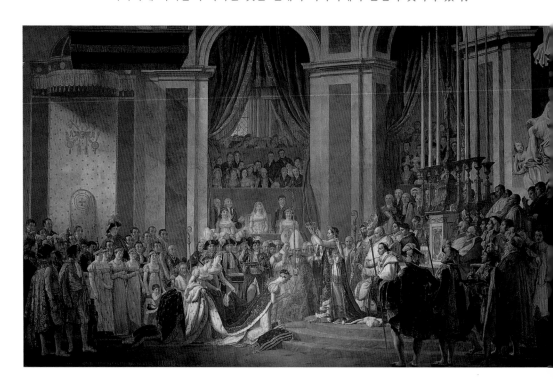

커다란 모자를 쓴 한 남자는 기적의 현장을 떠나기 위해 등을 돌리고 있다. 진범이 누구인지에 대해서는 다양한 견해가 제시되었다. 고야는 사실상 성인과 시체를 빼고는 이 프레스코화에 등장하는 사람들 모두가 그런 범죄를 저지를 수 있다고 암시하는 듯하다. 군중의 일부는 노골적으로 적대감을 드러내지만, 아이들은 고결한 태도와 유창한 웅변과 기적으로 사람들을 감화시키는 성 안토니오의 전설적 재능에 대해 존경심보다는 호기심을 보인다.

18세기에는 유럽의 다른 나라 화가들도 비슷한 주제를 다루었다. 영국의 호가스는 투표하는 사람들, 극장의 관중, 기적의 목격자로 잡다한 집단을 묘사했다. 「베데스다의 웅덩이」에는 목격자들 틈에 서 있는 그리스도가 등장하는데, 이 목격자들의 평범함은 교조적인 감상자들을 놀라게 했다. 에스파냐에서는 대중적 볼거리──마술(馬術) 쇼, 루이스 파레트나 안토니오 졸리가 묘사한 것과 같은 왕의 대관식이나 출항(그림24 참조)──에는 조그맣게 묘사된 다양한 인물이 포함되었다. 그러나 군중 묘사는 특히 혁명 이후의 프랑스에서 급격한 변화를 겪었다. 정치적 판화와 당대 역사를 묘사한 그림들은 군중의 힘을 보여주어 사회적·정치적 격변을 알렸다. 1789년 6월의 이른바 '테니스 코트의 서약', 7월의 바스티유 감옥 습격, 그리고 나폴레옹의 대관식(그림123)은 수많은 목격자와 참여자가 관련된 주요한 역사적 사건이었고, 다비드와 그의 제자들이 그린 혁명적 회화는 사건의 중대성을 나타내는 수단으로 대규모 군중을 이용했다. 다비드와는 달리 고야의 군중은 무명이고 상스러우며 잔인한 경우도 많다. 고야는 『변덕』만이 아니라 개인을 위해 그린 작품과 종교적인 프레스코화에서도 비정상적인 인물을 묘사하는 데 열중하는 성향을 드러냈다. 성 안토니오의 기적을 지켜보는 군중은 『변덕』에 등장하는 인물들을 하나의 작품 속에 모아놓은 것처럼 보인다.

산 안토니오 데 라 플로리다 교회는 1799년 7월에 봉헌되었다. 프레스코화가 완성된 지 거의 1년 뒤, 『변덕』이 간행된 지 약 다섯 달 뒤였다. 이 그림에 대한 당시의 반응은 기록에 남아 있지 않지만, 석 달 뒤인 10월 고야가 수석 궁정화가로 승진하여 5만 레알의 연봉 외에 마차삯으로 5천 레알의 특별수당까지 받게 된 것으로 미루어보아 왕과 왕비는 크게 만족했던 모양이다. 오늘날 고야의 유해가 묻혀 있는 이 교회는 고야의 예술을 찬미하는 이들의 순례지가 되었다. 이 교회의 프레스코화는 강력한 개인을 묘사하는 고야의 표현방식이 완전히 달라진 것을 알려준다.

멜렌데스 발데스가 마지못해 장관직을 수락한 호베야노스에게 바친 찬사는(제4장 참조) 덕행에 나타난 실질적인 위대성을 감지하는 유럽인의 일반적인 통찰력을 반영했다. 고야가 1797년에 그린 멜렌데스 발데스의 초상화(그림63 참조)도 권세와 야심을 가진 위대한 인물에 대한 표현방식을 바로잡은 전형적인 작품이다. 멜렌데스 발데스의 얼굴은 마마자국

123
자크 루이
다비드,
「나폴레옹
황제의 대관식」,
1805~07,
캔버스에 유채,
621×979cm,
파리,
루브르 미술관

으로 뒤덮여 있지만, 멩스가 카를로스 3세의 초상화에 부여한 인간미와 사실성을 간직하고 있다. 궁정화가의 임무에는 왕실 소장의 예술품 목록을 작성하고, 왕립 아카데미에서 학생들을 가르치고, 다양한 행사에 필요한 공식 초상화를 그리는 일도 포함되어 있었다. 이런 업무는 고야의 세속적인 야심을 만족시켰다. 하지만 에스파냐 최고의 화가로서 그가 지니고 있는 예술적 우월감은 혁명적 민중에 대한 폭넓은 이해와도 부합되었고, 탁월한 카리스마를 지닌 개인과 중대한 상황만이 민중을 통제하거나 선동할 수 있다는 직관적 통찰과도 부합되었다. 18세기 말에 나폴레옹 보나파르트가 등장한 것은 사회적 통솔력의 새로운 패러다임을 형성했다.

당시 에스파냐에서 실력자 가운데 가장 흥미로운 인물은 마누엘 고도이였다. 1793년에 시작된 프랑스와의 전쟁은 1795년에 바젤 조약으로 끝났지만, 이 젊은 근위대 장교는 그 전쟁을 통해 대중에게 널리 알려지게 되었다. 그는 하급귀족 집안에서 태어나 1780년대에 무명의 인물에서 일약 유명인사로 떠올랐다. 1793년에 총사령관에 임명된 그는 1795년 9월 '평화대공'에 봉해졌고, 100만 레알의 연봉과 영지를 얻게 되었다. 고야의 후원자들이 대부분 그랬듯이, 고도이도 자신의 지위가 에스파냐의 근대화와 복잡하게 얽혀 있다고 생각했다. 에스파냐를 계몽시키고 근대화하려면 에스파냐 문화—특히 미술—를 지원하는 것이 중요했다. 이 활동가는 사업가이기도 했다. 돈 루이스 왕자의 딸과 결혼한 그는 왕자의 재산과 미술품 컬렉션을 대부분 물려받았다. 고도이는 당대의 많은 화가들을 후원했고, 왕립 아카데미의 후원자였다. 그는 회고록에서 이 지위를 특히 자랑스럽게 회상했다. 유성처럼 화려한 그의 출세는 카를로스 4세와 마리아 루이사 왕비와의 깊은 우정에 의지하고 있었지만, 그는 정치적 생존 본능이 부족했다. 고야가 산 안토니오 데 라 플로리다 교회에서 프레스코화를 그리기 시작한 1798년 8월에 호베야노스가 장관직을 사임했고, 그후 고도이는 에스파냐에 진보적인 개혁을 도입하려고 애쓰다가 대중의 인기를 잃었다. 왕실과 관련한 악의적인 소문이 폭풍처럼 일어났다. 민중은 왕비와 왕과 고도이를 두고 '창녀와 포주와 기둥서방'이라고 불렀다. 이런 곤경에 빠진 군주와 그의 총신은 근대사에서 가장 강력한 인물이 등장한 프랑스에 또다시 기댔을지도 모른다.

1797년에 나폴레옹 보나파르트 장군은 프랑스의 새 공화정부인 총재정부의 우두머리가 되었고, 1799년 11월에 쿠데타를 일으켰다. 대군과 민중을 통제하는 능력이 고도이보다 훨씬 뛰어난 이 영웅은 정력의 절정을 의미했고, 자신의 지위를 강화하기 위해 세력 기반을 다지는 데 그 정력을 쏟아부었다. 고야는 권력자를 묘사하는 데 관심이 있었던 것이 분명하다. 그의 동시대인들은 대부분 공식 초상화의 세부를 조수들에게 맡겼지만, 그들과는 달리 고야는 직접 관찰에 많은 시간을 소비했다. 최고의 초상화가라는 평판이 높아지면서 에스파냐에서의 지위만이 아니라 국제적 지위도 강화되어, 1798년에는 새로 부임한 프랑스 대사 페르디낭 기유마르데의 초상화를 그리게 되었다(그림124). 전직 의사이자 파리 국민공회 의원인 기유마르데는 루이 16세 처형에 찬성표를 던진 인물이었다. 기유마르데 초상화의 근대성은 고야가 그린 최초의 외국인 모델인 그의 만만찮은 성격과 잘 어울렸다. 초상화는 프랑스 삼색기의 색채 배합을 채택하여 화려하다. 모델이 1800년에 귀국했을 때 이 초상화는 프랑스 화가들의 관심을 끌었고, 훗날 프랑스 낭만주의의 거장인 외젠 들라크루아(1798~1863)에게 영향을 주었다. 들라크루아는 기유마르데의 아들과 친구 사이였다.

프랑스와의 전쟁이 끝나자 에스파냐는 혁명적인 이웃나라와 새로운 동맹관계를 맺었다. 1799년에 유럽에서 가장 유명한 절대권력의 표상이 '격렬하게 날뛰는 말을 타고도 침착한' 나폴레옹의 모습으로 등장했다(그림125). 프랑스 화가 다비드의 이 인상적인 그림은 19세기 초의 가장 중요한 세속적 우상을 창조했다. 한니발과 샤를마뉴 대제의 발자취를 따라 이탈리아를 정복하러 가는 길에 생 베르나르 고개를 넘는 나폴레옹의 영웅적인 모습은 그후 수많은 판화에도 등장하게 되었다. 나폴레옹의 힘찬 초상과 때를 같이하여 고야의 작품 범위도 넓어졌다. 그의 작품 범위는 에스파냐에서 부르봉 왕조가 몰락하기 직전인 이 무렵에 최대한으로 확대되었다. 산 안토니오 데 라 플로리다 교회에 프레스코화를 그린 뒤, 에스파냐 군주와 고야의 직업적 관계는 절정에 이르렀다. 고야는 에스파냐 왕족의 공식 초상화를 대담하게 그렸고, 이것은 그의 대표적 걸작이 되었다. 프랑스 혁명과 부르봉 왕조의 몰락이 에스파냐 부르봉 왕가 사람들에게 공포심을 자아냈을 것은 틀림없지만, 그들의 초상화에서는 두려

움의 기색을 거의 찾아볼 수 없다. 다만 개인의 존재가 강화되고, 그들의
인간성에 더 주의가 집중되어 있을 뿐이다.

　다비드는 나폴레옹의 기마(騎馬) 초상화를 절대권력의 표상으로 재해
석했다. 알프스를 넘어가는 나폴레옹을 묘사한 이 그림의 명성은 1800
년대 초에 유럽에서 비슷한 구도의 초상화가 그토록 흔해진 이유를 설명
해준다. 그러나 국가적 인물의 기마상을 그리는 전통은 그보다 훨씬 전인
16세기에 티치아노가 확립했고, 17세기에 안토니 반 데이크(1599~
1641)와 벨라스케스가 그 전통을 강화했다. 고야는 이미 벨라스케스의
그림을 모사한 동판화를 제작해본 경험이 있었기 때문에, 마누엘 고도이
의 기마 초상화를 구상하기에는 유리한 입장이었다. 승마 솜씨가 뛰어난
고도이는 에스파냐인들이 대부분 그렇듯이 승마술이 육체적 기량과 용기
를 증명해줄 뿐만 아니라 지위의 징표이기도 하다고 생각했다. 1770년
대에 파레트는 복잡한 승마술을 과시하고 있는 왕족 전체의 초상화를 그

렸고, 카를로스 4세와 왕비는 열렬한 승마 애호가로 알려져 있었다. 한 편지에서 고야는 기마 초상화를 그리는 것이 화가에게는 가장 어려운 일이라고 인정했다.

프로이센 대사는 고도이가 말을 얼마나 사랑했는가를 기록했다.

그는 아침 일찍 일어나 거마(車馬) 관리관과 집안 사람들과 한동안 이야기를 나누었다. 8시가 되면 말을 타고 교외 저택에 있는 트랙을 돌고, 거기서 그를 보러 오는 왕비를 만난다. 이 오락은 11시까지 계속된다. 왕도 제때에 사냥에서 돌아오면 여기에 참여한다.

고야는 1790년대 전반에 고도이의 기마상을 그렸지만, 이 초상화는 끝내 빛을 보지 못했다. 세상에 알려진 작품은 진위가 의심스러운 스케치와 투우사의 기마상뿐인데, 이 투우사의 얼굴은 원래 '평화대공'이었을

지도 모른다. 전쟁터의 고도이를 묘사한 전신상은 지금도 마드리드의 왕
립 아카데미에 남아 있지만(그림64 참조), 고야가 그린 고도이의 초상화
는 대부분 정치적 이유로 파괴되거나 반도전쟁 때 소실되었다. 하지만 왕
과 왕비의 말탄 모습을 그린 고야의 초상화에는 고도이의 영향이 드러나
있다. 2인 기마상 습작(그림126)은 왕비와 또 한 사람의 모습을 보여주

126
2인 기마 초상화
습작,
1799~1801,
연필 · 붓 ·
세피아 잉크,
24×20.6cm,
런던,
영국박물관

는데, 이 인물은 최근에 고도이로 확인되었다. 고야는 왕과 왕비의 말탄
모습을 하나의 화폭에 담아달라는 요청을 받았을지도 모르나, 결국 그린
것은 에스파냐 왕과 왕비의 웅장한 개별 초상화였다(그림127, 128).

　1799년 9월 마리아 루이사 왕비는 고도이에게 보낸 편지에서 말탄 초
상화를 그리기 위해 포즈를 취하면서 보낸 시간에 대해 이야기했다. "나
는 고야가 그림을 그릴 수 있도록 모자를 쓰고 넥타이를 매고 헝겊옷을

입은 채 대여섯 단 높이에 있는 대좌 위에서 두 시간 반을 보냈소." 이 강력한 여인이 어떻게 고야의 요구에 순순히 따랐는지에 대한 기록은 그후의 편지에 이어진다. 그녀는 오랫동안 포즈를 취하고 나면 녹초가 된다고 말했다. 작업은 왕궁에서 이루어졌다. 고야는 그곳의 면적이 적당하다고 생각했고, 작업에 몰두하고 있을 때 방해받을 염려가 적었기 때문이다. 성공적인 그림을 그리려는 그의 의욕과 노력은 엄청났던 모양이다. 왕비는 이 모든 작업을 '고통'으로 묘사했지만, 이 작품은 다른 것을 고려할 수 없을 만큼 중요했다.

마리아 루이사 왕비의 기마 초상화를 찍은 적외선 사진을 보면, 배경과 모델의 윤곽이 얼마나 여러 차례 바뀌었는가를 알 수 있다. 고야는 왕궁—에스코리알 왕궁—이 포함되어 있는 풍경을 배경으로 인물의 윤곽이 선명하게 떠오르도록 구도를 잡았다. 배경의 날씨는 폭풍우가 몰아칠 것처럼 사납고 불안정하다. 이것과 한 쌍을 이루는 카를로스 4세의 초상화에도 이와 마찬가지로 조각 같은 견고함이 나타나 있다. 왕의 오른쪽 어깨와 왕비의 모자 윤곽선은 심하게 수정되었지만, 고야의 필치는 유별나게 활기차다.

이와 비슷한 필치는 친구인 세바스티안 마르티네스를 묘사한 초상화(그림74 참조)에도 뚜렷이 드러나 있고, 호베야노스의 초상화(그림61, 62 참조)에 생기를 불어넣는다. 왕과 왕비의 기마 초상화는 17세기에 합스부르크 왕가 사람들을 묘사한 벨라스케스의 초상화에서 많은 영향을 받았다. 고야는 아마 정치적 이유 때문에 이 초상화를 그리기로 결심했을 것이다. 17세기 황금시대에 에스파냐를 다스린 군주들은 강력한 국가의 정상에 서 있었다. 반면에 카를로스 4세는 불안정하고 점점 허약해지는 정부를 이끌고 있었다. 말에 올라탄 그의 인상적인 초상화는 과거의 전통과 군주의 권위를 직접 언급하는 반면, 머리를 한쪽으로 기울인 왕비의 모습에서는 보란 듯이 뽐내는 태도가 엿보인다.

아마추어 화가이기도 했던 왕비는 초상화라는 이 고상한 분야에서 고야가 보여준 대담한 기법에 강한 흥미를 가졌다. 그녀는 고도이가 선물한 마르시알이라는 이름의 말을 특히 좋아했는데, 고야가 이 말을 묘사한 것을 보고 더없이 흡족하게 여겼다. 왕과 왕비의 이 기마 초상화는 언제나 함께 전시되었고, 1819년에 마드리드의 프라도 미술관이 국립미술관으

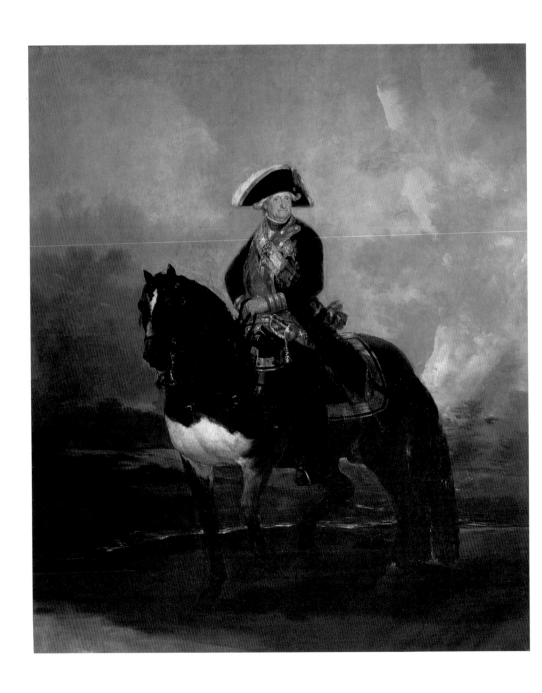

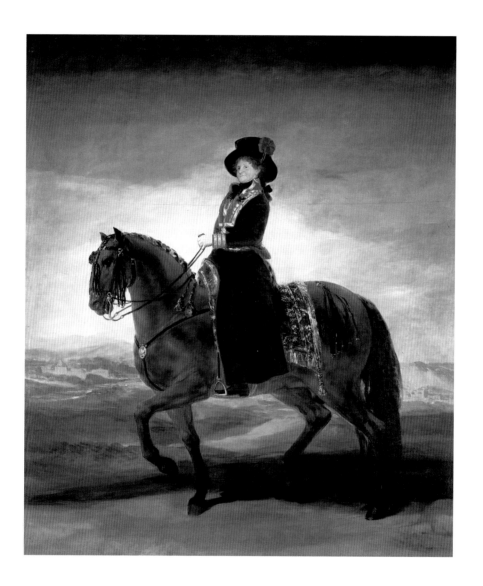

128
「마리아
루이사의 기마상」,
1799,
캔버스에 유채,
335×279cm,
마드리드,
프라도 미술관

로 개관했을 때 고야의 작품은 세 점밖에 전시되지 않았지만 그 중 두 점이 이 초상화였다. 이 두 작품은 색채 구사와 낮은 시점, 왕비를 인도하듯 몸을 약간 돌린 왕의 자세를 통해 서로 연결되어 있다. 두 인물 사이에 감정 교류가 이루어지고 있는 듯한 이런 느낌은 격식을 차린 그들의 딱딱한 모습을 초월한다. 이렇게 지체높은 인물들이 강력하면서도 인간적이고 나약한 모습으로 묘사되는 것을 기꺼이 수락했다는 점은 주목할 만하다. 그때까지 유럽의 수많은 공식 초상화를 지배한 것은 좀더 기본적이고 초연한 권력자의 모습이었지만, 이제 그것이 인간적인 모습으로 바뀌게 된 것이다.

미술사상 가장 위대한 공식 초상화로 꼽히는 두 점의 작품은 나폴레옹 시대인 19세기 초에 제작되었다. 하나는 다비드가 그린 나폴레옹 황제 부부의 대관식 장면(그림123 참조)이고, 또 하나는 고야가 그린 카를로스 4세 가족의 집단 초상화(그림129)다. 두 작품의 시간적 거리는 5년밖에 안되지만, 초상화로서는 정반대다. 정치적 의미에 둘러싸여 있는 것은 둘 다 마찬가지지만, 이 점에서도 두 작품은 서로 정반대다. 다비드는 프랑스 제1제정의 탄생을 묘사하고 있는 반면, 고야는 7년 뒤인 1808년에 몰락할 군주제의 마지막 시기를 기록으로 영원히 남기고 있다.

예술적으로는 다비드가 고야보다 더 까다로운 요구에 직면해 있었다. 박진감과 의례적인 느낌만이 아니라 신원을 확인할 수 있을 만큼 각 인물의 개성을 뚜렷이 드러내는 것도 매우 중요하다. 이 작품은 불법적으로 강탈한 절대권력이 제공하는 화려하고 냉혹한 구경거리다. 조제핀 황후의 뺨에 늘어져 있는 귀고리, 빳빳한 예복의 구김살, 사람들의 얼굴에 드리워진 그림자, 원경 중앙에 가족과 함께 서 있는 나폴레옹의 어머니(실제로는 대관식에 참석하지 않았다)의 자랑스런 표정은 대관식의 차갑고 딱딱한 느낌을 누그러뜨리는 데 이바지하고 있다. 반면에 고야의 초상화는 본질적으로 절대권력자들을 하나의 가족——애정이 넘치는 화목한 가족——으로 묘사하려는 의도를 갖고 있다. 하지만 이 가족의 대다수는 19세기 초에 유럽이 새로운 지형을 이루는 데 중요한 역할을 했다.

왼쪽 끝에 서 있는 인물은 왕의 차남인 카를로스 마리아 이시드로다. 그는 1830년대 초에 왕위계승권을 놓고 형과 다투면서 카를로스 운동을 이끌었다. 당시 17세였던 장남(미래의 페르난도 7세)은 아버지가 1808

년에 강제로 퇴위한 뒤 왕위를 물려받았지만, 근대의 에스파냐 왕들 가운데 가장 형편없는 군주가 되었다. 당시 유행한 애교점을 관자놀이에 붙인 나이든 여자는 왕의 누이(카를로스 3세의 딸)인 마리아 호세파인데, 그녀는 1801년에 이 초상화가 완성되기 전에 사망했다. 고개를 뒤쪽으로 돌려 얼굴을 가리고 있는 젊은 여자는 미래의 왕세자비로, 당시에는 아직 결혼이 확정되지 않았기 때문에 그녀의 신원은 알려지지 않았다. 그녀는 『변덕』 제2번 작품에 나오는 신부의 자태를 연상시킨다(그림104 참조). 그녀 옆에 서 있는 소녀는 마리아 이사벨라 공주로, 나중에 양시칠리아 왕국의 프란체스코 1세와 결혼했다. 가족 중에 가장 만만찮은 인물은 당시 50대였던 마리아 루이사 왕비다. 그녀는 금빛과 군청빛이 어우러진 드레스를 입고, 통통한 팔을 어린 자식들—특히 막내아들인 프란시스코 데 파울라 안토니오 왕자—쪽으로 뻗고 있다. 이 막내아들은 궁정의 외교관들 사이에 왕비가 마누엘 고도이와 정을 통하고 있다는 소문이 퍼진 1794년에 태어났다. 역시 화려하게 차려입은 53세의 왕은 이제 통치 말기를 맞고 있다. 왕은 아내와 마찬가지로 이탈리아에서 11년 동안 망명 생활을 한 뒤 1819년에 세상을 떠났다. 얼굴만 보이는 두 사람은 왕의 아우이자 둘째 사위인 안토니오 파스쿠알 왕자와, 왕의 맏딸이자 포르투갈 왕 주앙 6세의 아내인 카를로타 호아키나 공주다. 왕 뒤에 서 있는 젊은이는 방계인 파르마의 부르봉 가문의 후계자인 루이스이고, 그 옆에 아기를 안고 서 있는 젊은 여자는 그의 아내이자 카를로스 4세의 넷째딸인 마리아 루이사 호세피나다. 그녀의 품에 안겨 있는 아들 카를로스 루이스는 나중에 파르마 대공이 되었다.

이 모델들은 대부분 스케치로 먼저 그려졌다(그림130). 세밀하고 정교한 이 스케치 초상화들은 오늘날 완성된 대형 집단 초상화와 나란히 걸려 있다. 마리아 루이사 왕비는 이 스케치들도 본작품 못지않게 높이 평가한 모양이다. 고야는 이번에도 역시 벨라스케스의 「궁정 시녀들」(그림50 참조)을 본떠서 배경에 자신의 모습을 포함시켰고, 마리아 루이사 왕비의 권위적인 태도는 「궁정 시녀들」 앞쪽에 있는 어린 공주의 포즈를 똑같이 흉내내고 있다.

왕비는 고야의 초상화에 완전히 반했고, 왕은 출납관에게 명하여 고야에게 거액의 그림값을 지불하게 했다. 고야가 그림물감 값으로 청구한 액

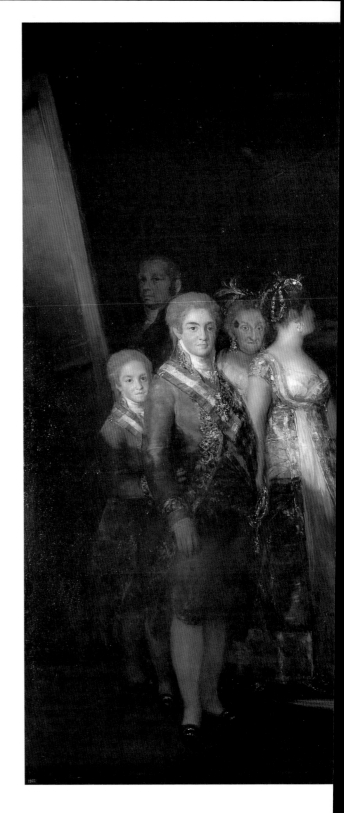

129
「카를로스
4세의 가족」,
1800~01,
캔버스에 유채,
280×336cm,
마드리드,
프라도 미술관

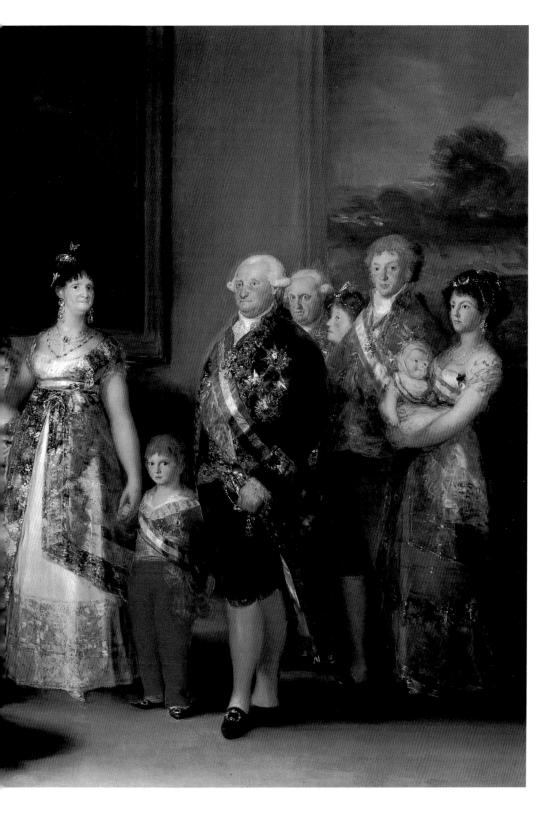

수만 해도 당시 돈으로 수백 달러에 이르렀다. 카를로스 4세 시대에 고야는 업무처리에서 상당한 자유를 인정받았고, 이 집단 초상화가 당당한 성공을 거둔 덕에 막대한 양의 그림 재료를 축적할 수 있었다. 다비드는 대관식 그림에 대해 거액을 청구했지만, 그 돈을 나폴레옹한테 받아내는 데 다소 어려움을 겪었다. 이것은 아마 예술을 후원하는 데 있어서 오랜 역사를 가진 군주국과 그런 전통이 거의 없는 신생 독재정권의 차이를 나타낼 것이다. 예술에 대한 나폴레옹의 후원은 예술활동을 군대조직과 비슷한 방식으로 체계화했지만, 에스파냐 군주는 화가들과 좀더 미묘하고 친밀한 관계를 추구했다. 고야의 집단 초상화는 일가족의 친밀함과 왕위계승의 정당성을 강조하고 있는 반면, 다비드의 「대관식」(그림123 참조)에서 조제핀 황후에게 관을 씌워주는 것은 피우스 교황이 아니라 나폴레옹 자신이다. 고야의 초상화에서는 왕과 왕비가 구도를 지배하고 있을지 모르나, 그들도 약점이 있는 인간으로 묘사되어 있고, 권력의 원천은 어느 한 개인이 아니라 집단이다.

이 초상화에 담겨 있는 모델들의 친밀한 관계는 근친상간적인 그들의 실생활을 반영한다. 사촌끼리, 또는 숙부와 질녀가 결혼하는 것은 에스파냐의 시골보다 귀족사회에서 훨씬 통상적인 관습이었다. 지위와 재산을 지키는 것이 그 목적이었다. 부르봉 왕가는 10세기의 프랑스 부르봉 가문에서 유래했다. 이 뛰어난 가문에서 갈라져나온 다양한 가문이 프랑스와 에스파냐, 그리고 이탈리아의 파르마와 나폴리의 통치자를 배출했다. 부르봉 가문은 예술만이 아니라 교육을 후원한 것으로도 유명했고, 이 전통은 그들의 왕위계승권만큼 중요했다. 고야가 이 인상적인 집단 초상화를 완성한 이듬해인 1802년에 에스파냐의 주요 화가인 비센테 로페스 이 포르타냐(1772~1850)가 같은 모델들 가운데 일부의 초상화를 그렸다(그림131).

그의 그림은 왕족 일가의 발렌시아 대학 방문을 기념한 것으로, 순수한 초상화라기보다는 '역사화'에 가깝다. 왕세자와 그의 두 남동생, 왕과 왕비는 모두 학문의 후원자로 묘사되어 있다. 우의적인 인물들은 대학의 다양한 학부를 상징하며, 지혜의 여신인 미네르바가 그들을 보호하고, 평화와 승리를 상징하는 인물들이 미네르바에게 왕관을 씌워주고 있다. 이런 형상은 진보적이고 계몽된 군주를 묘사하는 18세기 말의 유행과 일치

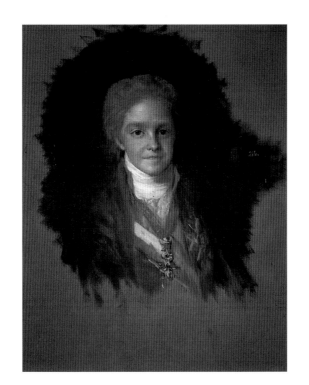

130
「카를로스 마리아
이시드로 왕자」의
스케치,
1800,
캔버스에 유채,
74×60cm,
마드리드,
프라도 미술관

131
**비센테 로페스
이 포르타냐,**
「발렌시아 대학을
방문한 카를로스
4세 가족의
기념 초상」,
1802,
캔버스에 유채,
348×249cm,
마드리드,
프라도 미술관

한다. 평화의 상징이 중요하게 다루어져 있는 것은 1801년에 오렌지 전쟁이 끝난 뒤 포르투갈과 평화협정을 맺은 마누엘 고도이의 업적을 암시하고 있다.

고야가 그린 왕가의 초상화에는 전쟁이나 평화가 전혀 언급되어 있지 않다. 그러나 전쟁터의 고도이를 묘사한 초상화(그림64 참조)에서는 탈취한 포르투갈 군기를 보란 듯이 전시하여 이 상서로운 승리를 기념하고 있다. 권세를 누린 마지막 몇 년 동안 고도이 재상은 사방에서 비난을 받고 있었다. 심지어는 왕세자인 페르난도마저 그를 비난했다. 풍자 판화는 고도이의 내각만이 아니라 왕실까지 공격했다. 고야는 마드리드 중심가에 있는 고도이의 대저택을 재상의 열정과 업적을 상징하는 우의화로 장식하여, 이 미움받는 재상에게 예술작품을 제공했다. 이런 의미에서 고도이는 특히 중요한 후원자가 되었지만, 오늘날에는 주로 고야의 「벌거벗은 마하」(그림132)와 「옷을 입은 마하」(그림133)를 사들인 수집가로 기억되고 있다.

이 유명한 두 작품은 역시 '한 쌍'을 이루고 있는 고야의 또 다른 명작 「1808년 5월 2일」(그림164 참조)과 「1808년 5월 3일」(그림165 참조)에 못지않게 고야의 삶과 예술을 상징하게 되었다. 이 두 작품은 고야가 「변덕」을 제작한 뒤 개인적인 데생을 통해 젊은 여인들의 관능적 매력과 성적 자유분방함을 분석하고 있던 시기의 작품이다. 하지만 이 작품들의 모티프는 17세기에 뿌리를 두고 있을지도 모른다. 카를로스 2세의 궁정화였던 후안 카레뇨 데 미란다는 1680년에 뚱뚱한 여자 난쟁이를 묘사한 매혹적이고도 장식적인 유화 두 점—'라 몬스트루아'(La Monstrua : 여자 괴물)의 발가벗은 모습과 옷입은 모습(그림134, 135)—을 그렸는데, 동시대인의 설명에 따르면 '라 몬스트루아'는 부르고스 부근에서 태어나, 카레뇨가 이 그림을 그린 해에 에스파냐 궁정에 왔다고 한다. 그녀의 본명은 에우헤니아 마르티네스 바예호였고, 그녀의 초상화를 주문한 사람은 왕이었다. 그녀가 '옷입은' 초상화에서 입고 있는 빨간색과 흰색과 금색이 어우러진 화려한 드레스도 왕이 준 것이었다. 그녀는 6세 때 이미 몸무게가 성인 여자 두 명을 합친 것보다 더 무거웠고, 조숙하게 성장했다. 발가벗은 그림에서 그녀는 고대 로마의 주신(酒神)인 바쿠스의 상징물을 들고 있는데, 이는 아마 신화적인 은폐물로 알

몸을 품위있게 가리기 위해서일 것이다.

고야는 이 두 작품을 분명 알고 있었을 것이다. 그가 궁정화가로서 언제든지 접근할 수 있는 왕실 소장품에 포함되어 있었기 때문이다(이 두 작품은 1801년에 작성된 왕실 소장품 목록에 실려 있다). 에스파냐인들은 전통적으로 기형적인 인간의 초상을 좋아했고, 고야 자신도 『변덕』에서 난쟁이들을 즐겨 묘사했지만, 두 점의 「마하」는 그런 기묘한 특징을 전혀 갖고 있지 않다. 알바 공작부인이 모델일 것이라는 전통적인 주장은 입증할 수 없다. 알바 공작부인의 초상화는 그녀의 얼굴이 전혀 다르다는 것을 보여주기 때문이다. 「마하」의 얼굴은 고야가 1790년대에 스케치한 코끝이 뾰족한 여자와 더 비슷하다(그림98 참조). 치마를 걷어올려 엉덩이를 드러낸 이 여자는 고야의 예술에 묘사된 밑바닥 사회의 매춘부이고, 마녀 셀레스티나의 동료로 생각할 수도 있다. 이 두 점의 그림 속에 영원히 살아남은 그녀는 결코 여자 괴물은 아니지만, 자신이 살고 있는 밑바닥 사회를 미묘하게 연상시킨다.

회화에서 여자 누드를 검열하는 것은 18세기 에스파냐에서는 강박관념이 되어 있었다. 카를로스 3세는 왕실에 소장되어 있는 수십 점의 누드화를 불태우려 했지만 멩스의 강력한 만류로 뜻을 이루지 못했다. 카를로스 4세도 누드화를 불태우고 싶어했지만 역시 좌절당했다. 문학과 회화와 복식에서 점점 커지는 프랑스 패션의 영향력은 왕실의 이런 깐깐함을 서서히 약화시켰다.

고야는 알바 공작부인의 영지에 머무는 동안 벌거벗은 여자와 옷입은 여자들을 데생했는데, 옷입은 여자들의 얼굴을 공들여 마무리했다는 점에서 일관성이 있다. 「벌거벗은 마하」의 얼굴은 창백하게 놓아둔 반면, 「옷을 입은 마하」의 얼굴은 연지와 분을 발랐고 눈과 눈꺼풀에도 검은 분가루를 칠하고 있다. 「옷을 입은 마하」는 터키풍 바지와 수놓은 조끼를 입고, 터키풍의 황금빛 슬리퍼를 신고 있다. 그런 의상은 공단으로 만든 침대보와 함께 18세기 말 영국과 프랑스의 터키풍 초상화에 흔히 등장하는 소품이었다. 1777년에 『마가진 아 라 모드』의 패션 담당 통신원은 "여성복이 페르시아풍과 터키풍으로 많이 기울어졌다"고 보도했다. 19세기 초에는 프랑스 회화에도 비슷한 동양풍 인물이 등장했는데, 세련된 알몸의 '오달리스크'가 그 예다. 최고의 오달리스크 초상화가는 다비드

132
「벌거벗은 마하」,
1798~1800년경,
캔버스에 유채,
97×190cm,
마드리드,
프라도 미술관

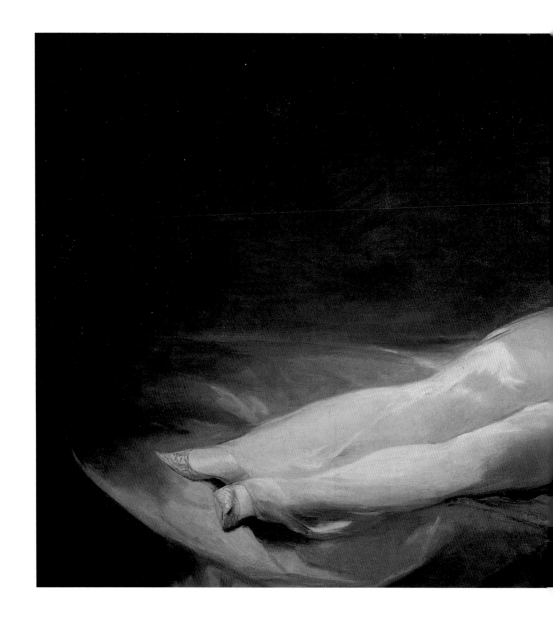

133
「옷을 입은 마하」,
1798~1805년경,
캔버스에 유채,
95 × 190cm,
마드리드,
프라도 미술관

134
후안 카레뇨
데 미란다,
「알몸의
라 몬스트루아」,
1680,
캔버스에 유채,
165×108cm,
마드리드,
프라도 미술관

135
후안 카레뇨
데 미란다,
「옷입은
라 몬스트루아」,
1680,
캔버스에 유채,
165×107cm,
마드리드,
프라도 미술관

의 제자인 장 오귀스트 도미니크 앵그르(1780~1867)였다.

　「옷을 입은 마하」의 색조는 주황색과 황금색, 진홍색, 검은색인 반면, 「벌거벗은 마하」는 진주처럼 푸른색을 띤 밝은 회색과 분홍색, 진초록색, 연하늘색, 공단 같은 흰색에 싸여 있다. 「옷을 입은 마하」가 터키풍 의상 때문에 현실세계에서 완전히 동떨어져 있듯이, 「벌거벗은 마하」는 배경과 육체의 인공적이고 비현실적인 성격 때문에 현실세계에서 완전히 동떨어져 있다. 마누엘 고도이는 고야의 예술에 담겨 있는 그런 최신식 세련미를 즐긴 것이 분명하다. 이처럼 기분좋게 자극적인 그림들을 모아서 소규모 개인 화랑을 만들어두고 한가한 시간에 감상하며 즐기려고 했던 것인지는 알 수 없지만, 이런 소재에 대한 그의 열정은 서재 상인방에 잠자는 여인들을 그려달라고 고야에게 주문한 세바스티안 마르티네스와 맞먹을 정도였다. 에스파냐와 프랑스가 정치적·문화적으로 가까워질수록 그런 부도덕한 소재는 더욱 널리 퍼진 것 같지만, 공사를 불문하고 고야의 고객들이 주문한 다양한 유형의 작품은 고야의 놀라운 다재다능함을 보여주었다.

　60대가 가까워지는데도 공식 작품을 그려야 하는 부담은 여전히 계속되었지만, 카를로스 4세의 가족 초상화(그림129 참조)를 완성한 뒤에는 왕에게 바칠 대규모 작품은 더 이상 그리지 않았다. 두 「마하」의 유혹적인 성격은 상류층 저택의 객실 장식용으로 주문받은 화려한 작품에 대한 그의 예술적 반응을 암시하고 있지만, 고야는 비정상적인 인물과 아웃사이더를 데생하는 작업도 계속했다. 귀족들의 모습을 묘사한 공식 초상화조차 때로는 굴욕적인 패배를 당한 사람들의 사진대장처럼 보인다.

　고야가 왕실 일가족의 집단 초상화를 그리기 위해 준비한 스케치를 보면, 각 인물 주위를 검은 어둠이 기분나쁘게 둘러싸고 있다. 이것은 고야의 원숙기 스타일을 특징짓는 독특한 배경이다. 이 어둠은 통상적인 적갈색 바탕칠 위에 쪽빛과 목탄과 올리브색 같은 물감을 덧칠한 것이다. 그보다 훨씬 전에 그려진 「플로리다블랑카 백작의 초상」(그림59 참조)도 이와 비슷한 어둠으로 둘러싸여 있고, 돈 루이스 왕자의 수수한 일가족(그림66 참조)은 어둠에 싸여 거의 질식할 정도였다. 고야가 생애의 마지막 30년 동안 즐겨 다룬 섬뜩한 소재 쪽으로 옮아갈수록, 이 어둠은 그림에 더욱 널리 퍼지게 될 것이다.

1802년에 알바 공작부인이 타계했다. 고야가 고대의 석관에 새겨진 애도자들처럼 망토를 두르고 두건을 쓴 장례식 참석자들에게 떠받쳐진 여인의 초상을 데생한 것을 보면, 알바 공작부인의 무덤을 설계하려 한 것을 알 수 있다. 알바 공작부인의 마지막 초상화(그림119 참조)는 어둠에 둘러싸여 있지는 않지만 검은 옷을 입고 있다. 이것은 과부가 된 그녀의 처지를 존중한다는 표시다. 하지만 그녀가 남편의 유품으로 끼고 있는 반지에는 '고야'와 '알바'라는 이름이 새겨져 있고, 그녀의 손가락이 가리키고 있는 발치에는 '솔로 고야'(오직 고야뿐)라는 좌우명이 새겨져 있다. 그들의 관계가 어떠했든, 고야는 오랫동안 그의 후원자였던 여자에게 마음이 끌렸던 것이 분명하다. 공작부인의 '하얀' 초상화(그림72 참조)는 순결의 이미지를 제시했지만, 1797년의 '검은' 초상화는 죽음의 이미지로 가득 차 있는 듯하다.

고야의 작품이 가장 비싼 값으로 팔리고 있던 1805년에 그의 작품 중에서 가장 고전적인 양식의 초상화가 그려졌다. 산타 크루스 후작부인의 초상화(그림136)가 그것이다. 이 작품은 국제적으로 인기있는 그리스 양식을 시도하고 있다. 후작부인은 고대풍의 소파에 기대어 쉬고 있는 다비드의 레카미에 부인(그림137)을 연상시킨다. 또한 후작부인은 그리스 현악기인 리라를 쥐고 춤과 노래의 여신인 테르프시코레로 변장하고 있어서, 조슈아 레이놀즈가 1770년대에 그린 여인들도 연상시킨다. 하지만 후작부인은 낙엽으로 만든 관을 머리에 쓰고 있어서, 알바 공작부인의 검은 옷차림과 마찬가지로 죽음을 피할 수 없는 인간의 운명에 대한 깨달음을 불러일으킨다. 두 여인은 감상자에게 말을 걸고 있는 듯하다. 공작부인은 발치를 가리키는 손가락과 도전적인 표정으로, 후작부인은 촘촘한 필치로 이루어진 검은 어둠을 배경으로 소파 위에 몸을 비틀고 누워 있는 자세로 말을 건다. 여기에는 고야의 후기 작품 전반에 내포되어 있는 신념이 들어 있다. 그것은 빛이 어둠을 완전히 몰아낼 수는 없고 다만 어둠을 불완전하고 가시적으로 만들 뿐이라는 신념이다. 고야는 후작부인의 얼굴이 빛나는 것을 정교하게 묘사하고 있지만, 그 빛나는 얼굴 뒤에는 생의 덧없음과 죽음을 연상시키는 어둠이 바짝 다가와 있다.

악기는 (가수와 마찬가지로) 시각적인 소품으로서 실물보다 돋보이게 묘사된 산타 크루스 후작부인의 초상화와는 전혀 다른 일련의 작품에 영

감을 주었다. 1801~05년경의 작품인 「노래와 춤」(그림138)은 허공에 떠서 기타를 연주하며 노래하는 괴상한 여인을 묘사하고 있다. 바닥에 앉은 여자는 사악한 가면을 벗으려 하고 있다. 이 시기의 스케치와 판화들은 소리와 음악과 악사라는 소재를 이용하여 이와 비슷한 캐리커처를 창조하고 있다. 한 작품에서는 눈먼 기타 연주자가 황소 뿔에 찔린다. 한 작품에서는 흉칙하게 생긴 두 수도사가 배꼽을 쥐고 소름끼치는 웃음을 터뜨린다. 또 다른 작품에서는 해골 같은 마녀가 아기를 먹을 준비를 하고 있고, 성별을 알 수 없는 두 기괴한 인물이 탬버린을 딸깍거리면서 '즐겁게 일어난다'(고야가 붙인 설명문). 이 모든 작품에서 고야는 기괴한 황홀경을 객관적으로 환기시킨다. 그것은 산 안토니오 데 라 플로리다 교회의 천장화에서 기적의 현장에 있는 군중의 일부가 나타내고 있는 상태와 다르지 않다.

1808년에 프랑스가 에스파냐를 침공하여 반도전쟁이 일어나기 전의 불안한 몇 해 동안, 고야는 별난 그림──미치광이, 마녀, 아름다운 여자, 기괴한 악마와 식인종──을 그리는 데 몰두했다. 그는 폭력의 이미지와 괴상한 인물과 불안한 상황을 즐긴다. 이 즐거움이 그에게는 사회 문제에 대한 논평이라는 도덕적 중화제나 정치적 양심의 표현보다 중요하지만, 그것은 그가 계몽시대 이후 사회적 희생자에게 느끼는 매력을 전개한 결과로 여겨지는 경우가 많다. 불구자와 병자의 모습은 이 무렵에 그린 데생에도 등장하여 염세적인 사회상을 보여준다. 하지만 인간의 내면에 숨어 있는 잔인한 본성을 탐구한 것은 고야만이 아니다. 다른 유럽 국가에서 활동한 초기 낭만주의 화가들도 비슷한 흥미를 가지고 있었다. 고야의 『C 화첩』에는 "이 남자한테는 많은 친척이 있고, 그 중 일부는 제정신이다"라고 적힌 1803~24년경의 데생(그림139)이 실려 있다. 이 데생은 사회적으로 버림을 받아서 짐승가죽을 걸치고 손톱을 길게 기르고 사실상 동물로 전락하기 직전에 있는 듯이 보이는 미치광이를 묘사하고 있다. 1795년에 윌리엄 블레이크가 제작한 대형 채색 판화는 성서에 나오는 추방자인 네부카드네자르(그림140)가 황야에서 짐승처럼 살고 있는 모습을 보여주는데, 이 판화도 고야의 데생과 비슷한 통찰을 반영하고 있다. 두 화가는 이 불합리한 폭력이 그들이 살고 있는 폭력적인 사회와 관련되어 있음을 알아차렸고, 둘 다 초기 낭만주의 예술에 중요한 도상(圖像)을

136
「산타 크루스 후작부인의 초상」,
1805,
캔버스에 유채,
130×210cm,
마드리드,
프라도 미술관

137
자크 루이 다비드,
「쥘리에트 레카미에의 초상」,
1800,
캔버스에 유채,
174×244cm,
파리,
루브르 미술관

138
「노래와 춤」,
1801~05년경,
수묵,
23.5×14.5cm,
런던,
코톨드 미술관

139
「이 남자한테는
많은 친척이 있고,
그 중 일부는
제정신이다」,
『C 화첩』52번,
1803~24년경,
수묵, 20×14cm,
마드리드,
프라도 미술관

140
윌리엄 블레이크,
「네부카드네자르」,
1795,
채색 판화,
44.6×62cm,
런던,
테이트 미술관

141
「희생자를
잡아먹고 있는
식인종」,
1805년경,
패널에 유채,
32.8×46.9cm,
브장송,
미술건축관

제공했다. 그들은 초기 낭만주의와 결부되는 경우가 많다.

19세기 초에 그의 미학적 관심을 지배한 것은 부정적 가치와 대조법이었다. 이 시기에 고야는 주문을 받지 않고 그린 작품에서 원시적인 사람과 광기에 더욱 몰두했다. 두 예수회 선교사의 죽음을 묘사한 것으로 여겨지는 한 쌍의 식인 장면(그림141, 142)은 두 「마하」와 대조를 이룬다. 가브리엘 라유망과 장 드 브레뵈프라는 예수회 선교사는 1649년에 퀘벡 근처에서 이로쿼이족 인디언에게 살해되었다. 첫번째 그림에서 땅바닥에 놓여 있는 검은 모자는 신부의 모자로 해석되었지만, 고야가 묘사한 식인종은 실제로는 아메리카 인디언이 아니다. 그들은 얼굴과 몸에 털이 많은 것으로 묘사되어 있고, 두번째 그림에서 중앙의 인물이 들고 있는 희생자의 머리는 깨끗이 면도를 하고 머리를 길게 길렀기 때문이다. 또한 중앙의 인물은 성기가 없는 것처럼 보인다. 고야는 식인종이 성행위를 하지 않는 순결한 상태로 살고 있다고 암시하는 것 같다. 첫번째 그림에서 시체의 껍질을 벗기며 황홀경에 빠져 히죽거리고 있는 식인종은 고전적인

몸매를 갖고 있다. 이것은 식인을 비롯한 '원시적' 인간의 충동과 고전주의, 그리고 현대 영웅의 행위 사이에 존재하는 관계를 탐구한 후기 낭만주의의 상징적 표현과 이 인물을 결부시킨다.

고야가 보았을 가능성이 있는 과거의 삽화——예컨대 16세기에 테오도르 데 브리(1528~98)가 출판한 판화집 『아메리카』——에는 식인종이 시체를 게걸스럽게 먹고 있는 장면이 자세히 묘사되어 있다. 미개인들은 순진무구한 상태에 있는 것으로 묘사되는 반면, 유럽 정복자들의 행위는 훨씬 야만적이고 잔인하게 묘사된다. 대중 문학과 회화 및 판화는 유럽인과 기독교도가 난파나 전쟁 같은 참사를 겪은 뒤 식인종이 된다는 소재를 다루는 경향이 있었다. 하지만 1790년대에 많은 논란과 함께 인기를 얻은 『새로운 쥐스틴, 또는 미덕의 불행』이라는 소설에는 특히 성적 만족을 얻기 위해 유럽인들이 사람을 잡아먹는다는 이야기가 등장한다. 사드 후작으로 더 알려진 도나티앵 알퐁스 프랑수아 드 사드가 바스티유 감옥에서 쓴 이 소설은 1791년에 네덜란드와 파리에서 처음 출판된 이후 판을 거

듭하여, 10년 동안에만 무려 여섯 번이나 재간되었다. 이 책에서는 교양 있는 프랑스 귀족들과 악당, 겉보기에는 점잖은 보통 남자와 여자, 심지어는 베네딕트회 수도사들까지도 야만적이고 방탕한 짓을 저지른다. 고야가 이런 책을 직접 보았을 가능성은 별로 없지만, 고야가 묘사한 식인종이 후기 낭만주의 시인이나 화가들의 흥미를 예시하는 것처럼 보이는 것과 마찬가지로, 이 무렵 그가 그린 잔학행위 장면은 이 책에 나오는 몇몇 일화와 일치한다.

바이런의 서사적 풍자시 『돈 후안』(1819~24년 출판) 제2편에는 배가 난파하여 굶주린 선원들이 누가 누구를 먹을 것인가를 놓고 제비를 뽑는 이야기가 나온다. 죽을 때까지 기독교 신앙을 버리지 않는 희생자는 자신의 혈관에 피가 한 방울도 남지 않을 때까지 빨아먹게 한다("하지만 우선 그는 작은 십자가에 입을 맞추었다/그런 다음 정맥과 손목을 내밀었다"). 처음 한 모금은 그의 혈관을 자른 굶주린 의사의 몫이었다.

이렇게 교양있는 유럽 기독교도와 야만적인 행위를 결부시키는 것은 19세기 초에 창의적인 예술가들의 흥미를 끄는 매력적인 주제가 되었다. 화가들도 이 색다른 주제에 마음이 끌렸다. 1819년에 테오도르 제리코(1791~1824)는 파리에서 유명한 난파사건을 묘사한 그림을 전시했는데, 프랑스의 프리깃함인 '메두사' 호가 1816년에 인도양에서 침몰한 사건이었다(그림143). 생존자인 의사와 기관사의 증언에 따르면, 뗏목을

타고 표류하던 조난자들은 굶주림을 견디지 못하고 죽은 동료들의 시체를 먹을 수밖에 없었다고 한다. 제리코는 이 그림을 그리기 위한 예비 스케치에서 이 장면을 생생하게 연출했다. 이 젊은 프랑스 천재와는 달리, 고야는 공개처형과 범죄적 살인자를 묘사했을 때처럼 우의적이거나 풍자적인 목적으로 식인 장면을 형상화했을 가능성이 크다. 그가 인간 열정의 약점을 난도질한 화가로 유명해진 것은 아마도 그런 잔인한 주제를 실험하기를 즐겼기 때문일 것이다.

경제적 안정과 은퇴로 생활의 여유가 생겼기 때문에, 고야는 아들 부부에게 집을 한 채 사줄 수 있었다. 그는 이제 원하는 것을 마음대로 창작할 수 있었고, 과거의 경쟁자들—프란시스코 바예우, 라몬 바예우, 루이스 파레트—은 세상을 떠났고, 아들은 결혼하여 자리를 잡았다. 하지만 고야의 인생이 정점에 달한 이 무렵 국제 정세가 악화되었다. 고도이는 포르투갈에 맞서 프랑스와 동맹관계를 확고히 했지만, 실제로는 조국을 나폴레옹의 손아귀에 넘겨준 꼴이었다. 포르투갈은 나폴레옹과 타협하기를 거부했다. 그러자 나폴레옹은 1807년 10월 포르투갈을 점령하기 위해 군대를 파병했다. 에스파냐의 왕세자인 페르난도는 카를로스 4세가 죽으면 고도이가 왕위를 찬탈할 음모를 꾸미고 있다고 의심하여, 프랑스 황제에게 도움을 청했다. 그 결과 1808년에 마드리드는 완전히 프랑스의 지배 아래 놓이게 되었다. 그리고 이 때문에 고도이에 대한 악평은 최고조에 이르렀다. 3월에 폭도들이 그의 저택을 약탈했고, 카를로스 4세는 강제로 퇴위당했다. 왕세자가 즉위하여 페르난도 7세가 되었지만, 나폴레옹은 에스파냐에 대해 다른 속셈을 갖고 있었다. 페르난도는 부모와 함께 프랑스와 에스파냐의 접경에 있는 바욘으로 호출되었다. 여기서 그도 역시 퇴위를 강요당했다. 그와 부모는 나폴레옹의 포로가 되었고, 나

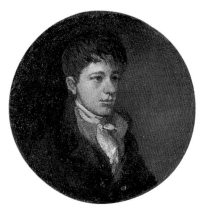

폴레옹 황제는 부르봉 왕조를 폐하는 대신 자기 형 조제프를 왕위에 앉혔다. 조제프는 에스파냐 왕 호세 1세로 선언되었다. 이 소식이 마드리드에 전해지자 대중의 항의가 격렬하게 폭발했다. 에스파냐인들이 독립전쟁이라고 부르는 무장투쟁의 무대가 마련된 것이다.

144
「하비에르
고야」,
1805,
동판에 유채,
지름 8cm,
개인 소장

145
「구메르신다
고이코에체아」
1805,
동판에 유채,
지름 8cm,
개인 소장

146
「호세파 바예우」,
1805,
펜과 검정 초크,
11.4×8.2cm,
개인 소장

전쟁의 참화 증인으로서의 화가

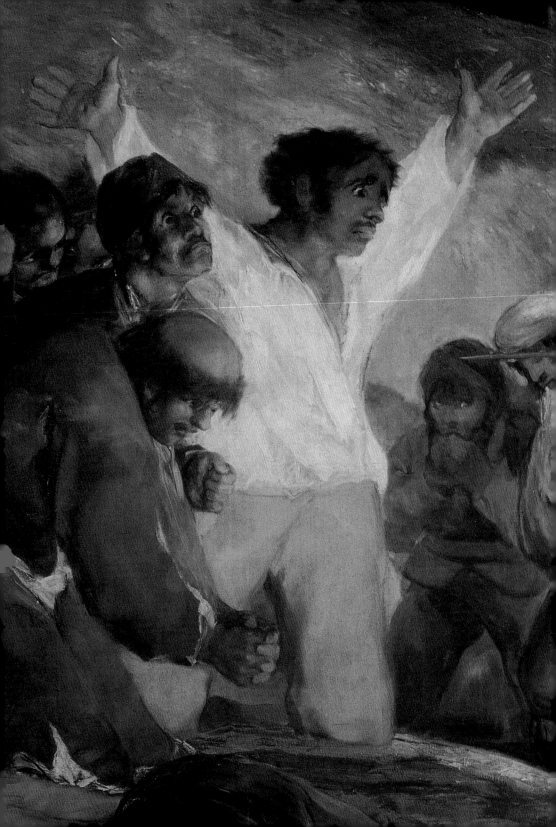

1808년 5월 2일, 프랑스 기병대가 민중 봉기를 진압하기 위해 마드리드 시내로 들어왔다. 날로 고조되고 있던 민간인 소요는 가두에서 프랑스 군대와 맞붙어 싸우는 폭동으로 바뀌었지만, 교외에 주둔해 있던 에스파냐군은 어느 편도 들지 않고 중립을 지켰다. 에스파냐에 파견된 프랑스군 총사령관 조아생 뮈라 원수는 에스파냐군의 암묵적인 지원에 공개적으로 감사했다. 3월 25일 마드리드에 도착한 뮈라는 5월 2일의 폭동을 진압하기에 좋은 위치를 차지하고 있었다. 그가 폭동 진압에 성공한 데에는 유명한 나폴레옹 친위대에 소속된 96명의 터키 출신 '맘루크' 기병대의 활약도 큰 몫을 했다. 이 사건은 바로 내전의 도화선이 되었고, 6년 뒤에 고야의 걸작 전쟁화——「1808년 5월 2일」(그림164)과 「1808년 5월 3일」(그림147과 165)——에 영감을 준 것도 이 사건이었다.

이 전쟁은 여러 지역에서 일어난 충돌과 게릴라전으로 복잡한 양상을 띠었기 때문에, 수많은 화가들이 그것을 상세히 조사하고 기록하게 되었다. 지휘관들과 함께 전쟁터에 나간 화가도 있었고, 신문 보도를 통해 주요 사건과 교전을 추적한 화가도 있었다. 나폴레옹의 원정에는 반드시 직업 화가들이 종군하여, 나폴레옹 정부의 예술부장관인 도미니크 비방 드 농의 지시에 따라 전투 계획을 토대로 교전 상황을 기록했다. 전투 장면을 기록한 종군화가들 가운데 가장 유명하고 인기가 높았던 사람은 다비드의 수제자인 앙투안 그로 남작(1771~1835)이었다. 아부키르 전투와 피라미드 전투 같은 유명한 전투 장면을 묘사한 그의 대작은 베르사유 궁전에 있는 '전투의 전당'의 주요 전시품이 되었다. 영국에서도 많은 화가들이 고용되어 나폴레옹 전쟁을 판화나 회화로 기록했다. 위대한 풍경화가인 J.M.W. 터너도 트라팔가르 해전 같은 유명한 전투를 기록에 남겼다. 당시 유럽 전역에서 전투 장면을 묘사한 그림이 인기를 모은 것은 낭만주의 운동에 가장 중요한 영웅의 이미지와 격변이라는 모티프에 더 깊이 몰두하게 된 세태를 반영한다.

에스파냐에서 벌어진 전쟁은 특이한 예술적 반응을 불러일으켰고 미술

사에 광범위한 영향을 미쳤다는 점에서 독특하다. 18세기 에스파냐에 설립된 미술학원들은 새로운 세대의 재능있는 화가들을 훈련시켰고, 여기서 배출된 수많은 미술학도들이 나폴레옹의 궁정화가인 다비드의 화실에서 수련을 마무리하기 위해 파리로 유학을 떠났다. 고야는 1808년에 이미 에스파냐 예술계를 이끄는 거장으로서 확고부동한 위치에 도달해 있었고, 그의 독창성과 혁신적 기법은 프랑스에도 널리 알려져 있었다. 전쟁이 일어나기 전에 프랑스 데생화가들은 여행안내서에 실을 에스파냐 풍경화를 제작하기 시작했는데, 이것이 프랑스 독자들에게 열광적인 반응을 불러일으켜 수요가 급증했다. 1808년에 프랑스가 에스파냐를 점령한 것은 에스파냐에 대한 이런 열광을 더욱 부채질했고, 프랑스인들은 공무원·군인·작가·외교관 할것없이 에스파냐의 외딴 수도원과 개인 컬렉션, 성당 및 공공건물에서 에스파냐 화가들의 걸작을 닥치는 대로 약탈했다. 에스파냐 예술은 그후 들라크루아에서부터 에두아르 마네 (1832~83)에 이르기까지 몇 세대에 걸친 프랑스 화가들에게 주요한 영감의 원천을 이루게 되었다.

148
「마드리드
시의 우의화」,
1810,
캔버스에 유채,
260×195cm,
마드리드,
시립미술관

전시에 고야가 어떤 활동을 했는지에 대한 기록은 별로 남아 있지 않다. 전쟁이 계속된 6년 동안은 거의 마드리드에서 지냈을 것이다. 하지만 1808년에는 고향 푸엔데토도스를 방문했고, 호세 팔라폭스 장군의 초청으로 "사라고사 시의 폐허를 조사하고 민중의 훌륭한 행위를 묘사하기 위해" 사라고사로 갔다. 그는 편지에서 "내 고향이 이룩한 업적과 나의 깊은 개인적 관계"를 설명했다. 그는 또한 에스파냐 편에 서서 포위전의 양상을 묘사한 공식화를 그렸고, 에스파냐의 전쟁 수행 노력을 돕기 위해 그림을 기증했다고 기록되어 있다.

1809년 5월에는 이미 마드리드로 돌아와 있었다. 폭력으로 에스파냐의 지배권을 장악한 프랑스 정부는 그에게 에스파냐의 새 왕인 호세 1세 (조제프 보나파르트)의 초상화를 주문했다. 이때 그린 초상화들 가운데 마드리드 시청 홀에 걸린 「마드리드 시의 우의화」(그림148)는 그림 내용이 여섯 번이나 바뀌었다. 화면 오른쪽, 요정들이 떠받치고 있는 대형 메달에는 원래 호세 1세의 초상이 그려져 있었다. 그런데 1812년 8월 호세 1세가 마드리드에서 달아나고 카디스 헌법이 제정되자 이를 기념하기 위해 호세 1세의 초상을 덧칠한 다음 'CONSTITUCIÓN' (헌법)이라는 글

자를 적어넣었다. 그러나 같은해 11월 호세 1세가 다시 마드리드에 입성하자 그의 초상화로 다시 바뀌었고, 이듬해 3월 호세 1세가 마지막으로 마드리드를 떠난 뒤 또다시 '헌법'이 돌아왔고, 이윽고 부르봉 왕조의 페르난도 7세가 복귀하자 그의 초상화로 바뀌었고, 그후 또다시 헌법 제정을 축하하는 두 개의 글귀가 덧칠해졌고, 마지막에는 'DOS DE MAYO'——에스파냐 근대사상 가장 기념비적 날짜인 (1808년) 5월 2일——가 들어앉았다. 이런 변경과 수정은 1810년(고야가 작품을 끝낸해)부터 1872년까지 고야 자신과 후배 화가들의 손으로 이루어졌다. 한점의 공식화가 이렇게 몇 번이나 바뀌었다는 사실은 19세기 에스파냐에서 일어난 정치적 변화의 이념적 성격을 여실히 보여준다.

그후 고야는 호세 1세에게 훈장을 받았고, 그의 정부에서 행정관으로 일했을지도 모른다. 하지만 한편으로는 침략자들과 맞서 싸우는 동포들의 투쟁에 대한 연대기를 물감과 잉크와 초크로 기록하기도 했다. 우리를 어리둥절하게 만드는 이 정치적 모순에 대해서는 그저 짐작할 수밖에 없

다. 1814년에 고야는 팔라폭스 장군의 기마상(그림149)을 그렸는데, 팔라폭스는 아라곤 '코르테스'의 우두머리로서 고야를 사라고사로 초대한 인물이다. 지방의회인 '코르테스'는 마드리드가 프랑스군에 점령된 뒤 지방에서 권력을 장악했다. 국왕이 퇴위당하고 에스파냐군이 침략자를 몰아내는 데 실패한 뒤, 프랑스군에 맞서 군사적 보루가 된 것은 농민군

이었다. 팔라폭스는 이들을 지휘하여 거의 1년 동안이나 적을 궁지에 몰아넣었다. 이 감동적이고 용감한 행위는 유럽 전역에서 대중적 상상력을 자극했고, 특히 에스파냐의 주요 동맹자들이 집결하고 있던 영국에서는 그런 경향이 두드러졌다.

에스파냐가 붕괴한 뒤 한 달밖에 지나지 않은 1808년 6월 에스파냐 대표단이 런던에 도착했다. 영국의 개입을 촉구하는 것이 그들의 사명이었다. 한 달 뒤에는 비슷한 대표단이 포르투갈에 도착했다. 영국군 중장

인 아서 웰즐리 경은 포르투갈에 파견될 군대를 지휘하게 되었다. 프랑스군은 무적의 군대로 여겨졌다. 웰즐리 경은 이렇게 말한 것으로 기록되어 있다. "그들은 나를 압도할 수 있을지 모르나, 책략으로 나를 이길 수는 없을 것이다." 마흔 살을 앞둔 그의 경력에는 여러 가지 공과(功過)가 섞여 있었지만, 이베리아 반도 원정은 그의 생애에 전환점이 되었다. 이 원정의 성공으로 그는 백작의 지위와 에스파냐의 영지, 귀중한 예술품 컬렉션, 유럽 전역의 박수갈채, 그리고 엄청난 수의 훈장을 받았다. 그리고 잠시나마 고야와 접촉할 기회도 얻었다.

두 남자의 만남은 1812년에야 이루어지게 되었지만, 1814년에 웰링턴 공작이 된 웰즐리가 공문서와 편지에 기록한 전쟁의 참상은 고야가 회화로 기록한 것과 비슷한 통찰에 초점을 맞추고 있었다. 그들은 둘 다 에스파냐 파르티잔들에게 깊이 경탄했고, 시골에서 주민들에게 가해진 만행을 개탄하고 그 기억을 생생하게 간직했다. 이들은 특히 영국과 에스파냐의 하층계급 출신인 무명용사들을 이 전쟁의 진정한 영웅으로 생각했다. 영국군은 웰링턴이 1831년에 '쓰레기 같은 인간들'이라고 부른 오합지졸로 이루어져 있었다. 그는 에스파냐에서 본국으로 보낸 공문서에서 군자금이 부족하고 병사들에게 주어야 할 급료가 밀려 있고 장비가 부족하고 특히 탄약이 모자란다고 계속 푸념을 늘어놓고 있다. 1810년에 쓴 편지에는 "나는 완전히 기진맥진해 있다"고 기록되어 있다. 1810년은 고야가 비슷한 처지의 전투원들의 필사적인 용기를 판화로 묘사하기 시작한 해였다.

전쟁 기간에 고야가 이룩한 진정한 업적은 시골의 참상과 영웅적 행위를 생생하게 묘사한 것이었다. 이 점에서 그에게 필적할 만한 사람은 없었다. 그때까지 그의 걸작들은 대부분 당시 에스파냐의 다양한 사회계층에 속하는 인물들──칠칠치 못한 '마하'들, 건장한 육체노동자들, 쭈글쭈글한 노파들──을 소재로 삼았다. 이제 이들은 그의 작품에서 침략자들과 끈질기게 싸우는 새로운 야성적인 에스파냐를 대표하는 존재로 다시 태어났다.

1808년 11월까지는 프랑스군에 대한 저항도 흐지부지되었다. 하지만 일부 지역에서는 싸움이 계속되었고, 특히 사라고사는 에스파냐의 저항을 상징하는 도시가 되었다. 찰스 본은 1809년에 런던에서 『사라고사 포

위전 이야기」라는 책자를 출판했는데, 이 책에서 그는 프랑스군과 맞서서 고향을 지키고 있는 민중을 "변변한 무기도 없고 훈련도 받지 않은 사람들"로 묘사했다. 하지만 그는 수도승들이 탄약통을 만들고 아녀자들이 구조대를 조직하여 요새에 식량과 보급품을 나르는 것도 보았다. 자금 사정은 특히 옹색했다. 1809년 7월에 에스파냐에 들어간 웰즐리는 부하들이 급료조차 제대로 받지 못하는 데 울화를 터뜨렸지만, 팔라폭스는 무일푼이나 다름없는 신세였다. 찰스 본에 따르면 이 영웅적인 아라곤 장군이 가진 돈은 통틀어 2천 레알뿐이었다. 그 돈으로 군대 전체를 유지해야 했다. 그런데도 이 오합지졸의 용맹과 분투는 거의 날마다 기적을 만들어냈다. 팔라폭스의 동생은 농민군 1개 분대를 이끌고 8천 명의 프랑스 보병과 900명의 기병을 막아냈다. 찰스 본의 책자가 런던에서 판을 거듭하고 『타임스』지가 '에스파냐 애국자들'을 돕기 위한 공개 모금을 전개하는 동안, 고야는 점령된 마드리드의 화실에 남아서 가장 감동적이고 오랫동안 살아남은 판화 연작을 제작하기 시작했다. 이 전쟁 경험이 고야의 인생에 영향을 미친 것은 대형 공식화를 계획하고 제작하는 활동보다는 이 판화 제작 활동을 통해서였을 것이다.

프랑스 외교관과 공무원과 군인들이 마드리드로 몰려들면서 이 도시는 국제적으로 좀더 개방된 장소가 되었고, 새로운 영향과 사상이 도시에 활기를 불어넣었다. 전쟁 상황이 낳은 고생과 제약도 오히려 예기치 못한 새로운 자유를 가져다주었다. 에스파냐의 권력을 찬탈한 호세 1세의 정부가 종교재판소를 폐지한 것은 에스파냐인들에게 훨씬 다양한 문학을 접할 수 있는 기회를 제공해주었다. 프랑스인들은 마누엘 고도이가 1805년에 야만적이고 비경제적이며 '비계몽적'이라는 이유로 금지한 인기 스포츠인 투우를 되살렸고, 마드리드 투우장도 수리되었다. 고야의 교양있는 친구들과 후원자들에게 프랑스인들은 문화적 진보를 상징하는 존재였다. 이 시기에 제작된 고야의 초상화들도 19세기 초의 프랑스 화풍을 반영하는 것 같다. 니콜라 기 장군은 고야가 1810년에 그린 초상화(그림150)에 만족하여, 어린 조카의 초상화도 그려달라고 주문했다. 니콜라 기는 프랑스의 영웅으로서, 고야가 훈장을 받은 해인 1811년에 호세 1세에게 에스파냐 훈장을 수여받았다.

고야가 이 시기에 제작한 판화들——오늘날에는 『전쟁의 참화』(Los

150
「니콜라 기 장군의 초상」,
1810,
캔버스에 유채,
108×84.7cm,
리치먼드,
버지니아 미술관

Desatres de la Guerra)라는 제목이 붙어 있다──은 미술사상 가장 처절한 전쟁 기록일 것이다. 고야는 지방의 게릴라전, 강간과 살인, 시체 절단, 어린이 유기, 프랑스군과 에스파냐인들이 서로 저지른 만행 같은 비참하고 기괴한 사건에서 영감을 얻었다. 이 판화 작품들의 단순한 구도는 특히 인상적이다. 공식 종군화가들과는 달리 고야는 대규모 전투의 웅장한 드라마를 묘사해야 할 의무가 없었고, 그의 기량은 오히려 프랑스에 점령된 마드리드가 견뎌야 했던 고통과 시골 공동체의 파괴에서 자극을

151
「이제 곧 닥쳐올
사태에 대한
슬픈 예감」,
『전쟁의 참화』
제1번,
1810~15년경,
동판화,
17.5×22cm

받았다.

약 6년간에 걸쳐 제작된 『전쟁의 참화』는 황량하고 미심쩍은 결론만 제시한다. 판화집은 전쟁이 끝난 뒤 변화되고 파괴된 나라에 대한 모호하고 회의적인 시각으로 끝나기 때문이다. 각 판화마다 설명이 붙어 있고, 그 안에서 일어나고 있는 일에 대한 소견이 적혀 있는 경우도 있다. 이따금 고야는 교훈이나 경구를 덧붙이기도 한다. 하지만 『변덕』의 풍자적이고 시적인 설명문과는 달리 『전쟁의 참화』에 적혀 있는 고야의 논평은 간결하고 우울하다.

고야의 멋진 반신상(그림90 참조)으로 이루어진 『변덕』의 속표지 삽화와는 달리, 『전쟁의 참화』의 속표지 삽화는 누더기 차림의 미친 중년사내의 모습이다(그림151). 그가 무릎을 꿇고 있는 곳은 동굴이거나 아니면 밤의 야외일 것이다. 고야가 젊은 시절에 묘사한 성 프란체스코나 성 이시드로(그림45 참조)처럼 성자나 은둔자의 포즈를 취하고 있는 이 남자

는 눈을 치뜨고 하늘을 쳐다보고 있지만, 초자연적인 반응은 전혀 나타나지 않는다. 「이제 곧 닥쳐올 사태에 대한 슬픈 예감」이라는 설명문만이 감상자를 이 작품의 중심부로 이끌어간다.

고야는 시험삼아 인쇄한 『전쟁의 참화』 한 부를 친구에게 주었는데, 거기에는 『에스파냐가 보나파르트와 싸운 피비린내나는 전쟁의 숙명적인 결과들과 그밖의 강렬한 변덕들』이라는 제목이 적혀 있었다. 이 작품은 고야의 생전에는 출판되지 않았고, 마드리드의 왕립 아카데미가 동판 한 벌을 입수하여 『전쟁의 참화』라는 제목으로 간행한 것은 그가 죽은 지 한참 뒤인 1863년이었다. 이때쯤 에스파냐와 프랑스는 에스파냐의 귀부인 에우헤니에 데 몬티호와 프랑스 황제 나폴레옹 3세의 결혼을 통해 정략적으로 밀접한 관계를 맺고 있었다. 나폴레옹 1세의 조카가 프랑스 왕위에 오른 1860년대의 변화된 세계에서 고야가 원래 붙인 제목은 정치적으로 부적절하고 사람들을 혼란시켰을 것이다. 그 제목은 에스파냐가 프랑스에 저항한 과거의 전쟁을 상기시키고 있기 때문이다. 새 제목은 좀더 보편적인 의미에서 전쟁의 이미지를 환기시킨다. 고야의 판화는 누구인지 알 만한 인물이나 특정한 전투를 피하고, 실제로 존재하는 배경도 거의 포함시키지 않은 채 대규모 전쟁의 종합적인 광경을 재현하고 있기 때문에, 새 제목이 감상자를 잘못된 방향으로 이끄는 억지 해석은 아니다.

『전쟁의 참화』는 그것 자체로 완벽한 하나의 예술작품을 이룬다. 총 82점의 판화 가운데 80점(두 점은 초판에 실리지 않았다)으로 이루어졌고, 세 가지 주제로 연결되어 있다. 1810년께부터 제작된 첫번째 주제는 에스파냐 시골 사람들이 침략에 어떻게 저항했느냐에 초점을 맞추고 있다. 여기에 영감을 준 것은 커다란 무덤 속에 처박힌 시체더미의 이미지였다. 이 첫번째 주제에 속하는 판화에는 싸움·처형·살인 같은 사건들이 포함되어 있다. 두번째 주제는 도시로 배경을 옮겨, 1811~12년에 마드리드를 덮친 기근에 초점을 맞추고 있다. 끝으로 1815년경까지 고야는 전쟁의 종식과 그후 에스파냐 부르봉 왕조의 페르난도 7세(1814~33년 재위)의 복위에 따른 재난의 실상을 보여준다.

이 세 가지 주제는 속표지 삽화에 이어 제1번 판화부터 시작되는 서술을 세 가지의 시각적 기록으로 분류하고 있다. 게릴라전의 초기 단계를 묘사한 제2~47번 판화는 민족적 의미를 가진 소규모 사건들을 기록한

다. 이 제1부에서 가장 장엄하고 장식적인 일화들은 에스파냐 여성들의 영웅적인 행동을 기념하는 사라고사 포위전이다. 한 예로 마리아 아구스틴이라는 여자는 여걸로 국제적 명성을 얻었고, 회화와 판화와 시문학을 통해 불멸의 존재가 되었다. 1809년에 바이런은 에스파냐에 가서 세비야에서 그녀를 만났는데, 그녀는 사라고사의 옛 성벽에 설치된 포대로 음식을 가져갔을 때 취한 행동 때문에 받은 훈장을 자랑스럽게 내보였다. 포대에 가 보니, 그녀의 약혼자를 비롯한 모든 대원이 몰살당해서 성벽을 지킬 사람이 아무도 없었다. 그녀는 혼자 그 일을 떠맡아, 지원군이 도착할 때까지 대포를 쏘았다. 수많은 초상화와 판화가 그녀의 용감한 행위를 묘사했지만, 바이런의 『차일드 해럴드의 순례』 제1편에 나오는 어휘보다 더 생생하게 그 장면을 재현하고 있는 것은 별로 없다. "오오! 상냥할 때의 그녀를 알았다면,/새까만 베일을 비웃는 그녀의 검은 눈을 보았다면,/규방에서 그녀의 쾌활하고 활기찬 음성을 들었다면,/화가의 능력을 돋보이게 하는 긴 머리타래를 보았다면,/아름답기 그지없는 선녀 같은 모습을 보았다면,/그대는 상상할 수도 없을 것이다./위험한 고르곤을 대 놓고 비웃는 그녀의 모습을 사라고사의 망루가 지켜보았다는 것을."

그밖에도 카스타 알바레스, 베니타 포르톨레스, 프란시스카 아르티가를 비롯하여 수많은 아라곤의 여장부가 포위전에서 맹활약했다. 고야는 여자의 신원은 밝히지 않고 그녀의 여장부다운 드라마만 강조하여, 그녀들 모두에게 경의를 표하는 쪽을 택했다(그림152). 이 판화에서 여자는 대포를 쏘는 결정적인 순간을 앞두고 감상자에게 등을 돌리고 있다. 이 구도는 당시 영웅을 묘사할 때의 관행을 회피하는 성적 특질을 본질적으로 내포하고 있다.

이들 판화에서 빈 공간은 인물들을 무겁게 짓누르고, 침략자와 희생자의 익명성이나 전투 사이의 불안과 지루함 쪽으로 우리의 관심을 끌어들인다. 이 전쟁을 기록한 다른 화가들의 스케치에도 비슷한 기법이 나타나 있다. 영국의 종군화가인 헨리 토머스 앨컨(1785~1851)의 수채화는 제10용기병연대에 바쳐진 찬사다. 고딕 양식의 수도원이나 교회의 지하실에 에스파냐인 말구종들과 함께 숙소를 마련한 영국 용기병들을 묘사하고 있는 이 작품은 사람보다 말이 중요한 전투에서 말이 부족한 것을 강조하고 있다(그림153).

152
「얼마나
용감한가!」,
『전쟁의 참화』
제7번,
1810~15년경,
동판화,
17.5×22cm

153
헨리 토머스
앨컨,
「에스파냐에
파견된 제10용기
병연대」,
1812년경,
수채,
22×28cm,
런던,
국립군사박물관

154
「이것은 더
나쁘다」,
『전쟁의 참화』
제37번,
1810~15,
동판화,
15.7×20.5cm

"나는 길가의 나무에 많은 사람이 매달려 있는 것을 보았다. 프랑스의 침략에 호의적이지 않았다는 점을 제외하고는 그들이 처형된 이유를 전혀 알 수가 없었다 프랑스군의 퇴각로는 그들이 불지른 마을들의 연기로 추적할 수 있었다"고 웰링턴은 기록했다. 다른 영국군 장교들도 비슷한 광경을 기록했다. "어머니들은 아이들과 나란히 목이 매달렸고, 그들 밑에는 모닥불이 피워졌다." 참가자의 대다수가 무명의 군중이고 사망자의 대다수가 끝내 신원이 확인되지 않는 전시에는 목격자의 증언이 특히 중요해진다. 또한 전시에는 물자가 부족해서 고야는 낡은 동판과 질이 낮은 재료를 사용할 수밖에 없었다. 이런 시기에 동판화를 제작하기는 특히 어려웠지만, 고야의 기법은 능숙하고 혁신적이었다. 에스파냐에서 최초로 '라비스' 기법(동판에 붓으로 직접 산을 칠하는 기법)이 사용되었다. 이 예술적 결단을 자극한 것은 분노였을지도 모른다.

특히 우리의 관심을 끄는 것은 인물들, 더구나 어딘지 분명치 않은 장소를 배경으로 잔학행위와 대량학살을 묘사하고 있는 작품에 등장하는 인물들이다. 고대 조각의 기괴한 파편처럼 팔다리가 잘린 채 나무에 걸려 있는 시체들(그림154와 213)은 고야가 40년 전에 스케치한 「벨베데레의 토르소」(그림16~18 참조) 및 「파르네세 궁전의 헤라클레스」(그림15 참조)와 구도적인 유사성을 드러낸다. 이 직접적인 공포감을 강조하기

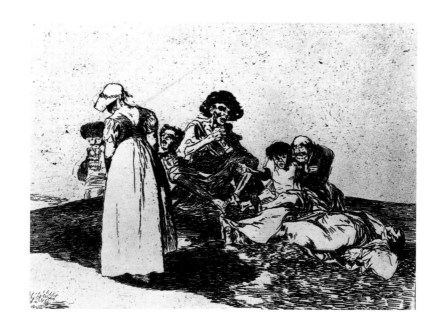

155
「가장 나쁜 것은
구걸해야 하는
것이다」,
『전쟁의 참화』
제55번,
1810~15년경,
동판화,
15.5×20.5cm

위해 고야는 재산을 빼앗기고 겁에 질린 피난민을 묘사한 다른 작품 밑에 「나는 이것을 보았다」고 적어놓았다. 이 판화들을 제작하기 위한 데생도 구상에서 완성까지 발전하는 데 필요한 엄청난 노력을 보여준다. 고야는 한 장면을 위해 여러 점의 데생을 그리는 경우가 많았다. 당시에는 캔버스가 부족해서 유화를 제작하기가 어려웠고, 그 때문에 그의 동판화 기법은 더욱 중요해졌다.

전쟁을 다큐멘터리식으로 기록한 이 판화를 제작하는 일은 초상화가와 아카데미 관리자라는 이전의 역할과 교차되었다. 제48~64번 판화의 제2부에서는 도시 자체가 간접적으로 등장한다. 「가장 나쁜 것은 구걸해야 하는 것이다」라는 제목의 제55번 판화는 굶주린 이들에게 음식을 갖다주는 익명의 여인을 보여준다(그림155). 그녀는 신체적인 관점에서 인간성을 간직하고 있지만, 굶주린 자들은 인간성을 잃어버린 것 같다. 또 다른 판화에서 고야는 굶주린 사람과 배부른 사람은 전혀 다른 족속에 속한다고 적어놓았다. 원근감은 더욱 생생해져서, 활 모양의 넓은 공간은 인물들을 조각처럼 보이게 한다. 죽어가는 자들의 고통은 이 인물들을 초인간적인 지위로 끌어올리는 반면, 중재자와 자비로운 여인, 신부, 시체를 치우고 있는 뚱뚱한 남자는 연민과 보복의 짐을 짊어지고 있다.

게릴라 지휘관들의 정체는 이베리아 반도에서 전설이 되었고, 전쟁이

끝난 뒤에도 오랫동안 살아남아 있었다. 하지만 그들 가운데 가장 위대한 승리의 순간에 참가한 사람은 거의 없었다. 웰링턴이 1812년 7월 살라망카 전투에서 결정적인 승리를 거둔 뒤 8월 12일 마드리드에 입성했을 때가 가장 위대한 승리의 순간이었다. 호세 1세는 달아났고 마드리드는 해방되었다. 마드리드 주민들은 4년 전에 프랑스인을 공격하기 위해 거리로 쏟아져나왔던 군중과는 전혀 달리 열광적인 기쁨을 표현하기 위해 거리로 뛰쳐나왔다. "나는 미친 듯이 기뻐하는 군중에 둘러싸여 있다"고 웰링턴은 기록했다. 이 전쟁을 기록한 또 다른 영국군 장교인 윌리엄 네이피어 소령은 사람들이 웰링턴에게 몰려든 광경을 이렇게 묘사하고 있다. "그들은 웰링턴이 탄 말을 에워싸고, 등자에 매달리고, 그의 옷을 만지거나 그의 발치에 몸을 내던지고, 그를 에스파냐의 친구라고 큰 소리로 찬양했다." 시내는 국왕의 대관식 때처럼 깃발과 태피스트리로 장식되고, 사방에서 종이 울려 퍼졌다. 배우와 광대들은 행렬을 따라가면서 익살을 부렸고, 남자와 여자들은 병사들에게 입을 맞추었고, 웰링턴에게 경의를 표하는 축하 투우가 잇따라 열렸다. 불과 몇 달 전에 웰링턴은 이렇게 기록했었다. "영국군은 거의 석 달 동안 급료를 받지 못했다. 짐꾼들에게 주어야 할 임금은 1년치나 밀려 있다 우리는 이 나라의 모든 지역에서 보급품을 빚지고 있다." 이 엉성한 군대가 이제 신들과 같은 지위로 올라선 것이다. 영국 화가인 윌리엄 힐턴(1786~1839)은 현란한 색채로 그 장면을 묘사했는데(그림156), 웰링턴은 마치 로마 황제 같고, 그를 에워싸고 있는 인물들도 고대 로마인들 같다. 하지만 좀더 개성적인 초상화로 웰링턴 공작을 기념한 화가는 고야였다.

영국군은 퇴각하는 프랑스군을 추격하여 프랑스 땅까지 밀고 들어갔다. 피레네 산맥에서 전투가 계속된 몇 년 동안 종군화가들은 주요 전투원들의 뛰어난 초상화를 그렸다. 무명의 에스파냐 화가들은 날뛰는 말을 타고 있는 웰링턴과 시우다드 로드리고 공작으로서의 웰링턴(그림157)을 묘사했다. 웰링턴은 반도전쟁에 참가한 부하 장교들의 개별 초상화를 주문했다. 고야가 그린 웰링턴의 초상화 가운데 가장 많은 찬사를 받은 것은 기마상이었다. 웰링턴은 에스파냐 기병대의 푸른색 외투를 입고, 금방이라도 폭풍우가 몰아칠 듯한 풍경 속에 거대한 군마를 타고 서 있다. 비교적 작은 옹골찬 머리가 그의 특징을 잘 보여준다. 팔라폭스 장군

156
윌리엄 힐턴,
「웰링턴 공작의
마드리드 개선
입성,
1812년
8월 22일」,
1816,
캔버스에 유채,
99×137cm,
햄프셔,
스트래트필드
세예 하우스

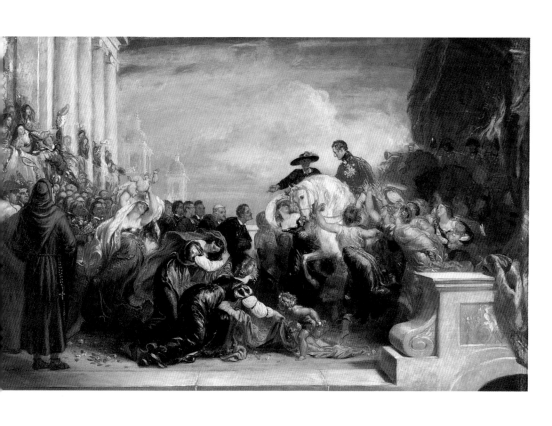

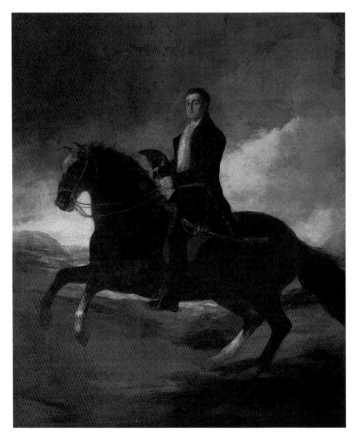

의 기마상(그림149 참조)과 마찬가지로 이 초상화도 12년 전에 다비드가 그린 나폴레옹의 기마상(그림125 참조)과 비슷한 작품으로서, 고야가 다비드에게 제기한 도전의 전형을 보여준다. 웰링턴의 초상화는 색조가 칙칙하고 세월이 지나면서 색이 더 어두워졌지만, 이 초상화의 프랑스적 정취는 결코 우연한 것이 아니다. 엑스선으로 조사한 결과, 이 초상화의 얼굴은 원래 프랑스인이었던 것으로 밝혀졌다. 그 프랑스인은 아마 호세 1세일 것이다. 호세 1세가 에스파냐 왕위를 차지하고 있는 동안 고야를 비롯한 수많은 에스파냐 화가들이 그의 초상화를 그렸다. 그런데도 고야가 그린 웰링턴의 기마 초상화가 마드리드의 왕립 아카데미에 전시되자, 대중은 물론 공작 자신도 만족했다. 이때쯤 웰링턴은 에스파냐군 '대원수'—몇 년 전 마누엘 고도이가 차지했던 지위—로 선언되어 있었다. 이들 두 사람의 초상화를 비교해보면 고야가 각자의 성격에 맞도록 스타일을 바꿀 수 있었다는 것을 알 수 있다. 1801년에 그린 고도이의 초상화(그림64 참조)는 말에서 내려 글을 읽으며 전쟁터에서 느긋하게 쉬고 있는 모습을 보여준다. 정중하게 거리를 두고 그를 수행하는 부관과 그의 승리를 상징하는 노획한 군기가 옆에 딸려 있다. 1812년에 그린 개선장군 웰링턴 공작의 초상화(그림158)는 신중하고 의심많고 고독한 모습을 보여준다. 그의 얼굴과 눈은 주목의 초점이다. 배경은 꾸밈없이 간결하고, 노획한 군기나 포로나 수행 부관도 없다. 이것은 혼자 힘으로 군대를 지휘하는 활동가의 이미지를 창조한다.

그보다 더 유명한 반신상(그림159)도 그와 비슷한 정력가의 느낌을 자아낸다. 역시 1812년에 그린 이 반신상은 고야를 상당히 성가시게 했다. 웰링턴은 에스파냐 북부로 원정을 떠날 때 이 초상화를 가져가겠다고 고집을 부렸다. 그래서 물감이 채 마르기도 전에 그림을 액자에 넣었는데, 액자가 너무 작았다. 그 결과 그림이 손상되었고, 몇 년 뒤 웰링턴은 그림을 고쳐달라고 고야에게 돌려보냈다. 게다가 웰링턴이 원정 기간에 받은 훈장과 휘장도 덧붙여 그려야 했다. 그것은 여간 어려운 일이 아니었다. 그래도 고야는 이 일에 과감히 도전하여 훈장을 하나도 빠뜨리지 않고 모양까지도 자세히 묘사하려고 애썼기 때문에, 진홍빛 상의는 덧칠한 물감으로 두껍게 덮였다. 하지만 결국 완성된 초상화에서는 훈장의 모양이 잘못되었고, 군복도 실제와는 달라졌다. 그후 고야는 웰링턴을 '허영

157
작가미상,
「웰링턴 공작의 초상」,
1813년경,
채색 동판화,
15.4×10.4cm,
마드리드,
시립미술관

158
「웰링턴 공작의 기마상」,
1812,
캔버스에 유채,
294×240cm,
런던,
앱슬리 하우스,
웰링턴 박물관

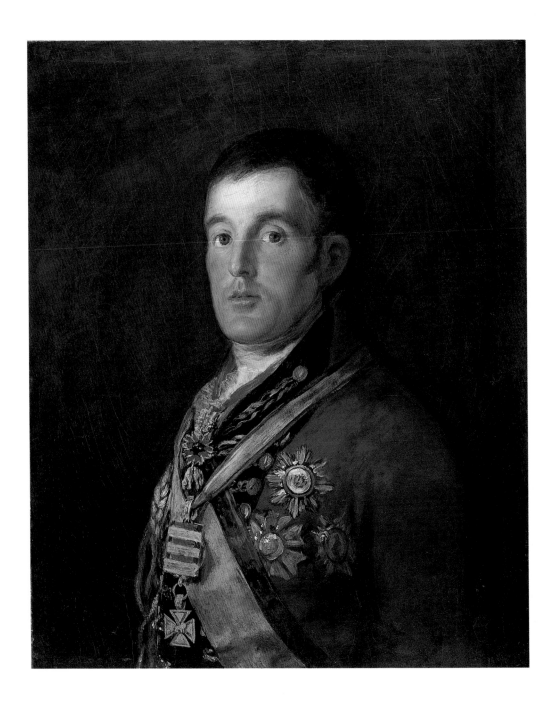

심 많은 공작(孔雀)'으로 묘사한 데생을 그렸다(그림160). 웰링턴이 새로 얻은 칭호, 에스파냐 임시정부가 그에게 하사한 그라나다 부근의 영지, 이름난 난봉꾼이라는 평판은 마드리드에서 그의 신망이 떨어지는 것을 부채질했다.

웰링턴이 이베리아 반도에서 벌인 후반기 전투는 결국 승리로 끝나기는 했지만, 끔찍한 전투와 굴욕적인 역전으로 얼룩졌고, 1813년에 영국군이 산세바스티안 시를 부주의로 파괴하는 사건까지 일어났다. 이 사건은 에스파냐 언론에 격렬한 반영(反英) 감정을 불러일으켜, 에스파냐 신문들은 논쟁적인 기사와 풍자만화로 영국을 공격하기에 이르렀다.

그런데도 페르난도 7세는 영국군 사령관에게 상을 주었다. 웰링턴은 호세 1세의 짐을 실은 마차행렬이 프랑스로 도주하다가 떨어뜨린 수많은 물건을 회수했는데, 그 중에는 벨라스케스와 코레조(1489~1534)의 작품을 비롯하여 에스파냐 왕실 컬렉션에서 약탈한 그림들도 포함되어 있었다. 웰링턴 장군은 이 그림들을 에스파냐 왕에게 돌려주겠다고 제의했지만, 페르난도는 너그럽게도 웰링턴의 소유를 허락했다. 그러나 1814년에 전쟁이 끝나고 페르난도가 권좌에 복귀할 무렵에는 영국에 감사하

는 마음도 이미 시들어버렸고 웰링턴에 대한 아첨도 약해지고 있었다. 이 시점에서 에스파냐인들에게 위대함의 상징으로 비친 인물은 나폴레옹이라는 거인이었다. 웰링턴은 동맹국과 힘을 합쳐 1815년에 워털루 전투에서 마침내 나폴레옹을 무찌르게 되지만, 에스파냐에서 전쟁이 벌어지고 있을 당시에는 나폴레옹이 초인적인 능력을 갖고 있다는 인상이 아직도 유럽을 지배하고 있었다. 1811년에 이탈리아에서 나온 판화(그림 161)는 나폴레옹을 세계 7대 불가사의의 하나인 로도스 섬의 아폴론 거상으로 묘사하고 있다. 우뚝 솟은 아폴론상이 동맹국이라고는 영국밖에 없는 에스파냐군을 내려다보고 있다. 몇 년 뒤에 고야도 이와 비슷한 그림을 그렸다(그림162).

STATO DELLA SPAGNA NEL 1810, E IN PARTE DEL 1811.
L'Imperatore nemico, pacificato con tutta l'Europa, volge tutte le gigantesche sue forze contro la Spagna; ed i soli Spagnuoli, coll'ajuto degl'Inglesi, combattono da leoni contro di lui, senza temer la morte.

161
바르톨로메오 피넬리,
「1810년의 에스파냐, 거인상」
1811,
목판화,
14.4×24.6cm

162
「거인상」,
1812~16년경,
캔버스에 유채,
116×105cm,
마드리드,
프라도 미술관

에스파냐 화가들 가운데 몇몇은 전쟁의 가장 처절한 측면에 대해 고야 못지않은 안목을 갖고 있었다. 이들이 매달린 스타일은 고야와는 전혀 달랐지만, 민중이 겪는 고통을 나름대로 형상화하면서 잔인한 사실주의 색채를 도입한 점은 고야와 마찬가지였다. 다비드의 화실에서 배운 신고전주의 화가인 호세 아파리시오 잉글라다(1770~1838)는 고야와 거의 비슷한 휴머니티를 가지고 1811년의 마드리드 기근(그림163)을 묘사했다. 하지만 고야의 판화는 웰링턴의 공문서, 로버트 사우디와 네이피어가 쓴 역사, 바이런의 『차일드 해럴드』에 나오는 구절과 더불어 가장 생생하고 중요한 전쟁 보고서로 소중하게 여겨지고 있다. 근대의 전쟁 도상학은 비

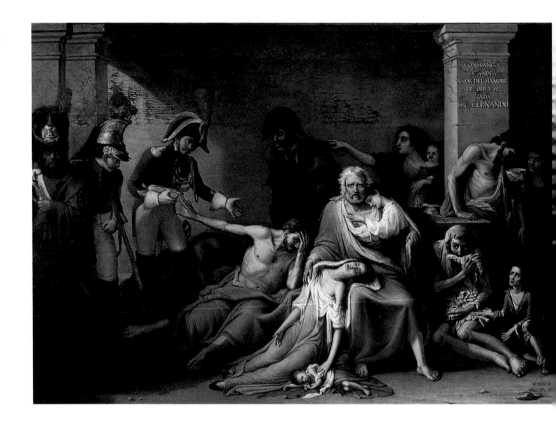

교적 크기가 작은 고야의 작품에서 유래했는데, 이 위대한 예술적 업적에 필적하는 것은 당시의 위대한 문학뿐이다. 화가가 대개는 기록되지 않은 채 넘어가는 일들을 기록하려고 애쓰는 새로운 증인으로 등장한 것도 주목할 만하다.

　전쟁 동안 애국적인 에스파냐인들은 카디스에서 의회를 조직했다. 카디스에 모인 의원들은 대부분 자유주의적 개혁을 갈망했으며, 에스파냐의 현실을 분석하고 격렬한 토론을 벌였다. 1812년에 새로운 자유주의 헌법이 마련되었다. 같은해에 고야의 아내가 세상을 떠났다. 고야는 재산을 아들 하비에르에게 나누어주고, 그동안 수집한 그림들도 모두 아들에게 주었다. 대부분의 그림에 매겨진 감정가격은 아주 낮았다. 전시라서 값을 비싸게 매기면 팔릴 가능성이 없기 때문이기도 했지만, 프랑스인들이 매기는 엄청난 세금을 피하기 위한 방편이기도 했다. 새 헌법 제정과 전쟁 종식의 기쁨으로 낙관론이 퍼졌지만, 권력을 다시 잡은 에스파냐 정부는 무자비한 보복을 시작했다. 고야도 자신의 행위를 당국에 해명해

야 했다. 1814년 11월에 체신청장 페르난도 데 라 세르나가 프랑스에 점령되어 있는 동안 왕실에 고용된 사람들이 어떤 정치적 행동을 했는가를 낱낱이 보고했다. 에스파냐에서 "가장 뛰어난 미술 교사의 한 사람"으로 묘사된 고야는

적이 수도에 입성한 뒤 자택과 화실에 틀어박혀 회화와 판화 제작에 몰두했고, 전에 교제하던 사람들과는 거의 접촉을 끊었다. 귀가 먹어서 남과 어울리기가 어려웠기 때문이기도 하지만, 적에 대해 공개적으로 선언한 증오심 때문이기도 했다…… 그는 고향인 아라곤이 침략당하고 사라고사가 파괴된 사실을 널리 알렸고, 그 공포를 그림으로 기록하고 싶어했다.

세르나의 보고서에 따르면 고야는 에스파냐에서 달아나고 싶었지만, 경찰이 그의 전재산을 몰수할까 두려워서 포기했다고 한다. 그는 프랑스인한테 봉급을 받기를 거부했기 때문에 재산이 축나서 이제 어려운 상황에 놓여 있었다. 그는 보석을 팔아서 겨우 연명했다고 주장했다.

1814년에 고야는 임시정부에 청원서를 제출했다. "유럽의 폭군에 대한 우리의 눈부신 반란"을 묘사하고 싶은데, 전쟁으로 가난뱅이가 되었기 때문에 경제적 지원이 필요하다는 내용이었다. 그는 「1808년 5월 2일」(그림164)과 「1808년 5월 3일」(그림165)을 그리는 동안 매달 약간의 급료를 받았다. 이 그림들에 대한 자금 지원을 요구하는 청원서는 전쟁이 끝난 뒤 서로 헐뜯는 분위기에서 자위적인 자세를 취한 것으로 보일 수도 있지만, 완성된 작품은 고야가 이 주제에 얼마나 열정을 쏟았는가를 보여준다.

1808년 5월에 갑자기 시작된 반도전쟁은 에스파냐에서는 그림으로 그려볼 만한 소재로 여겨졌다. 불과 여섯 달 뒤인 1808년 11월에 이미 마드리드 왕립 아카데미의 한 명예회원은 평범한 마드리드 주민들의 영웅적 행위를 기념하는 예술작품을 제작하기 위한 공개모금에 금화 20냥을 계약금으로 내겠다고 제의하는 연설을 했다. 이때의 영웅적인 사건들을 기념하는 최고의 작품들은 대부분 프랑스인들이 에스파냐에서 쫓겨나고 1814년에 페르난도 7세가 복귀한 뒤에야 비로소 세상에 나왔다. 페

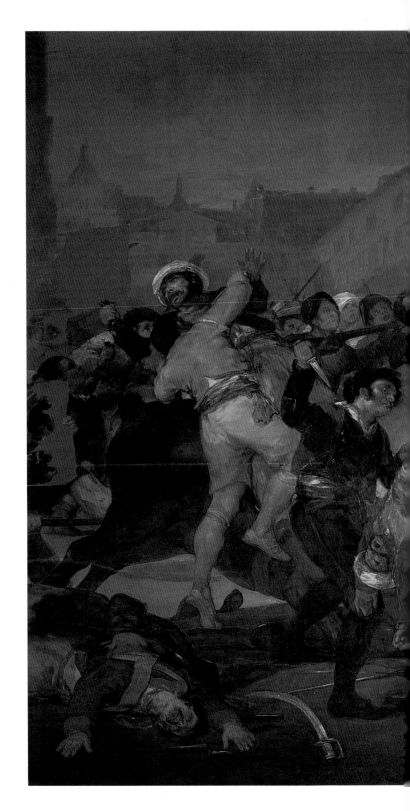

164
「1808년
5월 2일」,
1814,
캔버스에 유채,
266×345cm,
마드리드,
프라도 미술관

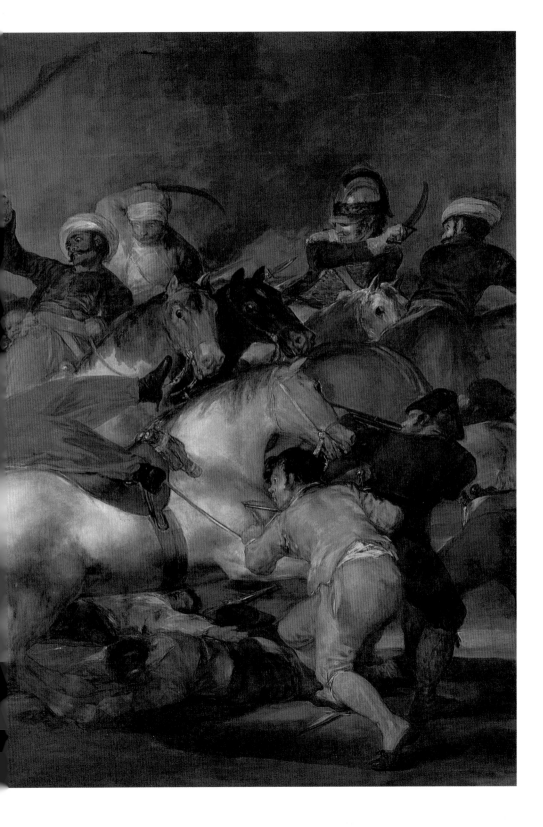

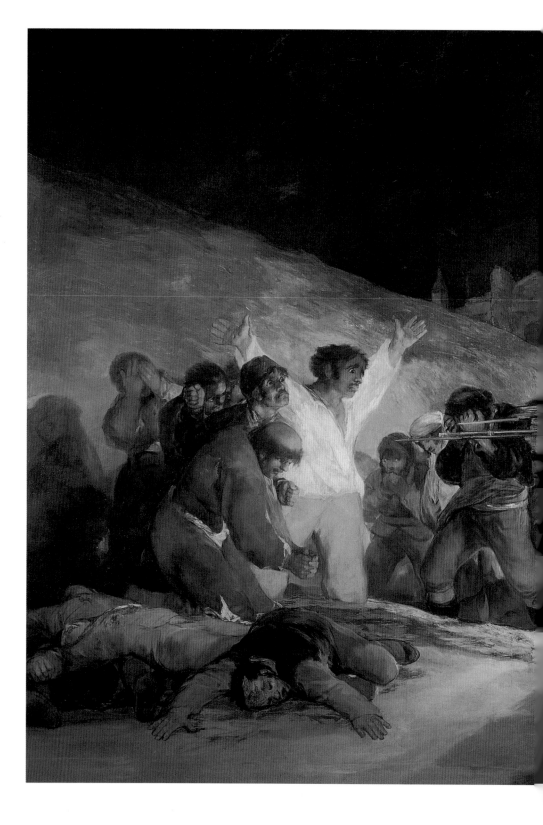

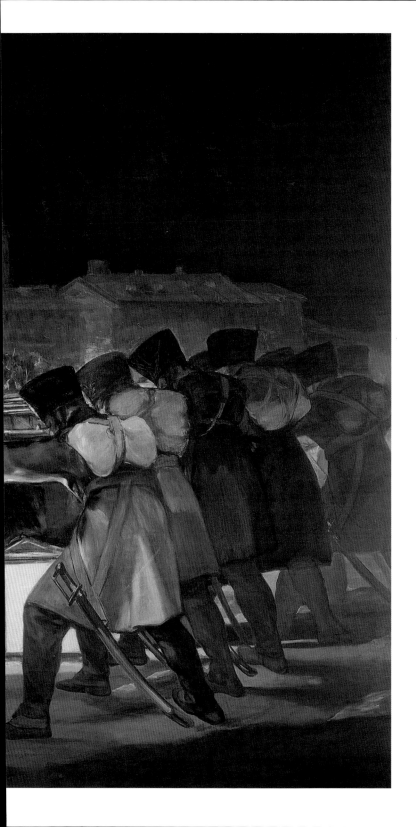

165
「1808년 5월 3일」,
1814,
캔버스에 유채,
266×345cm,
마드리드,
프라도 미술관

르난도 7세 자신도 전쟁에 대한 예술적 반응을 자극하는 데 이바지했다. 그는 1814년 11월 왕립 아카데미를 다시 열고, 연설을 통해 전쟁으로 파괴된 건물을 복구하고 전쟁을 기념하는 작품을 제작하라고 화가들을 독려했다. 고야의 동료들은 1808년의 격변을 후세에 남기는 데 몰두했다. 예컨대 토마스 로페스 엔기다노스는 1808년 5월 2일과 5월 3일에 수도에서 일어난 사건을 묘사한 판화 연작을 제작하여, 문헌 기록에 남아 있는 영웅적 행위와 주요 전투를 시각적인 형태로 재상연했다(그림166). 에스파냐에서는 그후 거의 반세기 동안 비슷한 주제를 다룬 작품이 계속 제작되었다.

1808년 5월에 마드리드에서 일어난 사건을 묘사한 작품들 가운데 가

166
토마스 로페스
엔기다노스,
「마드리드의
5월 2일」,
1813년경,
동판화,
34.6×42.1cm

167
마누엘 카스테야노,
「다오이스의 죽음」,
1862,
캔버스에 유채,
299×390cm,
마드리드,
시립미술관

장 인기를 모은 것은 에스파냐 포병대 장교인 다오이스와 벨라르데를 도우려고 애쓴 남녀에 대한 목격자들의 증언에서 유래한 작품인 듯하다. 이 용감한 군인들은 프랑스군과 맞서서 몬텔레온 공원을 지키다가 장렬하게 산화했다. 두 군인의 동상은 아직도 마드리드에 서 있고, 그들의 죽음을 묘사한 회화와 판화는 19세기가 끝날 때까지 줄곧 제작되었다. 마누엘 카스테야노의 대작 「다오이스의 죽음」(그림167)은 전투가 절정에 이른 순간을 보여주지만, 실제로는 반세기가 지난 뒤인 1862년에 제작되었다. 고야도 전투가 벌어진 지 몇 년 뒤에야 전쟁의 발발을 알린 역사적인 날짜를 기념했다. 카스테야노는 시간적으로 멀리 떨어진 전투 상황을 묘

사했기 때문에 기록이나 전설을 토대로 그림을 구성했을 것이 분명하다. 고야도 역시 전사자들을 불멸의 존재로 만들 수 있는 영웅적인 기념물을 심사숙고했을 것이다. 본질적으로 개인적인 작품인 『전쟁의 참화』와는 달리, 웅장한 전쟁화는 나라에 바칠 공식적인 작품이었다. 애국적인 자기희생을 묘사할 때는 극적인 몸짓과 화려한 색깔, 크고 인상적인 인물이 중요해진다.

　　1814년에 고야의 천재는 새로운 전성기에 도달한 것 같다. 동시대 사

건을 다룬 극적인 대작은 하나의 도전이었고, 그는 그 도전에 과감히 응했다. 그러나 그는 엔기다노스와는 달리, 그리고 마누엘 카스테야노 같은 미래의 대가들과도 전혀 달리, 역사적 사실의 기록이 될 만한 배경이나 인물 묘사를 피하고 있다.

　　마드리드 주민이 1808년 5월 2일 프랑스군을 공격한 사건을 주제로 삼은 첫번째 작품은 분홍색·오렌지색·파란색·회색·갈색으로 칠해져

있다. 거의 파스텔조의 이 색들은 그렇게 잔인하고 폭력적인 주제에 대한 색채 구성으로는 기묘해 보일지 모르나, 「1808년 5월 2일」은 『전쟁의 참화』와 마찬가지로, 배경을 의도적으로 모호하게 만들고, 특정한 인물보다는 전형적인 에스파냐 사람을 묘사함으로써 그 효과를 거두고 있다.

이 두 점의 유화에서 판화의 영향을 뚜렷이 찾아볼 수 있는 것은 고야가 당시에 흑백 판화로 전쟁을 기록하는 데 특히 관심이 많았기 때문일 것이다. 이 영향은 고야 자신의 판화만이 아니라 전쟁 때 발행된 수많은 전단과 정치적 팜플렛에서도 유래했다. 유럽의 다른 지역과 마찬가지로 에스파냐에서도 나폴레옹 전쟁에서 영감을 얻은 시각적 묘사는 특히 풍부한 창의성을 보여주어 인기를 얻었다. 「1808년 5월 2일」만이 아니라 그것과 한 쌍을 이루는 「1808년 5월 3일」도 약간 평면화된 원근감과 부드럽게 약화된 색조, 아카데미의 공식 역사화에 영향을 받지 않은 좀더 수수하면서도 역동적인 묘사에 강하게 의존하고 있다. 이것은 아마 부질없는 예술적 논쟁을 꾀하는 이들에게 바치는 공물일 것이다.

투우를 이용하여 전쟁의 정치적 측면을 표현한 채색 판화도 그런 묘사 가운데 하나다(그림168). 1811년에 익명의 화가가 마드리드에서 간행한 이 풍자화는 프랑스 장군들을 황소로 묘사하고, 에스파냐의 게릴라 지휘관을 투우사로 묘사하고 있다. 투우장 곳곳에 배치되어 있는 '수에르테'(suerte : 행동요강)는 각각 별개의 주요 전투에 해당한다. 전쟁을 풍자한 이 화가는 인간과 동물이 초현실적 표현에서는 서로 비슷하다는 상징적 표현을 채택하고 있다. 고야의 「5월 2일」은 우의화는 아니지만, 인간

168
작가미상,
「독립전쟁의
우의화」,
1811,
채색 판화,
20.1×30.7cm,
마드리드,
시립미술관

과 동물의 몸──예를 들면 안장에서 거꾸로 떨어지는 허수아비 같은 맘루크 병사──을 묘사하는 방식은 이 장면에 원시적인 힘의 느낌을 불어넣는다. 말의 하반신도 꼭 황소 같아서, 오늘날의 투우 포스터를 연상시킨다. 순간의 중요성을 영원히 전하고 있는 이 그림은 격렬한 스포츠의 시각적 언어를 받아들여 그것을 투쟁과 해방의 걸작으로 변형시켰다.

고야의 「5월 2일」은 민중 시위를 묘사한 최초의 근대적 회화다. 이 주제는 그후 프랑스 화가들에게 중요해졌다. 19세기 프랑스의 정치사는 격변의 연속이었고, 이것은 당대의 역사를 기록한 새로운 연대기로서 시위 장면을 묘사한 그림의 필요성을 세상에 인식시켰다. 외젠 들라크루아는 1830년 혁명 당시의 민중 봉기를 묘사한 기념비적 작품인 「민중을 이끄는 자유의 여신」(그림169)에서 세련된 근대적 우의화를 창조했다. 몸부림치는 인간과 동물을 부드러운 색조로 묘사한 고야의 작품은 그보다 한 세대 전에 제작되었지만, 역시 민중 항쟁의 에너지를 뛰어나게 형상화한 위대한 걸작품이다. 19세기에 민중 봉기를 묘사한 프랑스 화가들──들라크루아, 귀스타브 쿠르베(1819~77), 오노레 도미에(1808~79), 마네──이 모두 고야를 출발점으로 삼은 것은 결코 우연이 아니다.

「5월 2일」과 짝을 이루는 「5월 3일」은 훨씬 유명해져서 역사책 표지에도 자주 등장하고, 우표나 엽서에까지 쓰이게 되었다. 이 작품은 고야의 예술만이 아니라 에스파냐 혁명가들의 영웅적 정신을 요약한 축도로도 이용되었다. 거칠지만 감동적인 이 작품은 민중 봉기 이튿날인 1808년 5월 3일에 반란자들이 공개 처형된 사건을 묘사하고 있다. 에스파냐인들이 잠시나마 우위를 점하고 있는 듯 보이는 시가전의 활기와는 대조적으로, 프랑스군이 반란에 대한 보복으로 자행한 이 민간인 학살 장면은 가장 아름다운 색으로 칠해졌다. 음침한 검은색과 회색과 갈색을 배경으로 뜨겁게 가열된 것처럼 빛을 내는 흰색과 황금색과 진홍색은 불운한 사내들을 불멸의 존재로 만든다. 「5월 2일」에 등장한 거리의 투사들은 여기서 최후를 맞이한다. 한두 명은 얼굴을 알아볼 수 있다. 아직 살아 있는 희생자들 밑에 시체들이 널부러져 있다. 두개골이 박살나서 피에 젖은 머리털이 뒤엉킨 채 엎드려 있는 남자는 「5월 2일」의 오른쪽 근경에서 단검으로 말을 찌른 영웅이 분명하다. 두 그림이 이처럼 '앞과 뒤'를 이루는 것은 『전쟁의 참화』와 일치한다. 이 판화집에서도 개별적인 판화들이 행위의

연속을 나타내는 뉴스 영화처럼 서로 연결되어 있는 경우가 많다.

반세기 뒤, 마네는 멕시코에서 일어난 막시밀리안 황제의 처형을 묘사하면서(그림170) 고야의 「5월 3일」을 예술적 출발점으로 이용했다. 인상적일 만큼 단순한 고야의 구도는 인물들의 몸짓에서 비롯한다. 당시의 인기있는 판화들을 참고한 것으로 여겨지는 이 구도는 희생자와 처형자의 대결에 초점을 맞추고 있다. 눈을 치뜬 흰 셔츠 차림의 사내가 치켜든 두 손바닥에는 검은 성흔(聖痕)이 찍혀 있다. 이것은 그의 몸짓과 더불어 그를 십자가에 못박힌 그리스도와 결부시킨다. 다른 희생자나 처형자들에 비해 그의 체구가 약간 부풀려진 것도 그를 「거인상」(그림162 참조)과 한 쌍을 이루는 신성하고 희생적인 존재로 만들어준다.

고야의 이 두 그림이 어떤 운명을 겪었는지는 짙은 안개에 싸여 있다. 고야가 또 다른 대형 전쟁화를 두 점 더 그렸고, 이들 네 점이 전쟁 종식과 페르난도 7세의 귀환을 축하하기 위해 세워진 개선문에 전시되었다는 주장이 최근에 제기되었다. 하지만 전쟁이 끝난 뒤에 마드리드의 왕립 아카데미에서 발표된 가장 중요한 기념물은 고야의 작품이 아니라 다른 화가의 화실에서 나왔다. 단순한 신고전주의 양식의 이 감동적인 그림은 다비드의 제자였던 호세 데 마드라소 이 아구도(1781~1859)의 작품이었다. 그의 「루시타니아인의 지도자 비리아투스의 죽음」(그림171)은 그가 이탈리아에 체류하고 있을 때인 1806~07년에 제작되었고, 그가 1817년에 고국으로 돌아올 때 마드리드로 가져왔다. 이 그림은 기원전 2세기에 게릴라전을 지휘한 비리아투스 장군의 운명을 소재로 삼고 있다. 비리아투스는 우세한 로마군과 맞서서 이베리아 반도를 성공적으로 지켜낸 뒤, 배신한 하인들에게 살해되었다. 마드라소는 비리아투스가 막사 안에서 시체로 발견되는 순간을 묘사하고 있다. 이 그림은 1818년에 마드리드에서 전시되어 사람들의 심금을 울렸다. 고야의 『전쟁의 참화』는 어떤 특정한 지도자가 아니라 게릴라 전사들을 일반적으로 기록한 반면, 「5월 3일」은 에스파냐의 보통사람과 가까운 영웅을 창조했다. 그러나 마드라소 같은 교조적인 화가들은 에스파냐 영웅들에 대한 찬사를 표현하는 방법은 고전시대의 비극으로 치환하는 것뿐이라고 생각했다. 그의 그림은 기만과 배신이라는 주제가 갖는 의미 때문에 정치적인 논평처럼 보였다. 마드라소의 동시대인들은 이 그림을 외국 침략자와 그들을 지지한 국내

169
외젠 들라크루아,
「민중을 이끄는
자유의 여신」,
1830,
캔버스에 유채,
260×325cm,
파리,
루브르 미술관

170
에두아르 마네,
「막시밀리안
황제의 처형」,
1867,
캔버스에 유채,
252×305cm,
만하임 미술관

반역자들에 대한 시각적 공격으로 해석했을 것이다.

고야는 여전히 주요한 궁정화가였지만, 페르난도의 궁정에서 떠오르는 샛별인 마드라소를 지켜보게 되었다. 마드라소는 에스파냐 역사에서 비리아투스라는 소재를 찾아내어, 에스파냐에서 막이 오른 새로운 시대의 주요 걸작으로 변형시켰다. 따라서 마드라소야말로 페르난도의 치세와 새로운 절대주의 시대를 진정으로 대표하는 화가로 보였을지도 모른다. 이제 70세가 된 고야는 새 왕에게 많은 예술작품을 제공해야 하는 부담을 견디기에는 너무 나이가 많았지만, 새 왕의 초상화에서도 페르난도의

부모 초상화에 그토록 화려하게 드러났던 독창성은 거의 찾아볼 수 없다. 부르봉 왕가의 복귀는 민족주의를 분출시켰고, 시민적 자유에 대한 침식과 정적들에 대한 박해도 상당히 빠른 속도로 일어났다. 새 왕은 농민과 지주들에게는 인기가 높은 반면 지식인들에게는 혐오의 대상이어서, 상반되는 평가가 균형을 이루고 있었다. 교육과 경륜과 취향 덕분에 타고난 출신 성분보다 사회적 지위가 높아진 고야는, 그가 좋아하는 오락인 투우(그림172)를 페르난도가 후원하는 데에는 박수를 보냈을지 모르나, 왕이 종교재판소를 되살리고 개화파를 탄압하고 자유주의 헌법을 당장 뒤엎은

171
호세 데 마드라소
이 아구도,
「루시타니아인의
지도자
비리아투스의
죽음」,
1806∼1807년경,
캔버스에 유채,
307×462cm,
마드리드,
프라도 미술관

데에는 불안을 느꼈을 것이다.

정치적 자유가 후퇴하는 이 시기는 『전쟁의 참화』의 마지막 부분에 영감을 주었다. 판화집의 제3부에 해당하는 제65~80번 작품들은 고야가 'Caprichos enfáticos'(강렬한 변덕들)이라고 부른 것으로 이루어져 있다. 이 불가사의한 표현의 참뜻은 확인하기 어렵지만, 고야 개인에게는 심오한 의미를 갖고 있었던 것이 분명하다. 이 판화들은 전쟁과 기근이라는 주제를 있는 그대로 표현하는 순수한 사실주의를 거부하고 환상쪽으로 나아간다. 그 환상에는 인간과 동물의 형태를 기괴하게 결합시키

172
안토니오
카르니세로,
「마드리드의
투우장 전경」,
1791,
수채 동판화,
41×49.5cm,
마드리드,
시립미술관

는 것도 포함된다. 짐승과 인간, 괴물과 기형의 생물이 복잡한 정치적 우화나 어둠의 상징으로 등장한다. 인간의 얼굴을 가진 흡혈박쥐가 시체를 뜯어먹고 있는 장면이 그 예다.

'강렬한 변덕'은 당시의 중요한 쟁점에 대한 풍자이며, 이탈리아 시인인 잠바티스타 카스티를 참고하고 있다. 카스티는 19세기의 조지 오웰이라고도 말할 수 있다. 농장 동물들의 관점에서 러시아 혁명의 연대기를 기록한 『동물농장』(1945)과 마찬가지로, 「말하는 동물들」이라는 카스티의 시는 한 나라의 주요 당파를 상징하는 동물들을 등장시켜 나라의 정치

적 술책을 묘사하고 있다. 고야는 에스파냐의 자유주의자들을 "용케도 제 몸을 지키는"(그림173) 백마로 의인화한다. 19세기에 억압적인 정치 체제의 위협을 받은 화가와 작가들은 정치풍자를 이론적인 피난처로 삼았다. 고야의 이 판화도 가면을 쓴 정치풍자에 가깝다. 전쟁이 끝난 뒤, 특히 출판물에 대한 검열이 도입된 1815년 이후 에스파냐에서는 에두른 정치적 담론이 외국인 방문자들의 자유로운 언론과 뚜렷한 대조를 이루었다. 1814년에 찰스 본은 1812년의 카디스 헌법을 지지한 개화파 인사들에게 사형선고가 내려지는 것을 목격했고, 한 사형수가 처형장으로 끌려나간 순간 사면을 받는 것도 목격했다. 1816년에는 공개처형과 투옥이 더욱 늘어났다. 에스파냐 문학을 배우기 위해 유학을 온 미국인 찰스 티크너는 1817년에 전후 에스파냐에 대한 인상을 이렇게 기록했다. "왕은 상스러운 악당이다. 부패는 너무나 악명이 높고 뻔뻔스러워져서, 법과 정의의 옷을 빌려입고 활개를 치기까지 한다."

　『전쟁의 참화』에서 가장 인상적인 작품은 초기의 전쟁화와 같은 보편성을 지니고 있다. 이 판화집의 이 부분을 이해하기 어렵게 만드는 것은 수수께끼 같은 우의적·정치적 언급이지만, 「진리는 죽었다」(그림174)에는 그것이 존재하지 않는다. 제목은 1814년 5월 마드리드에서 일어난 사건—1812년의 자유주의 헌법을 파기하는 왕의 포고령이 발표되고 자유의 여신상이 공개적으로 불태워진 사건—을 암시하지만, 또 다른 의미, 즉 그런 사회에서 화가가 살아남는 데 진실은 더 이상 적합하지 않다는 의미도 내포하고 있다. 20여 년 전에 고야는 왕립 아카데미에서 가진 연설에서, 자신의 예술은 진실에 헌신한다고 선언한 바 있었다. 억압과 박해의 세계에서 예술적 진실은 노골적인 표현이 아니라 상징이라는 형태로 안전을 추구했다.

　고야는 '강렬한 변덕'을 은밀히 제작한 게 분명하다. 그리고 『전쟁의 참화』를 완성한 뒤에는 안전하게 보관하기 위해 그것을 아들에게 주었다. 새 정부 밑에서 이미 시달릴 대로 시달린(새로 제정된 정치 '정화법'에 따라 그의 성향과 행적에 대한 조사가 이루어졌고, 그 결과는 세르나의 보고서에 소상히 기록되었다. 프랑스에 점령되어 있는 동안 프랑스인들을 위해 직업적 의무를 수행한 행위를 해명하라는 요구에 시달렸고, 걸핏하면 봉급이 밀리고 전쟁으로 파산했다고 주장한 것도 그를 괴롭혔다)

173
「그는 용케도 제 몸을 지킨다」, 『전쟁의 참화』 제78번, 1815년경, 동판화, 17.5×22cm

174
「진리는 죽었다」, 『전쟁의 참화』 제79번, 1815년경, 동판화, 17.5×22cm

고야는 전쟁이 끝난 뒤의 반동적인 숙청에 직면할 수밖에 없었다. 1814년 11월에 종교재판소가 「벌거벗은 마하」와 「옷을 입은 마하」를 압수했다. 1808년에 마누엘 고도이가 실각한 뒤, 고도이가 소장하고 있던 그림들이 몰수되었다. 프랑스 사람인 프레데리크 키예는 이 컬렉션 목록을 작성하고 두 점의 「마하」를 항목별로 기록했지만, 1814년에 프랑스가 패퇴한 뒤 컬렉션은 뿔뿔이 흩어졌다. 두 점의 「마하」는 "미풍양속을 해치는 파렴치한 작품 창작에 몰두해온" 화가들의 그림에 포함되었다. 1815년 1월에 고야는 "'마하'처럼 차리고 침대에 누워 있는 여자"를 그린 장본인으로 기소되었고, 3월 16일 종교재판소 법정에 출두하여 왜 그런 작품을 그렸고 주문한 사람은 누구인지를 해명하라는 명령을 받았다.

이 그림들이 마누엘 고도이의 컬렉션에서 나왔다는 사실을 종교재판소가 몰랐을 가능성은 없어 보인다. 아직 살아서 망명생활을 하고 있는 고도이는 타락하고 퇴폐적이고 부정한 모든 것과 동의어가 되어 있었고, 개혁을 시도한 최후의 '계몽된' 재상이었지만 전쟁 이전의 카를로스 4세 정권과 결부되었다. 고야가 과거에 고도이와 맺은 관계는 이 새로운 정세에서는 그에게 위험 요소로 작용했고, 호세 1세의 정부에서 일한 화가로서 그의 지위도 위태로웠다. 고야가 부활된 종교재판소를 권력의 엔진으로 묘사한 데에는 페르난도의 폭군적 지배에 대한 그의 태도가 드러나 있었다. 그밖에도 전쟁 이후 에스파냐의 온갖 병폐는 말년에 그가 제작한 데생과 회화의 중심 주제가 되었다.

1812년에 자유주의 헌법을 만든 카디스 제헌의회는 전쟁을 전통적인 낡은 법률의 폭정에 항거하는 혁명으로 생각했다. 하지만 전쟁이 끝날 무렵에는 절대왕정과 종교재판소의 구체제로 돌아가는 것이 전쟁 이전에 '계몽된' 외국의 영향으로 훼손된 에스파냐의 애국적 가치를 회복하는 길이라고 생각하는 에스파냐인이 많아졌다. 그 결과 카디스 의회의 이상은 평판을 잃었고, 호세 1세에게 이미 거부당한 바 있는 자유주의 헌법은 1814년에 복귀한 부르봉 왕조의 페르난도 7세한테도 거부당했다. 카디스 의회가 이런 악평을 받은 것은 아마 교회──특히 종교재판소──를 비판했기 때문일 것이다. 카디스 의회 의원이 썼다는『종교재판소 법정』이라는 팜플렛은 종교재판소를 너무 강하게 비난했기 때문에, 거기에 공감하는 영국들은 1813년에 그것을 번역하여 지중해 지역을 관할하는 영국군 총사령관 에드워드 펠류 경에게 한 부를 보내고, 이 책자가 "에스파냐 입법부가 지금까지 금지해온 중요한 정치적 사안에 대한 토론을 조장하는 새로운 문학적 자유"를 반영한다고 말했다. 팜플렛은 13세기를 '암흑과 무지와 오류'의 시대로 회고하고, 갖가지 끔찍한 사건들을 묘사하면서, "그런 사건에서는 교회와 국가가 가장 파멸적인 혁명의 참상을 세상에 구경거리로 제공했다"고 말한다. 책은 또한 종교재판소를 에스파냐의 경제적 파탄과 민중의 비참한 생활을 상징하는 존재로 시각화하고, '유럽 폭군의 침략'과 종교재판소의 막강한 권력 때문에 에스파냐가 당시 겪고 있던 고통을 명쾌하게 비교하고 있다.

고야도 이런 유형의 논쟁을 잘 알고 있었을 것이다. 그는 전후에 복귀한 부르봉 왕조의 궁정에서도 여전히 수석화가의 지위를 유지했지만, 이때쯤 그의 태도에 변화가 나타난다. 그는 아마 정치적 우의화로 도전을 시도해야 하는 상황에 심한 압박감을 느꼈을 것이다. 그래서 그는 종교재판소가 채택한 고문 유형과 정치적 소수파(개혁파 자유주의자)를 박해할 때 사용된 고문 수법을 데생으로 묘사했고, 인간 존재의 부조리와 관련된 회화도 제작했다. 그는 젊은 시절부터 노년에 이르기까지 에스파냐의 군

주들과 재상들을 위해 일했으며, 그동안 그는 언제나 정치적 신념과는 상관없이 투철한 직업의식을 가지고 행동했다. 하지만 전쟁이 끝난 뒤 새로운 화법에 도전하고 페르난도 7세 치하의 폭정에 직면하면서, 우울하고 풍자적이고 섬뜩한 소재로 작품을 가득 채우고, 비유와 완곡한 표현과 신화에 더 깊이 몰두하게 된 것 같다.

그는 「교수형 당한 남자」(그림46~48 참조) 이후 처형과 고문과 감옥 장면을 상상으로 그리거나 스케치했지만, 에스파냐의 상황 변화는 그의 염세적 인생관에 새로운 자극을 주었다. 종교재판소의 희생자들을 묘사한 스케치들은 당시의 권위주의적 통치가 지닌 폭력성을 에둘러 비판하는 것 같다. 영국인들에게 강한 인상을 준 카디스 의회 의원의 저서에서

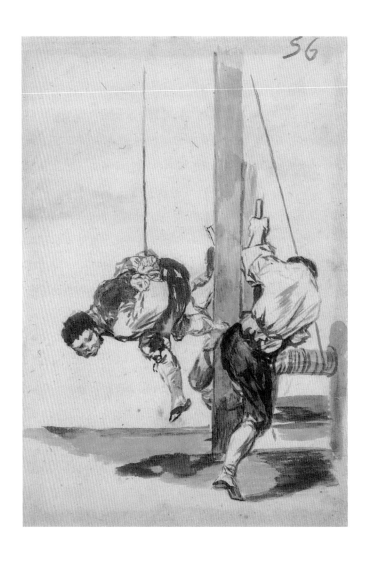

176
「고문」,
「F 화첩」 제56번,
1815년경,
세피아 잉크,
20.5×14.3cm,
뉴욕,
미국 에스파냐
협회

도 그들과 유사한 희생자를 발견할 수 있다.

　천장에 매달린 도르래에 굵은 밧줄이 걸려 있다. 그것이 불운한 희생자의 눈에 맨 먼저 들어오는 광경이다. 고문자들은 희생자에게 족쇄를 채우고, 발목에 50킬로그램짜리 쇳덩어리를 묶은 다음, 두 팔을 어깨로 들어올려 끈으로 단단히 고정시킨다. 그리고 도르래에 매달린 밧줄을 손목에 친친 감고 바닥에서 들어올렸다가 툭 떨어뜨린다. 이런 일을 십여 차례 반복하는데, 위력이 대단해서 아무리 건장하고 튼튼한 몸도 관절이 빠져버린다.

　비슷한 방식으로 고문당하고 있는 남자를 묘사한 고야의 데생(그림 176)은 전쟁이 끝난 뒤에 제작된 그의 화첩들에 실려 있다. 이 남자는 두 손이 등뒤로 묶인 채 도르래로 끌어올려진다. 그밖에도 족쇄를 차고 우리에 갇히거나 형틀에 붙박인 채 몸이 뒤틀린 인간을 묘사하고 있는 데생이 많다. 때로는 당시의 고문이나 형벌에 관한 일화를 참고하고, 짧지만 함축적인 설명문—「자유주의자였기 때문에」,「차라리 죽는 게 낫다」,「얼마나 잔인한가」,「지구가 움직인다는 것을 발견했기 때문에」,「자기가 원하는 남자와 결혼했기 때문에」,「다른 언어를 사용했기 때문에」,「유대인이라는 이유로」—을 덧붙인 경우도 있다. 이 스케치 연작은 본질적으로 선명하고 우아한 선을 보여준다. 세피아 잉크(오징어 먹물에서 뽑은 암갈색 물감)를 제한적으로 사용하고 밑그림을 최소한 억제한 것으로 보아, 이 스케치들은 또 다른 판화집을 제작하기 위한 예비 단계였는지도 모른다. 그 주제는 본질적으로 정치적·민족적 아웃사이더들의 곤경을 시각화하는 것이다. 고야는 자신의 소행 때문에 일반대중과 격리된 비정상적인 사람들—예를 들면 범죄자, 주정뱅이, 매춘부—도 스케치했지만, 이들과는 달리 고문 피해자들은 더 뿌리깊고 더 본질적이며 부득이한 이유로 불행에 빠진다.

　사악한 군중을 묘사한 고야의 회화와 이 데생들을 비교해보는 것은 매력적이다.「정어리 매장」(그림175와 177)은 전후 집단 히스테리의 영향을 받고 있는 사람들을 분석한 수많은 패널화 가운데 하나다. 이 장면은 2월에 마드리드에서 열린 실제 사육제 소동에서 영감을 얻은 것으로, 가

장무도회와 비이성적인 행동이 벌어지는 사흘 동안, 사람들은 어릿광대나 무어인처럼 가장할 수도 있고, 동물 가면을 쓸 수도 있고, 길거리를 뛰어다니며 행인들에게 시비를 걸 수도 있었다.

18세기의 전통적 가장무도회 장면을 묘사한 작품으로 특히 인기를 얻은 것은 잔도메니코 티에폴로와 파레트, 그리고 호가스의 작품이었다. 고야는 이것을 초현실적이고 사악한 춤꾼 집단으로 변형시켰다. 그들의 날뛰는 모습은 식인종의 원시적 에너지를 연상시킨다(그림141, 142 참조). 이 연작에 속하는 「고행자 행진」과 「정신병원」 같은 그림에서도 비슷한 에너지가 스며나온다. 「정신병원」에서 정신병자들은 폐허가 된 교회 지하실 같은 실내에 갇혀 있고, 옷과 머리모양을 통해 다양한 유형의 광기가 묘사되어 있다. 인디언 추장, 위대한 장군, 종교적 광신자, 반라의 성자는 모두 기묘한 연극에 출연한 합창단원들처럼 보인다. 막판에 연작의 전망이 바뀐다. 「종교재판소 광경」(그림178)에 묘사된 야간 재판은 무언가 사악한 일이 벌어지고 있다는 느낌을 좀더 사실적으로 전달한다.

고야의 소품들 가운데 가장 오랜 생명력을 지닌 이 패널화들은 고야가 죽은 뒤 19세기에 널리 모사되었고, 오늘날에도 전후의 에스파냐를 상징하는 작품으로 남아 있다. 이 패널화들은 고야의 유명한 군중 장면과도 관련되어 있는데, 이 장면 때문에 일부 전기작가들은 고야를 엘리트주의자로 단정하고, 노동계층과 시골 사람에 대한 풍자를 그의 가장 두드러진 특징으로 여기게 되었다. 고야가 전후에 그린 투우 장면에도 이와 비슷한 인물 배치가 나타나 있다. 투우 그림에는 영웅적인 행동과 격렬한 움직임과 폭력적인 죽음이 표현되어 있지만, 여기서도 투우사들은 단편적이고 때로는 사악한 군중에 직면한다.

프랑스 군대가 마드리드를 점령하고 있던 1812년에 『빵과 투우』라는 정치적 비판서 사본이 에스파냐 전역에 배포되었는데, 원래 1793~94년에 씌어진 이 익명의 책자는 한때 호베야노스의 저서로 여겨졌다. 호베야노스가 투우에 비판적이라는 사실은 1805년에 투우를 금지한 고도이의 태도만큼이나 널리 알려져 있었기 때문이다. 그러나 이 풍자적 저술은 오늘날 레온 데 아로얄이라는 역사학자의 저서로 여겨지고 있다. 그의 설명에 따르면, 우아한 그리스인들이 비극을 창안한 것은 "두려움과 공포라

177
「정어리 매장」,
1816년경,
패널에 유채,
82.5×62cm,
마드리드,
산 페르난도
왕립 아카데미

178
다음 쪽
「종교재판소
광경」,
1815~19년경,
패널에 유채,
46×73cm,
마드리드,
산 페르난도
왕립 아카데미

는 열등한 감정을 영혼에서 없애버리기 위해서"였다. "그런데 세련된 에스파냐인들은 그리스인들이 연극에서 꾸며낸 것보다 훨씬 무시무시한 행위가 실제로 벌어지는 황소 축제를 창안했다." 이 야외극장(투우장)에는 "술집주인과 대귀족, 이발사와 공작, 창녀와 귀부인, 속인과 성직자, 추잡한 언행으로 경솔한 처녀들을 유혹하는 한량들, 아내에게 애인을 짝지어주고 좋아하는 어리석은 남편들, 무례함과 건방짐밖에 가진 것 없는 마호들, 자신의 파렴치함을 자랑으로 삼는 마하들이 몰려들어 거리낌없이 함께 어울린다. 한마디로 말해서 인간성을 더럽히는 모든 악덕이 열병식을 거행한다." 투우장의 관중은 사육제 때의 미신적인 군중과 비교된다. 1801년에 마드리드 투우장에서 명투우사인 페페 이요가 죽은 뒤, 19세기 초의 에스파냐는 공식적으로는 투우에 눈살을 찌푸렸다. 하지만 새로 즉위한 페르난도 7세의 인기몰이 정책에 따라 1808년에 투우금지조치가 철회되었다. 망명한 마누엘 고도이는 에스파냐가 잔인하고 원시적인 의식으로 되돌아간 것을 개탄했고, 특히 페르난도 7세가 대학을 폐쇄하고 세비야에 투우학교를 설립하자 통탄을 금치 못했다.

　고야는 1816년에 발표한 세번째 판화집에 『투우』(*La Tauromaquia*)라는 제목을 붙였다. 1816년 10월 28일자 『마드리드 일보』에는 고야가 도안하고 직접 조각한 판화집이라는 광고가 실렸다. 여기에는 투우의 역사와 주요 기술이 묘사되어 있다. 고야는 젊은 시절에 사라고사의 투우장을 자주 찾았고, 마드리드 투우장에서 당시의 유명한 투우사였던 코스티야레스와 페페 이요, 페드로 로메로, 호세 로메로 등의 활약을 보면서 이런 전문지식을 얻었다. 또한 고야는 1797년에 로메로 형제의 초상화를 그린 적도 있는 만큼, 투우를 묘사한 수많은 판화와 삽화를 연구했을 게 분명하다. 당시 가장 널리 알려진 작품은 안토니오 카르니세로(1748~1814)의 투우 판화였다(그림172 참조). 카르니세로는 1780년대에 한 벌의 판화를 도안하고 일부는 색칠까지 했다. 카르니세로는 1814년에 죽었지만 그의 판화는 불후의 걸작으로 남았고, 상류층에서는 고야의 『투우』보다 인기가 높았다. 고야는 판화 기법을 발휘하여 카르니세로의 업적에 도전하기 위해 여러 투우사가 다양한 투우 기술을 선보이는 넓은 원형투우장을 도안했다. 말을 탄 투우사도 있고, 말을 타지 않은 투우사도 있고, 투우사가 황소 등에 올라타는 순간도 포착되어 있다. 고대 무

179
「용감한 무어인 가술은 황소를 창으로 찔러 죽인 최초의 인물이다」,
『투우』 제5번,
1815~16,
동판화,
25×35cm

180
「페페 이요의 죽음」
『투우』 제33번,
1815~16,
동판화,
25×35cm

181
「여자들의
어리석음」을
위한 드로잉,
1815~19년경,
빨강 초크와
크레용,
23.2×33.2cm,
마드리드,
프라도 미술관

어인들이 어떻게 투우를 에스파냐에 도입했는가를 보여주는 작품은 마치
고대의 꽃병 그림에서 빌려온 것처럼 일부러 '고풍스러운' 원시주의를
채택했다.

　이 모든 판화 작품의 시점은 극적이고 각도가 넓다. 특히 말탄 무어인
이 창으로 소를 찌르는 장면을 묘사한 제5번 판화(그림179)는 극적인 시
점을 보여준다. 황소와 맞서 있는 투우사의 고독은 18세기 투우사들을
묘사한 판화에 요약되어 있고, 마드리드 투우장에서 페페 이요가 쇠뿔에
찔려 치명상을 입는 장면(그림180)에서는 조각처럼 묘사된 불운한 투우
사의 종아리와 넓적다리 윤곽이 그늘진 배경과 대비되어 더욱 돋보인다.
죽어가는 투우사는 『전쟁의 참화』에 등장하는 조각 같은 시체들을 연상
시키는 자세로 땅바닥에 누워 있다.

　『투우』는 상업적으로 성공을 거두지 못했지만, 고야는 다시 초상화와
종교화를 그리고 궁정을 위해 일하는 한편 독창적인 그래픽 디자인을 만
드는 데에도 계속 정력을 쏟은 것이 분명하다. 그는 고급 동판을 대량으
로 사들여 가장 불가사의한 최후의 판화 연작을 제작하기 시작했다. 『어

182
「여자들의
어리석음」,
1817~19년경,
「어리석음」
제1번,
1816~23년경,
동판화,
24×35cm

리석음」(Los Disparates)——영어로는 '넌센스'(Nonsenses) 또는 '부조리'(Absurdities)로 번역된다——또는 「속담」(Los Proverbios)으로 불리는 이 판화 연작을 해석하려는 시도가 숱하게 있었지만, 결국은 모두 헛수고로 끝났다. 「변덕」보다 난해하고 「전쟁의 참화」의 '강렬한 변덕들' 보다 추상적인 이 작품들은 선례가 거의 없고, 19세기 예술에서도 이와 비슷한 작품은 사실상 찾아볼 수 없지만, 어쩌면 사육제에 대한 고야의 관심과 관계가 있을지도 모른다. 사육제는 고야가 사적인 데생과 유화에서 자주 탐구한 주제였다. 이 기묘한 걸작이 담겨 있는 동판들은 고야가 죽을 때까지 상자 속에서 잠자고 있다가, 19세기 후반에 그의 후손들이 매물로 내놓았다. 이 판화들은 「전쟁의 참화」와 마찬가지로 고야의 생전에는 간행되지 않았기 때문에, 고야의 전기작가들은 대부분 작품의 배열 순서와 주제를 놓고 골머리를 앓았다. 최근에야 이 판화들이 당시의 사건만이 아니라 소설과도 관계가 있다는 사실이 밝혀졌다. 사육제의 축제 분위기는 기묘한 인물 집단과 광란적인 행동을 즐겨 묘사한 고야가 그 취향을 충분히 발휘할 수 있게 해주었다. 오늘날의 학자들은 이 판화들

가운데 한 점을 조너선 스위프트의 『걸리버 여행기』(1726)에 나오는 한 장면과 비교했다. 「여자들의 어리석음」(그림181, 182)이라는 제목의 또 다른 판화는 꼭두각시를 공중으로 튀겨 올리는 여자들을 보여준다. 이런 상징적 묘사를 이해하는 열쇠는 그런 판화를 만들기 위해 그린 수많은 데생에 숨어 있을지도 모른다. 이 데생들은 주로 핏빛의 붉은 물감과 초크로 그려져 있는데, 이런 재료는 부드러워서 즉흥적으로 그린 듯한 느낌을 주고, 엷은색 물감을 이런 식으로 겹겹이 덧칠하면 구체적인 형상과 그림자를 만들어낼 수 있다. 그러면 최종 형태는 저절로 나타난다. 이따금 고야는 현대의 추상화가처럼 재료를 마음대로 지배하고 재료의 본래적 성질을 십분 활용하는 것 같다.

고야가 기법상 자유로운 상상력을 발휘하는 데 매료된 것은 비슷한 기법을 고안한 많은 화가들의 창작 방식과 일치한다. 터너는 종이에 수채물감을 쏟아붓고 형상이 나타날 때까지 물감을 문질렀다. 블레이크는 내면의 환상이 지시하는 대로 따랐을 뿐인데, 그 결과가 기묘한 형상으로 나타났다고 설명했다. 존 컨스터블(1776~1837)은 겉보기에는 자연 풍경을 사실 그대로 묘사한 것처럼 보이지만, 깊은 감정몰입을 통해 풍경을 감지하고 해석했다. 그밖의 천재들의 경우에도 즉흥성이 가장 중요한 역할을 맡고 있지만, 그것을 더욱 두드러지게 해준 것은 시적 이미지나 음악적 모티프가 지닌 잠재력이다. 새뮤얼 테일러 콜리지(1772~1834)가 아편을 흡연한 뒤의 몽환 상태에서 『쿠빌라이 칸』(1816)을 지은 경험은 흔히 인용되는 극단적인 사례다. 베토벤이 다름슈타트 궁정 오케스트라의 바이올린 주자에게 말했듯이, 그의 창조적 작곡 형식도 외부 요인의 자극을 받은 강력한 정신작용에 의존해 있었고, 이 비범한 능력은 주요 테마를 거의 무한하게 변조시키는 과정을 통해 끊임없이 재생되었다.

기본 개념은 결코 사라지지 않는다. 그것은 저절로 떠오르고 성장한다. 나는 틀로 찍어낸 것처럼 완전한 형태의 심상을 보고 듣는다. 내가 할 일은 그것을 받아적는 것뿐이다. 개념이 어디서 오는지는 나도 모른다. 개념은 내가 부르지 않아도 어디선가, 간접적으로 또는 직접적으로 다가온다. 나는 그것을 손으로 움켜잡을 수도 있을 것이다. 집밖에서, 숲에서, 산책길에, 한밤중에, 이른 새벽에, 분위기가 그것을 암시

해준다. 그것을 시인은 언어로 바꾸고, 나는 소리로 바꾼다.

베토벤의 이 말에서 도출되는 논리적 추론은 작곡가의 방식과 화가의 방식이 비슷하다는 것이다. 심안에 비추어진 단편적 영상을 포착하고 다른 세상을 언뜻 엿보고 암시하는 것이 작곡가의 방식이듯, 하나의 개념에서 생겨난 수많은 이미지를 형상화하는 것이 화가의 방식이다. 상상은 낭만주의 전성기에 특별한 의미를 부여받았다. 영국 시인 존 키츠(1795~1821)는 이렇게 말했다. "상상은 아담의 꿈에 비유할 수 있다. 꿈에서 깨어난 아담은 그 꿈이 현실인 것을 알았다." 고야의 방대한 데생화첩은 음표 대신 언어로 생각을 적어놓은 베토벤의 노트와 마찬가지로 모두 외부 세계에 대한 내적 해석의 단편들이다. 고야는 머리에 처음 떠오른 개념을 초크나 잉크나 물감으로 받아적은 다음, 그것을 각색하여 판화나 회화로 다시 옮겼다. 고야의 창작 방식에서 스케치북과 노트북이 갖는 중요성은 그가 베토벤과 마찬가지로 맨 처음 떠오른 개념을 절대 버리지 않았다는 것을 보여준다. 말년에 그의 상상 속에 끊임없이 떠오른 것은 두건을 쓴 인물, 젊거나 늙은 여자들, 마녀들, 게걸스럽게 먹어대는 괴물들, 까불며 뛰어다니는 기괴한 군중이었다.

『어리석음』을 제작하기 위한 데생의 부드러움은 파문처럼 퍼져가는 성질을 갖고 있다. 환상을 불러일으키는 부드러운 스케치 쪽으로 기울어가는 이 경향은 고야가 말년에 석판화라는 새로운 매체에 사로잡힌 이유였을지도 모른다. 석판화는 석판이나 그밖의 적당한 재료에 유성 초크(크레용)로 도안을 그리고 그 위에 인쇄 잉크를 칠하는 방식으로 제작된다. 고야는 1804~06년에 데생화가인 바르톨로메오 수레다(1769~1850년경)의 초상화를 그렸는데, 그에게서 석판화 기법을 배웠다. 그의 초기 석판화 작품 중에 소년들에게 책을 읽어주는 여인을 묘사한 작품이 있는데, 이 장면은 언뜻 보기에 어느 가정의 아늑한 실내처럼 보인다. 그러다가 배경의 어둠 속에 숨어 있는 괴상한 얼굴을 보게 되면, 마치 감각이 혼란에 빠진 듯한 그 익숙한 느낌을 받게 된다(그림183).

고야는 유럽의 주요 화가들 가운데 처음으로 석판화 기법을 실험한 화가였다. 그는 『어리석음』에서 즉흥적 데생 스타일을 채택했는데, 동판화보다 훨씬 자연스러운 효과를 내는 석판화는 그의 이런 취향을 만족시켰

평화와 예술적 은퇴

다. 『어리석음』에 수록된 판화들이 보여주는 단편적이면서도 불길한 성
질은 완전히 계산된 것처럼 보인다. 고야의 작품이 점점 내향성을 띠게
된 것은 나이 탓도 있겠지만, 폭력적이고 불안정한 에스파냐의 정치 환경
도 그것을 부추겼을지 모른다. 그는 여전히 공식적인 주문을 소화해냈
고, 1817년에는 세비야 대성당에 있는 성물안치소 제단화를 그려서 찬
사와 함께 막대한 보수를 받았다. 하지만 이제 그는 수채화 기법과 사적
인 그림 작업에 몰두했고, 이것이 그의 창조적 에너지의 원동력이 된 것
같다. 오늘날 남아 있는 석판화는 대부분 단편적이고 별개적이다. '어리
석음'이나 '변덕', 또는 그가 좋아한 낱말인 '창안'은 모두 심오한 미학
적 실험을 의미할 수 있다.

　독일의 낭만주의 철학자인 프리드리히 폰 슐레겔은 『철학적 단편들』에

서 '단편'(斷片)의 본질과 아이러니 개념의 관계를 설명했다. 그는 또한 단편적이고 영속적인 잠재력이 창조성의 진정한 본질이라고 말했다. "낭만적인 시는 아직도 생성되고 있는 상태에 있다. 사실은 그것이 낭만적인 시의 진정한 본질이다. 시는 영원히 생성되는 상태에 있어야 하고, 결코 완성되어서는 안된다." 고야의 시각적 단편들도 시 창작과 비슷한 유형으로 볼 수 있다. 고야는 완성되지 않은 형태나 종잡을 수 없이 변화하는 형태가 시각적 힘의 원천임을 이해했고, 이런 생각은 그의 후기 작품을 떠받치면서 결국 그것을 유럽 낭만주의와 연결시켰다. 그는 반쯤 형성되었거나 완성되지 않은 것, 파괴되었거나 대체로 '자연스러운' 것에 매혹된다. 붕괴가 본래 갖고 있는 혼란스러운 느낌조차도 그를 매혹시킨다. 몽상가의 내면 세계를 암시하는 화가의 시각은 덧없는 명쾌함으로 그런 것들을 포착할 수 있다. 고야의 '이성의 꿈'은 눈에 보이지 않는 사물의 상상도를 창조했다. 그 회화적 형상을 떠받친 것은 익숙한 것과 생소한 것의 혼합이었다. 그는 도저히 일어날 것 같지 않은 사건과 기묘한 인물들이 등장하는 그 작은 장면들을 잉크나 초크로 창작하기 위해, 익숙한 것과 생소한 것을 뒤섞었다. 애쿼틴트 판화와 라비스 판화, 수채 데생과 석판화의 생동감은 고야의 창조적 정신을 자극했을 뿐만 아니라, 그의 놀라운 표현력이 말년에 다시 한번 새로운 절정에 이르도록 해주었다. 그의 예술적 성숙은 그를 낭만주의와 결합시킬 뿐만 아니라, 20세기 화가들이 누린 자유를 예시(豫示)한다.

70대 중반에 이른 고야는 마침내 마드리드를 떠나기로 결심했다. 그가 '킨타'(quinta)라고 불린 시골 별장을 어느 신사한테 매입하기로 하고 계약서를 작성한 것은 1818년이었다. 이 별장은 마드리드에서 만사나레스 강 건너 서쪽으로 멀리 떨어진 시골에 자리잡고 있었다. 고야가 이곳으로 이사한 1819년에 새로 작성된 계약서에는 이렇게 묘사되어 있다. "아도비 벽돌로 지은 2층집. 방이 여럿인 낮은 건물 두 동. 안마당과 지붕밑 고미다락 둘." 기록에 따르면 이 별장은 텃밭과 정원이 딸린 널찍한 저택이었다. 나무로 둘러싸인 정원에는 작은 분수까지 있어서 정식 정원이나 다름이 없었다. 고야가 사망한 초기에 나온 전기 가운데 샤를 이리아르트가 펴낸 책(1867)에는 그의 집을 묘사한 목판화가 삽화로 실려 있다(그림184).

184
생텔름 고티에,
「귀머거리의
집 스케치」,
샤를
이리아르트가
펴낸
『예술』(1867)
제2권에 실린
펜 드로잉

185
「아리에타와
고야의 초상」,
1820,
캔버스에 유채,
117×79cm,
미니애폴리스
미술관

고야가 이른바 '검은 그림'(Las Pinturas Negras) 연작을 그린 곳은 '귀머거리의 집'(Quinta del Sordo)이라고 불린 이 저택이었다. 유채물 감을 주로 사용한 이 14점의 벽화는 1820~23년에 커다란 두 방의 회 반죽 벽에 직접 그려졌다. 고야 생전에는 거의 알려지지 않은 이 수수께 끼 같은 그림들은 고야의 삶과 예술을 상징하는 뛰어난 회화적 은유가 되었다.

이 걸작들은 『어리석음』과 비슷하고, 『어리석음』과 마찬가지로 신비롭 다. 80세를 앞둔 고야가 건강도 좋지 않은데 무엇 때문에 자진해서 이런 대규모 벽화로 자택을 꾸몄는지도 역시 알 수 없다. 산 안토니오 데 라 플로리다 교회의 프레스코 천장화를 그렸을 때는 적어도 한 명의 조수가 있었다. 그러나 자택에 벽화를 그릴 때는 조수가 하나도 없었다. 아들의 도움을 받았을 가능성은 있지만, 하비에르의 화가 경력은 분명치도 않고 기록에도 남아 있지 않다. 그는 아버지 집의 윗방에 마녀가 등장하는 장 면을 그렸을지 모르나, 이 그림은 그후 사라졌다. 하비에르는 아버지에 대해 이렇게 말했다. "아버지는 집에 보관하는 그림을 선호하셨다. 그런 그림은 아버지가 원하는 대로 그릴 수 있었기 때문이다. 그리하여 아버지 는 붓 대신 팔레트 나이프로 그림 몇 점을 그리게 되었는데, 아버지는 이 그림들을 유난히 좋아하셔서 날마다 그것을 감상하셨다." 하비에르가 언 급한 '집에 보관하는 그림'은 캔버스화일 수도 있고 벽화일 수도 있다. 벽화가 처음 완성되었을 때의 상태가 정확히 어떠했는지, 누가 그 벽화들

Goya agradecido á su amigo Arrieta: por el acierto y esmero con q.e le salvó la vida en su aguda y peligrosa enfermedad, padecida á fines del año 1819, á los setenta y tres de su edad. Lo pintó en 1820.

을 보았는지도 알기 어렵다. 원래의 색조가 오늘날 마드리드의 프라도 미술관에 걸려 있는 14점의 그림이 보여주는 흑자줏빛이나 쪽빛이나 흑갈색과 정확히 일치하지 않을 가능성도 있다.

고야는 1819년 말에 중병에 걸렸다. 그 자신의 증언에 따르면, 주치의인 아리에타의 신속하고도 효과적인 치료가 그의 목숨을 구해주었다. 얼마나 큰 병이었는지는 이듬해에 고야가 그린 그림(그림185)이 잘 말해주고 있다. 여기서 고야는 실신할 듯 초췌해진 모습이고, 말쑥한 차림의 아리에타가 그를 뒤에서 부축한 채 유리잔에 든 탕약을 권하고 있다. 이 등신대의 작품에는 고야의 야심과 의욕이 담겨 있다. 그는 아마 질병과 고령도 예술적 통찰력과 창의력을 손상시키지 못했다는 것을 보여주기 위해 이 작품을 구상했을 것이다. 그림 하단에 적혀 있는 글은 의사에게 바치는 헌사다. "뛰어난 솜씨와 지극한 정성으로 73세의 나를 위험한 중병에서 구해준 친구 아리에타에게 고마움을 담아서. 1820년에 그리다. 고야." 그러므로 이 그림은 고야가 의사에게 주는 감사의 선물로 그렸다는 것을 알 수 있다. 여기서 아리에타는 희망을 상징하는 색깔인 초록색 옷을 입고 있지만, 그 배경에는 왼쪽에 두 사람, 오른쪽에 한 사람의 망령 같은 얼굴이 어둠 속에 나타나 두 남자를 노려보고 있다. 왼쪽의 두 사람은 레오카디아(아내 호세파가 죽은 뒤 1813년부터 동거한 가정부)와 사제일 테지만, 오른쪽의 망령은 해골, 즉 죽음의 표상인 듯하다. 그렇다면 고야 자신도 어느 정도까지는 죽음을 예감했던 모양이다. 어쨌든 이 작품은 노대가의 원숙한 화풍이 무르익은 상태를 여실히 보여준다.

이 초상화는 고야가 '귀머거리의 집'에 살고 있을 때 그려졌고, 그때쯤에는 이미 벽화를 그리기 시작했을 것이다. 고야의 병실 벽에 그려진 스케치가 아리에타 초상화의 배경에 나타나 있는 형상인지 아닌지도 또 하나의 수수께끼다. 초상화에서 고야는 자신을 병든 노인으로 묘사하고 있다. 이 초상화와 벽화를 결부지을 수 있는 것은 노년과 질병과 죽음이라는 주제뿐이다.

고야가 타계한 뒤, 벽화는 주로 아도비 벽돌에 스며든 물기 때문에 크게 손상되었다. 아도비 벽돌은 작은 구멍이 많아서 물기나 공기가 침투할 수 있는 진흙 벽돌로서, 에스파냐인들이 16세기에 멕시코와 페루에서 들여온 기술로 만들어졌다. 벽화의 바탕으로 이런 벽돌보다 더 부적합한 재

료는 없었을 것이다. 1860년대에 고야의 벽화를 사진으로 찍었는데, 이 사진과 몇 년 뒤에 새로 찍은 사진을 비교해보면 습기 때문에 형상이 일그러지거나 아예 흔적도 없이 사라진 것을 알 수 있다. 오늘날 우리가 프라도 미술관에서 보는 '검은 그림' 연작은 이 별장이 에를랑어라는 독일 남작의 소유가 된 1870년대에 벽에서 그림을 벗겨내어 캔버스에 옮긴 것이다. 복원자는 에스파냐 역사화가인 살바도르 마르티네스 쿠벨스(1845~1914)였는데, 복원된 그림에는 이 화가의 손길이 여러 차례에 걸쳐 상당히 많이 들어가 있다.

최근의 연구는 고야의 벽화가 원래 어떤 상태였는가를 짐작케 해주는 새로운 정보를 많이 찾아냈다. 그 중 한두 개는 19세기에 제작된 동판화다. 오늘날 남아 있는 판화를 보면, 벽화를 복원한 쿠벨스가 원작의 전체적인 윤곽과 느낌을 되살리는 데는 기적적인 성공을 거두었지만, 수많은 세부를 다시 칠할 필요가 있었다는 것을 확인할 수 있다. 복원된 그림이 고야의 예술에 대한 당시의 편견을 반영하고 있을지도 모른다는 의혹도 있다.

벽화를 그릴 방과 주제, 색조와 스타일을 선택한 것은 모두 고야 자신이었다. 고야가 1792~93년에 중병을 앓은 뒤 쓴 편지에는 자발적인 그림을 그려서 예술적 자유를 획득하겠다는 결심이 적혀 있다. 그후 줄곧 그는 이 결심을 버리지 않았다. 그런 작품은 초기에는 소규모의 유화나 동판화나 데생이었지만, 두 개의 널찍한 방이 딸려 있는 별장을 사들이자 자기 예술의 한계를 대규모로 확대시킬 수 있는 기회가 생겼다. 윗방과 아랫방의 벽화 주제는 『변덕』과 『어리석음』에 나타난 회화적 강박관념을 형상화하고 있다. 이 벽화들은 18세기의 벽지를 이루고 있었을 게 분명한 기존의 장식을 충분히 압도할 수 있을 만큼 강렬한 효과를 갖고 있었을 것이다. 이 벽화들의 바탕은 원래 두껍고 부스러지기 쉬웠다. 그 바탕 위에 붓이나 팔레트 나이프로 물감을 두껍게 칠하여 세부를 묘사했다. 두 벽화는 일정한 거리에서 감상하도록 되어 있었을 것이다.

1834년에 프랑스의 미술잡지인 『르 마가쟁 피토레스크』에 발표된 익명의 논평은 고야가 "다양한 색깔의 물감을 단지에 넣고 뒤섞은 다음, 회반죽을 바른 넓은 벽면에 그것을 거칠게 내던졌다"고 주장했다. 이 해석은 소문에 근거한 것으로 여겨지지만, 고야가 그 기묘한 벽화를 그릴 때

실제로 그런 방식을 채택했는지도 모른다. 두 방에는 창문이 한두 개밖에 없었고, 그처럼 제한된 조명은 그림 감상의 중요한 요소였던 것 같다. 고야가 「화실의 자화상」(그림82 참조)에 묘사된 것과 같은 촛대 달린 모자를 쓰고 있었는지 여부는 기록에 남아 있지 않지만, 두꺼운 물감은 창문으로 비쳐드는 자연광만이 아니라 인공조명 아래에서도 인물과 배경이 생기를 얻었을지 모른다는 것을 암시한다.

1층에서 가장 중요한 방으로 들어가면, 방문객은 맞은편 문과 마주보게 되었을 것이다. 그 문 양쪽에는 벽화가 그려져 있었는데, 왼쪽 벽화는 통칭 「유디트」라고 불리는 그림이다. 여기서 '유디트'라고 불리는 여인은 경외성서인 「유디트서(書)」의 여주인공으로, 이스라엘의 아름답고 독실한 과부였다. 아시리아인들이 유대를 침략하자, 그녀는 적장 홀로페르네스를 유혹하여 그 목을 베었다고 한다. 이렇게 하여 조국을 구한 여걸의 이미지는 수많은 예술가들에게 다양한 영감을 제공했다. 고야가 이 주제에 이끌린 것은 반도전쟁 때 그토록 용감하게 싸운 에스파냐의 여장부들과 유디트의 유사점 때문이었는지도 모른다. 유디트의 상징적인 의미——육욕에 저항하는 고결함——는 오른쪽 벽화와 대조를 이룬다. 오른쪽 벽화에는 「사투르누스」가 묘사되어 있다(그림186). 사투르누스는 원래 고대 로마의 농경신이었으나 그리스 신화의 크로노스 신과 동일시되었고, 그 후 다양한 경위를 거쳐 시간과 죽음을 표상하는 존재가 되었다. 어머니인 대지의 여신이 사투르누스의 자식들 가운데 하나가 그의 지위를 빼앗을 거라고 예언하자, 사투르누스는 자식들의 목을 이빨로 잘라버렸다. 그의 뒤룩거리는 눈과 수염난 얼굴은 고야의 「이탈리아 화첩」에 나오는 데생(그림22 참조)에서 유래했을지도 모른다. 사투르누스의 하체는 너무 심하게 손상되어 그림의 진짜 의미를 이해하기 어려울 정도지만, 초기의 사진을 보면 사투르누스는 성적으로도 흥분했던 것처럼 보인다(그의 발기한 성기는 벽에서 캔버스로 옮겨지는 과정에 부서졌거나, 복원자가 너무 외설스럽다고 생각하여 제거해버린 것으로 여겨진다). 따라서 고야는 원래 사투르누스를 생명을 빼앗는 동시에 생명을 주는 존재로 묘사했을지도 모른다. 그리고 두 그림 사이에 끼여 있는 문은 두 희생자가 지나갈 저승길을 나타내는 풍자적인 지표 구실을 할 수도 있었을 것이다.

비슷한 풍자는 나머지 벽화에도 나타나 있다. 1층 방에는 가로로 기다

186
「사투르누스」,
1820~23,
캔버스에 유채
(회벽에서 옮김),
146×83cm,
마드리드,
프라도 미술관

란 패널이 있는데, 여기에는 뒤룩거리는 눈과 날카로운 이목구비와 땅딸막한 몸으로 고야의 판화에 등장하는 인물을 연상시키는 군중이 그려져 있었다. 눈먼 기타 연주자가 어수룩한 시골 젊은이 행렬을 이끌고 등장한다. 이 젊은이들은 나중에 성 이시드로의 무덤으로 놀러 가는 순례자들로 해석되었다. 이런 해석에는 추측이 많이 섞여 있고, 『전쟁의 참화』라는 제목이 고야 사후에 붙여진 것처럼 '검은 그림'의 소재들도 나중에 고야의 유언집행인과 평론가들이 억지로 내세운 것이다.

　　1층 방에서 「순례자들」과 마주서 있는 것은 「마녀들의 연회」다. 마녀

187
「레오카디아」,
1820~23,
캔버스에 유채
(회벽에서 옮김),
147×132cm,
마드리드,
프라도 미술관

188
「편지」,
1812~14년경,
캔버스에 유채,
181×122cm,
릴 미술관

들은 오수나 공작부인을 위해 그린 그림(그림99 참조)에 나온 적이 있는 '위대한 숫염소'——이 동물은 전통적으로 사탄의 화신이다——를 경배하고 있다. 마녀들은 손에 살아 있거나 죽은 아기를 들고 있고, 눈알을 뒤룩거리며 저마다 뭐라고 외치고 있는 듯하다. 악마의 설교를 조용히 듣고 있는 분위기는 결코 아니다. 조용히 듣고 있는 것은 오른쪽 끝에 앉아 있는 젊은 여자뿐이다. 검은 옷에 파란 스카프를 쓰고 있는 이 여인은 누구일까. 20세기 이전의 연구에서는 이 여인을 마녀들의 연회에 처음 참석

189
「운명의 세 여신」,
1820~23,
캔버스에 유채
(회벽에서 옮김),
123×266cm,
마드리드,
프라도 미술관

하여 사탄을 찾아뵌 새로운 제자로 보고, 따라서 이 작품은 악마가 거행하는 입문식일 거라고 해석했지만, 오늘날에는 옆벽에 있는 레오카디아 초상화와 더불어, 수심에 잠겨 있는 이 젊은 여인을 레오카디아로 해석하는 데 의견이 거의 일치해 있다.

19세기에는 이 방이 식당으로 쓰였을지도 모른다. 어떤 기사에 따르면, 여기서 음악회가 열렸다고 한다. 출입구 위의 상인방은 「수프를 떠먹고 있는 두 노인」이 차지했고, 출입구 왼쪽 벽에는 긴 턱수염을 기르고 지팡이에 몸을 기댄 노인과 그의 귀에다 소리를 지르는 또 다른 인물이 그려져 있었다. 이 그림은 집주인이자 그림의 작가인 고야가 자신의 불구를 이용하여 익살을 부린 것이다. 출입구 오른쪽 벽에는 호화로운 무덤을 둘러싼 난간에 기대서 있는 여인의 초상화가 그려져 있었다(그림187). 이 여자는 레오카디아로 여겨진다. 그녀의 초상화로 알려진 작품은 하나도 남아 있지 않지만, 비슷한 여자가 편지를 읽고 있는 장면을 그린 유화(그림188)에 영감을 준 것은 그녀와의 애정이었을지도 모른다. 쉽사리 알아볼 수 있을 만큼 두껍게 칠한 물감과 인물들의 어두운 색조, 중경의 세탁부들로 미루어보아, 이 그림은 고야가 전쟁 당시나 전쟁 직후에 그린 경박하고 성적인 '변덕' 가운데 하나로 여겨진다. 벽화의 여자는 1797년의 초상화(그림119 참조)에 묘사된 알바 공작부인처럼 검은 옷을 입고 있다.

위층 방에도 역시 불가사의한 그림들이 그려져 있었다. 자위행위를 하고 있는 사내와 그를 보며 웃고 있는 두 젊은 여자, 책이나 종이를 둘러싸고 모여 있는 사람들, 몽둥이를 휘두르며 싸우는 두 남자, 하늘을 날고 있는 두 인물과 그들에게 총을 겨누고 있는 두 병사, 모래 속에 파묻히고 있는 개. 그밖에 웅장한 구도의 한 작품(그림189)은 고야가 1790년대에 처음 그리기 시작한 실 잣는 여인들이라는 주제를 연상시킨다. 그들은 이제 「운명의 세 여신」이 되었다. 라케시스는 인간 운명의 길이를 재고, 클로토는 그 길이에 맞춰 실을 잣고, 아트로포스는 그 실을 자른다.

이 벽화들은 고야가 병적인 몽상가였다는 느낌을 주고, 고야를 다룬 후세의 소설과 연극, 영화와 시는 그 점을 열렬히 지지하면서 주제로 삼았지만, 벽화가 처음 그려졌을 당시에는 우아한 아름다움과 기괴한 추함의 대비와 신화적 소재로 말미암아 방이 놀랄 만큼 화려하고 웅장해 보였을

것이다. 남녀의 대립, 노년과 죽음이라는 주제는 고야의 긴 생애에 적절한 마침표를 찍을 수 있다. 고야는 이 별난 그림들과 함께 한적한 시골에서 은둔생활을 할 작정이었을지 모르나, 곧 마음을 바꾸었다. '검은 그림'의 완성은 또 다른 예술적 부활의 시기가 도래한 것을 알렸고, 비교적 큰 규모의 그런 연작을 완성할 수 있었다는 것은 고야가 나이에 비해 매우 정정하다는 것을 의미했을 터였다. 1823년, 벽화는 이미 완성되었을 것이고 고야는 77세가 되어 있었다. 이 시점에서 고야는 집과 땅을 비롯한 전재산을 손자 마리아노 고야에게 넘겨준다는 증여증서를 작성했다. 이 서류에는 집을 수리한 내용이 적혀 있는데, 고야는 정원을 넓혔고, 정원사가 살 집을 새로 지었고, 우물을 하나 팠고, 배수시설을 새로 갖추었고, 울타리를 두르고 포도밭을 만들었다. 대지는 약 10헥타르로 넓어졌다. 노년에 고야는 정원 가꾸기에 열중한 것 같다. 이것도 부동산의 가치를 상당히 높여주었을 것이다. 이 서류에는 풍부한 정보가 포함되어 있지만, 벽화에 대해서는 아무런 언급도 없다.

마리아노 고야는 1859년에 이 집을 팔면서, 집에 있는 그림에 대해 여러 번 감정을 의뢰했다. 할아버지가 사후에 누리는 평판에 상당히 깊은 인상을 받은 모양이다. 그때까지 마리아노와 그의 아버지 하비에르는 벽화가 그려져 있는 방들을 거의 방치하다시피 했다. 하지만 1854년에는 이 벽화들이 마드리드 여행안내서에 포함되었고, 몇 년 뒤에는 고야의 전기를 쓴 프랑스 전기작가가 '현지의 풍습을 묘사한 장면'으로 이 시골 별장의 벽화를 언급했다. 고야가 죽을 때까지 에스파냐에 남아 있었다면, 그리고 그후 에스파냐 역사가 좀 덜 폭력적이고 덜 불안정했다면, 이 벽화들은 원래 상태로 판화에 기록되었을지도 모른다. 하지만 그후의 손상에도 불구하고 제 아들을 잡아먹는 사투르누스의 모습(그림186 참조)은 고야의 원숙기를 대표하는 작품이 되었고, 초기에 '검은 그림'을 논평한 비평가들은 고야의 별난 천재성을 평가할 때 이 벽화들을 정신적 근거로 삼았다. 고야는 미쳤는가? 사악한가? 아니면 그저 못된 장난을 친 것뿐인가? '검은 그림' 같은 그림을 도대체 예술작품으로 생각할 수 있는가? 고야는 사적인 예술에서는 아름다운 여자와 풍경과 정물만이 아니라 이름없는 인생 낙오자와 불구자, 미치광이, 잔학행위도 그리고 싶어했다. 그것은 곧 병든 상상력의 공포를 분석하는 신랄하고 풍자적이며 때로는

불필요하게 끔찍한 그림들이 전시된 개인 미술관을 갖고자 하는 소망으로 생각할 수 있고, '검은 그림'은 고야가 창작한 작품들 가운데 가장 지독하고 대담한 작품으로 여겨지게 되었다.

고야 생애의 마지막 4년은 정치적 변화로 혼란에 빠진 동시에 새로운 걸작으로 가득 찬 시기였다. 자유파의 쿠데타가 페르난도 7세의 폭정을 잠시 종식시켰지만, 왕은 1823년에 완전한 권력을 되찾았다. 1824년 초에 정적들에 대한 보복이 자행되자 고야도 몸을 숨긴 것 같다. 5월에 특사가 내려졌기 때문에, 고야는 프랑스 방문 허가를 페르난도에게 청원할 수 있었다. 청원은 받아들여졌고, 고야는 곧장 보르도로 가서 망명한 자유주의자 친구들의 환영을 받았다. 그런데도 고야는 계속 에스파냐 왕한테 연금을 받았다. 1824년 여름에 그는 파리로 갔다. 이때 금융업자인 호아킨 마리아 페레르를 만나, 프랑스에서 석판화를 판매하는 문제에 대해 조언을 받았다. 비밀경찰은 에스파냐 내무장관의 요청으로 고야를 끊임없이 감시했지만, 이 때문에 불상사가 일어나지는 않았다. 1824~25년 겨울에 그는 레오카디아와 그녀의 딸 로사리오와 함께 보르도에 정착하여, 1828년에 죽을 때까지 거기서 살았다. 레오카디아 바이스는 원래 유부녀였지만, 고야의 아내가 죽은 지 얼마 뒤에 남편과 헤어진 듯하다. 1814년에 태어난 로사리오는 나중에 화가가 되었는데, 1821년에 고야가 로사리오를 '내 친딸처럼' 대하라고 말한 것으로 보아, 이 아이를 입양한 게 분명하다. 로사리오 바이스는 레오카디아가 독일계 상인인 이시도로 바이스와 결혼하여 낳은 딸로 호적에 등록되었지만, 사실은 고야의 사생아로 여겨지고 있다.

고야의 마지막 작품이자 흥미로울 만큼 장식적인 작품은 말년의 예술적 실험이 얼마나 대담한 성격을 갖고 있었는가를 보여준다. 상아에 그린 세밀화 연작은 프랑스에 체류한 이 시기에 제작되었다. 세밀화의 전통적 소재는 초상화였지만, 이 작고 정교한 작품들의 스타일과 주제는 '검은 그림'과 관련되어 있다. 18세기의 가장 위대한 세밀화가인 영국의 리처드 코즈웨이(1742~1821)가 죽은 뒤 세밀화의 인기는 시들해졌고, 고야는 고도의 기술이 필요한 이 기법을 시도해본 마지막 주요 화가였을 것이다.

18세기의 세밀화가들은 상아에 수채물감으로 그림을 그려서 반투명한

190
「마하와
셀레스티나」,
1824~25,
상아판에 카본
블랙과 수채,
5.4×5.4cm,
개인 소장

191
「에스파냐의
오락」,
1825,
석판화,
30×41cm

효과를 냈다. 고야의 방식은 상아를 검게 칠한 다음, 그 검은 물감의 일부를 긁어내고 수채물감을 조금 칠하여 형상이 어둠 위에 빛처럼 떠오르게 하는 것이었다. 그는 편지에서 이렇게 말했다. "지난 겨울에 나는 상아에 그려서 40점 가까운 습작을 모았지만, 아주 독창적인 세밀화다. 나는 지금까지 그와 비슷한 것도 본 적이 없다." 이처럼 독창성을 강조한 것은 고야의 특징이다. 검게 칠한 배경과 어둠 속에서 떠오르는 조각 같은 형상들은 견고한 맨살 부분을 창조한다. 인물이 구도 전체를 지배한다. 크기는 작지만 강렬한 생기를 표출한다. 그리하여 '귀머거리의 집'에 있는 벽화들과 더불어 예술적인 양극단을 이룬다.

고야는 아마 '검은 그림'에도 이 세밀화와 마찬가지로 독창성에 대한 자신의 개념이 담겨 있다고 생각했을 것이다. 이 벽화의 색조와 주제 및 배경은 웅장한 건물을 장식하는 관행에 동의하는 시늉조차도 보여주지 않았다. 하지만 공공건물을 정식으로 장식하는 전통은 '검은 그림'과는 무관해 보인다. 티에폴로는 궁전을 장식했다. 고야도 마찬가지다. 루벤스 같은 과거의 거장들도 자택에 벽화를 그렸지만, 고야의 집에 있는 벽

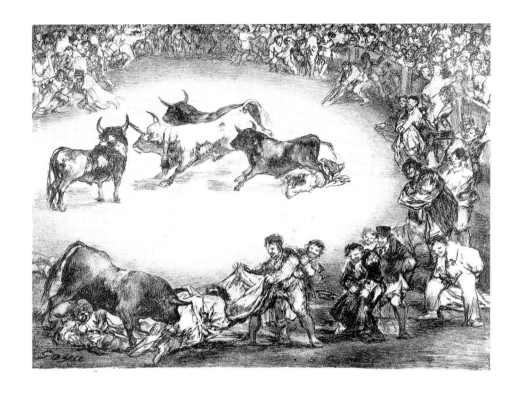

화는 집주인의 높은 지위를 기념하는 대규모의 개인적 실내장식과 결부
시키는 것이 더 일반적이다. 1800년대 초에 고야는 마드리드 중심가에
있는 마누엘 고도이의 저택에 우의적인 벽화를 그렸는데, 고객인 고도이
만이 아니라 고야 자신도 이 작품들을 예술과 과학, 상업과 농업에 대한
고도이 재상의 야심에 바치는 상징적인 찬사로 생각했다. 몇 년 뒤, 고야
는 자기 집에도 자신의 개인적 지위에 대한 개념을 부여했다.

　세밀화도 역시 기존의 전통을 뒤엎는 것이었을지 모른다. 이것은 고야
가 주문을 받아 그린 초상화에서 자주 사용한 접근방식이었다. 아들이 결
혼할 때 이미 세밀 초상화(그림144, 145)로 가족을 기념한 적이 있는 고
야는 좀더 개인적인 우의화를 그리기 위해 이 기법으로 되돌아왔다. 그의
세밀화도 벽화와 마찬가지로 19세기 초의 화풍을 기준으로 보면 이해하
기 어렵다. 그의 세밀화 가운데 하나는 '마하'와 셀레스티나(그림190)를
묘사하고 있는데, 연구자들 중에는 이 그림이 실은 자화상이라고 주장하
는 이들도 있다. 그밖에도 성서에 나오는 수산나와 장로들, 개의 벼룩을
잡고 있는 남자, 노파를 놀래키는 수도승, 버릇없고 괴상하게 생긴 아이

들, 파를 먹고 있는 남자를 묘사하고 있는데, 이런 그림들은 고야가 화가 인생에서 30년이 넘도록 추구한 환상적인 강박관념에서 유래한다.

고야는 1825년에 중병에 걸렸지만, 그럼에도 붓을 놓지 않았다. 더 중요한 것은 엄청난 수의 데생을 계속 그렸다는 점이다. 이는 그의 상상력이 여전히 풍부하고 활발했다는 사실을 보여준다. 이 무렵 그는 주로 투

192
「78세의 자화상」,
1824,
펜과 세피아 잉크,
8.1×7cm,
마드리드,
프라도 미술관

193
카예타노 메르키,
「고야의 두상」,
1800~10년경,
청동,
높이 45cm,
마드리드,
산 페르난도
왕립 아카데미

우 장면(그림191)을 주제로 한 석판화에도 몰두했다. 거칠고 활기찬 군중을 배경으로 흉악한 살인자 같은 투우사들이 땅딸막한 황소들과 대결하고 있다. 고야의 투우 묘사는 이제 판화집 『투우』의 정밀성에서 벗어나 새로운 방향으로 발전했지만, 그리고 「에스파냐의 오락」이라는 제목은 상당히 풍자적이지만, 이 색다른 석판화가 보여주는 추상성에는 아직도 민족주의적인 감정이 담겨 있다.

1826년에 고야는 마드리드를 방문하여 은퇴를 허락해 달라고 요청했다. 그의 봉급은 5만 레알의 연금으로 전환되어, 고야는 말년을 상당히 풍족하게 보낼 수 있게 되었다. 그의 마지막 데생과 판화는 한두 가지 새로운 소재가 덧붙여지기는 했지만 강박관념에 사로잡힌 것처럼 과거의 소재로 되돌아간다. 스케이트를 타는 사람들, 사형선고를 받은 사람들,

단두대 스케치, 개가 끄는 수레, 그네를 타면서 혼자 웃고 있는 노인. 그의 마지막 자화상은 깨끗이 면도를 하고 모자를 쓴 모습을 보여준다(그림 192).

당시 프랑스에서 열린 낭만주의 살롱전, 앵그르와 들라크루아의 예술적 경쟁, 스타일과 주제에 대한 논쟁도 고야에게는 전혀 영향을 미치지 않은 듯하다. 그의 마지막 작품들은 '날림'이라는 평가를 받았고, 친구들은 고야에 대해 쓸 때 지겨워하는 듯한 인상을 주었고, 그의 화풍은 프랑스에서는 주로 『변덕』의 해적판을 통해 알려져 있었다. 그의 벽화는 방치된 채 손상되고 있었고, 『전쟁의 참화』는 보이지 않는 곳에 감추어져 있었다.

고야의 말년은 많은 사람들이 평생 동안 이룩하는 일을 노년에 이룩한 천재의 면모를 드러낸다. 젊은 시절은 출세하기 위한 노력에 집중되었지만, 그의 노년은 자기 행위의 정당성을 입증하고 명예를 완전히 회복한 시기처럼 보인다. 그는 죽기 직전에 '철학적 화가'로 평가되었다. 고야의 예술에 어떤 철학체계를 부여하기는 어렵겠지만, 그의 회화에 내포되어 있는 모순, 현실과 환상이라는 상반된 주제를 즐겨 탐구한 그의 태도는 자의적이고 엉뚱한 상상으로 명료한 형이상학적 세계를 창조하고 있다.

이탈리아의 조각가 카예타노 메르키(1747~1823)는 1795년부터 1812년까지 에스파냐에서 활동했다. 오늘날 그는 주로 에스파냐에 머물고 있을 때 제작한 고야의 청동상(그림193)으로 기억된다. 이 두상은 고야의 가족이 소유하고 있다가, 고야의 손자인 마리아노가 1856년에 산페르난도 왕립 아카데미에 기증했다. 고야는 고개를 모로 돌린 모습이다. 움푹 들어간 눈과 제멋대로 흘러내린 곱슬머리가 천재의 정력을 표현하고 있다. 17세기에 벨라스케스와 렘브란트가 그린 자화상이나 18세기에 멜렌데스가 그린 자화상에도 이와 똑같은 개념이 재현되었다. 18세기에 호가스와 레이놀즈와 샤르댕의 자화상은 지적 능력의 정수를 탐구했고, 19세기 말에는 이것이 신비로운 창조적 존재를 환기시키는 낭만주의 스타일로 발전했다. 예술적 시각의 개인적 특성을 열렬히 옹호한 고야는 그 자신이 그런 변화를 상징하는 존재가 되었다.

고야가 세상을 떠난 뒤, 19세기를 지나 20세기에 이르는 동안 그에 대한 평가가 발전해온 과정은 그 자체로 매력적인 연구 과제다. 고야 가족의 용의주도한 계획과 에스파냐와 프랑스 평론가들의 고야 신화 만들기도 그의 회화에 대한 관심을 높이는 데 한몫한 것은 사실이다. 하지만 19세기에는 경매에 나오는 고야의 작품이 비교적 드물었고, 그가 죽은 뒤 70여 년이 지나도록 이렇다 할 회고전이 열리지 않은 것도 그의 삶에 대한 신비감을 부추겼다.

이 별난 에스파냐 거장의 진가를 후세가 올바로 평가하도록 자극한 것은 무엇보다도 유럽 각국의 화가들이었다. 프랑스의 들라크루아·마네·도미에, 노르웨이 화가인 에드바르트 뭉크(1863~1944)는 저마다 고야 예술의 각기 다른 측면을 탐구했다. 또한 고야가 죽은 뒤 100년 동안 그의 작품이 뿔뿔이 흩어졌고 작품전도 거의 열리지 않은 상황에서, 폴 세잔(1839~1906), 파울 클레(1879~1940), 파블로 피카소(1881~1973), 프랜시스 베이컨(1909~92), 게오르게 그로스(1893~1959) 같은 현대미술의 거장들이 고야에게 경의를 표하지 않았다면, 학자와 저자들의 관심도 그런 상황에 질식하여 그만 시들어버렸을지 모른다. 고야가 죽은 뒤에 그의 예술이 높은 평가를 얻은 것은 정치적 요인 때문이기도 했다.

고야는 생애의 마지막 4년을 주로 프랑스의 보르도에서 에스파냐의 망명객들에게 둘러싸여 보냈다. 그들에게 고야는 페르난도 7세가 반도전쟁 이후 그토록 무자비하게 탄압한 에스파냐 자유주의의 강인한 정신을 상징하는 존재가 되었다.

고야는 1828년 4월 16일에 세상을 떠나, 보르도의 그랑드 샤르트뢰즈 묘지에 묻혔다. 그가 무기로 집안의 지하납골당에 매장된 것은 무기로 백작 후안 바우티스타의 변함없는 우정과 존경심을 보여준다. 고야가 그린 후안 바우티스타의 초상화(그림195)는 그의 마지막 걸작 중의 하나였다. 아들의 혼인을 통해 무기로와 인척이 된 고야는 이 최후의 유력한 연줄을

소중히 여긴 것이 분명하다. 초상화에 적힌 글귀는 1827년 5월에 81세였던 고야 자신과 모델의 우정을 강조하고 있다. 그가 1825년에 중병을 앓은 것을 고려하면 이렇게 자축하는 것도 당연했다. 그는 편지에서 "모든 것이 부족하지만, 내 의지만은 여전하다"고 말했다. 그런데도 무기로의 초상화는 고야의 기량이 떨어진 기미를 전혀 드러내지 않는다.

고야는 또 다른 저명한 망명객인 돈 마르틴 미겔 고이코에체아와 나란히 묻혔다. 이 사람은 하비에르 고야의 장인이었다. 고야를 임종한 것은 역시 정치적 망명객인 안토니오 브루가다(1804~63)였다. 이 미술학도는 나중에 에스파냐에서 가장 매력적이고 재능있는 낭만주의 풍경화가가 되었다. 이런 식으로 고야는 생애의 마지막 몇 달을 에스파냐 자유파를 대표하는 인사들 틈에서 보냈다. 이들 대부분은 1833년에 페르난도 7세가 죽은 뒤 고국으로 돌아갔다. 그들은 19세기에 잠시나마 민주주의 시대가 열렸을 때 이 위대한 예술가의 기억이 에스파냐에 살아남도록 애썼다.

전쟁 이후 마드리드에서는 고야가 고립된 천재로 보였을지 모르나, 그의 수수께끼 같은 존재는 조금도 잊혀지지 않았다. 동시대인의 연대기, "고야는 자신의 노년을 즐기고 있다"고 묘사한 왕실 컬렉션 해설, 고야가 죽기 2년 전에 비센테 로페스 이 포르타냐가 그린 힘차고 당당한 초상화(그림194)에는 국제적으로 명성이 높아지고 있는 고야에 대한 민족적 자긍심이 담겨 있다. 비센테 로페스는 고야의 작품을 소장하고 있었고, 페르난도 7세의 궁정화가인 신고전주의의 거장 호세 데 마드라소 이 아구도는 『변덕』과 『투우』를 구입했다.

에스파냐로 귀국한 안토니오 브루가다는 '귀머거리의 집'에 남아 있는 고야의 작품 목록을 작성해 달라는 요청을 받았다. 이 목록에는 가장 개인적이고 가장 오랜 생명력을 유지한 고야의 작품이 다수 포함되어 있다. 오늘날 마드리드의 왕립 아카데미에 있는 4점의 패널화는 브루가다가 작성한 목록에 실려 있는데, 「정어리 매장」(그림177 참조), 「고행자 행진」, 「종교재판소 광경」(그림178 참조), 그리고 말년에 그린 「정신병원」이 그것이다.

하비에르 고야가 집안의 소장품을 시장에 내놓았을 때 고야의 작품을 사들인 사람은 저명한 미술품 감정가인 마누엘 가르시아 데 라 프라다였

195
「무기로 백작
후안
바우티스타의
초상」,
1827,
캔버스에 유채,
102×85cm,
마드리드,
프라도 미술관

D.ⁿ Juan de Muguiro, por
su amigo Goya, á los
81 años, en Burdeos,
Mayo de 1827

다. 마드라소가 그린 프라다의 초상화(그림196)를 보면 고야의 화풍이
에스파냐의 초상화 전통에 얼마나 깊이 스며 있는가를 알 수 있다. 그러
나 공개적으로 전시되어 있는 작품이 너무 적었기 때문에 에스파냐에서
고야의 영향력은 한정되어 있었다. 1819년에 유럽의 주요 미술관으로
처음 문을 연 마드리드의 프라도 미술관은 왕실 컬렉션 가운데 최고의 작
품을 전시하는 에스파냐 예술의 기념관이 되었다. 19세기 후반에 이르기
까지 이곳에 전시된 고야의 작품은 단 세 점뿐이었다. 두 점은 카를로스
4세와 마리아 루이사 왕비의 기마 초상화(그림127, 128 참조)였고, 나머
지 한 점은 말탄 투우사를 그린 작은 유화였다. 하지만 왕실 컬렉션의 전

체 목록을 보면, 고야의 수많은 작품이 예비로 비축되어 있었던 것을 알 수 있다. 거기에는 역사화와 종교화, 태피스트리 밑그림, 카를로스 4세의 가족을 그린 집단 초상화(그림129 참조), 그리고 「5월 2일」(그림164 참조)과 「5월 3일」(그림165 참조)도 포함되어 있었다. 19세기 말엽에 이르러서야 고야의 그림이 프라도 미술관에 좀더 많이 내걸리게 되었다.

고야가 죽은 뒤 그의 영향력은 계속 높아졌다. 유족이 소장한 컬렉션이 팔리고 판화가 복간되어 널리 유포되었기 때문이다. 화가가 자신의 작품을 비장해두는 경우는 미술사에서 비교적 드물지만 특유한 현상이다. 대부분의 화가들은 미완성 스케치나 개인적인 작품을 소유하고 있지만, 그렇게 많은 걸작이 비장되어 있다가 사후에 발표되어 평판이 올라가는 것은 이례적인 일이다. 낭만주의 시대에는 소유에 대한 이런 열정이 예술적 창작의 독창성에 으레 따라다녔던 것 같다. 예를 들어 J M W 터너는 자기 작품을 죽을 때까지 소장한 것으로 유명한데, 심지어는 「전함 테메레르호」를 팔았다가 몇 년 뒤에 되사기까지 했다. 윌리엄 블레이크도 생전에 자기 작품을 많이 소장하고 있었고, 테오도르 제리코는 자기 작품을 생전에 한 점도 팔지 않은 것으로 알려져 있다. 애리 셰퍼(1795~1858)가 그린 환상적인 초상화를 보면, 제리코는 그의 명작 「메두사호의 뗏목」(그림143 참조)을 그리기 위한 유화 데생이 널려 있는 방에서 죽음을 맞이하고 있다. 고야도 자신의 독창성과 창의성에 집착한 나머지, 그의 상상력이 최대한 발휘된 작품은 손에 꽉 쥐고 내놓지 않을 정도였다.

이 작품들이 안토니오 브루가다의 목록에 실려 빛을 보게 되자 고야 컬렉션의 형태가 한층 더 분명해졌다. 고야는 환상과 상상을 다룬 작품만이 아니라, 1783년에 그린 자화상과 하비에르의 전신 초상화, 아내와 어머니의 스케치 등 자신의 사생활과 관련된 작품들도 소중히 보관하고 있었다. 이런 사적인 그림들을 40년 세월이나 정성껏 간직하고 있었다는 것은 그가 가족에게 얼마나 강한 애착을 갖고 있었는지, 또한 자신의 예술적 발전에 얼마나 사로잡혀 있었는지도 보여준다. 후세의 화가와 그래픽 디자이너들에게 영감을 준 고야의 작품들은 대부분 고객의 주문을 받지 않고 독자적으로 그린 창작품이었다. 『변덕』, 『어리석음』, 『전쟁의 참화』, '검은 그림' 연작, 그리고 「편지」(그림188 참조) 같은 유화가 그런 예에 속한다. 이런 작품들이 존재하게 된 것은 엄청난 개인적 노력 덕분

이고, 후원자의 간섭은 거의 없거나 전혀 영향을 미치지 못했다.

국외에서도 고야의 평판이 높아지기 시작했다. 고야의 후손들은 약삭빠르게도 여기저기서 주로 외국인 구매자들한테 그림을 조금씩 팔았다. 어쩌면 고야 자신도 이런 식으로 자손에게 유산을 남겨줄 작정이었는지 모른다. 풍부한 개인 컬렉션에 매혹된 외국 중개인과 거래하면 좀더 비싼 값을 받을 수 있으리라고 생각한 게 아닐까.

고야에 대한 외국의 관심은 처음에는 『변덕』에 집중되었다. 하지만 작품을 거래할 때는 근대 에스파냐의 현장을 묘사한 화가라는 고야의 역할도 특히 강조되었다. 마드리드 주재 오스트리아 대사는 1818년에 한 전시장을 방문하고, "고야는 위대한 화가(특히 일상생활을 묘사하는 화가)의 재능을 선천적으로 타고났다"고 말했다. 이 견해는 유럽에 에스파냐적 주제와 이미지의 인기가 더욱 널리 퍼진 것을 반영했다. 1820년대와 1830년대에 프랑스 작가인 빅토르 위고와 프로스페르 메리메, 그리고 화가인 외젠 들라크루아는 에스파냐가 이국적 이상주의의 원천이라고 공언했다.

197
「대장간」,
1812~16년경,
캔버스에 유채,
181.6×125cm,
뉴욕,
프릭 컬렉션

이 무렵 테일러 남작은 프랑스 왕 루이 필리프(1830~48년 재위)로부터 국가 차원의 컬렉션을 위해 에스파냐 미술품을 수집해 달라는 요청을 받았다. 테일러는 고야의 유족에게 접근하여 고야의 개인 작품 10여 점을 사들였다. "고야의 작풍은 그의 기질만큼이나 유별나다"라는 테일러의 언급은 고야가 사후에 얻은 개성이 강한 사람이라는 평판을 미학적으로 승인한 것이었다.

1838년에 파리의 루브르 미술관에서 '에스파냐 전시관'이 문을 열었을 때, 에스파냐의 일상생활과 「대장간」(그림197)처럼 가난한 육체노동자를 묘사한 고야의 작품이 벨라스케스와 무리요, 엘 그레코의 그림과 함께 전시되었다. 전시장을 찾은 파리 관객들에게 고야의 작품들은 분명 유별나게 보였을 것이다. 『르 샤리바리』(난장판)라는 풍자잡지는 이런 기사를 실었다. "고야의 작품을 도대체 왜 구입했는가? 풍자화가로는 생생하고 진솔한 표현을 보여주었을지 모르나, 고야는 지극히 평범한 화가에 불과하다." 에스파냐 전시관은 1848년 혁명으로 루이 필리프가 망명하자 문을 닫았고, 그후 전시품들은 여러 사람에게 팔려서 뿔뿔이 흩어졌다. 이때쯤에는 벌써 프랑스 문인들의 열광과 화가들의 반응이 고야의 예술

에 대한 초기 비난에 반격을 가하기 시작했다. 테일러가 사들인 고야의 작품이 모두 전시된 것은 아니었지만, 이 컬렉션에는 초상화에서부터 환상적인 작품에 이르기까지 고야의 개인적 주제를 대표하는 작품들이 다수 포함되어 있었다. 물감 자국이 드러나 보일 만큼 두껍게 칠한 붓놀림과 땅딸막한 인물은 고야의 후기 스타일이 지닌 특징이다.「편지」와「대장간」은 이 후기 스타일을 대표하는 전형적인 작품으로 등장했다.

19세기에는 하층계급을 묘사한 고야의 그림이 유별나 보였을 것이다. 이 그림들은 진보된 취향을 가진 유럽 수집가들과 새로운 주제를 모색하고 있던 화가들을 매혹시켰다. 고야가 1812년에 아들에게 준 소품 두 점——「칼 가는 사람」(그림198)과「물 나르는 여자」(그림199)——은 시골 사람을 묘사한 19세기 최초의 회화적 형상을 대표한다. 마드리드 주재 오스트리아 대사인 알로이스 벤첼이 하비에르 고야한테 구입한 이 두 점의 유화는 1820년에는 이미 오스트리아 빈에 도착해 있었다. 그리고 1822년에는 에스테르하지 공작이 이 그림들을 구입해서 부다페스트로 가져갔다. 고야가 중년에 시골 사람들을 그린 작품으로 아스투리아스 공작과 오수나 공작을 즐겁게 해주었듯이, 말년에 하층계급을 묘사한 작품들은 좀더 광범위한 유럽 귀족의 마음을 사로잡았다.

이런 작품들은 프랑스 화가인 장 프랑수아 밀레(1814~75), 귀스타브 쿠르베(1819~77), 카미유 피사로(1830~1903), 그리고 빅토리아 시대의 영국 미술을 지배하게 된 노동계층과 농민의 초상화를 예시했다. 프랑스 화가인 오노레 도미에는 혹사당하는 곱사등이 세탁부를 스케치했는데(그림200), 이 인물은「편지」의 배경에 묘사된 세탁부들과 별로 다르지 않다. 고야와 마찬가지로 도미에는 체력과 지구력, 힘들고 천한 일, 그것이 인체에 미치는 영향을 묘사하고, 그 묘사를 후세에 길이 전하는 근대적인 방식을 보여준다. 이런 그림들은 빈민층의 강인한 생활력에 바치는 기념물이다.

고야의 마지막 작품의 하나인「보르도의 젖짜는 처녀」(그림201)의 실험적인 기법은 후세 화가들이 고안해낸 기법을 예시한다. 고야는 이 작품을 오랫동안 천천히 그린 것이 분명하다. 그리고 자신이 이룩한 성과에 너무나 흡족해 했기 때문에, 그가 죽은 뒤 레오카디아는 고야가 적어도 금 1온스를 받지 않고는 절대로 팔지 말라고 했다고 주장했다. 고야의 마

198
「칼 가는 사람」,
1808~12년경,
캔버스에 유채,
68×50.5cm,
부다페스트
미술관

199
「물 나르는 여자」,
1808~12년경,
캔버스에 유채,
68×52cm,
부다페스트
미술관

200
오노레 도미에,
「무거운 짐」,
1855~56,
캔버스에 유채,
39.3×31.3cm,
글래스고,
버렐 컬렉션

201
「보르도의
젖짜는 처녀」,
1825~27,
캔버스에 유채,
76×68cm,
마드리드,
프라도 미술관

202
카미유 피사로,
「시골 아낙」,
1880,
캔버스에 유채,
73.1×60cm,
워싱턴 DC,
국립미술관

203
외젠 들라크루아,
「변덕」제32,
37번의 모사화,
1818~27,
펜과 갈색 잉크,
15.3×20cm,
파리,
루브르 미술관

지막 후원자인 무기로가 사들인 이 그림은 유럽에서 인기있는 주제에 혁
명을 일으켰다. 인물의 신분을 쉽게 확인할 수 있는 것은 매력적인 인물
을 사실적으로 묘사한 18세기 영국과 프랑스 회화의 전통을 상기시키지
만, 부셰나 니콜라 랑크레(1690~1743), 또는 게인즈버러의 우아한 농
부와 이렇게 동떨어진 모습은 존재할 수 없을 것이다. 성깃한 필치, 밝은
색조, 짙은 윤곽선 때문에 19세기 후반의 평론가들은 고야가 인상파 화
가라고 주장했다. 피사로는 비슷한 모습의 시골 여자(그림202)를 분석할
때, 고야와 마찬가지로 머리에 떨어지는 햇빛을 명시하고 인간으로서의
확고한 존재감을 만들어내는 데 몰두했다.

고야의 예술은 세상의 온갖 가혹한 현실을 반영했다. 그가 사후에 얻은
국제적 명성에서 가장 중요한 부분은 바로 그런 역할이었다. 하지만 그가
창안한 예술적 기교의 다른 측면들도 화가와 수집가들의 의식 속에 스며
들었다. 대형 재난과 인간의 허약함을 물감과 초크와 잉크로 분석한 그의
작품은 존재의 혼란에 사로잡힌 인물을 보여주었고, 밑바닥 사회의 타락

한 영혼들과 추방자들, 상궤를 벗어난 도착적인 행동에 지배되는 사람들을 묘사한 것도 후세의 작가와 화가들의 마음을 사로잡았다.

　1825년에 『변덕』이 파리에서 출판되었다. 인간 남녀를 잔인하고 역동적인 밤의 괴물로 변형시키는 고야의 독특한 재능을 맨 처음 흉내낸 화가는 들라크루아였다. 그는 특히 숨막히는 어둠 속에 고립되어 있는 인물에 매혹된 듯하다. 이 추방당한 고립감은 『변덕』의 토대를 이루고 있다. 이 느낌은 불길한 실내에 혼자 있는 사람들을 묘사한 장면에도 존재한다. 감옥에 갇힌 여자(그림111 참조)는 특히 들라크루아의 관심을 끌었고(그림203), 약 70년 뒤에 뭉크도 「사춘기」(그림204)에서 비슷한 인물상을 그렸다. 고야의 환상은 수수께끼 같아서 감상자를 혼란시키고 당황하게 만든다. 또한 그의 작품은 어딘지 알 수 없는 곳에서 다가오는 위협을 암시하기도 하고, 어떻게 설명할 수 없는 정신상태를 상기시키기도 한다. 이런 것들이 불안과 공포를 묘사한 19세기의 걸작에 영감을 주었다. 이 에스파냐의 거장은 유럽의 주요 화가들 가운데 처음으로 실체가 없는 그런

상태를 구체화하여 새로운 근대적 관점을 자극한 화가로 꼽힌다.

프랑스의 시인이자 평론가인 샤를 보들레르는 1857년에 쓴 글에서 이렇게 말했다. "고야는 영원히 위대한 화가이며, 무서운 화가일 때도 많다. 에스파냐 풍자화의 경쾌함과 즐거움에 그는 현대 세계에서 많이 요구되는 현대적인 태도를 덧붙인다. 실체가 없는 무형의 것에 대한 애호, 강렬한 대조에 대한 감각, 무서운 자연 현상, 어떤 상황에서는 동물적으로 변모하는 인간의 야릇한 생김새가 그것이다." 고야는 인간과 동물의 이런 상호작용을 도덕적 타락상을 표현하기 위한 은유로 사용했다. 이 기법은 고야를 숭배하는 많은 프랑스인들에게 영감을 주게 되었다. 고야의 마

204
에드바르트 뭉크,
「사춘기」,
1895,
캔버스에 유채,
152×110cm,
오슬로,
국립미술관

205
「로코 푸리오소」,
1824~28,
검정 초크,
19.3×14.5cm,
뉴욕,
우드너 컬렉션

지막 데생 가운데 한 점이 1869년에 파리에서 거래되었는데, 이 작품을
경매에 내놓은 사람은 루이 레오폴 부아이(1761~1845)로서, 그는 캐리
커처와 기괴함에 대한 열정으로 특히 찬사를 받은 데생화가였다. 이 데생
은 병적으로 감정이 솟구친 미치광이의 정신상태를 분석하고 있는데, 우
리에 갇힌 남자를 스케치한 「로코 푸리오소」(분노한 미치광이, 그림205)
는 고야가 보르도에서 망명객들과 어울려 살면서 합리성의 다양한 측면
에 관심을 갖고 있던 시기의 작품이다. 미치광이는 19세기에 정신병원에
서 흔히 사용된 우리 안에 갇혀 있다. 1814년에 스트라스부르의 한 정신
병원을 방문한 사람은 이런 글을 남겼다. "성가신 미치광이를 가두기 위

해 중키의 남자가 혼자서 겨우 들어갈 만한 우리나 철책 격리실이 넓은 병동 끝에 마련되었다." 고야는 그런 감금의 현실을 떠나 인간을 야수로 변형시킨다. 미치광이의 얼굴은 인간의 얼굴이 아니라 사자의 얼굴로 바뀌어 있다.

무형의 형상을 만들어내어 감상자가 거기에서 최종 결과를 상상할 수 있게 하는 이런 기법은 낭만주의에서 모더니즘으로 옮아가는 화가들이 받아들인 새로운 방법이 되었다. 1885년에 프랑스 화가인 오딜롱 르동 (1840~1916)은 6점의 석판화 연작을 제작했는데, 이 연작은 추방과 타락이라는 한 쌍의 주제에 대한 시각적 에세이를 이루었다. 르동은 고야의 작품에 그토록 강한 힘을 부여하는 추상적이고 은유적인 성질에 특히 탄복했다. 르동은 석판화 연작에 『고야에게 바친다』라는 타이틀을 붙였다. 제3번 작품(그림206)은 광기라는 주제를 약간 변형시킨 것으로, 「음산한 풍경 속의 미치광이」라는 제목이 붙어 있고, 그림에 딸려 있는 설명문은 상실감·고독감·중압감·필사적인 모색을 열거하고 있다. "노년에 이르러/그 사람은 캄캄한 밤중에 혼자 바깥에 있었다./키메라는 공포에 떨면서 모든 것을 보았다. 여사제들은 기다리고 있었다./그리고 탐색자는 끝없는 탐색에 몰두해 있었다."

르동은 변화하는 세계에서 인간이 느끼는 상실감의 불가해성을 요약하고, 상상적 창조가 우위를 차지하는 비결에 몰두한다. 고야도 상상력이 모든 위대한 예술의 독창성을 끊임없이 되살려준다고 생각했다. 근대 사회의 병폐를 묘사할 때 고야의 예술을 참고하는 전통은 19세기와 20세기의 음울한 사건들과 씨름하고 있는 화가들에게 본보기가 되었다.

프랑스에서는 1830년과 1848년에 혁명이 일어났고, 프랑스-프로이센 전쟁 때는 파리가 포위되었고, 전쟁이 끝난 뒤 1871년에는 파리 코뮌이 조직되었다. 마네가 파리 시가지에서 집행된 총살형을 수채화(그림207)로 그릴 때, 「막시밀리안 황제의 처형」(그림170 참조)을 그릴 때와 마찬가지로 고야의 「5월 3일」(그림165 참조)을 상기한 것은 놀라운 일이 아닐 것이다. 다만 이번에는 총을 쏘는 병사들이 근대 도시로 옮겨졌을 뿐이다. 도시는 이제 공격자들에게 훨씬 취약하다. 영국에서도 도시의 회화적 영상은 음울했다. 1872년에 귀스타브 도레(1832~83)와 언론인인 윌리엄 블랜처드 제럴드는 런던 시내의 여러 지역과 도시 생활을 묘사

206
오딜롱 르동,
「음산한 풍경
속의 미치광이」,
『고야에게
바친다』 제3번,
1885,
석판화,
22.6×19.3cm

한 판화 그림이 파노라마처럼 펼쳐지는 『런던 : 순례』라는 제목의 책을 출판했는데, 이 책에서 런던은 어둠 속을 헤매다니는 인간의 모습이 드문드문 보이는 황량한 곳으로 묘사된다. 여기에도 마드리드를 묘사한 고야의 회화적 영상과 비슷한 점이 존재한다. 고야의 마드리드는 둥근 지붕의 아치가 늘어서 있고, 혼란스러운 세계 속에서 인물들이 갈팡질팡 헤매는 어두운 곳이다. 에스파냐 내란(1936~39)의 혼란을 직접 체험한 덕분에 마드리드의 이런 특성을 파악할 수 있었던 어니스트 헤밍웨이는, 마드리드의 실상은 고야가 묘사한 것을 훨씬 뛰어넘는다고 생각했다. 그는 1940년에 쓴 글에서 이렇게 말했다. "마드리드의 일부 지역에는 세계 어디에서도 유례를 찾아볼 수 없는 끔찍함이 존재한다. 고야는 그 끔찍함을 절반도 묘사하지 않았다."

에스파냐는 19세기와 20세기에 유난히 야만적이고 잔혹한 역사를 겪었다. 내전과 혁명, 돌발적인 정권 교체가 잇따랐고, 때로는 엄격한 검열 제도가 사람들을 억압했다. 고야의 제자 가운데 몇 명은 스승을 본받아 자신의 분노를 정확히 표현할 수 있는 이미지를 창조해냈다. 에우헤니오 루카스 벨라스케스(1817~70)는 고야가 풋내기 화가 시절에 감동적으로 묘사한 교수형 당한 남자의 동판화(그림48 참조)를 기념비적인 완전한 유화로 만들었다(그림208).

그러나 에스파냐에서 고야의 진정한 후계자를 배출한 것은 19세기 말 바르셀로나에 출현한 '모데르니스타'(modernista) 운동이었다. 마드리드에서는 1900년에야 비로소 최초의 대규모 고야전이 열렸지만, 이 전시회를 통해서 그의 작품은 이 예술가 그룹에 널리 알려지게 되었다. 이 그룹에서 가장 유명한 인물은 젊은 시절의 피카소였다. 에스파냐 화가인 미겔 우트리요(1862~1934)는 피카소를 '꼬마 고야'(le petit Goya)라고 불렀는데, 그것은 비정상적인 보헤미안풍의 인물들을 파스텔로 묘사한 초기 초상화 때문이기도 했다. 이 초상화들은 마드리드에서 고야 회고전이 열리기 석 달 전인 1900년 2월에 바르셀로나의 한 카페에서 전시되었다. 한 평론가는 피카소가 "고야와 엘 그레코의 걸작을 연상시키는 계시적인 열정"을 갖고 있으며, 그것은 "의심할 여지없이 명백하고 비할 데 없는 피카소의 천재"라고 말했다. 피카소는 고야가 그렇게 자주 묘사한 장님 같은 인물들을 재평가(그림209)할 때도 그런 열정을 쏟았다. 장

고야의 유산과 에스파냐의 전통

님은 태피스트리 밑그림에서부터 '검은 그림' 연작에 이르기까지 고야의 수많은 작품에 끊임없이 등장하는 이미지인데, 1903년에 장님을 그린 피카소도 고야처럼 잔인한 정확성을 그림에 부여했다.

프로이트 이후의 예술평론은 미술에 표현된 인간 감정의 병적이고 충격적인 본질을 분석하는 수단으로 고야의 작품, 특히 동판화와 '검은 그림' 연작의 악몽 같은 측면을 검토해왔다. 20세기에 표현주의자와 초현실주의자들은 고야가 상상적 감수성이 예민했다는 점에서 자신들의 선구

208
에우헤니오
루카스
벨라스케스,
「교수형 당한
남자」,
1850~70년경,
패널에 유채,
51×38cm,
아겐 미술관

209
파블로 피카소,
「눈먼 남자」,
1903,
캔버스에 덧붙인
종이에 수채,
53.9×35.8cm,
매사추세츠,
케임브리지,
하버드 대학
포그 미술관

자라고 주장했고, 고야의 작품을 외부 세계와 예술가의 잠재의식을 잇는 연결고리로서 철저하게 검토했다. 하지만 고야의 예술은 그가 풍부한 착상을 가진 사람이었다는 것을 보여준다. 그의 비극적이고 염세적인 인생관은 실존의 부조리를 꿰뚫어보는 날카로운 관찰력과 견고한 실용주의를 동반하고 있었다. 이 부조리는 그의 전설적인 생애만이 아니라 그의 최후를 장식한 장례식에도 존재한다.

고야의 유해는 1901년에 보르도 묘지에서 에스파냐로 돌아와, 그가

1798년에 장식한 산 안토니오 데 라 플로리다 교회에 다시 매장되었다. 이 공식 장례식은 장엄했지만, 프랑스에 있는 무덤에 세워져 있다가 그의 유해와 함께 에스파냐로 돌아온 묘석이 그 장엄함을 다소 훼손시켰다. 손으로 글씨를 새긴 이 석판에는 고야의 향년이 82세가 아니라 85세로 부정확하게 기록되어 있었고, 죽은 날짜도 잘못 적혀 있었다. 게다가 시신을 수습할 때 고야의 두개골이 사라진 사실이 밝혀졌다. 고야의 두개골을 갖고 있다고 뻔뻔스럽게 주장하는 사람은 그리 많지 않지만 아직도 이따금 나타난다. 사라고사에는 고야의 두개골을 그린 그림까지 있어서 소름 끼치는 수수께끼를 더욱 심화시킨다. 어쩌면 고야는 이런 섬뜩한 수수께끼를 즐겼을지도 모른다.

섬뜩함과 부조리는 아직도 고야의 예술에서 가장 불가사의한 특징 가운데 하나로 남아 있다. 다면적 성격을 암시하는 그 기묘한 자화상들은 그가 선호한 갖가지 스타일의 집결지다. 고야의 삶과 예술에 나타난 모순들은 후세가 그의 그림을 이해하는 데 반드시 필요한 요소로 등장한다. 이런 점에서 출발점을 제공한 것이 바로 자화상이었다.

폴 세잔은 『변덕』을 연구하면서, 특히 속표지의 「자화상」(그림90 참조)에 매료되었다. 그는 1880년에 실크해트를 쓴 고야의 초상을 모사하고 그 밑에 자신의 얼굴을 그려놓았다(그림210). 이어서 고야의 초상을 캐리커처로 변형시켰는데, 아마 세잔은 풍자화가였던 고야도 자신의 얼굴이 그처럼 왜곡되는 것은 피할 수 없다는 신념에 따라 그렇게 장난쳤을 것이다. 하지만 별난 그림을 그렇게 많이 창작한 고야가 뜻밖에도 내성적인 작품—점잖은 남자가 교활하게 곁눈질하는 그림—을 후세에 제공했다는 느낌도 든다. 세잔이 캐리커처로 묘사한 고야는 왠지 교활해 보인다. 고야 자신은 여러 가지 역할을 연기하는 것을 싫어하지 않았고, 그런 만큼 세잔의 장난질도 좋게 생각했을지 모른다. 세잔은 고야가 그런 자화상을 그린 동기를 직관적으로 이해했고, 그것이 세잔의 장난기를 촉발했을 것이다.

밑바닥 사회와 인생 낙오자의 모습도 후세의 고야 숭배자들에게는 소중한 예술적 유산이었던 것 같다. 고야의 긴 생애 가운데 일부 측면은 전설과 오해로 얼룩졌지만, 고야가 화가이자 판화가이며 사회상을 기록하는 연대기 작가로서 이룩한 위업이 근대미술에 귀중한 가치를 지니게 된

210
폴 세잔,
습작 110,
1880~01,
연필과 초크,
49.5×30.5cm,
뉴욕,
우드너 컬렉션

211
살바도르 달리,
「삶은 강낭콩이 있
는 부드러운
구조 : 내전의
전조」,
1936,
캔버스에 유채,
100×99cm,
필라델피아
미술관

212
제이크 채프먼과
다이너스 채프먼,
「시체에 대해
이 무슨
만용인가」,
1994, 혼합 재료,
277×244×
152.5cm,
런던,
사치 컬렉션

213
「시체에 대해
이 무슨
만용인가!」,
『전쟁의 참화』
제39번,
1810~15년경,
동판화,
15.7×20.8cm

것은 이제 의심할 여지가 없다. 19세기 낭만주의자들의 호기심은 대담하면서도 신비로운 고야의 예술적 특질을 찾아냈고, 사후의 명성을 확고부동하게 강화시켰다. 20세기의 미술학자와 평론가들의 학문적 연구는 고야의 작품 속에서 경탄할 만큼 다양한 사상을 찾아냈다. 고야의 최고 걸작들은 제각기 전통을 끌어들여 그것을 초월하는 힘을 가진 것으로 여겨졌다. 고야가 당대 사회의 가혹한 현실을 탐구하여 강렬하고 때로는 섬뜩한 세계를 창조한 방식은 우리가 위대한 예술가에게 기대하게 된 요소를 제공한다. 전쟁터에서 팔다리가 잘린 시체를 묘사한 그 소름끼치는 그림에는 전쟁이 충실하게 반영되어 있다. 이것은 또 다른 대규모 전쟁인 에스파냐 내란을 환기시키는 살바도르 달리의 타는 듯한 고통 뒤에 유령처럼 떠돌고 있는지도 모른다(그림211).

달리는 고야가 "동포의 소망과 동경"을 표현했다고 말했다. 전쟁과 혁명이 낳은 수많은 파멸적 혼란도 고야는 은유와 환상으로 표현했다. 시적 감수성에 대한 세상의 맹공격을 설명하려면 은유와 환상이 필요했다. 러시아의 안드레이 보스네센스키는 제2차 세계대전 때 "나는 적의 부리에

Grande hazaña con muertos

찔린, 텅 빈 벌판의 고야다…… 나는 전쟁의 목소리다"라는 시를 썼다. 이 시는 그후 그의 대표작이 되었다.

이런 식으로 고야의 예술은 보편적 고통에 대한 영원한 깨달음으로 살아남아 있다. 20세기가 끝난 지금도 이 비범한 거장의 전쟁화는 새로운 숭배자들에게 여전히 강렬한 반응을 불러일으킬 수 있다. 제이크 채프먼(1966년생)과 다이너스 채프먼(1962년생)은 실물보다 큰 조각작품에 「시체에 대해 이 무슨 만용인가」(그림212)라는 제목을 붙였다. 이 조각은 고야의 『전쟁의 참화』에 실린 판화 중에서도 가장 섬뜩한 작품(그림213)을 입체적으로 재구성한 것이다. 이 가혹하고 충격적인 시체 절단은 아직도 젊은 화가들과 흥분한 감상자를 자극할 만큼 강력하고, 고야의 통찰력이 지니고 있는 지속적인 가치를 무엇보다도 분명하게 입증하고 있다.

용어 해설 · 주요 인물 소개 · 주요 연표 · 지도 · 권장도서 · 찾아보기
· 고야의 작품목록 · 감사의 말 · 옮긴이의 말

용어해설

계몽주의(Enlightenment) 18세기 초 프랑스와 영국에서 시작된 철학사조의 한 형태. 사회운동으로 발전하여 유럽과 북아메리카를 지배하고, 정치·경제·문화의 사상과 발달에 영향을 미쳤다. 기본원칙—기성제도에 대한 재검토, 개인의 자유에 대한 존중, 전통적 미신에 대한 거부—은 '이성'에 대한 깊은 믿음에 바탕을 두고 있었다. 존 로크, 데이비드 흄, 장자크 루소, 프랑수아 마리 아루에 드 볼테르 등이 대표적인 주창자였다.

고전(Classic) 스타일과 주제가 뛰어난 제1급 예술작품. 주로 고대 그리스와 로마의 작품에서 유래했고, 18세기에 예술적 우수성을 명백히 보여주는 실례로 확립되었다.

낭만주의(Romanticism) 18세기 말에 문학운동으로 시작되었지만, 주제와 스타일의 두드러진 독창성과 이국적인 것에 대한 애호가 자유롭게 표현되어 있는 19세기 초의 미술도 낭만주의라고 부른다. 흔히 **신고전주의**와 대조를 이루는 것으로 여겨진다.

드라이포인트(Drypoint) 철필로 동판을 긁어 도안을 만드는 판화 기법. 때로는 부식 동판법으로 이미 동판에 새겨진 기본 도안에 세부를 추가하거나 질감을 나타내기 위해 이 기법을 사용한다.

라비스(Lavis) '담채'를 뜻하는 프랑스어에서 유래한 낱말. 동판에 직접 붓으로 산을 칠하여 수채화 같은 효과를 내는 판화 기법.

로코코(Rococo) 18세기의 회화·조각·장식의 양식. 프랑스어의 '로카유'(자갈 또는 조가비)에서 유래한 낱말로서, 요란한 장식과 현실도피적인 소재가 대부분이다. 프랑스에서 시작된 이 양식은 프랑스와 독일 남부, 이탈리아, 에스파냐 전역에 널리 퍼졌다.

메조틴트(Mezzotint) 이 판화 기법은 18세기 영국에서 특히 인기를 얻었다. 동판에 '로커'라는 톱니모양의 도구로 구멍을 뚫어 오톨도톨한 작은 돌기로 동판을 뒤덮는다. 중간 색조를 띠거나 강조하고 싶은 부분은 돌기를 깎아내거나 동판을 매끄럽게 갈아서 그 부위에 바른 잉크가 종이에 찍히지 않게 한다. 도안은 짙은 바탕에 하얀 부분으로 나타난다. 메조틴트 기법으로는 선을 표현할 수 없기 때문에, 이 기법은 **에칭**과 함께 쓰이는 경우가 많다.

바로크(Baroque) 특히 17세기 이탈리아 미술과 결부되는 예술양식. 극적인 환상을 현란한 색조와 극단적인 조명효과 및 깊은 감정이 담긴 내용과 결합시키는 것이 특징이다. 유럽과 라틴아메리카 전역에 강한 영향을 미쳤고, 18세기 초에 **로코코** 양식으로 발전했다.

석판화(Lithography) 판화 기법의 하나. 돌이나 금속 표면에 유성 초크로 도안을 그린 다음 표면에 물을 붓는다. 기름과 물은 섞이지 않기 때문에 유성 초크는 물을 밀어낸다. 여기에 잉크를 바르면 유성 초크로 그려진 도안에만 잉크가 묻어서 좌우가 뒤바뀐 영상이 종이에 찍힌다.

신고전주의(Neoclassicism) 18세기 중엽에 로마의 학자들 사이에서 시작된 예술양식. 이들은 고전시대(고대 그리스-로마)의 예술작품을 주의깊게 관찰하고 자신들의 작품 속에 고전 예술적 이상을 재현하도록 애쓰라고 화가들에게 권했다. 이 양식은 차가운 느낌의 색조, 단순한 구도, 고전시대 역사에서 따온 영웅적인 주인공으로 이루어진다. 신고전주의는 부분적으로는 **바로크**와 **로코코** 양식에 대한 반동으로 등장했다.

아카데미 반신상(Academy Figure) 남자 누드의 데생이나 채색 스케치. 미술 교육이나 연구 목적에만 사용되었다. 이런 습작들은 **아카데미**에서 실시하는 교육의 핵심이었다.

아카데미(Academy) 원래는 인문주의 학자들의 비공식 모임을 가리키는 용어였지만, 16세기부터 예술가들의 연구 단체를 가리키는 용어로 쓰였다. 1648년에 창립된 프랑스 아카데미는 실제적이고 이론적인 미술 교육의 본보기가 되었고, 그후 2세기 동안 창립된 유럽의 다른 아카데미들도 그것을 본받았다.

애쿼틴트(Aquatint) 1770년경에 고안된 판화 기법. 수채물감을 엷게 칠한 단색 데생과 비슷한 효과를 낸다. 동판에 송진이나 설탕 같은 항산성 물질을 바른 다음 산을 부으면, 항산성 물질의 입자 사이가 산에 부식되어 동판 표면에 촘촘한 '벌집' 무늬가 남는다.

에칭(Etching) 판화 기법의 하나. 금속판에 밀랍 같은 항산성 물질을 바르고, 그 바탕칠 위에 그림을 그려서 밑에 있는 금속 표면을 노출시킨다. 이 금속판을 산에 담그면 노출된 부분만 부식된다. 잉크가 부식된 선 안으로 스며들도록 문질러 바르면 종이에 도안이 찍힌다.

인그레이빙(Engraving) 형상을 인쇄하고 복사하는 방법을 기술할 때 쓰이는 일반적인 용어. **애쿼틴트·드라이포인트·에칭·메조틴트**가 모두 인그레이빙에 속한다.

프레스코(Fresco) 벽화 기법의 하나. 벽에 회반죽을 바르고 도안을 그린 다음, 회반죽이 마르기 전에 물감을 칠하는 기법. 회반죽이 마르면 물감과 밀착하여 내구성이 아주 강한 표면을 형성한다.

주요 인물 소개

고도이, 마누엘(Manuel Godoy, 1767~1851) 에스파냐의 정치가. 근위대 장교로 출발하여 에스파냐에서 가장 강력하고 미움받는 인물이 되었다. 카를로스 4세 부처의 총애를 받아 1792년에 재상이 되었다. 혁명 프랑스와의 전쟁을 종식시킨 뒤 1795년에 평화대공으로 봉해졌고, 1801년에는 에스파냐군을 지휘하여 포르투갈과의 오렌지 전쟁을 승리로 이끌었다. 그의 정부는 부패하고 인기가 없었다. 그가 프랑스의 요구에 고분고분 따른 것은 결국 1808년에 프랑스의 침략을 초래했다. 반도전쟁 이전에 그는 미술 후원자로서 고야의 수많은 걸작을 후원했다. 고야가 「벌거벗은 마하」와 「옷을 입은 마하」를 비롯한 초상화 걸작을 제작한 것은 그의 덕택이었다. 고도이는 카를로스 3세의 동생인 루이스 왕자의 딸과 결혼하여 장인의 미술품 컬렉션을 일부 물려받았고, 1808년에 정치적으로 몰락할 때까지 계속 그림을 사들이고 주문했다.

고야, 하비에르(Javier Goya, 1784~1857) 프란시스코 고야의 아들. 이류 화가이자 사업가였던 그는 아버지한테서 물려받은 그림들을 1820년대와 1830년대에 팔아치웠고, 아버지가 '귀머거리의 집' 벽에 '검은 그림' 연작을 그릴 때 조수 역할을 맡은 것으로 여겨진다.

기유마르데, 페르디낭(Ferdinand Guillemardet, 1765~1801) 1798년부터 에스파냐 주재 프랑스 대사. 그는 루이 16세의 처형에 찬성표를 던진 것으로 알려졌고, 고야에게 초상화를 주문한 최초의 외국인이었다. 그가 1800년에 프랑스로 가져간 이 생생하고 화려한 초상화는 고야의 작품 가운데 처음으로 외국에 알려진 작품이 되었다. 기유마르데의 아들들은 나중에 이 초상화를 루브르 미술관에 기증했다. 한편 기유마르데는 고야의

『변덕』 모사화 연작을 소장하고 있었다. 이러한 사실은 고야의 예술에 대한 기유마르데의 열정을 보여준다. 후대의 들라크루아 역시 고야의 작품에서 그러한 영감을 받았다.

들라크루아, 외젠(Eugène Delacroix, 1798~1863) 프랑스 낭만주의의 주창자. 1820년대에 에스파냐 예술을 철저히 연구했다. 페르디낭 기유마르데의 아들들과 절친한 사이였던 들라크루아는 그들을 통해 고야의 작품을 알게 되었다. 그는 『변덕』의 모사화 연작을 그렸고, 고야의 모티프와 이미지를 자기 작품—특히 요한 볼프강 폰 괴테의 『파우스트』(1828)에 실린 석판화 삽화—에 많이 활용했다.

로페스 이 포르타냐, 비센테(Vicente López y Portaña, 1772~1850) 에스파냐의 신고전주의 화가. 1790~1814년에 발렌시아 아카데미의 회화부장을 지낸 뒤, 페르난도 7세의 요청으로 마드리드로 돌아와 왕의 초상화를 여러 차례 그렸다. 초상화(늙은 고야의 초상화를 포함)로 명성을 얻은 그는 에스파냐 화가들 중에서는 고야와 더불어 가장 초기에 석판화를 시도했다.

루카스 벨라스케스, 에우헤니오(Eugenio Lucas Velázquez, 1817~70) 고야의 다음 세대에 속하는 에스파냐 화가. 고야를 추종하고 모사한 19세기 에스파냐 화가들 가운데 가장 유능하고 유명한 인물이지만, 벨라스케스 자신은 아직도 에스파냐의 주요 거장으로 인정받지 못하고 있다. 스타일이 고야와 비슷하기 때문에 그의 많은 작품이 오랫동안 고야의 작품으로 잘못 알려져 왔다. 1855년에 그는 '귀머거리의 집'에 있는 '검은 그림'을 평가해달라는 요청을 받았다. 고야와 디에고 벨라스케스—그는 이 벨라스케스의 작품도 광범위하게 모사했다—에 대한 그의 열정은 그 자신의 독자적 작품과 평행선을 이루었다. 그는 대개 동시대의

폭력적인 현장과 금방이라도 폭풍우가 몰아칠 듯한 분위기의 풍경을 주로 묘사했다. 그는 파리에서 작품을 전시했고, 에두아르 마네(1832~83)의 친구였다.

마드라소 이 아구도, 호세 데(José de Madrazo y Agudo, 1781~1859) 에스파냐의 역사화가 · 초상화가 · 동판화가. 반도전쟁 때는 이탈리아에 있었고, 그후 로마로 망명한 카를로스 4세와 마리아 루이사 왕비의 어용화가로 임명되었다. 로마에서 그는 프랑스인들에게 체포되어 잠시 감옥에 갇혔다. 1818년에 에스파냐로 돌아온 그는 고전주의 걸작인 「루시타니아인의 지도자 비리아투스의 죽음」으로 선풍적인 인기를 얻었다. 엄숙하고 당당한 이 그림은 전쟁이 끝난 뒤 정치적으로 불안정한 마드리드의 분위기와 프랑스에 복수하고 싶은 헛된 소망을 반영했다. 오늘날에는 주로 19세기와 20세기 초에 마드리드를 지배한 예술적 왕조의 창립자로 기억되고 있다. 고야의 예술에 경탄한 것으로 알려져 있으며, 이 아라곤 출신의 거장이 그린 초상화에 강한 영향을 받았다.

멜렌데스 발데스, 후안(Juan Meléndez Valdés, 1754~1817) 고전문학과 법률을 공부한 에스파냐 시인. 그는 미술 애호가이자 고야의 후원자 겸 친구인 호베야노스의 친구였다. 고야가 1797년에 그린 그의 초상화는 고야의 초상화 중에서도 가장 섬세한 반신상으로 꼽힌다.

멜렌데스, 루이스(Luis Meléndez, 1716~89) 세밀화가의 아들로 태어났으며, 1748년에 이탈리아로 갔다가 1753년에 귀국하여 당대의 주요한 정물화가가 되었다. 1746년에 그린 「자화상」은 18세기의 가장 독창적인 작품 가운데 하나이며, 색채 구사와 내성적인 성격 묘사라는 점에서 고야의 낭만주의적 자화상을 예시한다.

멩스, 안톤 라파엘(Anton Raphael Mengs, 1728~79) 드레스덴 궁정화가의 아들로 태어났으며, 독일 작가인 요한 요아힘 빙켈만의 신고전주의 예술론과 흔히 결부된다. 작센의 아우구스트 3세의 궁정화가로 일하다가 에스파냐 왕 카를로스 3세의 수석 궁정화가가 되었다. 1761년에 마드리드에 도착한 그는 산 페르난도 왕립 아카데미의 교육 과정을 개편하는 데 이바지했고, 마드리드에 새로 지은 왕궁을 장식하는 일에 관여했다. 그는 당시의 에스파냐 화가들 중에서 가장 유망한 **프란시스코 바예우와 루이스 파레트**와 고야를 발탁하여, 왕립 태피스트리 공장에서 밑그림을 그리는 일을 맡겼다.

모라틴, 레안드로 페르난데스 데(Leandro Fernández de Moratín, 1760~1828) 에스파냐의 시인이자 극작가. 그의 작품은 주로 몰리에르의 희곡에서 영감을 얻었다. 조제프 보나파르트를 지지한 그는 1814년에 프랑스로 망명할 수밖에 없었다. 그와 고야의 우정은 노년까지 지속되었다. 고야는 1824년에 보르도에 망명생활을 하고 있는 그를 찾아갔다. 고야는 모라틴이 희곡에서 다룬 주제―불행한 결혼, 교회의 타락과 위선, 사회적 불평등―의 대부분을 개인적인 데생과 『변덕』에서 분석하고 있다. 루이스 파레트와 고야가 그린 모라틴의 초상화는 특히 훌륭하다.

바예우, 라몬(Ramón Bayeu, 1746~93) 바예우 삼형제 가운데 막내. 주로 태피스트리 밑그림과 종교화를 그렸으며, 1766년에 산 페르난도 왕립 아카데미에서 열린 역사화 경연대회에서 금메달을 받았다. 그러나 끝내 궁정화가가 되지 못한 채 세상을 떠났다.

바예우, 마누엘(Manuel Bayeu, 1740~1809) 바예우 삼형제 가운데 둘째. 호세 루산의 문하에서 그림을 배웠고, 종교화와 초상화 및 하층계급의 생활상을 그렸다. 17세 때 사라고사에 있는 아울라 데이 수도원에 수련수사로 들어갔다. 고야는 1774년에 이 수도원에 벽화를 그렸다.

바예우, 프란시스코(Francisco Bayeu, 1734~95) 바예우 삼형제 가운데 맏이. 고야의 큰처남이자 부르봉 왕가의 궁정화가로서 고야의 주요 경쟁자였다. 사라고사에서 고야의 스승이기도 한 호세 루산 이 마르티네스(1710~85)에게 그림을 배운 뒤, 1758년 마드리드의 산 페르난도 왕립 아카데미의 미술 장학생이 되었다. 1762년에 멩스의 인정을 받아, **멩스**가 주도한 마드리드의 새 왕궁 장식 작업에 수석 조수로 참여했다. 1767년에 궁정화가가 된 뒤 고야의 출세를 도와주었고, 1773년에는 고야와 누이동생 호세파의 결혼에 동의했다. 1780~81년에 고야와 심한 갈등을 빚었고, 그후 두 사람은 끝내 화해하지 않았다. 1789년에 카를로스 4세가 제의한 수석 궁정화가의 지위를 거절했지만, 그 지위에 상당하는 봉급을 받았다. 고야가 그린 바예우 초상화는 1795년에 그가 죽은 지 몇 달 뒤에 완성되었다.

벨라스케스, 디에고(Diego Velázquez, 1599~1660) 17세기 에스파냐 궁정화가들 가운데 가장 야심적이고 성공적이며 재능있는 화가. 그는 고야에게 특별한 영감을 주는 존재였다. 고야는 1778년에 벨라스케스의 유화를 모사한 작품을 발표했고, 자기야말로 벨라스케스의 천재를 물려받은 진정한 예술적 후계자라고 생각했다. 18세기 에스파냐의 미술품 감정가와 학생, 학자와 화가들에게 그는 에스파냐 예술의 진정한 영웅이었고, 오늘날 「궁정 시녀들」로 알려진 펠리페 4세 가족의 웅장한 초상화는 왕실 컬렉션 중에서도 가장 귀중한 작품으로 평가되었다.

보나파르트, 조제프 또는 호세 1세(Joseph Bonaparte, Jose I, 1768~1844) 나폴레옹 1세의 형. 1808년에 동생의 분부로 에스파냐 왕 호세 1세가 되었다. 그는 이름뿐인 에스파냐 군주였고, 1812년에 **웰링턴 공작**이 이끄는 영국군에 쫓겨나기 전에 이 자리를 포기하려고 애썼다. 고야는 여러 번 그를 그렸고(이 초상화는 오늘날 한 점도 남아 있지 않다), 1811년에 그에게서 훈장을 받았다. 1815~41년에 미국으로 망명했지만 이탈리아에서 죽었다.

본, 찰스 리처드(Sir Charles Richard Vaughan, 1774~1849) 영국의 외교관 · 학자. 그는 1800년과 1804~08년(영국 대사관에 소속된 서기관으로서), 1810~19년에 에스파냐를 여행했고, 그후 스위스와 미국 주재 영국 대사가 되었다. 그는 발렌시아를 방문했고, 그곳 대성당에 있는 고야의 「회개하지 않고 죽어가는 환자를 임종하고 있는 성 프란시스코 데 보르하」에 탄복한 최초의 영국인 방문객으로 기록되었다. 그는 또한 1808년에 포위되어 있는 사라고사를 방문하여 팔라폭스 장군을 만났다. 『사라고사 포위전 이야기』라는 그의 책자는 영국인들이 프랑스와 맞서 싸우는 에스파냐를 지지하게 하는 데 큰 역할을 했다.

세안 베르무데스, 후안 아구스틴(Juan Agustín Ceán Bermúdez, 1749~1829) 에스파냐의 미술사가이자 학자. 로마에서 **멩스**에게 그림을 배웠고, 초상화와 장식화를 주로 그렸다. 1788년에 마드리드에 정착한 뒤에는 학문 연구에 몰두하여 『에스파냐의 저명한 미술교수들을 위한 역사 사전』(1800)과 『세비야의 예술』(1804)을 출판했고, 그가 수집한 예술작품은 광범위한 컬렉션을 이루었다. 고야와의 깊은 우정은 고야에게 다방면에서 영향을 미쳤고, 이 시대 에스파냐의 생활과 예술에 대한 풍부한 정보를 제공해준다.

알바 공작부인/마리아 델 필라르 테레사 카예타나 데 실바(María del Pilar Teresa Cayetana de Silva, 13th Duchess of Alba, 1762~1802) 에스파냐에서 왕비 다음으로 지위가 높았던 귀부인. 미모와 재력과 매력으로 유명했고, 화가와 시인들의 후원자로도 유명했다. 고야는 그녀의 공식 초상화 두 점 이외에 수많은 비공식 초상화를 그렸다. 고야와 불륜관계였다는 전설은 그 진위를 입증할 수 없지만, 그들이 가까운 사이였던 것은 분명하고, 공작부인이 1790년대에 고야에게 강한 영향력을 행사한 것도 분명하다. 공작부인이 죽은 뒤 고야는 그녀의 무덤을 설계하려고 했다.

오수나 공작부인/마리아 호세파 알론소 피멘텔, 이전에는 베나벤테 공작부인(Duchess of Osuna, María Josefa Alonso Pimentel, Duchess of Benavente, 1752~1834) 1771년에 제9대 오수나 공작과 결혼한 그녀는

에스파냐 **계몽운동**의 선도적 인물이 자 당대의 가장 중요한 미술 후원자가 되었다. 그녀는 교육과 과학, 산업과 미술 등 다방면에 관심을 가졌고, 사회적 관용과 전위적 취향은 고야가 그녀를 위해 그린 작품에 반영되어 있다. 그 작품들의 주제는 광범위할 뿐 아니라 새롭고 대부분 대담하다.

웰즐리, 아서 또는 웰링턴 공작 1세(Arthur Wellesley, 1st Duke of Wellington, 1769~1852) 이튼과 앙제의 군사학교에서 공부한 그는 1787년에 제73고지 연대에 기수로 들어간 뒤 빠르게 진급하여 1793년에 중령이 되었다. 1796년에 대령으로 진급한 뒤 인도에서 각지를 돌아다니며 작전을 펼쳤고, 기사 작위를 받은 뒤 1806년에는 라이에서 하원의원으로 선출되었다. 이베리아 반도 원정(1808~14)에서 나폴레옹 군대를 무찔러 불후의 명성을 확립했고, 에스파냐와 포르투갈에서 백작과 공작의 지위를 비롯하여 수많은 명예를 얻었다. 그는 파리 주재 영국 대사가 되어, 나폴레옹 전쟁 이후 가장 강력한 인물로서 유럽을 지배했다. 그의 공직 경력은 1827년에 영국 총리가 된 것으로 절정에 이르렀다. 19세기의 수많은 화가들은 웰링턴의 얼굴과 풍채를 초상화의 소재로 다루었다. 웰링턴이 마드리드에 있는 동안 고야는 적어도 세 점의 대형 초상화를 그렸다. 웰링턴이 포즈를 취한 것은 한두 번뿐이지만, 고야가 이것을 토대로 그린 데생은 수없이 많았다. 이런 유화와 데생은 웰링턴 공작의 초상화 가운데 가장 독창적이고 비정통적인 것으로 꼽힌다.

카바루스, 프란시스코(Francisco Cabarrús, 1752~1810) 프랑스 상인의 아들로 태어났으며, 에스파냐의 주요 자본가가 되어, 동양 무역회사와 에스파냐 최초의 국립은행(산 카를로스 은행)을 설립했다. 고야는 저축한 돈을 이 은행에 투자했고, 은행 이사들의 초상화를 주문받았다. 카바루스의 초상화는 카를로스 3세 시대의 **계몽주의자**를 그린 고야의 작품 중에서 가장 진보적인 그림으로 꼽힌다. 카바루스는 **호세 1세** 정부의 재무장관이 되어, 죽을 때까지 이 자리를 지켰다.

티에폴로, 잠바티스타(Giambattista Tiepolo, 1696~1770) 이탈리아 태생으로 18세기 최고의 프레스코 화가로 성장했다. 그는 이탈리아 북부 전역에서 건물을 장식했고, 1750년에는 뷔르츠부르크 대주교의 저택에 프레스코화를 그렸다. 1762년에는 마드리드에 와서 새 왕궁 알현실에 프레스코화를 그렸다. 그는 동판화 · 프레스코화 · 유화 스케치에서 정교하고 혁신적인 기법으로 사람들의 경탄을 자아냈고, 고야에게 강한 영향력을 행사했다. 특히 산 안토니오 데 라 플로리다 교회의 프레스코화와 『변덕』에 실린 판화에는 티에폴로의 영향이 뚜렷이 드러나 있다.

파레트 이 알카사르, 루이스(Luís Paret y Alcázar, 1746~99) 고야와 경쟁한 동시대 화가들 가운데 가장 뛰어난 재능을 가진 그는 산 페르난도 왕립 아카데미에서 열린 역사화 경연대회에서 메달을 받고, 1763년에 로마로 갔다. 1766년에 마드리드로 돌아와 카를로스 3세의 동생인 돈 루이스 왕자의 후견을 받았다. 하지만 후원자의 무분별한 행위를 공모했다는 혐의를 받고 1775년에 푸에르토리코로 추방되었고, 이로써 에스파냐 궁정에서의 출세도 막을 내렸다. 1778년에 에스파냐로 돌아와 빌바오에 정착했다가, 1787년에 사면을 받고 마드리드로 돌아와 아카데미 부간사의 지위를 얻었다. 동시대 에스파냐의 생활상을 묘사한 그림과 역사 · 종교 · 신화적 주제를 다룬 그림으로 명성을 얻었을 뿐 아니라, 건축 프로젝트와 삽화 및 장식적인 작품으로도 유명했다.

호베야노스, 가스파르 멜초르 데(Gaspar Melchor de Jovellanos, 1744~1811) 시인 · 정치가. 에스파냐 계몽운동의 지도자이자 고야의 유력한 후원자. 1770년대에 처음으로 고야를 만났으며, 1798년에 고야에게 초상화를 주문했다. 그의 정치적 · 철학적 저술은 아직도 반도전쟁 이전의 주요 저술로 평가받고 있다. 에스파냐의 17세기 문학과 예술에 대한 권위자로서 고야의 작품이 특히 혁신적이라고 격찬했고, 마드리드의 왕립 아카데미에서 미학적 문제를 자극하려고 애

썼다. 호베야노스의 시는 『변덕』의 일부 작품에 영감을 주었다. 정치적 이유로 7년 동안(1801~08) 감옥에 갇혀 있다가 석방되자 프랑스에 저항하는 '중앙평의회'에 가담했다. 카디스 제헌의회 의원으로 활약했으며, 1810년에 『중앙평의회 옹호론』을 썼다. 그의 일기는 18세기 에스파냐의 생활과 문예에 대한 최고의 자전적 보고서다

훌리아, 아센시오(Asensio Juliá, 1767~1830) 에스파냐의 화가이자 동판화가. 어부의 아들로 태어나 '꼬마 어부'라는 별명으로 불린 그는 고야의 제자가 되었다. 그에 대해서는 알려진 것이 거의 없지만, 스승인 고야가 산 안토니오 데 라 플로리다 교회에 프레스코화를 그릴 때 조수 역할을 맡은 것으로 여겨진다. 그는 또한 고야의 「아리에타와 고야의 초상」을 모사했다. 고야는 1798년경과 1814년에 훌리아의 초상화를 그렸다.

주요 연표

[]속의 숫자는 본문에 실린 작품 번호를 가리킨다

프란시스코 고야의 생애와 예술

1746 3월 30일 아라곤의 푸엔데토도스에서 태어남.

1750년대 사라고사에 있는 피아룸 수도회 학교에서 교육을 받음.

1760 사라고사에서 호세 루산에게 그림을 배움(~1763).

1763 마드리드의 왕립 아카데미 경연대회에서 낙선.

1766 마드리드의 왕립 아카데미 경연대회에서 다시 낙선.

1770 이탈리아 로마로 여행.

1771 파르마의 아카데미 경연대회에서 한니발을 소재로 그린 작품[18]이 '선외가작'으로 뽑힘. 사라고사로 귀환. 엘 필라르 성당의 '코레토'(성가대석)에 프레스코화 제작.

1773 호세파 바예우와 결혼.

1774 8월에 첫 아이가 태어남.

1775 1월에 사라고사를 떠나 마드리드로 상경. 산타 바르바라의 왕립 태피스트리 공장에서 멩스와 프란시스코 바예우의 감독을 받으며 첫번째 태피스트리 밑그림을 완성. 12월에 둘째 아이가 태어남.

1777 1월에 셋째 아이가 태어남.
1778 벨라스케스의 작품을 모사한 동판화 제작[49, 51]

1779 10월에 넷째 아이가 태어남. 「마드리드의 장터」[41]을 비롯한 태피스트리 밑그림을 제작.
1780 「십자가에 매달린 그리스도」[52]를 제출하여 왕립 아카데미 회원에 선출. 8월에 다섯째 아이가 태어남. 사라고사의 엘 필라르 성당에 프레스코화를 그리기 시작.
1781 엘 필라르 성당의 프레스코화를 둘러싼 견해 차이로 프란시스코 바예우와 사이가 틀어짐. 마드리드로 돌아옴.
1782 4월에 여섯째 아이가 태어남.
1783 「플로리다블랑카 백작의 초상」[59]. 국왕의 동생 돈 루이스 왕자를 방문.

시대 배경

1746 페르난도 6세, 에스파냐 왕위에 등극(1759년까지 재위).
1748 자크 루이 다비드 탄생.
1751 드니 디드로, 『백과사전』 제1권 출판.
1752 마드리드에 산 페르난도 왕립 아카데미 창설.
1759 카를로스 3세, 에스파냐 왕위에 등극(1788년까지 재위).

1761 에스파냐, 영국과 전쟁.
1762 장 자크 루소, 『사회계약론』 출판.
1763 영국, 프랑스, 에스파냐 사이에 맺어진 파리조약으로 7년전쟁(1756~63) 종식.

1767 예수회가 에스파냐 본토와 속령에서 추방됨.
1768 런던에 왕립 아카데미 창설.
1770 잠바티스타 티에폴로, 마드리드에서 사망.
1771 벤저민 프랭클린, 『자서전』 출판.

1773 교황 클레멘스 14세, 부르봉 왕조의 강요로 예수회 교단을 해산.
1774 루이 16세, 프랑스 왕위에 등극(1792년까지 재위).
1775 루이 파레트, 푸에르토리코 섬으로 강제 추방. 제임스 와트, 최초의 효율적인 증기기관 발명.

1776 독립선언으로 미합중국 수립.

1778 사라고사에 왕립 아카데미 개설. 에스파냐, 영국과 전쟁.
1779 안톤 라파엘 멩스, 로마에서 사망. 토머스 치펜데일 사망.

1781 헨리 푸젤리, 「악몽」 제작.

1783 에스파냐, 영국과 휴전. 지브롤터를 영국에 할양. 파리조약이 미국 독립전쟁(1775~83)을 종식시키고 미합중국을 승인.

프란시스코 고야의 생애와 예술	시대 배경
1784 12월에 일곱째 아이이자 어른이 될 때까지 살아남은 유일한 자식인 하비에르가 태어남.	**1784** 장차 에스파냐의 페르난도 7세가 될 왕자 탄생.
1785 왕립 아카데미 회화부 차장에 임명.	**1785** 열기구가 최초로 영국해협 횡단.
1786 카를로스 3세의 어용화가로 임명.	**1786** 모차르트, 「피가로의 결혼」 작곡.
1788 오수나 공작 부부가 발렌시아 대성당에 있는 집안 예배당을 장식하기 위해 성 프란시스코 보르하의 생애를 묘사한 그림 두 점을 주문하여, 최초의 '괴물' 그림[56, 57] 제작.	**1788** 12월에 에스파냐 왕 카를로스 3세 사망. 카를로스 4세 즉위. 토머스 게인즈버러 사망.
1789 카를로스 4세의 궁정화가로 승진. 「작은 거인」[94]을 포함한 마지막 태피스트리 밑그림 연작을 제작. 처음으로 국왕의 초상화를 제작[77, 78].	**1789** 카를로스 4세의 대관식 거행. 카를로스 4세, 프랑스에서 유입된 혁명적 출판물의 유포를 막기 위해 에스파냐 종교재판소에 새로운 권한을 부여. 7월에 바스티유 감옥 습격으로 프랑스 혁명 시작.
	1790 에드먼드 버크, 「프랑스 혁명에 대한 감상」 출판.
1791 왕실 컬렉션 목록을 완성.	**1791** 마누엘 고도이, 알쿠디아 공작의 작위를 받고 산 페르난도 왕립 아카데미의 후원자가 됨.
1792 아카데미의 미술교육에 관한 의견서 제출. 중병에 걸림.	**1792** 고도이, 에스파냐군 총사령관에 임명. 프랑스 공화정 선포.
1793 1월에 여행 중에 세비야에서 병에 걸림. 3월에 카디스에서 세바스티안 마르티네스의 보살핌을 받음. 7월에 마드리드로 돌아옴.	**1793** 1월에 프랑스의 루이 16세 처형. 3월에 프랑스가 에스파냐에 선전포고.
1794 병에서 회복되는 동안 그린 11점의 '사실용'(私室用) 그림이 1월에 마드리드에서 왕립 아카데미 회원들에게 전시됨.	**1794** 막시밀리앙 로베스피에르 처형.
1795 왕립 아카데미 회화부장에 임명.	**1795** 프란시스코 바예우 사망. 7월에 에스파냐와 프랑스가 강화조약 체결.
1796 산루카르 데 바라메다에 있는 영지로 알바 공작부인을 방문. 「산루카르 화첩」[97, 98] 완성.	**1796** 에스파냐, 영국에 선전포고. 나폴레옹의 이탈리아 원정. 알로이스 제네펠더, 석판화 기법 개발.
1797 판화집 「꿈」(나중에 「변덕」으로 제목을 바꿈) 제작에 착수.	**1797** 고도이, 호베야노스를 포함한 자유주의자들을 장관에 임명, 새 정부 구성.
1798 마법을 묘사한 작품 6점이 오수나 공작에게 팔림. 마드리드의 산 안토니오 데 라 플로리다 교회의 프레스코 천장화[120, 121] 주문을 받음.	**1798** 호베야노스, 정부에서 추방당함. 프랑스의 이집트 원정. 프랑스의 이집트 점령(1801년까지). 7월에 피라미드 전투. 8월에 넬슨이 아부키르에서 프랑스 함대를 격파.
1799 「변덕」 출판. 수석 궁정화가에 임명. 마리아 루이사 왕비의 기마 초상화[128] 제작.	**1799** 2월에 루이스 파레트 사망. 11월에 브뤼메르 18일의 쿠데타. 나폴레옹을 통령으로 하는 집정정부 수립.
1800 카를로스 4세의 기마 초상화[127]. 「카를로스 4세의 가족」[129].	**1800** 고도이, 재집권. 베토벤, 「교향곡 제1번」 발표.
1801 고도이 대원수의 초상화[64].	**1801** 에스파냐와 포르투갈 사이에 오렌지 전쟁 발발.
	1802 알바 공작부인 사망. 아미앵 조약으로 프랑스 혁명전쟁이 끝나고, 나폴레옹 전쟁의 무대가 마련됨.
1803 판화집 「변덕」의 240부와 원판을 왕에게 기증하고, 그 대신 하비에르에 대한 연금을 확보.	**1803** 영국, 프랑스에 선전포고. 로버트 풀턴, 파리의 센 강에서 증기선 실험.
	1804 나폴레옹, 황제에 즉위.
1805 하비에르 고야가 구메르신다 고이코에체아와 결혼[144, 145].	**1805** 영국, 트라팔가르 해전에서 승리. 다비드, 「나폴레옹 황제의 대관식」[123].
1806 고야의 유일한 손자 마리아노가 태어남.	**1806** 조제프 보나파르트, 나폴리 왕위에 등극.
	1807 나폴레옹, 프랑스군에 에스파냐 점령을 명령.

프란시스코 고야의 생애와 예술	시대 배경
1808 「벌거벗은 마하」[132]와 「옷을 입은 마하」[133]가 고도이의 컬렉션 목록에 수록. 왕립 아카데미가 페르난도 7세의 초상화를 주문. 팔라폭스 장군이 사라고사의 포위 상황을 직접 볼 수 있도록 고야를 초청. 고향 마을인 푸엔데토도스를 방문.	**1808** 카를로스 4세, 아들에게 왕위를 물려주고 퇴위. 페르난도 7세, 에스파냐 왕위에 등극(1833년까지 재위). 3월에 프랑스군이 마드리드에 입성. 5월 2일에 마드리드에서 프랑스군에 대한 봉기 발생. 5월 3일에 반란 가담자들 처형. 5월 5일에 바욘에 있던 에스파냐 왕실이 나폴레옹에게 에스파냐 왕위를 넘김. 반도전쟁 또는 독립전쟁 시작(1814년까지) 6월에 조제프 보나파르트가 호세 1세로서 에스파냐 왕위에 오름. 12월에 마드리드가 프랑스군에 항복.
1809 마드리드로 귀환.	**1809** 아서 웰즐리, 영국군을 이끌고 이베리아 반도에 도착. 7월에 웰즐리가 에스파냐로 들어옴. 웨즐리, 탈라베라 전투에서 프랑스군을 격파하고 웰링턴 자작에 봉해짐.
1810 『전쟁의 참화』 제작에 착수. 호세 1세를 위해 「마드리드 시의 우의화」[148] 제작.	**1810** 나폴레옹, 오스트리아의 마리 루이즈와 결혼. 요한 볼프강 폰 괴테, 『색채론』 출판.
1811 호세 1세의 초상화를 그리고 에스파냐 훈장을 받음. 레오카디아 바이스의 결혼이 파경을 맞음.	**1811** 호베야노스 사망. 프랑스군, 포르투갈 국경도시 알메이다에서 패하여 에스파냐로 퇴각.
1812 아내 호세파 사망. 아들 하비에르에게 재산을 나누어줌. 재산목록 작성. 웰링턴 공작의 초상화를 유화와 스케치로 여러 점 제작 [158~160].	**1812** 3월에 카디스 의회가 새로운 자유주의적 헌법을 채택. 8월에 웰링턴이 마드리드에 입성, 에스파냐군 대원수로 진급. 바이런, 『차일드 해럴드의 순례』 집필(1818년까지).
	1813 호세 1세 퇴위. 프랑스군, 에스파냐에서 철수. 나폴레옹, 라이프치히 전투에서 패배. 페르난도 7세, 에스파냐로 귀환.
1814 「1808년 5월 2일」[164]과 「1808년 5월 3일」[165]을 그리기 위해 섭정에게 보조금을 요청. 마리아 델 로사리오 바이스가 태어남. 「벌거벗은 마하」와 「옷을 입은 마하」가 외설스럽다는 이유로 종교재판소에 고발됨.	**1814** 연합군이 파리에 입성. 나폴레옹이 퇴위하고 루이 18세가 복귀. 페르난도 7세, 마드리드에 입성. 자유주의적 헌법 폐지. 종교재판소 부활. 나폴레옹이 퇴위한 뒤 파리조약 체결.
1815 3월에 종교재판소에 출두. 판화집 『투우』 제작[179, 180].	**1815** 3월에 나폴레옹이 프랑스로 귀환. 루이 18세 탈주. 6월에 나폴레옹이 워털루 전투에서 패배하고 퇴위. 7월에 연합군이 파리에 입성. 루이 18세 복귀.
1816 판화집 『어리석음』[1, 182] 제작에 착수.	**1816** 제인 오스틴, 『엠마』 출판.
1817 세비야를 방문하여, 대성당에 성공적인 종교화를 완성.	**1817** 후안 멜렌데스 발데스 사망. 존 컨스터블, 최초의 풍경화 전시회 개최.
1818 '귀머거리의 집' [184]을 구입하기 위해 매매계약서 작성.	**1818** 메리 울스턴크래프트 셸리, 『프랑켄슈타인』 출판.
1819 2월에 '귀머거리의 집' 으로 이사. 최초의 석판화 제작[183]. 중병에 걸림.	**1819** 카를로스 4세와 마리아 루이사, 망명지인 로마에서 사망. 마드리드에서 프라도 미술관 개관.

프란시스코 고야의 생애와 예술	시대 배경
	테오도르 제리코, 파리에서 「메두사호의 뗏목」 전시.
1820 「아리에타와 고야의 초상」[185]. '검은 그림' 연작[186~189]을 그리기 시작. 헌법에 대한 충성 서약을 위해 마드리드의 산 페르난도 왕립 아카데미를 마지막으로 방문.	**1820** 라파엘 델 리에고 이 누녜스, 자유주의적 쿠데타에 성공. 페르난도 7세, 자유주의 헌법 수락. 종교재판소 폐지. **1822** 베로나 회의, 페르난도 7세에 대한 혁명을 토의하고, 프랑스군이 에스파냐의 봉기를 진압하기로 결정.
1823 '귀머거리의 집'을 손자 마리아노 고야에게 증여한다는 증서를 작성.	**1823** 4월에 프랑스와 에스파냐 전쟁. 8월에 프랑스군이 트로카데로 요새를 점령, 페르난도 7세에게 권력을 돌려줌.
1824 『어리석음』을 동판화로 제작[1, 182]. 사면을 받고 프랑스 방문 허가를 요청. 파리를 방문. 레오카디아와 함께 보르도에 정착.	**1824** 5월에 에스파냐에서 일반사면이 실시. 시몬 볼리바르, 페루를 에스파냐의 지배에서 해방시킴. 런던에 국립미술관 설립.
1825 1월에 파리에서 『변덕』이 간행되고, 『비블리오그라피 드 라 프랑스』지에 광고가 실림. 휴가를 연장. 중병에 걸림. 7월에 휴가를 두번째로 연장. 석판화 제작.	**1825** 자크 루이 다비드, 브뤼셀에서 사망. 남아메리카에서 에스파냐의 식민지배가 막을 내림. 존 내시, 버킹엄 궁전 건립. 알렉산드르 푸슈킨, 『보리스 고두노프』 출판.
1826 마드리드를 방문하여, 궁정화가의 봉급은 그대로 받으면서 현역 은퇴를 승인받음.	**1826** 제임스 페니모어 쿠퍼, 『모히칸족의 최후』 출판.
1828 4월 16일 사망하여 보르도에 매장. 안토니오 브루가다가 '귀머거리의 집'에 남아 있는 작품 목록을 작성.	**1828** 처음 작성된 프라도 미술관 소장품 목록에 고야의 자서전적 메모가 포함됨.
1901 유해가 보르도 묘지에서 에스파냐로 돌아와 산 안토니오 데 라 플로리다 교회에 안장.	**1901** 빅토리아 여왕 사망. 구글리엘모 마르코니, 무선 송신에 성공.

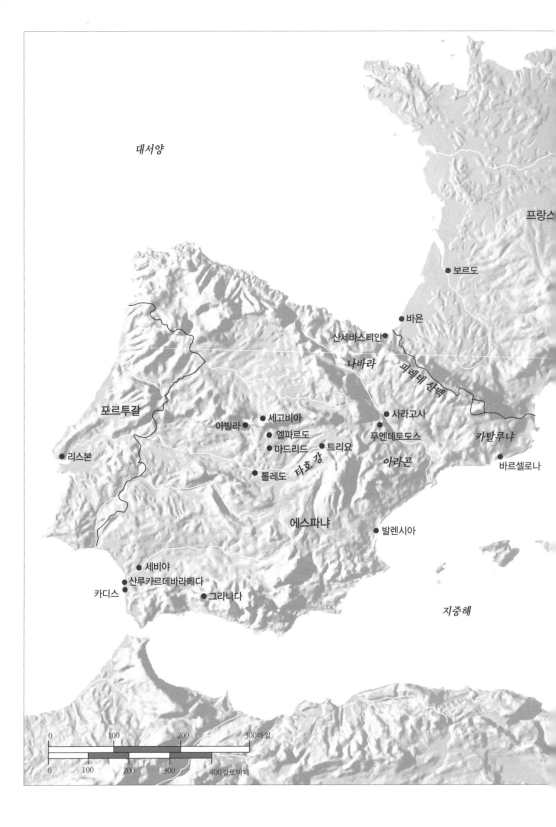

대서양

프랑스

● 보르도

● 바욘

산세바스티안 ●

나바라

피레네 산맥

포르투갈

● 세고비아

아빌라 ●

사라고사 ●

엘파르도 ●

카탈루냐

마드리드 ● ● 트리요

푸엔데토도스 ●

리스본 ●

톨레도 ●

타호 강

아라곤

바르셀로나 ●

에스파냐

발렌시아 ●

● 세비야

산루카르데바라메다 ●

카디스 ●

● 그라나다

지중해

0 100 200 300마일

0 100 200 300 400킬로미터

베네치아 ●

파르마 ●

시에나 ●

로마 ●　　**이탈리아**

나폴리 ●　● 헤르쿨라네움
폼페이 ●

고야 관련 저서

고야의 작품을 체계적으로 분류한 도록은 여럿 있지만, 가장 구하기 쉽고 믿을 만한 도록은 가시에 · 윌슨 · 라슈날이 함께 만든 것이다. 오늘날에는 수많은 언어로 쓰인 수많은 고야 전기가 간행되어 있다. 19세기에 씌어진 전기도 있고, 고야 애호가들에게 새로운 정보와 지식을 준 전기도 있다. 여기서는 가장 독창적이고 유용한 저서들과 가장 쉽게 구할 수 있고 최신 정보를 담고 있는 저서들을 골라보았다.

Pierre Gassier, *Francisco Goya : Drawings : The Complete Albums* (New York, 1973)

_____, *The Drawings of Goya : The Sketches, Studies and Individual Drawings*(New York, 1975)

Pierre Gassier, Juliet Wilson and François Lachenal, *Goya Life and Work*(Paris, 1971, repr. Cologne, 1994)

Nigel Glendinning, *Goya and his Critics*(New Haven and London, 1977)

_____, 'Goya on Women in the Caprichos : The Case of Castillo's Wife', *Apollo*, 107(1978), pp.130~34

_____, 'Goya's Patrons', *Apollo*, 114 (1981), pp.236~47

Fred Licht, *Goya and the Modern Temper in Art*(New York, 1978)

Folke Nordstrom, *Goya, Saturn and Melancholy, Studies in the Art of Goya*(Stockholm, Göteborg, Uppsala, Almquist and Wiksell, 1962)

Alfonso E Péréz Sanchez and Julián Gállego, *Goya, The Complete Etchings and Lithographs*, trans. by David Robinson Edwards and Jenifer Wakelyn(Munich and New York, 1995)

Sarah Symmons, *Goya*(London, 1977)

_____, *Goya : In Pursuit of Patronage* (London, 1988)

Janis Tomlinson, Goya in the Twilight of Enlightenment(New Haven and London, 1992)

_____, *Francisco Goya y Lucientes 1746~1828*(London, 1994)

Jesusa Vega, 'The Dating and Interpretation of Goya's Disasters of War', *Print Quarterly*, 11 : 1 (1994), pp.3~17

_____, 'Goya's Etching after Velázquez', *Print Quarterly*, 12 : 2(1995), pp.145~63

Gwyn A Williams, *Goya and the Impossible Revolution*(New York, 1976)

전시회 도록

고야와 그의 동시대 화가들, 그리고 그들이 활동했던 시대에 대한 중요한 전시회는 수없이 많았다. 이런 전시회들의 도록은 아직도 구할 수 있으며, 고야 관련 자료를 얻을 수 있는 귀중한 정보원이 되고 있다.

Jeannine Baticle, *L'Art européen à la cour d'Espagne au XVIIIe siècle* (Galeries des Beaux-Arts, Bordeaux ; Galerie Nationales d'Exposition du Grand-Palais, Paris ; Museo del Prado, Madrid, 1979~80)

David Bindman, *The Shadow of the Guillotine, Britain and the French Revolution*(British Museum, London, 1989)

Carlos III y La Ilustración, 2 vols (Palacio de Velázquez, Madrid, 1988~9)

Goya and his Times(Royal Academy of Arts, London, 1963~4)

Goya and the Spirit of the Enlightenment (Museo del Prado, Madrid ; Museum of Fine Arts, Boston ; Metropolitan Museum of Art, New York, 1988~9)

Goya, Truth and Fantasy, The Small Paintings(Museo del Prado, Madrid ; Royal Academy of Arts, London ; The Art Institute of Chicago, 1993~4)

Werner Hofmann(ed.), *Goya : Das Zeitalter der Revolutionen 1789~1830*(Hamburger Kunsthalle, 1980)

William B Jordan and Peter Cherry, *Spanish Still Life from Velázquez to Goya*(National Gallery, London, 1995)

Roger Malbert, *Goya, The Disparates* (Hayward Gallery, London, 1997)

Painting in Spain During the Later Eighteenth Century(National Gallery, London, 1989)

Painting in Spain in the Age of Enlightenment : Goya and his Contemporaries(Spanish Institute, New York ; Indianapolis Museum of Art, 1997)

Le Siècle d'Or des Estampes Tauromachiques 1750~1868(Royal Academy of San Fernando, Madrid, 1989)

Juliet Wilson Bareau, *Goya's Prints : The Tomás Harris Collection in the British Museum*(British Museum, London, 1981)

Reva Wolf, *Goya and the Satirical Print in England and on the Continent, 1730~1830*(Boston College Museum, 1991)

역사적 · 문화적 배경

Angel Alcalá(ed.), *The Spanish Inquisition and the Inquisitional Mind*(Boulder, 1987)

Raymond Carr, *Spain 1808~1975* (Oxford, 1966, 2nd edn, 1982)

David Francis, *The First Peninsular*

War, 1702~13(London, 1975)

Nigel Glendinning, *A Literary History of Spain : The Eighteenth Century* (London, 1972)

W N Hargreaves-Mawdsley, *Eighteenth-Century Spain, 1700~ 1788* : A Political, Diplomatic and Institutional History(London, 1979)

_____, *Spain Under the Bourbons, 1700~1833* : A Collection of Documents (London, 1973)

Richard Herr, *The Eighteenth-Century Revolution in Spain*(Princeton, 1958)

Henry *Kamen, The War of Succession in Spain*, 1700~15(London, 1969)

_____, *Inquisition and Society in Spain in the Sixteenth and Seventeenth Centuries*(London, 1985)

George Kubler, *Art and Architecture in Spain, Portugal and their American Dominions*, 1500~1800(London, 1962)

Geoffrey J Walker, *Spanish Politics and Imperial Trade, 1700~1789* (London, 1979)

동시대 사료

Charles Baudelaire, *The Painter of Modern Life and Other Essays*, ed. and trans. by Jonathan Mayne (London, 1995)

Alexander Boyd(ed.), *The Journal of William Beckford in Portugal and Spain* 1787~1788(London, 1954)

J A Ceán Bermúdez, *Diccionario historico de los más ilustres profesores de las Bellas Artes en España*, 6 vols(Madrid, 1800, repr. 1965)

Edmund Burke, *A Philosophical Enquiry into the Origin of Our Ideas of the Sublime and Beautiful*, ed. James T Boulton(London, 1958)

Richard Cumberland, *Anecdotes of Eminent Painters in Spain*(London, 1787)

Diderot on Art−1 : The Salon of 1765 and Notes on Painting, trans. by John Goodman, introduction by Thomas Crow(New Haven and London, 1995)

William Hogarth, *Analysis of Beauty* (London, 1753)

Dionysius Longinus, *Longinus on the Sublime*, trans. by William Smith (London, 1819)

William Napier, *History of the Peninsular War*(London, 1828~40)

Antonio Palomino, *El Museo Pictórico y Escala Óptica*(Madrid, 1715~24, repr. 1795~97), trans. by Nina Ayala Mallory : Antonio Palomino, *Lives of the Eminent Spanish Painters and Sculptors*(Cambridge, 1987)
Vol. 1 : *Teoría de la Pintura*
Vol. 2 : *Práctica de la Pintura*
Vol. 3 : *El Parnaso español pintoresco laureado*

Antonio Ponz, *Viaje de España*, 18 vols(Madrid, 1772~94)

Sir Joshua Reynolds, *Discourses on Art*, ed. Robert R Wark(New Haven and London, 1975)

Charles Vaughan, *Narrative of the Siege of Saragossa*(London, 1809)

고야의 동시대인과 후세의 고야 예찬자들에 관한 저서

Jonathan Brown(ed.), *Picasso and the Spanish Tradition*(New Haven and London, 1996)

Douglas Druick, Fred Leeman and Mary Anne Stevens, *Odilon Redon 1840~1916*(London, 1995)

Ian Gibson, *The Shameful Life of Salvador Dalí*(London, 1997)

Sensation : Young British Artists from the Saatchi Collection(exh. cat., Royal Academy of Arts, London, 1997)

Eleanor M Tufts, *Luis Meléndez : Eighteenth-Century Master of the Spanish Still Life : With a Catalogue Raisonné*(Columbia, MO, 1985)

Catherine Whistler, 'G B Tiepolo at the Court of Charles III', *Burlington Magazine*, 128(1986), pp.198~205

찾아보기

굵은 숫자는 본문에 실린 작품 번호를 가리킨다

검은 그림 연작 288, 291, 311, 327
고도이, 마누엘 102, 133, 158, 180, 188, 198~203, 207, 212, 220, 238, 249, 270, 276, 281, 301
고야, 리타 153
고야, 마리아노 298, 304
고야, 카밀로 11
고야, 토마스 153
고야, 하비에르 53, 119, 130, 143, 183, 229, 254, 288, 308, 311, 315
고이코에체아, 돈 마르틴 미겔 308
고티에, 샹텔름 288
「귀머거리의 집 스케치」 **184** ; 288
골드스미스, 올리버 116
그로, 앙투안 233
그로스, 게오르게 307
그뢰즈, 장 밥티스트 31
기, 니콜라 238
기유마르데, 페르디낭 199
길레이, 제임스 147, 179
「프랑스는 자유, 영국은 예속」 **95** ; 147, 149

나비아, 고메스 데 19
「마드리드의 산 페르난도 왕립 아카데미에 있는 미술 작업실」 **9** ; 19
나폴레옹 1세 198, 210, 234, 249, 252
나폴레옹 3세 241
네이피어, 윌리엄 246, 252
네케르, 자크 147, 149

다비드, 자크 루이 95, 102, 128, 152, 199, 206, 213, 221, 233, 249, 265
「나폴레옹 황제의 대관식」 **123** ; 196, 197, 210
「생 베르나르 고개를 넘고 있는 보나파르트」 **125** ; 200, 201
「쥘리에트 레카미에의 초상」 **137** ; 222, 223
다오이스 260
달리, 살바도르 330
「삶은 강낭콩이 있는 부드러운 구조 : 내전의 전조」 **211** ; 330

댈림플, 윌리엄 42, 45, 60
도레, 귀스타브 322
도미에, 오노레 263, 307, 315
「무거운 짐」 **200** ; 317
독립전쟁→반도전쟁
「독립전쟁의 우의화」 **168** ; 263
돈 루이스 왕자 60, 102, 105~107, 113, 116, 121, 172, 198, 220
뒤러, 알브레히트 182
들라크루아, 외젠 199, 234, 304, 307
「민중을 이끄는 자유의 여신」 **169** ; 263~265
『변덕』의 모사화 **203** ; 318
디드로, 드니 31, 127, 158
디오게네스 177

라유망, 가브리엘 226
라이트, 조지프 159
라파엘로 72, 73
랑크레, 니콜라 318
레오카디아 315
레이놀즈, 조슈아 95, 102, 116, 131, 133, 221, 304
「자화상」 **85** ; 134
「주세페 바레티의 초상」 **84** ; 131~133
렘브란트 반 레인 96, 133, 182, 304
「고수머리의 자화상」 **89** ; 136
「화실의 화가」 **83** ; 130, 131
로드리게스, 벤투라 79
로페스 이 포르타냐, 비센테 210, 307
「고야의 초상」 **194** ; 306, 307
「발렌시아 대학을 방문한 카를로스 4세 가족의 초상」 **131** ; 211
롤런드슨, 토머스 149
롱기누스, 디오니시우스 158
루벤스, 페테르 파울 113, 300
루산 이 마르티네스, 호세 13, 15, 28
루시엔테스, 그라시아 11
르동, 오딜롱 322
「음산한 풍경 속의 미치광이」 **206** ; 322, 323
리베라, 호세 데 76

마네, 에두아르 234, 263, 265, 307
「막시밀리안 황제의 처형」 **170** ; 265, 322
「바리케이드」 **207** ; 324, 325
마드라소 이 아구도, 호세 데 265, 266, 308, 310
「돈 마누엘 가르시아 데 라 프라다의 초상」 **196** ; 310, 311
「루시타니아인의 지도자 비리아투스의 죽음」 **171** ; 265
마르티네스, 세바스티안 74 ; 113, 116, 117, 120, 150, 151, 158, 203, 220
마리아 루이사 왕비 121, 187, 188, 198, 202, 203, 207, 310
마리아 루이사 호세피나 207
마리아 이사벨라 공주 207
마리아 호세파 공주 207
메르키, 카예타노 302, 304
「고야의 두상」 **193** ; 302
메리메, 프로스페르 312
멜렌데스, 루이스 16, 17, 60, 304
「자화상」 **8** ; 17, 34
멜렌데스 발데스, 후안 99, 133, 156
멩스, 안톤 라파엘 17~19, 21, 23, 39~41, 43, 44, 46, 61, 67, 76, 77, 110, 113, 149, 188, 198
「야노 후작부인의 초상」 **73** ; 113, 114
「자화상」 **10** ; 20, 21
「카를로스 3세의 초상」 **26** ; 40
모데르니스타 운동 325
모라틴, 레안드로 페르난데스 데 156
무기로 백작 **195** ; 307, 318
무리요, 바르톨로메 에스테반 76, 88, 125, 127, 130, 312
「자화상」 **80** ; 125~127
뭉크, 에드바르트 307, 318
「사춘기」 **204** ; 319, 320
뮈라 원수, 조아생 233
미란다, 후안 카레뇨 데 212
「알몸의 라 몬스트루아」 **134** ; 218
「옷입은 라 몬스트루아」 **135** ; 219

바레티, 주세페 38, 42, 131

바예우, 라몬 15, 44, 79, 80, 150, 229
「부엌의 크리스마스 이브」 35 ; 52
바예우, 마누엘 15, 86, 87
바예우, 프란시스코 15, 19, 23, 28,
 43, 46, 50, 79~82, 143, 187, 229
「기둥의 성모 형상으로 성 야곱을 찾
 아온 성모 마리아」 7 ; 17
「성인들의 여왕, 성모 마리아」 54 ;
 81~83
「시골 소풍」 37 ; 55
바예우, 호세파 32, 290
바예호, 에우헤니아 마르티네스 212
바이스, 로사리오 299
바이스, 이시도로 299
반 데이크, 안토니 200
반도전쟁 26, 102, 172, 202, 223, 230,
 246, 255, 292, 307
반 로, 루이 미셸 58
발렌시아 대성당 88, 89, 109, 119
발타사르 카를로스 왕세자 72
배리, 제임스 95, 131
「인류 문명의 진보」 95
버크, 에드먼드 116, 158
베르네, 조제프 158
벤첼, 알로이스 315
벨라르데 260
벨라스케스, 디에고 45, 49, 69, 72,
 73, 76, 81, 83, 106, 119, 125, 156,
 200, 203, 251, 304, 312
「멧돼지를 사냥하는 펠리페 4세」 30 ;
 46
「궁정 시녀들」 50 ; 72, 97, 125, 207
벨라스케스, 안토니오 곤살레스 32
벨라스케스, 에우헤니오 루카스 325
「교수형 당한 남자」 208 ; 326, 327
보스네센스키, 안드레이 330
보케리니, 루이지 106
본, 찰스 12, 69, 89, 237, 238, 268
부르봉 왕조 21, 38, 42, 60, 73, 99,
 121, 143, 153, 199, 230, 241, 273
부셰, 프랑수아 31, 318
부아이, 루이 레오폴 321
브라운슈바이크 대공 152
브레뷔프, 장 드 226
브뢰헬, 피테르 73
브루가다, 안토니오 308, 311
브리, 테오도르 데 227
블랜처드 제럴드, 윌리엄 322
블레이크, 윌리엄 177, 223, 284, 311
「네부카드네자르」 140 ; 225

비방 드농, 도미니크 233
비제 르브룅, 엘리자베트 루이즈 121
빙켈만, 요한 요아힘 21

사우디, 로버트 252
사체티, 조반니 바티스타 23, 24
사파테르, 마르틴 88, 116, 120, 124,
 130, 146, 151, 153
산 안토니오 데 라 플로리다 교회 120-
 121 ; 187~193, 197~199, 223, 328
산타바르바라 왕립 태피스트리 공장 44
산타 크루스 후작부인 136 ; 221
산 페르난도 왕립 아카데미 16~19
산 프란시스코 엘 그란데 성당 87, 143
샤르댕, 장 밥티스트 시메옹 133, 304
「차양을 쓴 자화상」 86 ; 134
성 프란시스코 데 보르하 88, 89, 194
세르나, 페르난도 데 라 255
세비야 대성당 6, 88, 286
세안 베르무데스, 후안 아우구스틴 156
세잔, 폴 307, 328
세풀베다, 페드로 곤살레스 182
셀레스티나 161~163, 169, 213, 301
셰퍼, 애리 311
수르바란, 프란시스코 데 76, 88
수플로, 자크 제르맹 22
슈로스트 형제 25 ; 39
스튜어트, 알렉산더 116

아구스틴, 마리아 242
아로얄, 레온 데 276
아리에타 290
아미고니, 자코모 27, 28
「팔라스 아테나와 마르스에게 이끌려
 이탈리아로 들어가는 어린 돈 카를로
 스」 20 ; 30, 31
안토니오 파스쿠알 왕자 207
알레그레, 마누엘 21
「도서관」 11 ; 21
알바 공작부인 113, 116, 124, 125,
 156, 158, 180, 188, 213, 221, 297
알바니 추기경 188
알타미라 공작 119
앨컨, 헨리 토머스 242
「에스파냐에 파견된 제10용기병연대」
 153 ; 242, 243
앵그르, 장 오귀스트 도미니크 220
에를랑어 남작 291
에스테르하지 공작 315
에스파냐 계승전쟁 11, 23

에우헤니에 데 몬티호 241
엔기다노스, 토마스 로페스 260, 261
「마드리드의 5월 2일」 166 ; 260
엘 그레코 88, 312
엘 파르도 46, 61
엘 필라르 대성당 53 ; 12, 15, 32, 79,
 88, 189
오소리오, 마누엘 119, 121
오수나 공작 88, 107, 116, 139, 143
오수나 공작부인 109, 110, 294
올라비데, 파블로 31
우아스, 미셸 앙주 13, 26, 106
「미술학원」 5 ; 14
「이발소」 67 ; 106
우드리요, 미겔 325
웰링턴 공작 237, 246, 249, 251, 252
「웰링턴 공작의 초상」 157 ; 248, 249
유바라, 필리포 23, 24
이리아르트, 샤를 287
이블린, 존 170
잉글라다, 호세 아파리시오 252
「마드리드의 기근」 163 ; 255

제리코, 테오도르 228, 229, 311
「메두사호의 뗏목」 143 ; 228, 229
조제핀 황후 206, 210
존슨 박사 116
졸리, 안토니오 37, 42, 68, 197
「카를로스 3세의 나폴리 출항」 24 ;
 38
종교재판소 13, 152, 170, 238, 273

채프먼, 다이너스와 제이크 332
「시체에 대해 이 무슨 만용인가」
 212 ; 330~332

카디스 150, 151, 156, 234, 254, 268,
 273, 274
카르니세로, 안토니오 281
「마드리드의 투우장 전경」 172 ; 267
카를 5세 45, 46
카를 대공 5
카를로스 2세 5, 212
카를로스 3세 17, 26, 37, 43, 49, 68,
 89, 107, 139, 153, 198, 207, 213
카를로스 4세 58, 99, 121, 143, 147,
 152, 187, 198, 201, 206, 220, 311
카를로스 루이스 왕자 207
카를로스 마리아 이시드로 왕자 206
카를로타 호아키나 공주 207

카바루스, 프란시스코 102, 117, 133
카스테야노, 마누엘 260, 261
　「다오이스의 죽음」 167 ; 260, 261
카스티, 잠바티스타 267
카스티요, 호세 델 14
　「어느 화가의 화실」 6 ; 15
컨스터블, 존 284
코즈웨이, 리처드 299
콜리지, 새뮤얼 테일러 284
쿠르베, 귀스타브 263, 315
쿠벨스, 살바도르 마르티네스 291
쿤체, 타데우슈 25
클레, 파울 307
키로소, 로렌소 데 44
　「마드리드 마요르 거리의 개선문」
　29 ; 44, 45
키예, 프레데리크 270
키츠, 존 285
킨타나, 마누엘 156

터너, J.M.W. 158, 233, 284, 311
　「전함 테메레르호」 311
테일러 남작 312, 315
톨레도 대성당 6, 88, 172, 193
트리요 151
틀라크루아, 외젠 312
티에폴로, 잔도메니코 58, 276
　「사기꾼」 40 ; 58, 59
티에폴로, 잠바티스타 23, 76, 192
　「세계가 에스파냐에 경의를 표하다」 14 ;
　23, 24
티치아노 73, 113, 200

티크너, 찰스 268

파도바의 성 안토니오 193, 194
파레트 이 알카사르, 루이스 21, 26,
　41~45, 49, 58, 60, 61, 63, 68, 105,
　121, 161, 175, 177, 197, 229, 276
　「1789년 부왕에게 충성을 맹세하는
　아스투리아스 왕자」 79 ; 124
　「디오게네스의 분별」 115 ; 175, 178
　「마드리드의 골동품 가게」 28 ; 42
　「셀레스티나와 연인들」 100 ; 162
　「식사중인 카를로스 3세」 27 ; 40, 41
　「헤라클레스 신전에 제물을 바치는 한
　니발」 12 ; 21, 23
팔라폭스 장군, 호세 234, 238, 246
팔로미노, 안토니오 72, 97
페랄, 돈 안드레스 델 99, 116
페레르, 호아킨 마리아 299
페르난도 5세 37, 88
페르난도 6세 15, 16
페르난도 7세 121, 206, 229, 235,
　241, 255, 260, 273, 281, 299, 308
펠류, 에드워드 273
펠리페 2세 5
펠리페 3세 72
펠리페 4세 72, 106
펠리페 5세 5, 23, 44
폰타나, 펠리페 188
폰테호스 후작부인 110
푸엔데토토스 3 ; 11, 12, 234
푸젤리, 헨리 158
프라고나르, 장 오노레 25, 31, 127

프라다, 마누엘 가르시아 데 라 308
프란시스코 데 파울라 안토니오 왕자
　207
프랑스 혁명 6, 152, 172, 180, 199
프랭클린, 벤저민 133
프리드리히, 카스파어 다비트 159
플로리다블랑카 96, 97, 99, 102, 107,
　113, 117, 119, 121, 131, 133, 147
피넬리, 바르톨로메오 252
　「1810년의 에스파냐, 거인상」 161 ;
　252, 265
피사로, 카미유 315, 318
　「시골 아낙」 202 ; 318
피우스 6세 교황 189, 210
피카소, 파블로 307, 325, 327
　「눈먼 남자」 209 ; 327
피트, 윌리엄 147

합스부르크 왕가 5, 11
호가스, 윌리엄 126~128, 130, 154,
　276, 304
　「방탕자의 진보」 154
　「화가와 애완견」 81 ; 126
호베야노스, 가스파르 멜초르 데 61-
　62 ; 76, 99, 102, 107, 116, 133,
　156, 158, 180, 187, 197, 198, 276
호세 1세 68, 230, 238, 246, 251, 273
홀리아, 아센시오 193
힐턴, 윌리엄 246
　「웰링턴 공작의 마드리드 개선 입성」
　156 ; 246, 247

고야의 작품목록

「가스파르 멜초르 데 호베야노스의 초
　상」 61-62 ; 100, 101
「가장 나쁜 것은 구걸해야 하는 것이다」
　155 ; 245
「감옥 광경」 193
「거인상」 162 ; 252, 253
「겨울」 또는 「눈보라」 92 ; 142, 143
「고문」 176 ; 274
「고행자 행진」 276, 308
「공포의 어리석음」 1 ; 7
「괴물의 고전적인 가면」 22 ; 33
「교수형 당한 남자」 46-48 ; 68, 70,
　71, 77, 81, 147, 156, 168, 172, 274

「구메르신다 고이코에체아」 145 ; 230
「구원은 없다」 110 ; 172
「굶어 죽지는 않겠군」 112 ; 172, 174
「궁정 시녀들」 51 ; 74~76
「그는 용케도 제 몸을 지킨다」 173 ;
　268, 269
「그들은 실을 잘 잣고 있다」 116 ; 179
「그들은 얼마나 실을 잘 잣는가!」
　102 ; 162
「그들은 첫번째 구혼자에게 얼른 손을
　주어버린다」 104 ; 164, 167
「그 이상도 그 이하도 아니다」 113 ;
　173, 175

「난파선」 154
「노래와 춤」 138 ; 223, 224
「눈먼 기타 연주자」 38-39 ; 55~57,
　63, 81
「니콜라 기 장군의 초상」 150 ; 238
「다정다감했기 때문에」 111 ; 172
「대장간」 197 ; 312, 313, 315
「돈 루이스 데 부르봉 왕자의 가족」
　66 ; 104, 105
「돈 세바스티안 마르티네스」 74 ; 114
「돈 안드레스 델 페랄」 60 ; 98, 99
「돼지 오줌통을 불고 있는 아이들」 23,
　34 ; 37, 50, 51

「두 사냥꾼」 **32** ; 49

「레오카디아」 **187** ; 294

「로코 푸리오소」 **205** ; 320, 321

「마녀들의 안식일」 **99** ; 159~161, 178

「마누엘 고도이의 초상」 **64** ; 102

「마누엘 오소리오 만리케 데 수니가의 초상」 **76** ; 118, 119

「마드리드 시의 우의화」 **148** ; 234

「마드리드의 수호성인 성 이시드로」 **45** ; 66, 67, 77

「마드리드의 장터」 **41** ; 58, 59, 81

『마드리드 화첩』 **101-102**, 107 ; 161~ 163, 168, 177

「마르틴 사파테르의 초상」 **75** ; 116

「마리아 루이사의 기마상」 **128** ; 205

「마리아 루이사의 초상」 **78** ; 122, 123

「마하와 셀레스티나」 **190** ; 300

「머리에 바구니를 인 아낙과 고양이」 **21** ; 32, 33

「멧돼지 사냥」 **31** ; 46, 49

「무기로 백작 후안 바우티스타의 초상」 **195** ; 308, 309

「물 나르는 여자」 **199** ; 315~317

「밀회」 **43** ; 62, 63, 82

「밤의 화재」 154

「방귀」 **117** ; 180, 181

「벌거벗은 마하」 **132** ; 212~215, 220

「베나벤테 공작부인의 초상」 **69** ; 109

「벨베데레의 토르소」 **16-18** ; 26, 29

『변덕』 **90**, **103-104**, **106**, **108-111**, **113-114**, **116-117** ; 6, 58, 76, 163, 164, 167, 169, 172, 173, 177, 178, 180, 182~184, 197, 207, 212, 240, 291, 304, 308, 311, 319, 328

「보르도의 젖짜는 처녀」 **201** ; 315

「부엌의 크리스마스 이브」 **35** ; 50

「붙잡힌 그리스도」 172, 193

「사냥복 차림의 카를로스 3세」 **44** ; 64

「사람 시체를 뜯어보고 있는 식인종」 **142** ; 227

「사투르누스」 **186** ; 292, 293

『산루카르 화첩』 **97-98** ; 156

「산타 크루스 후작부인의 초상」 **136** ; 222, 223

「성 이시드로의 목장」 **93** ; 143~145

「세바스티안 데 모라」 **49** ; 72, 73

「소풍」 **36** ; 54

「순교자들의 여왕, 성모 마리아」 **55** ; 81, 84, 85, 159

「시체에 대해 이 무슨 만용인가!」
213 ; 330, 331

『C 화첩』 223

「십자가에 매달린 그리스도」 **52** ; 77~79, 172

「아리에타와 고야의 초상」 **185** ; 288

「아마추어 투우사」 **42** ; 62

「아무도 자신을 모른다」 **106** ; 168

「아센시오 훌리아의 초상」 **122** ; 194

「알바 공작부인의 초상」(1795) **72** ; 112, 113

「알바 공작부인의 초상」(1797) **119** ; 187

「알프스에서 처음으로 이탈리아를 내려 다보는 정복자 한니발」 **19** ; 26, 29~31

「양산」 **33** ; 49~51

「어리석음」 6, 283, 285, 286, 288, 291, 311

「에스파냐의 오락」 **191** ; 300

『F 화첩』 **176** ; 274

「여름」 또는 「수확」 **91** ; 139~141

「여자들의 어리석음」 **181** ; 282, 284

「오수나 공작의 가족」 **68** ; 108, 109

「옷을 입은 마하」 **133** ; 212, 213, 216, 217, 220, 270

「용감한 무어인 가술은 황소를 창으로 찔러 죽인 최초의 인물이다」 **179** ; 280, 281

「운명의 세 여신」 **189** ; 296, 297

「웰링턴 공작의 기마상」 **158** ; 249

「웰링턴 공작의 초상」 **159** ; 250, 251

「음산한 풍경 속의 미치광이」 **206** ; 322

「이것은 더 나쁘다」 **154** ; 244

「이 남자한테는 많은 친척이 있고, 그 중 일부는 제정신이다」 **139** ; 224

「이렇게 해도 그녀가 누군지 알 수 없 다」 **108** ; 170

「이빨 도둑」 **109** ; 170, 171

「이성의 잠은 괴물을 낳는다」 **114** ; 173, 176, 177

「이 얼마나 용감한가!」 **152** ; 242, 243

「2인 기마 초상화 습작」 **126** ; 202

「이제 곧 닥쳐올 사태에 대한 슬픈 예 감」 **151** ; 240, 241

『이탈리아 화첩』 **16-18**, **21-22**, **105** ; 25, 28, 31, 37, 67, 164, 292

「자화상」(1771~75) **2** ; 10, 33, 97

「자화상」(1797~1800) **87** ; 134, 135

「자화상」(1798~1800) **88** ; 136

「자화상」(1815) **58** ; 94, 95

「작은 거인」 **94** ; 147~149

『전쟁의 참화』 **151-152**, **154-155**, **173-174**, **213** ; 6, 238, 240, 261, 265, 267, 282, 294, 304, 311, 332

「정신병원」 276, 308

「정신병자 수용소」 **96** ; 154, 193

「정어리 매장」 **175**, **177** ; 273, 275~277, 308

「종교재판소 광경」 **178** ; 276, 278, 279, 308

「진리는 죽었다」 **174** ; 268, 269

「책읽는 여자」 **183** ; 287

「1808년 5월 2일」 **164** ; 6, 212, 233, 255~257, 262, 311

「1808년 5월 3일」 **147**, **165** ; 212, 233, 255, 258, 259, 262, 311, 322

「78세의 자화상」 **192** ; 302

「카를로스 4세의 가족」 **120** ; 208, 209

「카를로스 4세의 기마상」 **127** ; 203

「카를로스 4세의 초상」 **77** ; 122

「카를로스 마리아 이시드로 왕자」 211

「칼 가는 사람」 **198** ; 314, 315

「투우」 281, 282, 302, 308

「파르네세 궁전의 헤라클레스」 **15** ; 26, 244

「팔라폭스 장군의 초상」 **149** ; 237

「페르디낭 기유마르데의 초상」 **124** ; 200

「페페 이요의 죽음」 **180** ; 280, 281

「편지」 **188** ; 294, 295, 311, 315

「폰테호스 후작부인의 초상」 **71** ; 110

「프란시스코 고야 이 루시엔테스, 화가」 **90** ; 138, 139

「프란시스코 카바루스의 초상」 **65** ; 104

「플로리다블랑카 백작의 초상」 **59** ; 96, 97, 220

「하비에르 고야」 **144** ; 230

「허영심 많은 공작」 **160** ; 251

「호세파 바예우」 **146** ; 230

「화실의 자화상」 **82** ; 128~130, 292

「화재」 193

「회개하지 않고 죽어가는 환자를 임종 하고 있는 성 프란시스코 데 보르하」 **56-57** ; 89~91

「후안 멜렌데스 발데스의 초상」 **63** ; 102, 103

「희생자를 잡아먹고 있는 식인종」 **141** ; 226

감사의 말

나는 혜수사 베가 씨한테 특별한 신세를 졌다. 그는 고야에 대한 내 견해에 영향을 주었고, 이 책의 원고를 읽어주었으며, 아낌없는 논평을 해주었다. 또한 많은 분들이 고야와 그의 시대에 관한 이야기를 들려주었다. 특히 발레리아노 보살, 후안 카레테, 존 게이지, 나이즐 글렌데닝, 사비에르 포르투스, 에일린 리베이로의 도움말은 매우 유익했다. 1994년 6월에 '고야 : 진실과 환상' 전과 관련하여 런던의 왕립 미술 아카데미에서 열린 줄리엣 윌슨 배로의 '스터디 데이'는 많은 학자들과 정보를 교환할 수 있는 귀중한 기회가 되었고, 이들도 고야의 예술에 대한 내 해석에 영향을 주었다. 내 제자들, 파이돈 출판사 편집부 직원들, 특히 이 책을 집필하는 동안 연구비를 지원해준 영국 아카데미에도 감사를 드린다.

　　새러 시먼스

옮긴이의 말

프란시스코 고야. 그는 실로 다면적인 모습으로 다양한 삶을 살았습니다. 그런 만큼 그에게는 다양한 수식과 평가가 주어졌습니다.

'근대로 들어가는 문을 열어 젖힌' 위대한 예술가——이것은 앙드레 말로가 『토성, 운명, 예술, 그리고 고야』에서 한 말입니다. 고전주의를 주류로 삼았던 예술이 고야라는 커다란 걸림돌을 만나면서 그 흐름을 바꾸었다는 뜻입니다. 이를 좀더 부연하면, 고전주의는 미와 예술의 결합을 추구했으나, 고야는 오히려 그 둘의 결별을 꾀했다는 얘기가 될 것입니다. 고전주의적 조화가 고야를 거치면서 파탄나기 시작했다는 것——여기에 고야의 미술사적 자리가 놓여 있습니다.

고야가 당대의 현실 속에서 통찰한 '근대'는 차라리 지옥과 천국이 공존하는 카오스였습니다. 그가 문을 열고 들어선 곳은 어둠이었습니다. 그곳, 이성과 합리성의 이면에서 그가 목격한 것은 인간의 광기와 야수성이었습니다. 민중은 세계 질서를 앞세운 나폴레옹의 야욕 아래서 신음하고 있었고, 이를 바라보는 귀머거리 고야에게 세상은 온통 소리 없는 절규였습니다. 유럽의 중심부가 산업혁명과 시민혁명을 거치면서 새로운 코스모스를 획책하고 있을 때, 변방의 깨어 있는 예술가의 눈에 포착된 것은 그 '정돈' 속의 '혼돈'이었던 것입니다.

그렇습니다. 수석 궁정화가의 지위에까지 올랐던 그의 화려하고 다채로운 창작 활동이 결국은 가장 사적이고 음울하고 불가사의한 '검은 그림' 연작으로 마무리된 것도 그와 무관하지 않을 것입니다. 그리고 거기에, 고야를 근대 미술의 창시자로 자리매김한 평가의 정당성이 살아 있을 것입니다.

　　김석희

사진의 출처

AKG, London : 204 ; Biblioteca Nacional, Madrid : 45, 97, 98, 183 ; The Bowes Museum, Barnard Castle, County Durham : 63 ; British Museum, London : 46, 47, 51, 89, 95, 126, 151, 152, 154, 174, 179, 180, 182, 191, 206, 213 ; Courtauld Institute, London : 138 ; Fitzwilliam Museum, University of Cambridge : 90, 104, 106, 108, 109, 110, 111, 113, 114, 116, 117 ; Fondación Thyssen-Bornemisza, Madrid : 122 ; Fondazione Magnani-Rocca, Parma : 66 ; Frick Collection, New York : 198 ; Gallery Cramer, The Hague : 75 ; Giraudon, Paris : 125 ; Glasgow Museums, Burrell Collection : 200 ; Hamburger Kunsthalle : photo Elke Walford 101, 107, 161 ; photo by John Hammond, London : 156 ; Harvard University Art Museums, Cambridge, Massachusetts : 209 ; The Hispanic Society of America, New York : 119, 176 ; Index, Barcelona : 40, 121, 163, 172 ; Institut Amatller d'Art Hispànic, Barcelona : 2, 3, 6, 19, 20, 28, 44, 53, 55, 56, 57, 59, 65, 69, 70, 72, 77, 78, 120, 146, 167 ; Anthony King/Medimage : 13 ; Kunsthalle, Mannheim : 170 ; Metropolitan Museum of Art, New York : Rogers Fund(1906) 74, Jules Bache Collection(1949) 76, Harris Brisbane Dick Fund(1935) 88, bequest of Walter C Baker(1971) 103 ; Mountain High Maps, copyright © 1995 Digital Wisdom Inc : p.342~3 ; Musée des Beaux-Arts, Agen : photo Gilles Salles 208 ; Musée des Beaux-Arts, Besançon : 141, 142 ; Musée Goya, Castres : 87 ; Museo Municipal, Madrid : 29, 118, 157, 166, 168 ; Museo del Prado, Madrid : 15, 16, 17, 18, 21, 22, 24, 26, 27, 33, 34, 35, 36, 37, 38, 41, 42, 43, 49, 50, 52, 58, 61, 62, 68, 79, 91, 92, 93, 94, 105, 112, 127, 128, 129, 130, 131, 132, 133, 134, 135, 136, 139, 149, 160, 162, 164, 165, 171, 181, 186, 187, 189, 192, 194, 195, 201 ; Museum of Fine Arts, Boston : bequest of Charles Hitchcock Taylor (1933) 32, Zoe Oliver Sherman Collection, given in memory of Lillie Oliver Poor 83 ; National Army Museum, London : 153 ; National Gallery, London : 7, 30, 80, 159 ; National Gallery of Art, Washington, DC : Samuel H Kress Collection 12, Andrew W Mellon Collection 71, Chester Dale Collection 202 ; Philadelphia Museum of Art : the Louise and Walter Arensberg Collection 211 ; RMN, Paris : 8, 86, 123, 124, 137, 143, 169, 203 ; Royal Academy of San Fernando, Madrid : 9, 11, 12, 64, 73, 82, 115, 177, 178, 193, 196 ; Royal Collection, © Her Majesty Queen Elizabeth II : 85 ; Royal Palace, Madrid : 5, 25, 31 ; Szépmüvészeti Múzeum, Budapest : 207 ; Tate Gallery, London : 81, 140 ; courtesy of the Trustees of the Victoria and Albert Museum, London : photo Daniel McGrath 158 ; Victoria Miro Gallery, London : 212 ; Virginia Museum of Fine Arts, Richmond : 150 ; Board of Trustees of the National Museums and Galleries on Merseyside : Walker Art Gallery, Liverpool 10 ; Woodner Collections, New York : 205, photo Jim Strong 210

Art & Ideas

고야

지은이 새러 시먼스
옮긴이 김석희
펴낸이 김언호
펴낸곳 한길아트
등 록 1998년 5월 20일 제16-1670호
주 소 135-120 서울시 강남구 신사동 506 강남출판문화센터
www.hangilsa.co.kr
E-mail : hangilsa@hangilsa.co.kr
전 화 02-515-4811~5
팩 스 02-515-4816

제1판 제1쇄 2001년 10월 31일

값 26,000원

ISBN 89-88360-35-4 04600
ISBN 89-88360-32-X(세트)

Goya

by Sarah Symmons
ⓒ 1998 Phaidon Press Limited

This edition published by Hangil Art under licence
from Phaidon Press Limited of Regent's Wharf, All Saints Street,
London N1 9PA, UK through Bestun Korea Agency Co., Seoul

Hangil Art Publishing Co.
135-120
4F Kangnam Publishing Center,
506, Shinsadong, Kangnam-ku,
Seoul, Korea

ISBN 89-88360-35-4 04600
ISBN 89-88360-32-X(set)

Korean translation arranged by Hangil Art, 2001

Printed in Singapore